PRECEDENTS IN ARCHITECTURE

Analytic Diagrams, Formative Ideas, and Partis

Fourth Edition

Roger H. Clark
Michael Pause

WILEY

JOHN WILEY & SONS, INC.

Published by John Wiley & Sons, Inc., Hoboken, New Jersey
ISBN 978-0-470-94674-9 (pbk. : alk. paper)

國家圖書館出版品預行編目(CIP)資料

建築典例 / Roger H. Clark, Michael Pause 原著 ;
林明毅, 陳逸杰譯. -- 第四版. -- 臺北市 : 六
合, 民 101.08
　　面 ；　公分
　譯自 : Precedents in architecture : analytic
diagrams, formative ideas, and partis, 4th ed.
　ISBN 978-957-0384-96-3(平裝)

1.建築美術設計

921 101014120

建築典例

Roger H. Clark
Michael Pause

（第四版）

譯者：林明毅
　　　陳逸杰

六合出版社　印行

目 錄

前言

第一版的前言

這是一本有關建築的書籍。

特別的是，它著重在一種關於強調本質性的相同，而非為差異的建築思考方式，我們所關心的是如何使過去衍生為現在的這樣一個連續性的傳統。無論是在整體或局部方面，我們不希望增加風格的反覆或再現。更確切的說，希望藉由某些能認同的模式及主體的典例之可知覺性，來追求可以促進建築形式世代的一些原型的理念。

儘管建築包括許多範疇，然我們僅集中於建築物型式方面的探討。無可否認的，本書並無意圖去討論相關建築的社會、政治、經濟，或者技術等方面的課題，我們所要探究的對象是，存在於建築形式與空間範疇的設計意念。

做為一種設計工具的對象，一個完美的建築意念很明顯地未必將會導出一良好的設計內容。許多設計不良的建築物，我們可以想像得到是，歸因於其一開始所建構的意念。對於為了達到設計上原型模式的潛在力之敏感度而言，不致於會減少對其它課題，或者是建築物本身所關心的重要性。然而，現今為社會大眾所共同擁有的這些過去偉大建築物，已經成為一種可以由知覺而理解的造形模式基本建築意念的明確經驗。

我們欲分析及銓釋的內容是有關建築物的形式，是故，可以不需要與建築師的意圖或其它方面有一致性的說法。然而，本書的分析內容並非無所不包，它是被侷限於那些可以被圖示出來的特質。

這個研究的意圖在於對建築史的瞭解有所助益。檢視以往建築師設計上的基本共同點，主要是針對超越時間的設計問題來確認一般性的解決方法，以及發展一套可以做為符合設計工具的分析方式。它的重要性在於透過具有代表性範例的運用，來發展出一種對意念探究的媒介。由這種研究方式所獲致的建築史知識，遠較那種僅專注於人名與日期的蒐尋，要來得耗費更多的力氣和精神。然這種努力的回饋，是一種超乎時間的演變及考驗的設計語彙。我們確信，設計者將從對形態構成意念、組織概念等各方面的綜合瞭解而受益匪淺。

本書做為一種資料來源的提供，共包括有六十四件建築作品的實際圖說與資料，並含有對每一件建築作品，以及每一位建築師的設計領域之詳盡分析。有些資料在來源的取得上並不是相當容易的。它可說是一本針對設計所產生的形態構成意念所編輯的書籍，也可算是一本涉及建築意象的集成，以及一本關於分析技巧的參考書籍。

我們十分感情葛拉漢藝術研究基金會（ Graham Foundation for Advanced Studies in the Fine Arts ）的支持，促使這一研究得以付諸實現。

宇宙萬物的任何研究都是許多個人和理念相互激發的成果，但有一位是我們要特別提到的。幾年以前，透過喬治 E. 哈特曼二世（ George E. Hartman, Jr. ）一連串的資料保存，一些有關建設築史的思想與意念才得以被重視。從那時候開始，他就持續並熱心地提供支援及鼓勵。詹姆斯 L. 奈及勒（ James L. Nagel ）、路德溫格 蓋色爾（ Ludwig Glaser ）、威廉 N. 摩根（ Willian N. Morgan ），以及後來的威廉 考迪勒（ Willian Caudill ）等，每一位先生都慷慨地贊助我們努力的成果，使本研究得以從葛拉漢藝術研究基金會獲得援助。羅傑 坎農（ Roger Cannon ）、羅伯 休門（ Robert Humenn ），以及迪比 包夫林（ Debbie Buffalin ），在資料的校訂和資訊的提供上，

給予相當寶貴的協助。我們也要感謝設計學院很多人的幫助：丹 克勞第 E. 麥坎尼（Dean Claude E. Mckinney）、威弗列德 侯吉（Winifred Hodge），以及秘書處、圖書館的同仁們。班上同學對我們的理念所提出的改進與建議，並激勵、挑戰及鼓舞我們將這些內容記錄於本書之中，我們相當感謝他們。

要特別感謝瑞貝卡 H. 孟茲（Rebecca H. Mentz）與米歐爾 A. 尼米內（Micheal A. Nieminen），他們兩位貢獻很多的才能於本書圖面部分的繪製。沒有他們的技巧、耐心、努力與奉獻，本書將無法完成。

對於所有曾鼓勵我們，或是以某些其它方式對此研究有所貢獻的人們，在此致上我們共同的謝意。為了使本書的資料更加便利於使用，我們希望擴展對建築先驅們的瞭解。以一種對學生、教學者與執業者皆有效用的教授技巧來說明，並能示範一套對建築形式及空間決策可產生影響的分析手法。

第二版的前言

本書第一版的成功付梓，說明了有關建築概念與分析性資料的需求。在過去這十幾年中，初版的經驗表示資料的運用，已經有效地成為建築教學上的一種工具。它已經提供了一種分析的語彙，來幫助學生與建築師們瞭解其他人的作品，並可協助他們在從事設計創作時的參考使用。由於這一分析的取向仍保有其持續性的效用，是故沒有明顯的需要去改變此一資料的使用方式。取而代之的是，第二版給予我們有機會做更豐富的分析，並得以增加了七位建築師的作品討論內容。這七位建築師之所以被選取，乃是為了要補充先前十六位建築師的作品分析而所加進的篇幅。有的是因為其歷史的重要性，有的是因為鮮少出現他們作品的廣泛討論。其它被挑選的則是因為其作品逐漸浮現聲望，以及其作品中含有主體意味深長的生

產。而這些案例之所以被我們選取，更是因為他們的實力、品質與設計中所蘊含的趣味性。不斷地尋求呈現超越文化與時間的設計意念，是我們研究的企圖。我們從這七位建築師中的每一個人，選取兩件到四件作品的確切與分析的資料，加入本書的再版，並維持同樣的版面格式。

雖然，有些人可能發現這本書在有關某位特定建築師或某件作品的資料提供上，的確是相當有幫助的，但是，極盡所能並毫無遺漏地呈現表述某一件作品或某位建築師的資料（例如：影像照片、描述性的書寫文字，或者是相關的契約文件），並不是我們最初的目標。更確切的說，本書的意圖是透過作品間的比較來持續地探索設計意念方面的共同性課題。為了達到這個目的，本書運用圖示說明的對照技巧，這也是在之前的研究中所發展的方法。包含在本書的相關建築作品，儘管有一些建築師或評論家也已經運用圖說對照的方式來解釋，或是使人瞭解它們，但本書中所採用的方法全然是我們所獨創的。

接下來，除了要感謝曾在第一版序言中曾提過，並使本書得以付梓的支持者之外，萬拉漢藝術研究基金會再度地對本研究進行的支持，我們為此要致上誠摯的感謝之意。凡 諾斯垂德 瑞福（Van Nostrand Reinhold）公司也提供了經費的贊助，使得本書得以順利地出版。這兩個贊助經費的來源，幫助了本書研究的進展，並使得這些圖繪資料得以進行生產。

儘管難以一一對貢獻或是影響本研究意念的支持者致上謝意，然他們的努力仍應獲得表彰。我們感謝溫蒂 羅康納（Wendy Lochner）說服我們嘗試第二版的製作，她的支持與鼓勵是相當關鍵的。凡 諾斯垂德 瑞福的編輯工作人員提供了熱誠與有價值的協助。詹姆士 L. 納格（James L. Nagle）、維克特 萊納（Victor Reigner），以及馬克 賽門（Mark Simon）

，透過鼓勵、建議與推薦，支持我們的嘗試。彼得 伯林（Peter Bohlin）與卡羅 洛斯奇（Carole Rusche），在部分建築師作品方面，慷慨地提供了有價值的資料。同時，我們要感謝設計學院的同僚們的熱心協助。特別要感謝瑪拉 蒙多奇（Mara Murdoch），憑藉著她獨特的成熟技能、心力的付出與耐性，繪製本書所有新增的圖示內容。

最後，我們要感謝所有的同學，他們所展現的設計學習成果，不斷地挑戰著我們的教學內容，並說明了典例的研究是一有價值的運用工具。

第三版的前言

我們推薦讀者閱讀本書第一版和第二版的前言，因為其中大部分仍然適用於本版書。本書嘗試以書中所呈現的方式來瞭解建築，此法仍然持續適用，而本版書再一次地藉由增加八位建築師、每人二個實際作品和分析資訊的方式，來豐富"分析"章節的內容。

和之前的版本一樣，我們仍然以一系列可以用來檢視建築想法的分析圖來呈現各個建築作品。我們的目的在於探索不同建築師在設計想法上的共通性，以供比較之用。當然，我們也知道設計建築師們可能並不曾考慮這些想法圖所呈現的主題，或者，他們也真的有考慮過這些議題，並且以與我們相同的方式來詮釋。因此，書中所呈現的想法分析圖，是我們自己的詮釋方式，有一些則更深入強調之。很明顯地，這些分析圖是以抽象方式將焦點集中在我們所要強調的議題上，對於某個特定的建築師或建築作品而言，透過分析圖，可能可以更清楚地說明設計想法，也可以釐清建築師對某個議題的涵蓋內容與涉入深度。藉由透過相同議題來檢視建築物的方式，就可以瞭解建築師和其作品之間的關係和發展差異。我們也瞭解建築具有 —

社會的、技術的、經濟的、文化的、法規的和政治的等多個面向。上述任何或所有領域都可能對建築物的最後造型產生影響，正如個別建築師或業主的個人喜好或閃念，都可能有所影響一般。

舉例來說，在本版次中所增加的建築師中，我們知道西格得・利華倫（Sigurd・Lewerent）的興趣並不在以傳統方式來處理他的作品。他並不像本書其他建築師那樣出名，這或許是因為他並未針對他的作品做出文字詮釋，或者並未在學校教書所致。很幸運地，這些年來，有一些出版社開始注意到他，並且為他和他的作品做出年表記錄。我們發現一件很有趣的事，那就是這位建築師剛開始的時候是以精鍊、原始而傳統的語言（例如，復活教堂）來開始他的設計，但是到後來所呈現的 Klippan 聖約翰教堂，卻否定了這種建築語言。雖然如此，在他前期和後期作品之間，仍然可以藉由分析圖顯示出其中的相似性。在他那些表面上既不妥協又神秘的建築設計作品中，呈現出被抑制又受約束的想像力。

史蒂芬・霍爾（Steven Holl）則似乎是從生物學和地質學中擷取一些設計概念，用以塑造流動的空間。雖然他所設計的建築物，常以外表形式來呈現其內涵，但又突顯他對將自然光線引入室內空間的明顯偏好。這些處理手法可以從他的素描和水彩中看出他想賦予建築物的感情，他早期對於幾何形式的喜好，仍然出現在他近期的作品中。

本版書所收錄的拉菲爾・莫尼爾（Rafael Moneo）的作品，則展現出他對於基地利用的熱情，這一點可以從某個幾乎擠滿整個基地的作品看出來。莫尼爾透過具有自治性又豐富的內部空間，以緊密的感覺來回應整個都市脈絡。在另一方面，賀哲格（Herzog）以及迪・慕朗（de Meuron）則明顯地視其作品的立面為最重要一環。或許他們的目的在於創造出一個建築造型所失去的視覺感官面。

不管建築師們的個別考量或興趣為何，他們的共同思路，就是要將建築的實質空間領域整合在建築造型之中。建築不是無形的，建築物的最終造型會比現行的當今魅力和思維屹立更久。我們在此所檢視的議題，可能不是當初考量的一部份，我們的分析圖提供了一個可以進一步瞭解建築物本質的途徑。在某些案例中，它們可能對於建立一些正式的語彙有所幫助。這些被檢視的議題可以成為組織或排序某個設計理念的方法，或者也可能成為設計作品的產生方式。不管如何，我們都用想法概念圖來分析已完成的建築作品，但卻不必然要去瞭解它為什麼要如此做。

第三版所採用的設計案例格式，與之前的版本相同。新增加的頁面則依照英文字母排列順序插入"分析"章節中。現在，這個章節已經涵蓋了三十一位建築師的作品。這些作品皆呈現出歷史的重要性，也展現出當今富有含意的新作。這些作品之所以獲選其中，不只是因為其本身的品質和強度，也是因為它們提供了探索建築的機會，在元素組織排列順序等設計想法方面，也是經典之作。

我們從 1970 年代開始，進行建築經典案例的探索分析，並首次將其成果發行於北卡羅來那州立大學設計學院的學生刊物中。該刊物於1978年印行，名為**典例分析**。凡·諾斯垂德·瑞福（Van Nostrand Reinhold）出版社在 1985 年出版建築典例首版，第二版則在 1996 年發行。這二版書皆已重刷多次，並翻譯成西班牙文和日文，之後也有韓文和中文的翻譯本問世。第二版書還榮獲美國建築師學會的國際建築圖書獎，這個涵蓋全界各地出版商的出版書籍的獎項評審，給了本書以下的評論："建築典例一書，提供了建築分析的語彙，幫助建築師們瞭解其他人的作品，並有助於原始設計想法的創作。不管是建築新手或專業人士，這本書都可以豐富讀者的設計語彙"。

本書的成功與屹立長久，顯示出讀者對書中資訊的需求。當我們開始進行第三版書的製作內容時，我們更強烈地意識到本研究的初始前提 ─ 超越時間和場所的設計理念的共通性和重要性。隨著工作的進行，這些假設也逐漸被增補。建築理念是建立在建築所關懷的社交的、技術的、經濟的、文化的、法律的、和政治等的基底之上的。

除了在第一版和第二版書的前言部分所做的謝誌之外，我們也希望在此感謝與此版書有關的一些人。有時候，要向所有對本書的執行與發展有所貢獻的人致謝，是相當困難的一件事。不管是否對本書具有實質影響，我們都誠摯地感謝這些人。然而，有一些人是必須特別提出來的。沒有約翰·偉利（John Wiley and Sons）出版社的瑪格利特·卡明斯（Margaret Cummins）的努力，本書就不可能存在。她和我們接洽第三版書的出版工作，也盡可能地由約翰·偉利出版社授予所有可能的保證，藉以支持我們的工作。她的說服力、建議和鼓勵，都具有相當關鍵的重要性。約翰·偉利出版社其他的編輯、美編和製作群，也是幫助甚大的。彼得·Q·柏林（Peter·Q·Bohlin）、詹姆士·L·納格（James L. Nagle）和維克特·萊納（Victor Reignier）提供我們許多建議和鼓勵。此外，我們也要感謝設計學院行政人員的熱心協助。

和之前的版本相同，本版書的所有頁面，都是取自於原始圖說的。我們必須對圖說內容負責，而傑生·米勒（Jason Miller）以其努力、耐心和高超的技巧來詮釋我們的速寫草圖，並創作出三十二頁的新頁面，必須在此特別感謝他。

最後，和之前一樣的，我們想要感謝持續不斷地增補、挑戰並提問的學生們，他們證實了分析過程是相當有用的一種設計工具，他們使每一天都顯得趣味盎然。

第四版的前言

我們在第一版、第二版和第三版書中的評注仍然是適用的，也建議讀者重新閱讀之。分析的方法和構成想法仍

然是可以用來瞭解建築創作的有用工具。這些方式在不論時間或源由的情況之下，提供了連結建築作品的橋樑。因此，它提供了超越風格、文化和類型的機會，它提醒我們建築不僅僅是一張圖片或者組成良好的圖像而已。

和之前版本於"分析"章節加入建築物的實際圖說、資訊和分析一樣，本版書新增了七位建築師、每人二件建築作品。這些作品已經依照之前所發展出來的技術和格式，插入"分析"章節之中。分析圖的部分屬於我們的詮釋內容，因此是以抽象的方式來表達並省略建築物的平面圖、立面圖和剖面圖等相關資訊。這些抽象概念的目的，在於突顯我們想要檢視的特定議題。藉由在分析圖鄰頁的實際建築資訊，將有助於讀者連結實際資訊和詮釋內容之間的關連性。將所有的分析圖列在同一張頁面上的方式，則能使讀者有機會累積並瞭解更多該建築物的相關資訊。讀者也可以逐頁比較各個分析圖，以便瞭解不同建築師對於特定議題的陳述方式的不同。或者，讀者也可以參考書中"型態構成意念"章節，以便綜觀不同建築師對於同一設計初始想法的各式分析圖。

我們瞭解，建築物的最終形式是建築師在社會的、技術的、經濟的、文化的、法律的、政治的等多方考量的結果，至少也必須符合建築計畫特色和業主的需求。舉例來說，在本版所新增的建築師中，布萊恩·麥克凱·里昂斯（Brian MacKay-Lyons）的最重要考量點就是地區性。他所設計的建築物充分利用地區建築技術，並且反映出建築物所在地的特殊地理和氣候條件。其他人甚至稱他為"場所詩人"。然而，地區的重要性並未改變他對於其他諸如幾何、比例、空間處理等造型議題的重視，也並未影響他在建築物平面和剖面關係上的協調性的能力。

湯姆·庫迪格（Tom Kundig）在很多特殊場合都提過，他的設計靈感來源總是來自於"廣大的景觀"，我們也可以很清楚地看到他的設計作品在景觀處理上的重要回應。

在他年輕時，曾經受到與一位雕塑家互動的潛在影響，這個影響持續衝擊著他的想法和作品。此初期影響似乎很明顯地反映在他熟練地選用材料和創作客製機械設備或新發明上，這些為業主量身訂做，通常被稱為"gizmos 小發明"的設計，常常可以在他的作品中找到。但是，在細部語言和廣大景觀之間，他也同樣對初始想法有著極大的興趣。

如果布萊恩·麥克凱·里昂斯（Brian·MacKay-Lyons）是場所詩人，湯姆斯·菲佛（Thomas Phifer）就可說是穿鑿詩人。菲佛（Phifer）採用了更為普遍的二十世紀現代思維，創造出精確的簡單雕塑，這些簡派藝術有時是實體的，但大多數是透明的。這些源自幾何形式的透明穿鑿，可以利用一層層的條紋和網板改變光線品質，在仍然可視的情況之下，產生優美巧妙的視覺效果。這些暫時存在的穿鑿構件，通常座落在如其可控般的景觀環境之中，並且隨著氣候狀況的改變，做出連續不斷變化的內外感覺。

在史特芬·比爾（Stephane Beel）所設計的二棟住宅中，很明顯地，他想透過入口處理來展現該住宅和基地環境。梅生宅邸（Villa Maesen）是一間接近二百英尺長的線型建築物，該建築物座落於一棟原有連串突出牆面的大宅院的廚房空間上。基本上，此郊區住宅具有一道與原有最長的現有牆面平行的新牆面，與原有牆面的距離，即為此新宅的面寬。因為新宅邸的高度大約與牆面同高，因此人們必須穿過住宅的背面空間以便進入該宅邸。宅邸 P（Villa P）也是採用線型建築規劃，但是在此案例中，該線條彎曲地構成庭院的四個邊。進口穿透曲線造型的縫隙，經過橋和庭院，再接近位於庭院另一側的入口大門。雖然該住宅造型看起來像是位於平整的基地上，但是在此例中，我們卻可以從穿越的小橋得知它位於有斜度的基地上。比爾（Beel）稱此庭院為"沒有樓板的鋪貼"。

從 2009 年十月到 2010 年一月底，大衛·奇普飛爾得（David Chipperfield）在倫敦設計博物館舉辦名為"造型要

素"的展覽，此展出的重點在於區別外型和造型的不同。在他的定義裡，外型是有組織系統的具體結果和影響；而造型則具有紀律的暗示性，也是可以被構築出來的東西。因此，嚴格地說，我們所設計的，是造型。奇普飛爾得（Chipperfield）本身是一位保守的造型設計者。他對於創造一棟展現建築師聰明才智的建築物不感興趣，也不喜歡因表達而表達。他寂靜的建築風格一點也不見特殊性。

本版書所收錄的建築作品，是我們認為設計強度足夠，而且可以增加我們分析議題的深度的。不管建築如何複雜或者建築師想要呈現的關懷重點甚或其動機與興趣為何，每位建築師都創作出可被分析的建築造型。如前所述，這些已被建造出來的建築造型，可能比建築師當時的考量或建築物魅力來得屹立更久。我們瞭解，建築師可能並未考慮到我們在分析圖中所呈現的議題，但是仍然可以透過我們的分析詮釋來描述建築物的造型面向。因此，我們可以繪製出造型分析圖，雖然我們未必能瞭解它為何如此呈現。透過分析方式，我們可以創造出與建築物有關連的故事，但是並不是所有故事都是可行的。

如第三版的前言所述，**建築典例**一書在 1985 年首度由凡·諾斯垂德·瑞福（Van Nostrand Reinhold）公司出版，之後則由約翰偉利（John Wiley & Sons）公司接手。這本書至少已經被翻譯成四種語言，在 2006 年，中國建築出版社則將第三版書翻譯成簡體中文。本書的成功與屹立長久，顯示出讀者對於書中資訊的需求，書中內容加強探索超越時間和空間的設計想法，並藉此支撐建築造型想法的初始前提。

除了之前版本的前言部分所做的謝誌之外，我們也希望在此感謝與此版有關的一些人。我們要感謝布萊恩·麥克凱·里昂斯（Brian MacKay-Lyons）和湯姆斯·菲佛（Thomas Phifer）大方地提供其尚未出版的住宅資訊，讓我們將其作品收錄在此版本中。在布萊恩·麥克凱·里昂斯（Brian Mackay-Lyons）的辦公室中，麗莎·莫里森（Lisa Morrison）和沙瓦·洛斯特寇斯卡（Sawa·Rostkowska）是對我們特別有幫助的人，在菲佛（Phifer）的辦公室裡，史蒂芬·衛羅帝（Stephen Varady）也提供我們類似的幫助。

如果沒有約翰偉利（John Wiley and Sons）出版社的瑪格利特·卡明斯（Margaret Cummins）的努力，本書就不可能存在。和第三版書一樣，她和我們接洽第四版書的出版工作，如前所述，她的說服力、建議和鼓勵，都具有相當關鍵的重要性。我們深切感謝她對本書出版與我們權益的關懷之意。偉利出版社其他的編輯、美編和製作群，也是幫助甚大而必須致上感謝之意的。我們不可能周全地感謝所有對本書有所影響或者鼓勵我們持續進行案例分析工作的人。就像多年前即開始給我們鼓勵的美國建築師學會榮譽會員喬治·E·賀特曼二世（George E. Hartman, Jr., FAIA Emeritus）一般。

和之前的版本相同，本版書的所有頁面，都是取自於原始圖說的。我們以徒手方式在描圖紙上繪出分析圖，因此我們必須為其負責。和第三版相同，傑生·米勒（Jason Miller）將我們的草圖和分析圖精確地繪製出本版書中的二十八頁新頁面。我們必須特別感謝他在繪製圖面時的精準、奉獻、勤勉努力、耐心和技巧，也感謝他在與我們相處時的幽默感。

最後，多年以來，我們的學生和來自於其他學校的學生們，都認為研習本書所提供的經典建築案例，是學習設計的重要工具。透過他們的提問、發現和挑戰，讓教學的每一天都顯得那樣有趣。

羅傑·H. 克拉克（Roger H. Clark）
米歇爾·包斯（Michael Pause）
2011 年 6 月

概論

歷史和設計的連結逐漸成為建築史和史蹟建築案例的研究焦點。以學術眼光來看待場所的連續性，或者以更為嚴格的古典理論來探討過去，都會讓我們的知識侷限在建築物的設計建築師、名稱、時期和風格上。以超越建築被歸類的歷史風格來看待它，才能使歷史成為豐富建築設計的一項資源。

這個研究是凌駕當時並呈現建築理念的一種理論，研究技巧是以分析手法來審視建築物。我們想要得到的結果，則是發展出一套可以用來設計建築物的設計想法理論。

本版書分成兩個部分，第一個部分著重在 118 個建築案例的分析，這些案例都是以基地配置圖、平面圖和立面圖等傳統圖面和概念分析圖所呈現的。第二部分則從可能的建築發展中，確認並勾勒出正式的原始模型樣式或構成理念。讀者可以觀察到，有一些樣式堅持存留於時代之中，與空間並沒有明顯的關連性。

我們也會在書中收錄一些呈現時間、機能和風格的建築物，以及一些想要表達出與建築物外表的意念不同的建築師作品。這些作品會依據我們所能得到的資訊來作為挑選基礎，有一些案例則因為無法取得建築師和建築物的分析許可而無法收錄於書中。

我們會挑選已經建築完成的建築物來代替設計中的案例，至於可以適當地呈現出某個設計理念的未建造案例，則會收錄於書中的第二部分。雖然本書所採用的分析技巧適用於簇群建築，但是研究範圍仍侷限於單一個建築作品。

在本書所收錄的建築作品的可取得資訊中，還是會有某些不一致性存在。當矛盾之處確實存在時，我們會盡一切努力來釐清資訊的正確性。如果無法完全釐清，就會試著做出合理假設。舉例來說，羅伯·范裘利（Robert Venturi）從不曾為其塔克住宅（Tucker House）繪製基地配置平面圖，因此，本書中該案例的基地配置圖就會依照其他相關資訊來推測。

在某些情況之下，經過引證，某些特殊建築物可能會有一個以上的名稱。舉例來說，由安得利亞·帕拉迪歐（Andrea Palladio）所設計的拉·羅塔達（La Rotunda）通常被稱為卡普拉宅邸（Villa Capra），但是有時候，它卻會依據其業主家族的名稱被命名為阿爾莫利克宅邸（Villa Almerico）。當這種情況發生時，本書內容會依據其最常使用的名稱為準，而附錄部分則會列出其他也被採用的名稱。

有時候，一些建築物的建築年代也會產生不一致性。因為建造建築物需要一段長時間，或者因為歷史紀錄的不精確，我們常常難以為建築物建立準確的日期。在本書中，建築日期的最大用途在於以年代來排列作品的先後順序。當發生資訊上的矛盾時，我們會採用最常被引用者。

無疑地，因為建築的複雜性，使我們難以將一棟建築物的成功歸功於某一個人。不管是何時完成的，建築物都是合作之下的產物，也是出自於多人的智慧。然而，因為簡明之故，本書所收錄的建築案例會指明某位一般所認知的設計者。舉例來說，建築物會以查理斯·摩爾（Charles Moore）列名取代多個合作者。同樣地，羅米多·吉爾庫拉（Romaldo Giurgola）之名，也會被用來代表他所屬的合夥公司。

在本書的研究部分，某棟單一建築物的平面圖、立面圖和剖面圖都是以相同的比例繪製而成的。然而，不同建築物會因為其大小和表現格式而有不同的比例。一般來說，基地配置圖的方向通常會符合平面圖，而北方則是指向已知之處。

我們會利用單一個分析圖或一連串圖解來分析建築物

並說明其設計理念的形成。這些抽象的分析圖試圖傳達建築物的重要特性和元素之間的關係。因此，這些分析圖也會強調出建築物個別的風格、類型、機能或時間等個別屬性的比較。這些分析圖是從建築物的三度空間造型和配置所發展出來的，其考慮的範圍資訊更甚於一般在平面圖、立面圖或剖面圖中所呈現者。藉由分析圖解方式，我們可以將建築物精簡至其組成要素，藉由這種將之簡化成最重要的考慮因素的方式，可以使之保持優勢與重要的地位。

在分析方法上，必須建立一套圖說標準以便在各個分析圖之間作比較。一般來說，我們會在圖上以重線標示出想要特別強調的議題。在本書的"形態構成意念"部分，建築物的平面圖、立面圖或剖面圖只為了座向考量而以細線繪出，但是必須加以分析和比較的議題，則會以粗黑線或陰影來表示。以下的圖例顯示出本書分析章節所採用的圖解標準。

本書的研究並不是詳盡無遺漏的，再者，我們也運用多個案例來說明設計理念的細微差別。我們很難發現完全簡單的單一外型主題。比較常見的，是一層又一層堆疊而上的樣式—其意義在於多重詮釋之下所形成的潛在豐富性。在此研究之中，我們會特別說明具有優勢及主導性的主要模式語彙，但是，這並不代表其他因素不存在或不重要。

LEGEND

STRUCTURE

─────	WALLS
· · · · ·	COLUMNS
- - - - -	MAJOR BEAMS OVERHEAD

PLAN TO SECTION

▬▬▬▬	RELATED CONFIGURATION
─────	REMAINDER OF BUILDING

REPETITIVE TO UNIQUE

─────	UNIQUE
▭▭▭▭	REPETITIVE
─────	REMAINDER OF BUILDING

SYMMETRY AND BALANCE

—·—·—	OVERALL SYMMETRY
—··—··—	LOCAL SYMMETRY
—···—···—	OVERALL BALANCE
—····—····—	LOCAL BALANCE
▬▬▬▬	REFERENCED COMPONENTS
▪	POINT AND COUNTERPOINT

FACTUAL SHEET

⊙	NORTH INDICATOR
▲	ELEVATION
△	SECTION

NATURAL LIGHT

⟶	DIRECT
- - ⟶	DIFFUSED
∿⟶	INDIRECT
▬	INTERIOR SPACE

MASSING

▬▬▬	MAJOR MASSING
─────	SECONDARY MASSING

CIRCULATION TO USE-SPACE

⟹	MAJOR CIRCULATION
⟶	SECONDARY CIRCULATION
▭	USE-SPACES
─────	REMAINDER OF BUILDING
▢	VERTICAL CIRCULATION

UNIT TO WHOLE

▬▬▬	UNITS
─────	REMAINDER OF BUILDING

GEOMETRY

⊡	SQUARE
▱	1.4 RECTANGLE
▱	1.6 RECTANGLE
┼	DIMENSION OR UNIT
∠	ANGLE
▦	GRID LINES
⊙	RADIUS CENTER

ADDITIVE AND SUBTRACTIVE

▭▭	ADDITIVE UNITS
▭	SUBTRACTION
▭	WHOLE
▪	SUBTRACTIVE UNIT

HIERARCHY

▬▬▬	MOST DOMINANT
─────	TO
─────	LESS DOMINANT

分析

分析評論（ANALYSIS）

在這個部分，我們蒐集了一一八件建築作品，由三八位建築家分別設計而成。每位建築家擇其四件具代表性的作品，內容的安排乃依據他們姓氏開頭的字母順序，而每位建築家的四件作品則是按照其年代的順序排列。

每一件作品的敘述篇幅在相鄰的蝴蝶頁。左頁是建築物的名稱。年代與基地位置所在，並佐以配置平面。主要樓層平面、立面與剖面。右半頁部分則是十一個分析圖例，及一個建築物整體綜合分析的主要構想圖（Parti），我們視其為該建築物最主要的意念；它表示這件作品的顯著特性，並蘊涵其設計的最精髓部分。沒有它，計畫便無法實現；藉由它，才得以產生建築作品。

本分析主要思考的是，研究每件建築作品的造形與空間上的特性。以此方式，方能使主要構想被瞭解。為了達到這個目的，我們從最廣泛的特性中，挑出了十一個要素：包括一般建築物所具有的共同要素、各項特性之關連，以及形態構成意念。每項要點先單獨地檢驗，然後再討論它與其餘要點的關係。研讀這些資料可辨別重點，並可確立主要的蘊涵意念。藉由對每件建築作品的分析與之後所產生的主要構想圖，可確立其間的相似與相異性。

本文所選定的分析要素有：結構系統（structure）、自然採光（natural light）、量體（massing），以及平面（plan）對照剖面（section）、動線（circulation）、對照使用空間（usespace）、單元（unit）對照整體（whole），與重複單元（repetitove）對照獨特個體（unique）的關係。同時，也包括了對稱（symmetry）、平衡（balance）、幾何（geometry）、加成（additive）、減除（subtractive），和層級關係（hierarchy）。

結構系統（STRUCTURE）

基本上，結構系統同義於支撐物，是故存在於所有建築物之中；更貼切的說，結構系統即為柱式、平面形式，或是兩者的組合，設計者可以有目的使用加強或瞭解這些意念。在這個脈絡組織下，柱、牆與樑可以被視為由頻率、模式、單純性、規則性、隨機性與複雜性等概念所組成。因此，結構系統可用於定義空間、創造單元、明示動線、提示動向，或發展構成組織與模矩的調節。以此方式，它成為創造建築特性和刺激性的主要元素之間的密切連結。本分析的要點具有強化其它要素——自然採光、單元對照整體的關連，及幾何關係——的潛力，同時它也加強動線對照使用空間的關連，以及對稱、平衡和層級關係的定意。

自然採光（NATURAL LIGHT）

自然採光主要說明日光進入建築物的狀態與位置。光線是表現造形與空間質感的要素，其質、量與色彩皆影響我們對空間量體的認知。自然採光的導引，是有關建築物立面與剖面設計的決定結果；日光可被視為因過濾、屏幕與反射等性質之差異而成的。經由屏幕的修飾與直接自頂部進入的光不同，而這兩個例子相當不同於光線墜入空間之前在建築物內部反射的情形。形狀、位置與開口頻率的概念、表面材料、質感、色彩，以及光線進入建築物之前、中、後過程等的修

飾，皆與光線的設計意念有關。自然採光可增強結構系統、幾何、層級，以及單元對照整體、重複單元對照獨立個體和動線對照使用空間的關係。

量體（MASSING）

做為一個設計上的課題，量體構成了主要的觀察對象，或者說是一棟建築物最容易接觸到的三向度輪廓。量體不只是一棟建築物的側影或立面，更是整體建築物的感覺意象。而量體可說是大致上具體的，或者，有時對應於立面及動線的其中之一。若只由立面或輪廓線來理解，將會過於偏狹。例如：在建築物的立面圖上，我們無法察覺開口對空間的影響。同樣的，若側影圖過於籠統，將無法反映造形上所產生的區別。

量體可以視同是設計的結果，除了三向度的輪廓之外，也可從其它課題確立。量體被視為一種設計意念，可與組織、集合、單元模式、單一和複合體，以及主要與次要元素等觀念有關。量體具有定義及釐清外部空間、適應基地、設定入口、表示動線，與強調建築之重要性等的潛能。做為這個分析中的一個課題，它可以強化下列的意念，如：單元對照整體、重複單元對照獨立個體、平面對照剖面、幾何、加成和減除，以及層級關係等。

平面對照剖面或立面的關係（PLAN TO SECTION OR ELEVATION）

一般平面、剖面與立面是用於所有建築的垂直或水平的輪廓外貌。像在本分析中任何一種設計意念一樣，決定平面造形對照垂直面的關係，可能是源於其他的課題。平面是為組織活動而設計，是故，可視為造形生成者；它可以使我們瞭解許多論點，例如移動與休息之間的區別。立面與剖面時常被認為與透視是較相近關連的，因為這些表現方式就如同在建築物之前觀察一般。無論如何，在使用平面或剖面的表現方式時，須先假設對量體的理解。換言之，其上的每一條直線皆具有三向度的立體聯想。其中某項對另一項事物的互動關係，或許可以依其做為決定設計時的傳遞工具，以及成為設計的策略。在考慮有關平面、剖面或立面，能藉由相等、相似、比例、差異或對立的概念來影響其它的輪廓。

平面也可能有關於剖面或立面的比例關係，如：一個房間、部分或整體的建築物。做為本分析中平面對照剖面的一個課題，它加強了量體、平衡、幾何、層級、加成和減除等意念，以及單元對照整體與重複單元對照獨立個體的關係。

動線與使用空間的關係（CIRCULA- TION TO USE-SPACE）

基本上，動線與使用空間的關係是表現整體建築物中動態與靜態的構成要素。使用空間為建築上決定相關機能的主要重點，而動線則是銜接設計的構成方式。總之，動態及穩定元素的清晰條理形成了一棟建築物的本質。因為動線決定了一個人如何體驗一棟建築物，它可以是做為理解課題——結構系統、自然採光、單元定義、重複與獨特元素、幾何、平衡與層級關係——的媒介。動線可以僅被定義為一種移動的間，或內含於使用空間之中；它可以分離、穿越或終止使用空間，以及建立入口、中心、端點與重要場所的位

置。

　　使用空間可意指自由或開放平面的部分或全部，也可像是在一個離散般的房間。隱含在這個課題的分析是，被介於使用空間關係所創造的模式；這些模式可能為：中心形、線形，或簇群。動線與使用空間的關連亦能指出私密性與連繫性的狀況。基本上，運用這論點做為設計手法必須瞭解，無論動線或使用上持有的輪廓皆直接影響到，與其它課題發生關連的行為。

單元對照整體的關係（ UNIT TO WHOLE ）

　　單元對照整體的關係可以用來檢視建築，如單元，其可能與創造建築物有所關連。單元是一種被界定為建築物部分的實體。建築物可能只由一個單元構成，這時的單元是等於整體，或是單元的組合。單元可以為空間的或形式的實體，它相當於使用空間、結構的元素、聚合與量體，或是這些元素的組成；而單元也可以由這些要素個別地創造。

　　單元和其它單元，及與整體的本質、特性、表現方式與關係，是做為一種設計決策的的意念使用時的有關考慮。在這個脈絡組織中，單元被視為聚合、分離、重疊、或小於整體的事物。單元對照體的關係可藉由結構系統、量體與幾何來加強，它也可以支持以下的觀點，如對稱、平衡、幾何、加成、減除、層級，與重複單元對照獨立個體的關係。

　　單元對照體的關係可以用來檢視建築，如以單元來組合成建築物，單元被界定為建築中某局部的整體形象。建築物可能只由一個單元構成，此時的單元等

於整體，或是單元的組合。單元可以為空間或造形上的特性，相當於使用空間、結構體、組合、量體，或這些元素的集合。單元亦可由本章各主題的個別創造。

　　單元對照其它單元，以及對照整體之本質、特性、表現方式與關係，和其使用意念做設計決策，均有相關的考量。在這種構成法中，單元的結合方式為：聚合、分離、重疊或小於整體。單元對照整體的關係，可以藉由結構、量體與幾何來加強。它也可以支持以下觀點，如對稱、平衡、幾何、加成、減除、層級關係，及重複單元對照獨立個體的關係。

重複單元對照獨立個體的關係（ REPETITIVE TO UNIQUE ）

　　重複單元對照獨立個體的關係使得空間與造形上的探索，在於表現這些要素為單元或多元的特質。如果我們能了解獨立個體是一種等級同類中的特異情形，則在一個標準下比較各個元素，便能導出獨立個體之所以不同的特質了。這種區別將重複單元與獨立個體透過共同參考架構連結起來。最主要的，它們的定義是此領域中的其它屬性所決定。在本項構成法則中，我們以此屬性的存在與否來決定其為重複單元或獨立個體。而尺度、座向、地點、形狀、輪廓、顏色、材料與質感等觀念，對於區分重複單元及獨立個體時是極為有用的。重複單元與獨立個體可以各種方式、各種尺度存在，本文中著重於最顯著關係部分的討論。在此分析中，就這個主題所產生的資料可以加深及加強下列的觀念，如結構、組合、單元關於整體、平面關於剖面、幾何形、對稱與平衡。

對稱與平衡（ SYMMETRY AND BALANCE ）

　　對稱與平衡的觀念，從有建築以來便已被使用。做為一個造形的基本意念，平衡常經由空間或造形上的構件之使用而產生。平衡係指視覺上或感覺上的均衡狀態，對稱則為平衡的特殊形式。以均衡狀態所形成的平衡可能類似於翹翹板的平衡，如同許多"A"可能與不同數目、不相類似的"B"達成平衡；其間便存在著一種平衡的關係，並可從而畫出一條隱含的平衡線。當平衡存在時，兩種元素間相關的基本性質就被決定了。亦言之，有些建築物的元素須能與其它部分達成一種已知的相等關係，這種相等關係乃取決於對各部分之標準屬性的觀察。感覺上的平衡，是在某元素被以個別或整體狀態，並賦予特殊的價值或意義時產生。例如：一個較小的神聖空間能被較大的支柱或次要空間所平衡。

　　平衡是由各種屬性的不同發展而來，對稱則存在於平衡線兩邊的相同元素。在建築中，這種情形可能以三種明確的方式發生，反射、依於一點旋轉與沿一直線移動。

　　對稱與平衡均可能存在於建築之元素或空間水平上。當尺度改變時，也可能產生全然與局部的對稱或平衡的差異。其形態構成意念的運用上還包括了：尺度、座向、地點、紋理與價值的考慮。平衡與對稱對其它的分析主題也都可能有所影響。

幾何（ GEOMETRY ）

　　幾何之形態構成意念包含了平面與立體幾何的觀念，以決定建築形式。在這個觀點中，格子是以基本幾何形的重複形成的。此乃藉著相乘、結合、細分與以此手法而來。

　　在建築史上，幾何很早便被做為設計的手法。幾何是建築中唯一最具共通特性的，它可廣泛應用於空間或造形方面，包括使用簡單的幾何形、各類造形語言、比例系統，以及由複雜的幾何手法所獲得的複合造形。以幾何做為建築造形來源的領域。大部分是有關於測量與量體的討論。本分析的重點，在於強調尺度、地點、形狀與比例的觀念。同時，也注意幾何一致的變化，以及由結合、衍生，和幾何形手法所產生的造形語言。在本文中，格子被認為是由頻率、輪廓、複雜性、一致性與變化等性質而來的。至於其建築上的廣泛屬性，幾何能夠加強本文中其它所有的分析要點。

加成與減除（ ADDITIVE AND SUB-TRACTIVE ）

　　加成與減除的形態構成意念乃由增加、合併或移去等建築造形的過程來創造建築，兩者皆需要對建築有視覺的理解。在用來產生建築形式時，加成使部分成為建築的主體，人們觀察加成的重點在於建築是由一些標準單元或部分所構成。在設計上運用減除的手法時，則是以建築整體為主要的考慮因素；在採用這種手法時，建築物是被視為個體因素已被割除的整體。一般而言，以加成或減除做為造形上的考慮因素時，皆可以獲至空間的效果。

　　同時，運用加成或減除可獲得更豐富的造形表現，例如：我們可以把各單元結合成整體後，再移去一些部分：也可以從一個整體造形中移去部分後，再將此部分加回去以創造建築造形。

對本分析而言，將建築清晰地以表現與誘導的方式呈現造形是十分重要的，藉著觀察量體、體積、顏色與材料等的變化，皆能完成此分析。加成與減除的意念可藉由下列觀念來加深與加強，即：量體、幾何、平衡、層級關係，以及單元對照整體、重複單元對照獨立個體與平面對照剖面等的關係。

層級（ *HIERARCHY* ）

層級的形態構成意念在建築物的設計上，是一種依一些屬性的階層排列的物質表現。這種觀念的內涵是，相關價值至特定範圍的研究課題。這使我們瞭解，由選定的屬性可以確定其在演變中，性質的差異。層級暗示出從一種狀況漸次改變到另一種狀況的層次與等級，如：主要／次要、開放／封閉、簡單／複雜、公共／私密、神聖／凡俗、使用／服務，以及個別／整體。這些等級的安排可能發生於造形、空間或兩者都包括。

在本文中，層級以形式、尺度、輪廓、幾何與清晰條理的測試來探索建築造形中的重要性。而品質、豐富性、細部、裝飾與特殊材料，則可用來指出這些重要性。層級的設計意念或許能支持本分析所探索的其它課題。

ALVAR AALTO

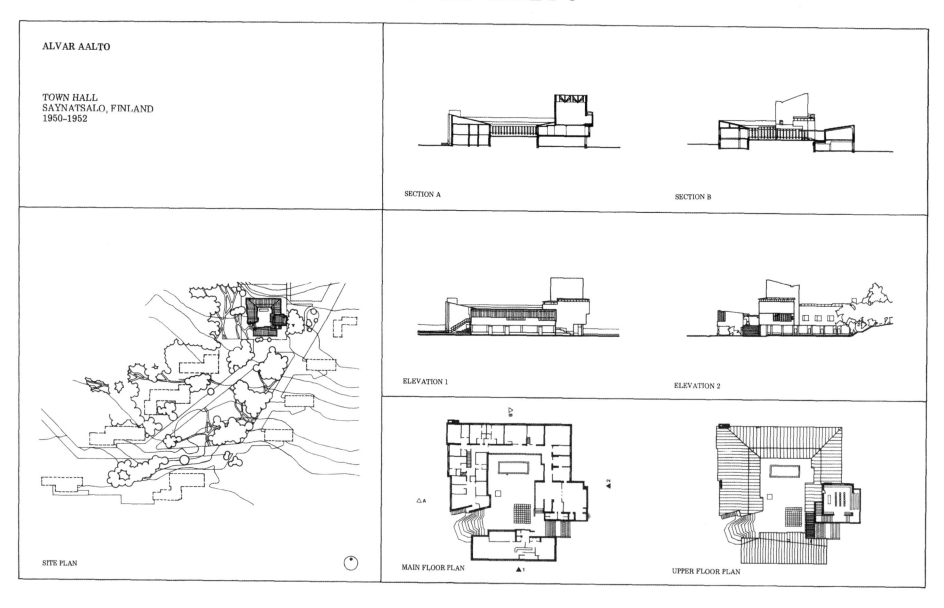

ALVAR AALTO

TOWN HALL
SAYNATSALO, FINLAND
1950-1952

SECTION A

SECTION B

ELEVATION 1

ELEVATION 2

SITE PLAN

MAIN FLOOR PLAN

UPPER FLOOR PLAN

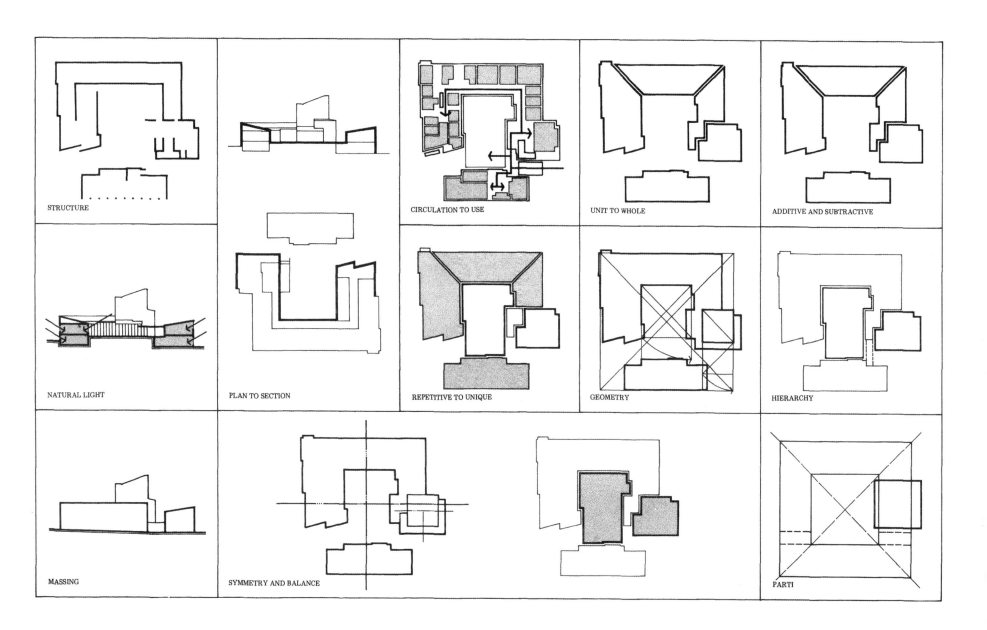

STRUCTURE

CIRCULATION TO USE

UNIT TO WHOLE

ADDITIVE AND SUBTRACTIVE

NATURAL LIGHT

PLAN TO SECTION

REPETITIVE TO UNIQUE

GEOMETRY

HIERARCHY

MASSING

SYMMETRY AND BALANCE

PARTI

9

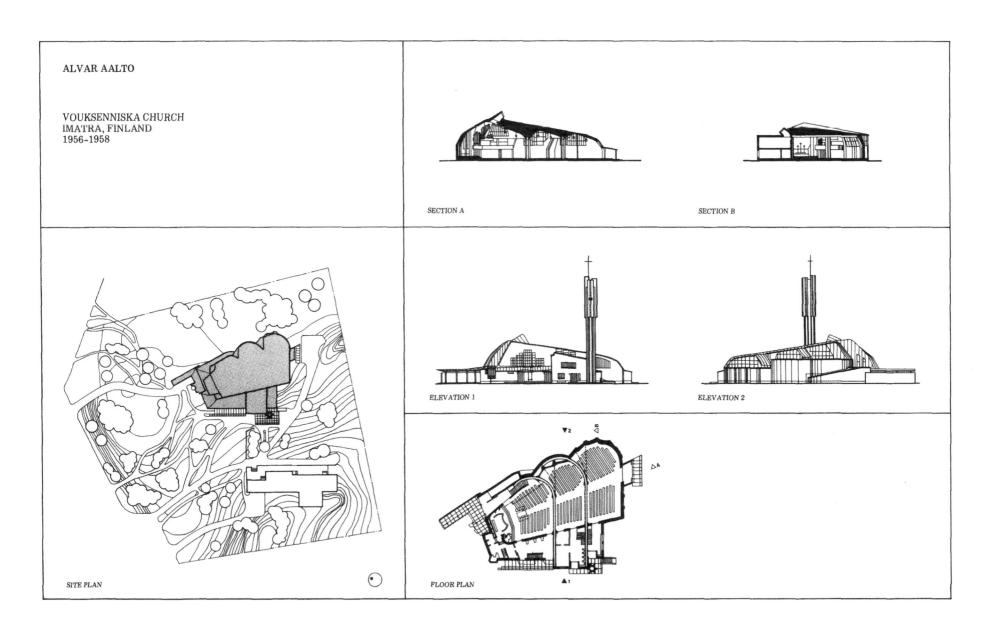

ALVAR AALTO

VOUKSENNISKA CHURCH
IMATRA, FINLAND
1956–1958

SECTION A

SECTION B

ELEVATION 1

ELEVATION 2

SITE PLAN

FLOOR PLAN

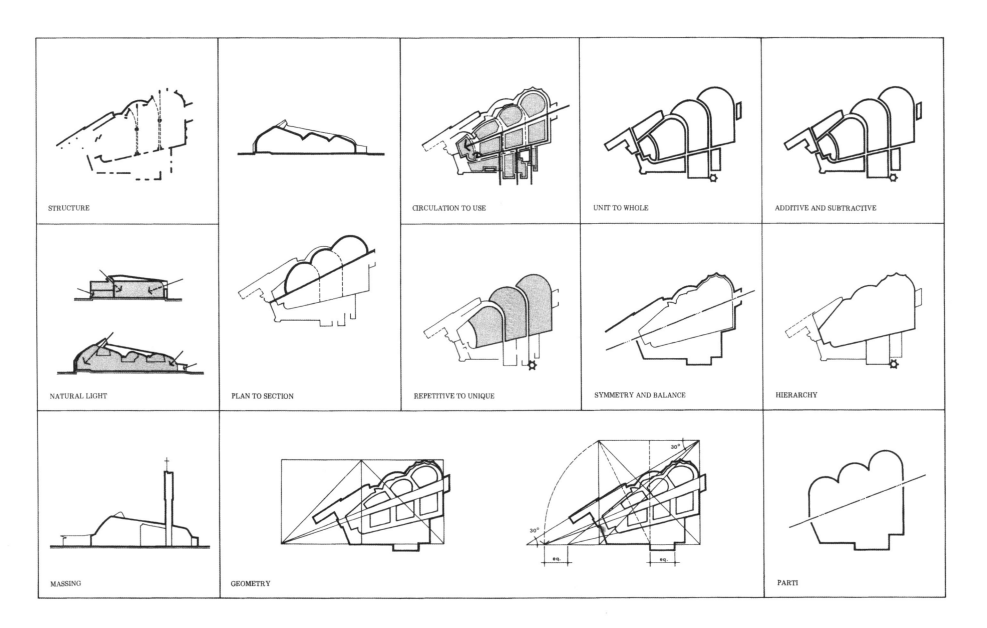

STRUCTURE

CIRCULATION TO USE

UNIT TO WHOLE

ADDITIVE AND SUBTRACTIVE

NATURAL LIGHT

PLAN TO SECTION

REPETITIVE TO UNIQUE

SYMMETRY AND BALANCE

HIERARCHY

MASSING

GEOMETRY

PARTI

11

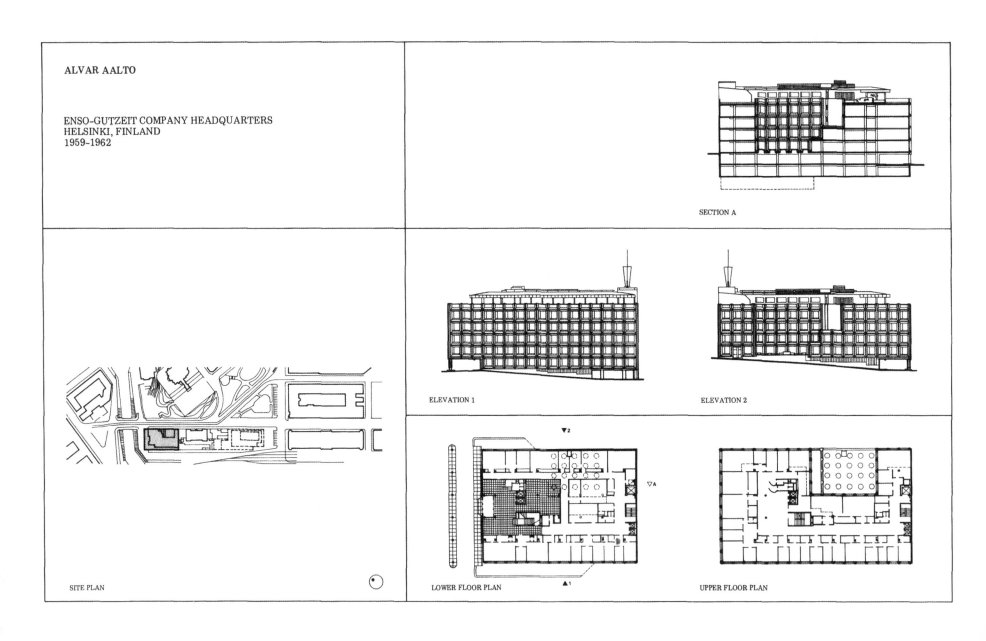

ALVAR AALTO

ENSO-GUTZEIT COMPANY HEADQUARTERS
HELSINKI, FINLAND
1959-1962

SECTION A

ELEVATION 1

ELEVATION 2

SITE PLAN

LOWER FLOOR PLAN

UPPER FLOOR PLAN

12

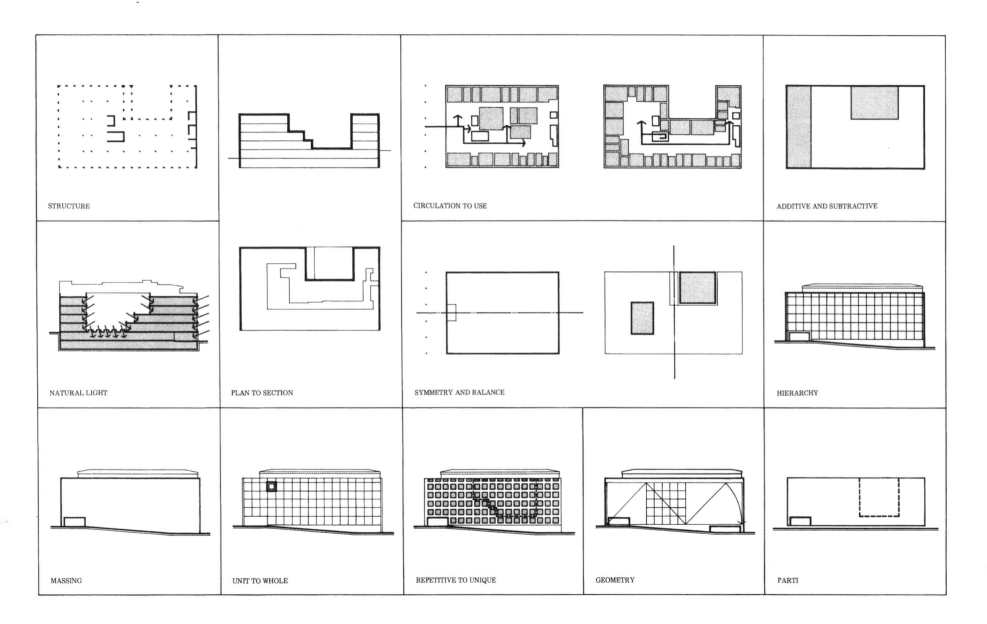

STRUCTURE

CIRCULATION TO USE

ADDITIVE AND SUBTRACTIVE

NATURAL LIGHT

PLAN TO SECTION

SYMMETRY AND BALANCE

HIERARCHY

MASSING

UNIT TO WHOLE

REPETITIVE TO UNIQUE

GEOMETRY

PARTI

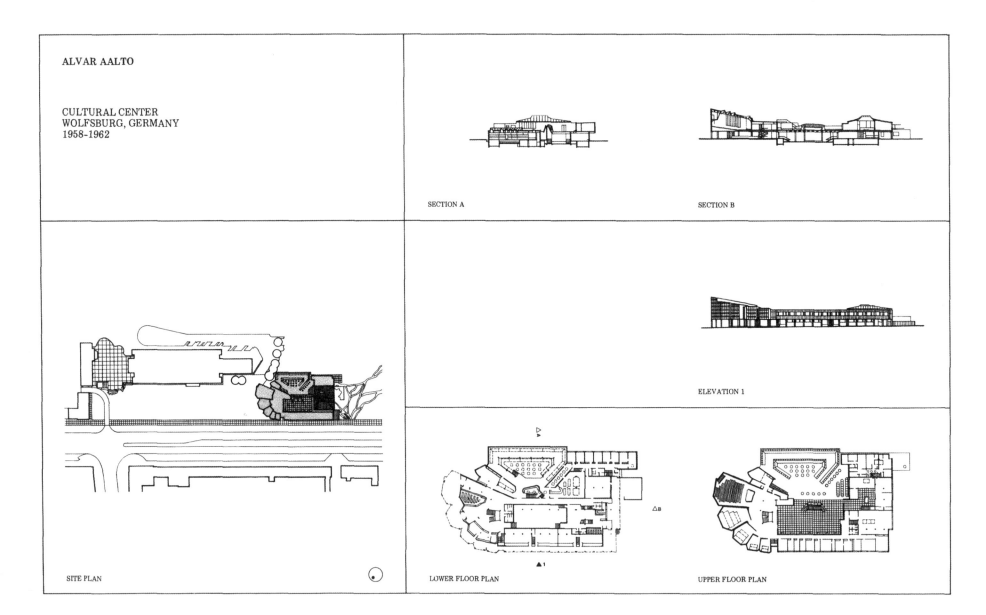

ALVAR AALTO

CULTURAL CENTER
WOLFSBURG, GERMANY
1958-1962

SECTION A

SECTION B

ELEVATION 1

SITE PLAN

LOWER FLOOR PLAN

UPPER FLOOR PLAN

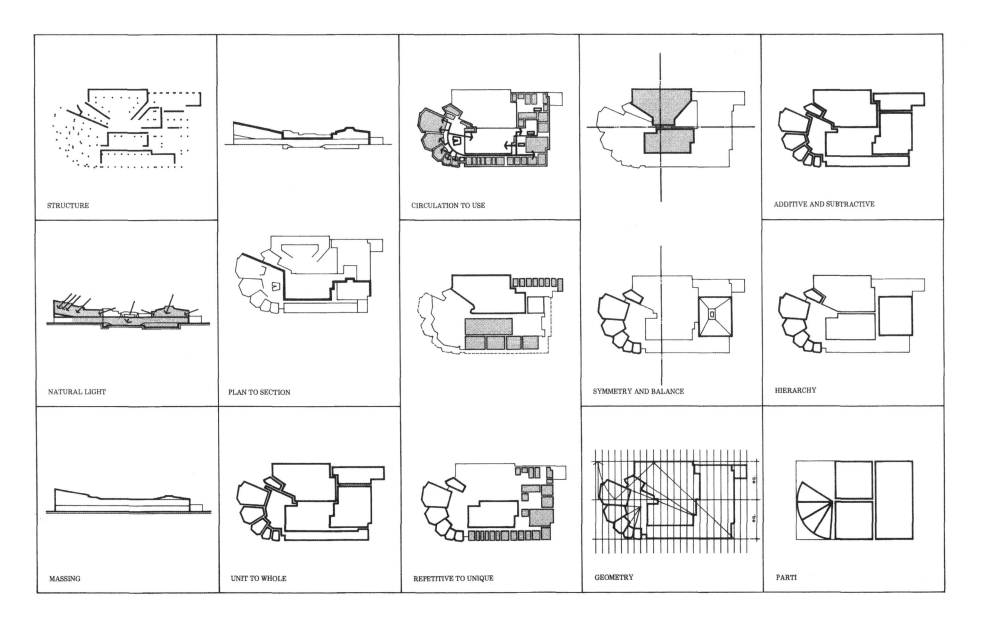

STRUCTURE

CIRCULATION TO USE

ADDITIVE AND SUBTRACTIVE

NATURAL LIGHT

PLAN TO SECTION

SYMMETRY AND BALANCE

HIERARCHY

MASSING

UNIT TO WHOLE

REPETITIVE TO UNIQUE

GEOMETRY

PARTI

15

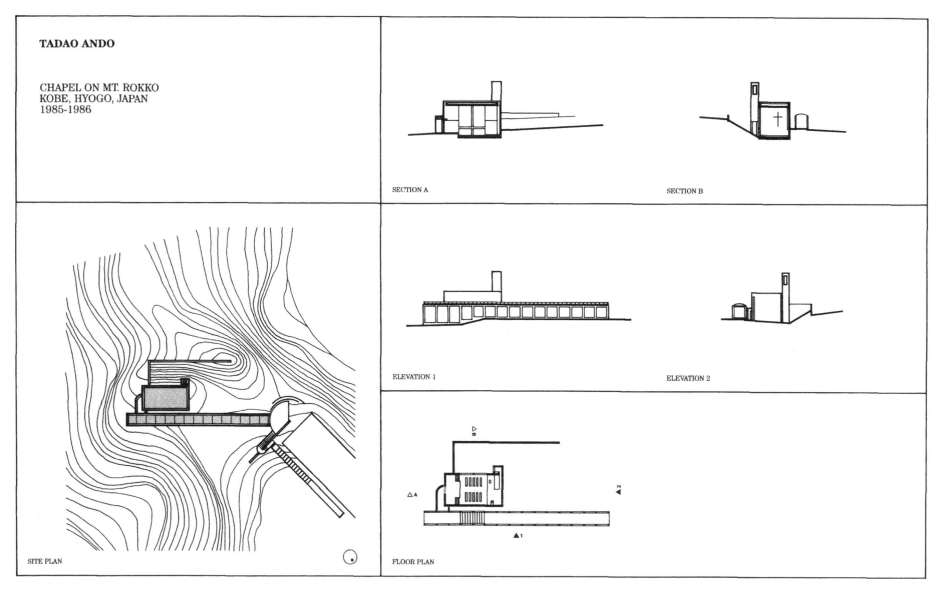

TADAO ANDO

CHAPEL ON MT. ROKKO
KOBE, HYOGO, JAPAN
1985-1986

SECTION A

SECTION B

ELEVATION 1

ELEVATION 2

SITE PLAN

FLOOR PLAN

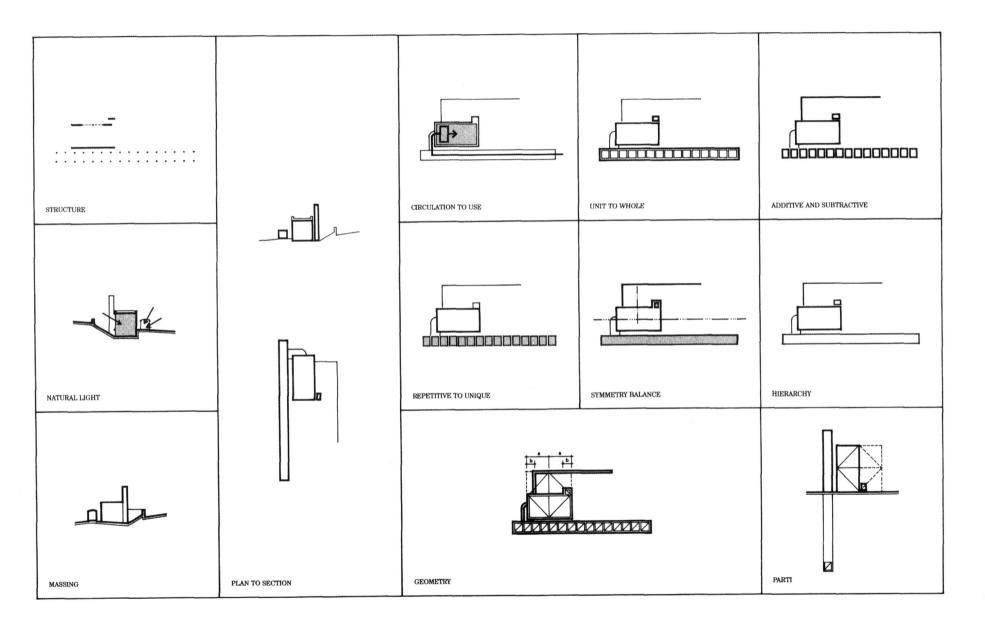

STRUCTURE

CIRCULATION TO USE

UNIT TO WHOLE

ADDITIVE AND SUBTRACTIVE

NATURAL LIGHT

REPETITIVE TO UNIQUE

SYMMETRY BALANCE

HIERARCHY

MASSING

PLAN TO SECTION

GEOMETRY

PARTI

17

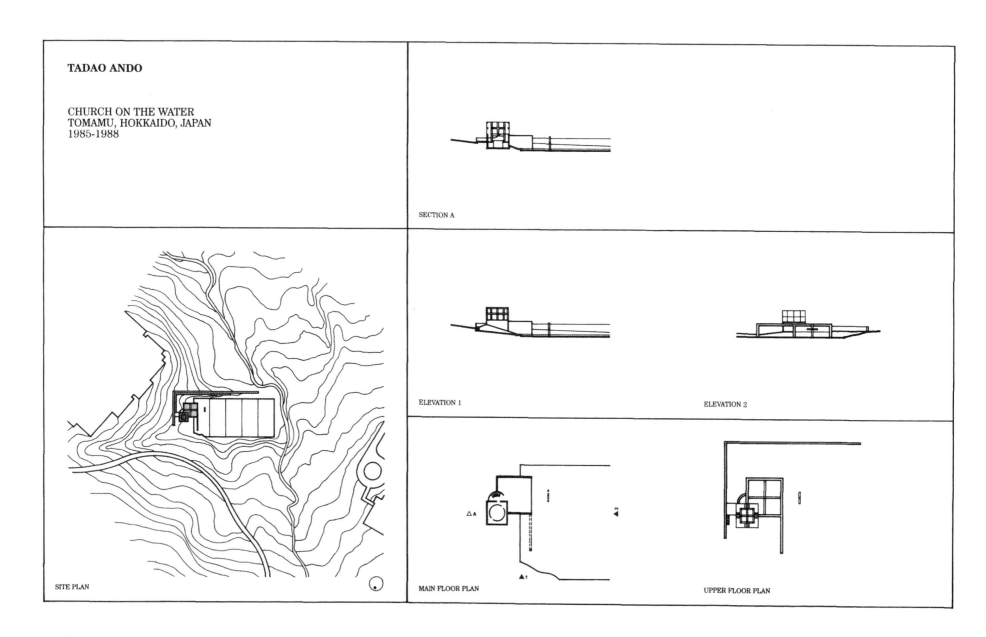

TADAO ANDO

CHURCH ON THE WATER
TOMAMU, HOKKAIDO, JAPAN
1985-1988

SECTION A

ELEVATION 1

ELEVATION 2

SITE PLAN

MAIN FLOOR PLAN

UPPER FLOOR PLAN

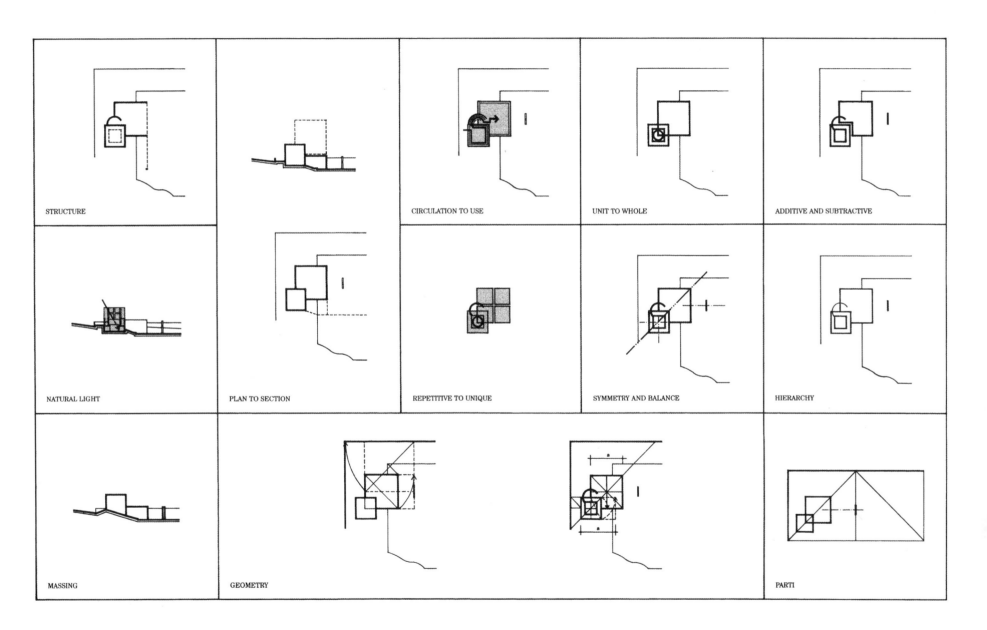

STRUCTURE

CIRCULATION TO USE

UNIT TO WHOLE

ADDITIVE AND SUBTRACTIVE

NATURAL LIGHT

PLAN TO SECTION

REPETITIVE TO UNIQUE

SYMMETRY AND BALANCE

HIERARCHY

MASSING

GEOMETRY

PARTI

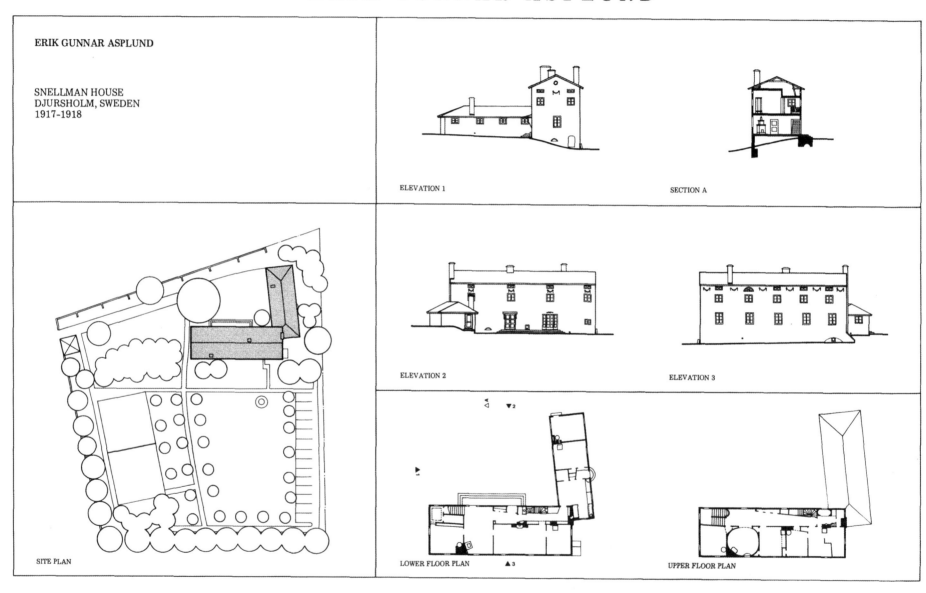

ERIK GUNNAR ASPLUND

SNELLMAN HOUSE
DJURSHOLM, SWEDEN
1917-1918

ELEVATION 1

SECTION A

ELEVATION 2

ELEVATION 3

SITE PLAN

LOWER FLOOR PLAN

UPPER FLOOR PLAN

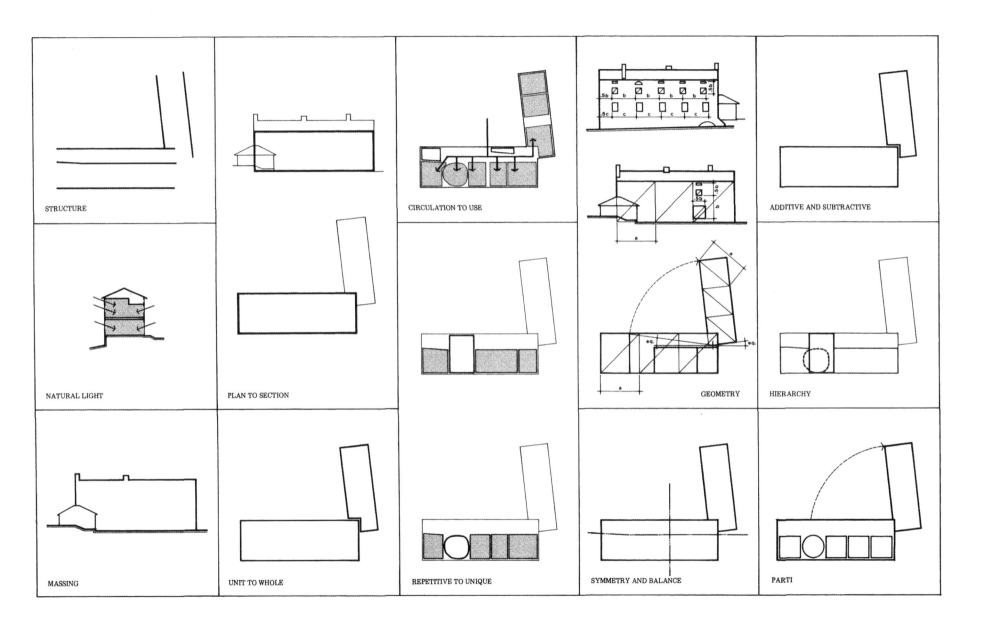

STRUCTURE

CIRCULATION TO USE

ADDITIVE AND SUBTRACTIVE

NATURAL LIGHT

PLAN TO SECTION

GEOMETRY

HIERARCHY

MASSING

UNIT TO WHOLE

REPETITIVE TO UNIQUE

SYMMETRY AND BALANCE

PARTI

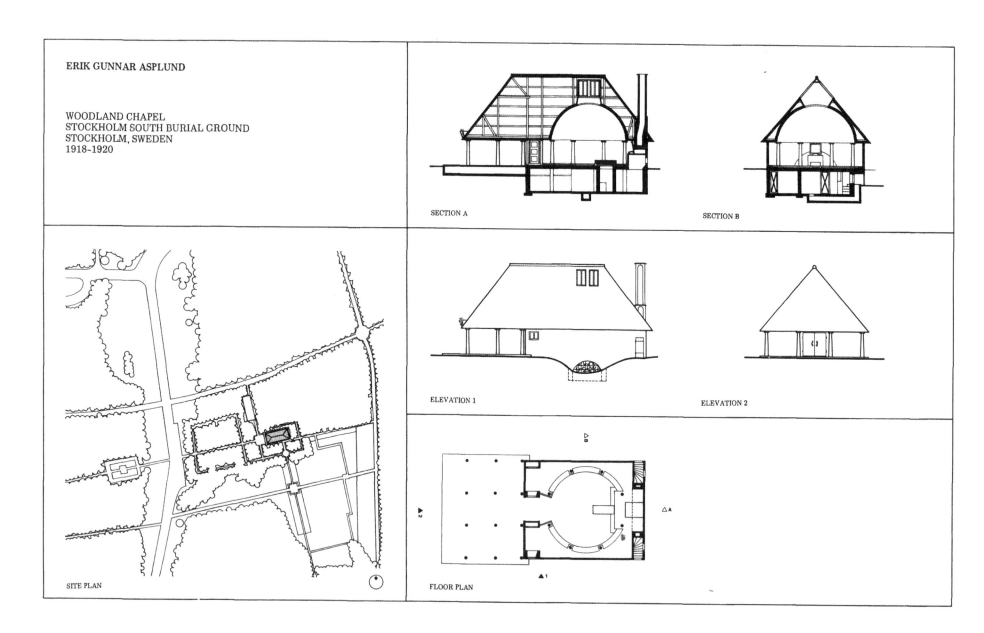

ERIK GUNNAR ASPLUND

WOODLAND CHAPEL
STOCKHOLM SOUTH BURIAL GROUND
STOCKHOLM, SWEDEN
1918-1920

SECTION A

SECTION B

ELEVATION 1

ELEVATION 2

SITE PLAN

FLOOR PLAN

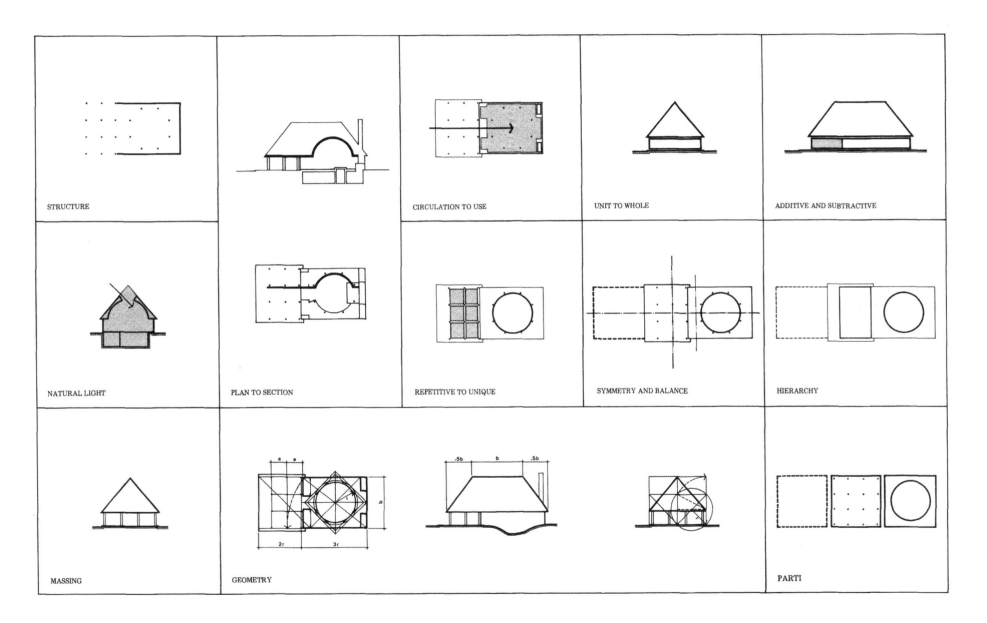

STRUCTURE

CIRCULATION TO USE

UNIT TO WHOLE

ADDITIVE AND SUBTRACTIVE

NATURAL LIGHT

PLAN TO SECTION

REPETITIVE TO UNIQUE

SYMMETRY AND BALANCE

HIERARCHY

MASSING

GEOMETRY

PARTI

23

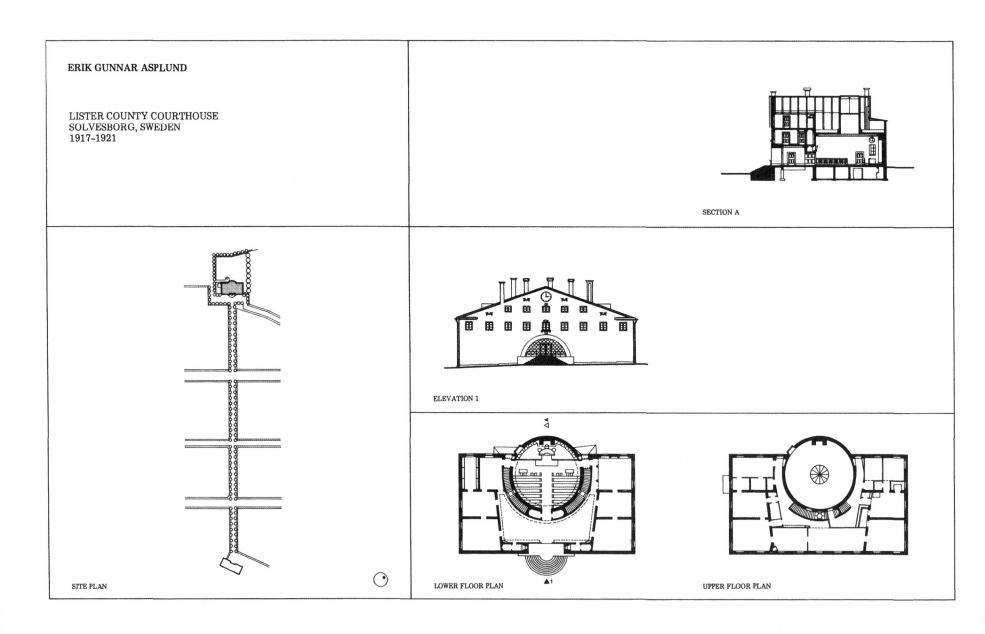

ERIK GUNNAR ASPLUND

LISTER COUNTY COURTHOUSE
SOLVESBORG, SWEDEN
1917-1921

SECTION A

SITE PLAN

ELEVATION 1

LOWER FLOOR PLAN

UPPER FLOOR PLAN

24

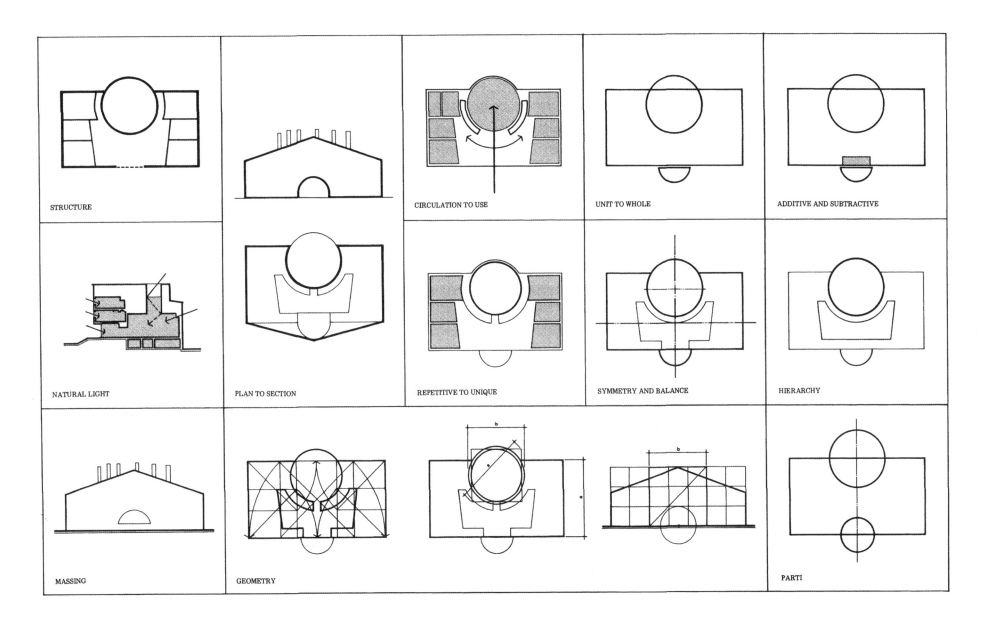

STRUCTURE

CIRCULATION TO USE

UNIT TO WHOLE

ADDITIVE AND SUBTRACTIVE

NATURAL LIGHT

PLAN TO SECTION

REPETITIVE TO UNIQUE

SYMMETRY AND BALANCE

HIERARCHY

MASSING

GEOMETRY

PARTI

ERIK GUNNAR ASPLUND

STOCKHOLM PUBLIC LIBRARY
STOCKHOLM, SWEDEN
1920-1928

SECTION A

ELEVATION 1

ELEVATION 2

SITE PLAN

LOWER FLOOR PLAN

UPPER FLOOR PLAN

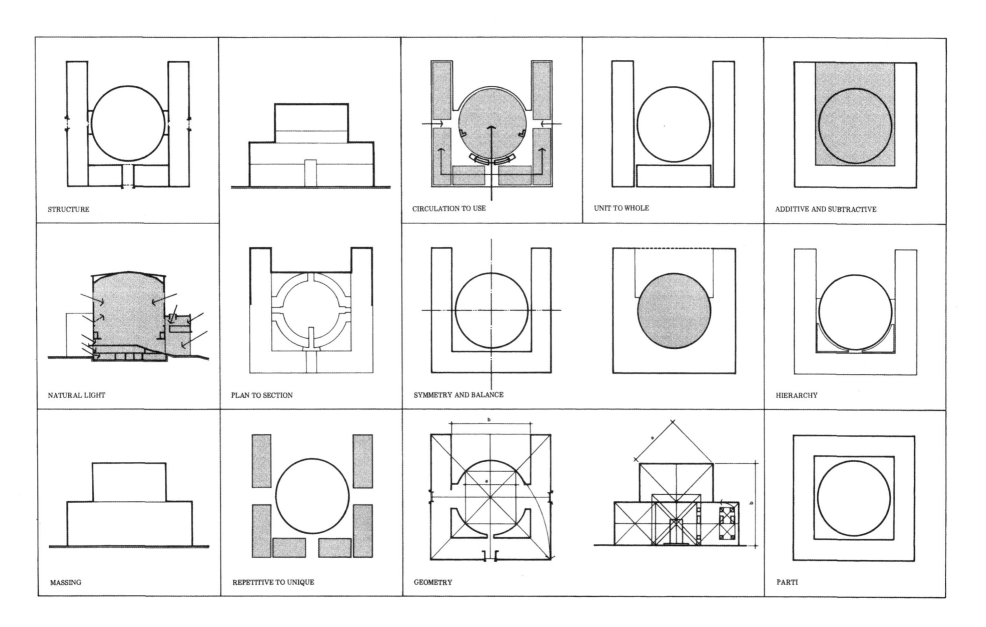

STRUCTURE

CIRCULATION TO USE

UNIT TO WHOLE

ADDITIVE AND SUBTRACTIVE

NATURAL LIGHT

PLAN TO SECTION

SYMMETRY AND BALANCE

HIERARCHY

MASSING

REPETITIVE TO UNIQUE

GEOMETRY

PARTI

27

STEPHANE BEEL

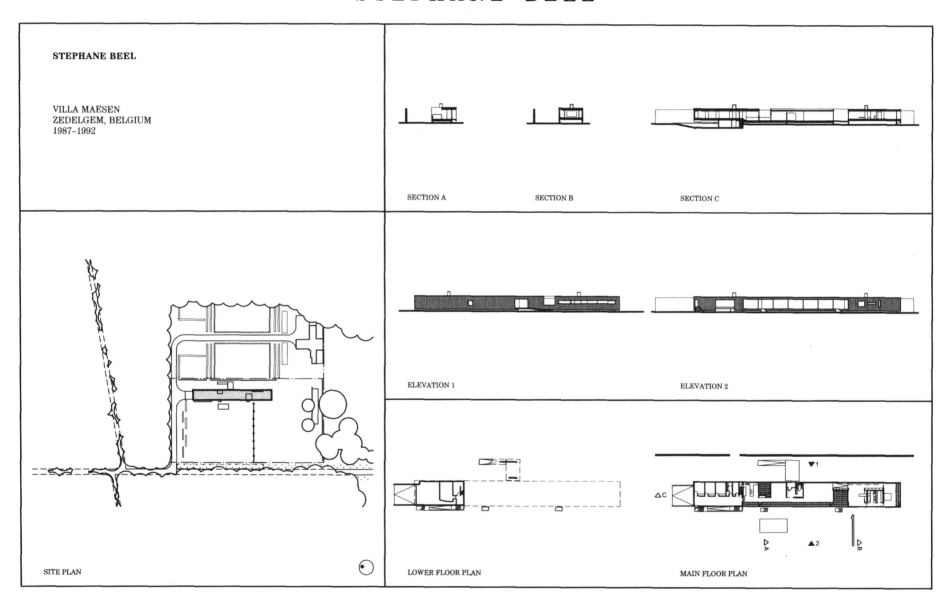

STEPHANE BEEL

VILLA MAESEN
ZEDELGEM, BELGIUM
1987–1992

SECTION A

SECTION B

SECTION C

ELEVATION 1

ELEVATION 2

SITE PLAN

LOWER FLOOR PLAN

MAIN FLOOR PLAN

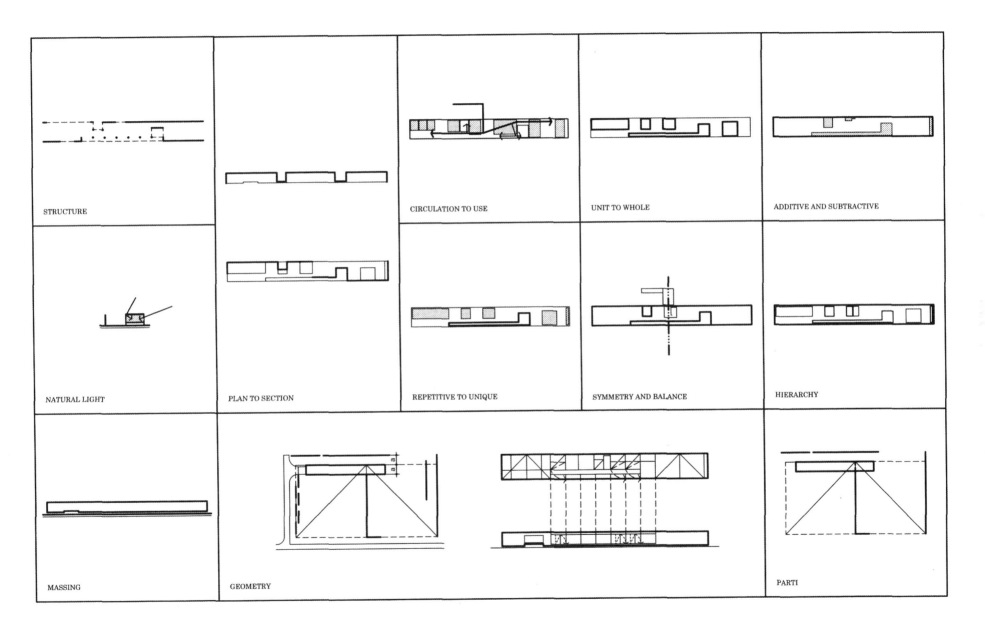

STRUCTURE

CIRCULATION TO USE

UNIT TO WHOLE

ADDITIVE AND SUBTRACTIVE

NATURAL LIGHT

PLAN TO SECTION

REPETITIVE TO UNIQUE

SYMMETRY AND BALANCE

HIERARCHY

MASSING

GEOMETRY

PARTI

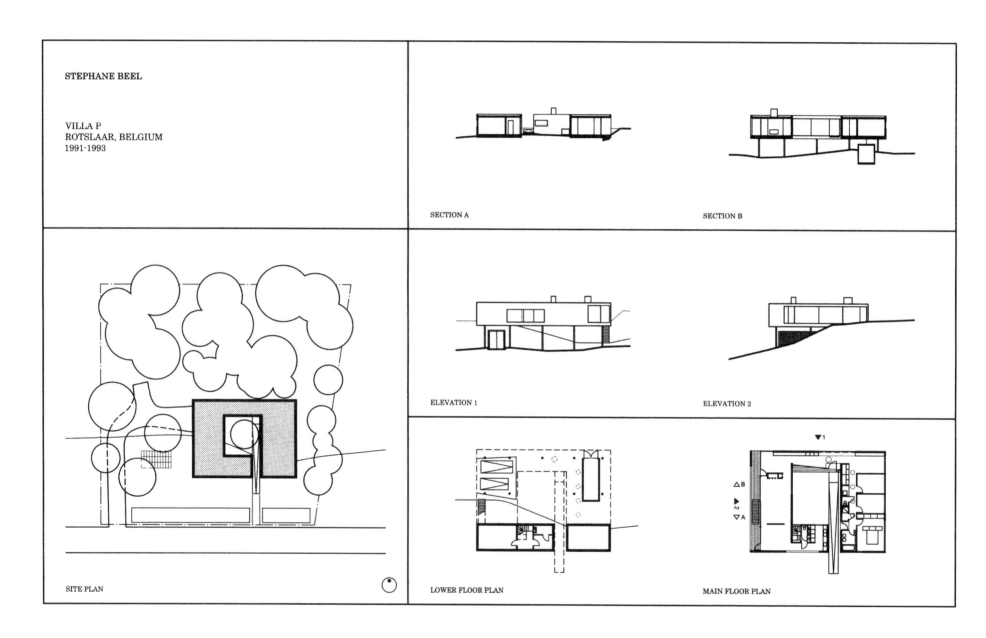

STEPHANE BEEL

VILLA P
ROTSLAAR, BELGIUM
1991-1993

SECTION A

SECTION B

ELEVATION 1

ELEVATION 2

SITE PLAN

LOWER FLOOR PLAN

MAIN FLOOR PLAN

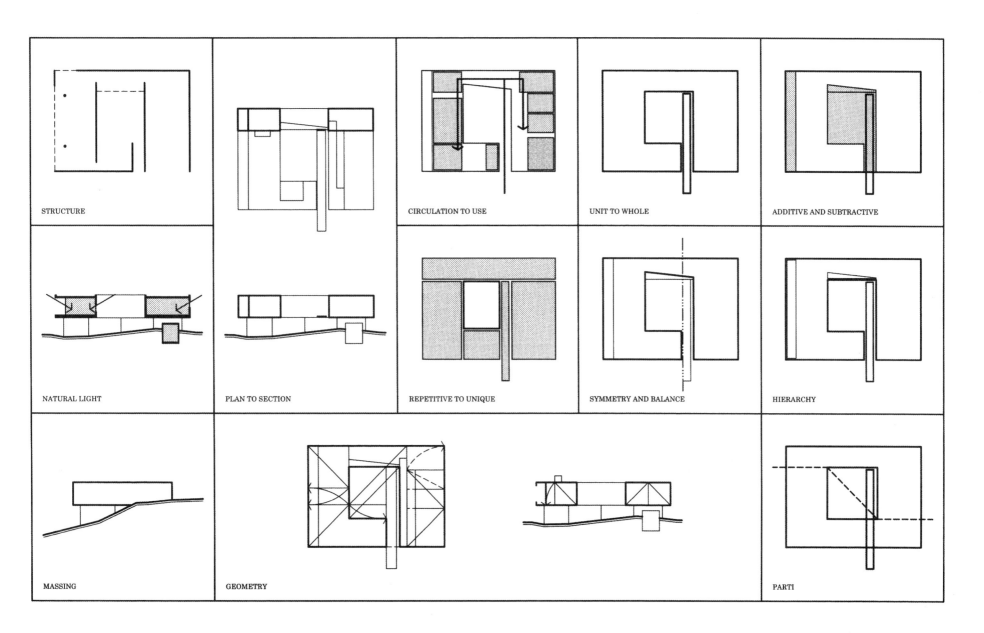

STRUCTURE

CIRCULATION TO USE

UNIT TO WHOLE

ADDITIVE AND SUBTRACTIVE

NATURAL LIGHT

PLAN TO SECTION

REPETITIVE TO UNIQUE

SYMMETRY AND BALANCE

HIERARCHY

MASSING

GEOMETRY

PARTI

PETER Q. BOHLIN

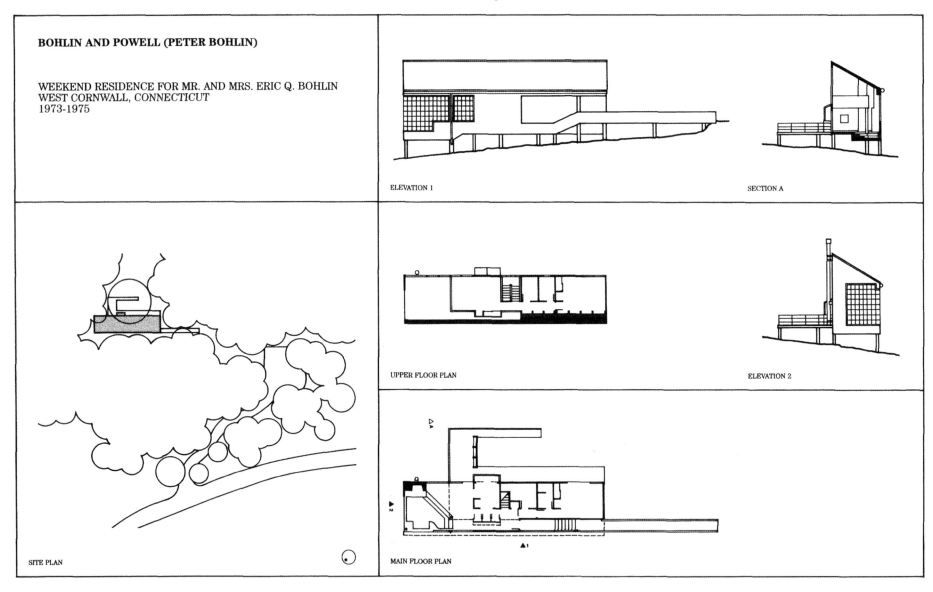

BOHLIN AND POWELL (PETER BOHLIN)

WEEKEND RESIDENCE FOR MR. AND MRS. ERIC Q. BOHLIN
WEST CORNWALL, CONNECTICUT
1973-1975

ELEVATION 1

SECTION A

UPPER FLOOR PLAN

ELEVATION 2

SITE PLAN

MAIN FLOOR PLAN

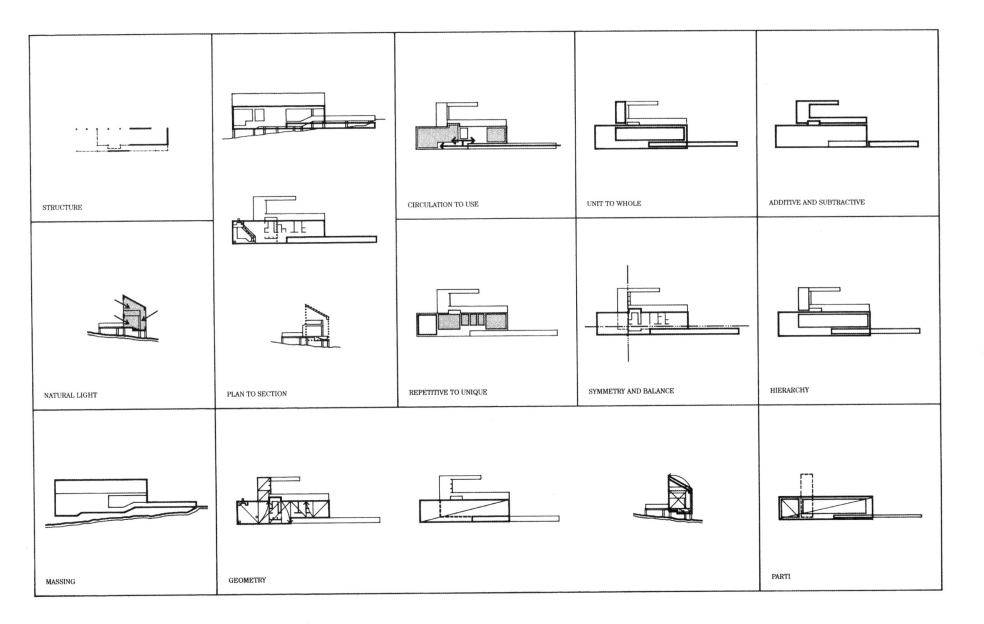

STRUCTURE

CIRCULATION TO USE

UNIT TO WHOLE

ADDITIVE AND SUBTRACTIVE

NATURAL LIGHT

PLAN TO SECTION

REPETITIVE TO UNIQUE

SYMMETRY AND BALANCE

HIERARCHY

MASSING

GEOMETRY

PARTI

BOHLIN CYWINSKI JACKSON (PETER BOHLIN)

GAFFNEY RESIDENCE
ROMANSVILLE, PENNSYLVANIA
1977-1980

SECTION A

SECTION B

ELEVATION 1

ELEVATION 2

ELEVATION 3

SITE PLAN

LOWER FLOOR PLAN

MIDDLE FLOOR PLAN

UPPER FLOOR PLAN

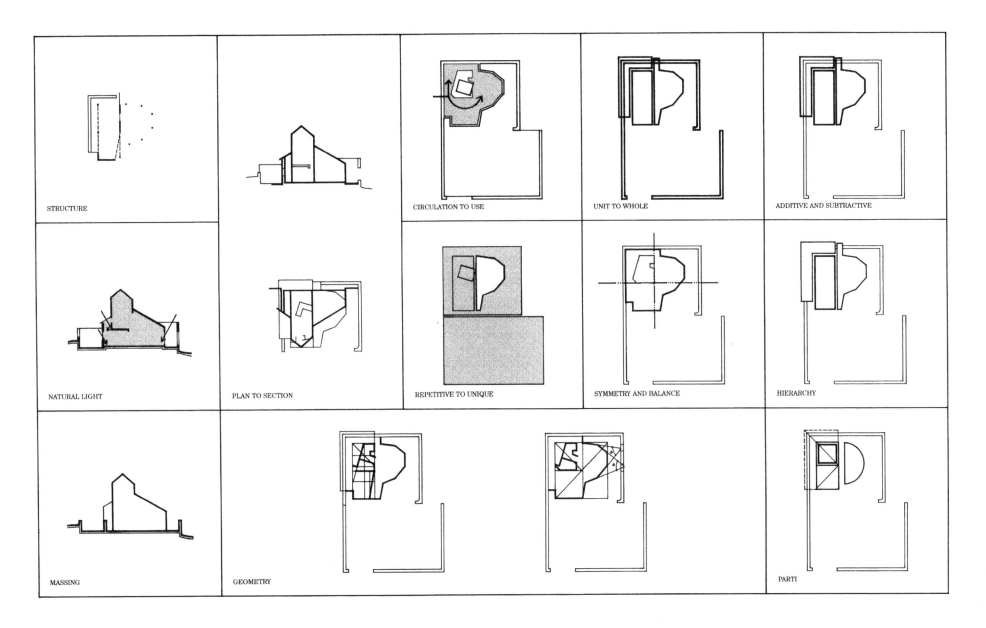

STRUCTURE

NATURAL LIGHT

MASSING

PLAN TO SECTION

GEOMETRY

CIRCULATION TO USE

REPETITIVE TO UNIQUE

UNIT TO WHOLE

SYMMETRY AND BALANCE

ADDITIVE AND SUBTRACTIVE

HIERARCHY

PARTI

BOHLIN CYWINSKI JACKSON (PETER BOHLIN)

HOUSE IN THE ADIRONDACKS
NEW YORK STATE
1987-1992

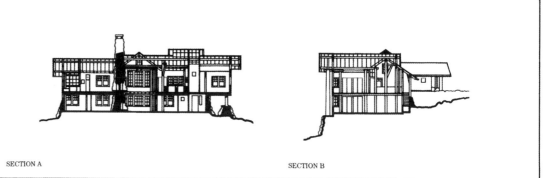

SECTION A

SECTION B

SITE PLAN

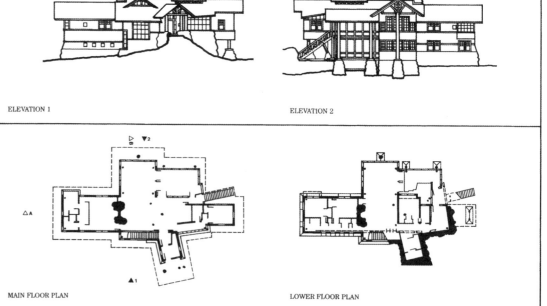

ELEVATION 1

ELEVATION 2

MAIN FLOOR PLAN

LOWER FLOOR PLAN

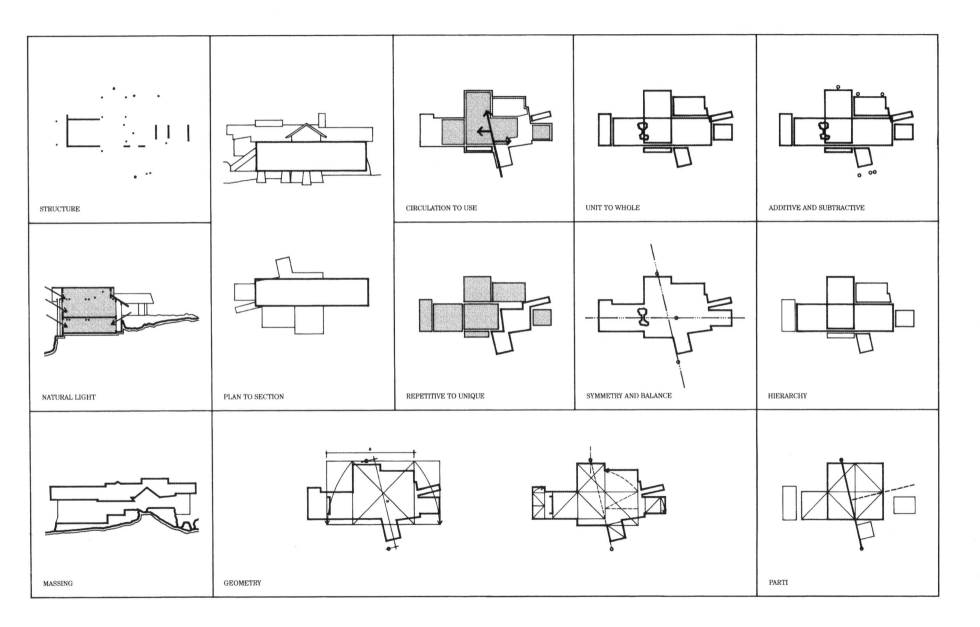

STRUCTURE

CIRCULATION TO USE

UNIT TO WHOLE

ADDITIVE AND SUBTRACTIVE

NATURAL LIGHT

PLAN TO SECTION

REPETITIVE TO UNIQUE

SYMMETRY AND BALANCE

HIERARCHY

MASSING

GEOMETRY

PARTI

37

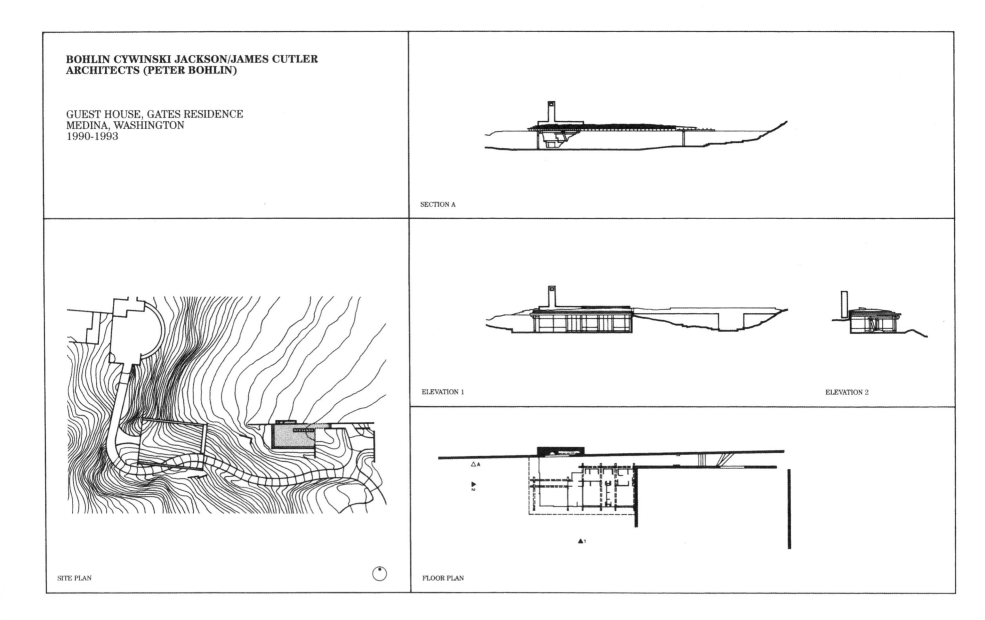

BOHLIN CYWINSKI JACKSON/JAMES CUTLER ARCHITECTS (PETER BOHLIN)

GUEST HOUSE, GATES RESIDENCE
MEDINA, WASHINGTON
1990-1993

SECTION A

ELEVATION 1

ELEVATION 2

SITE PLAN

FLOOR PLAN

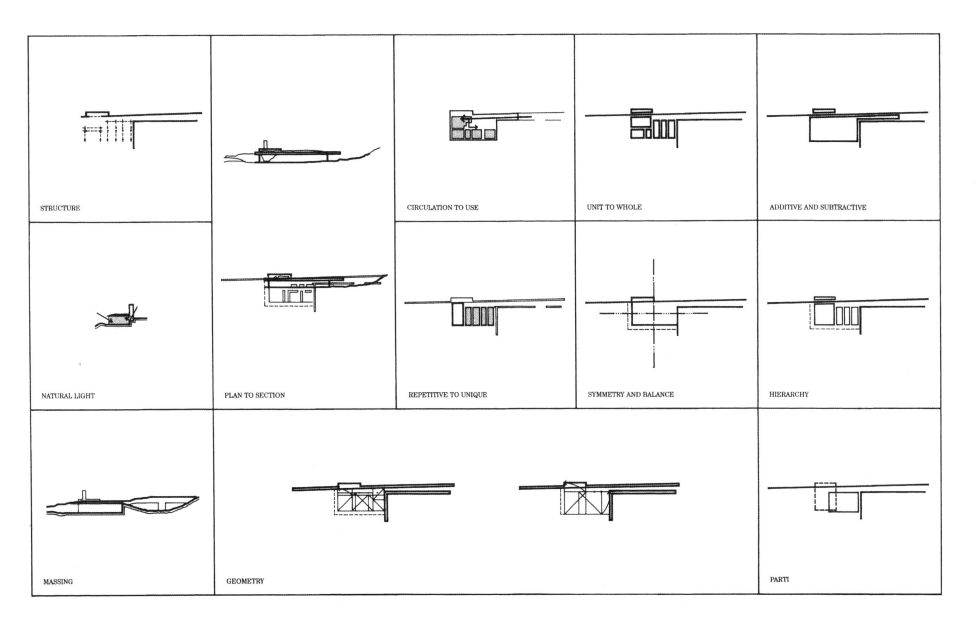

STRUCTURE

CIRCULATION TO USE

UNIT TO WHOLE

ADDITIVE AND SUBTRACTIVE

NATURAL LIGHT

PLAN TO SECTION

REPETITIVE TO UNIQUE

SYMMETRY AND BALANCE

HIERARCHY

MASSING

GEOMETRY

PARTI

MARIO BOTTA

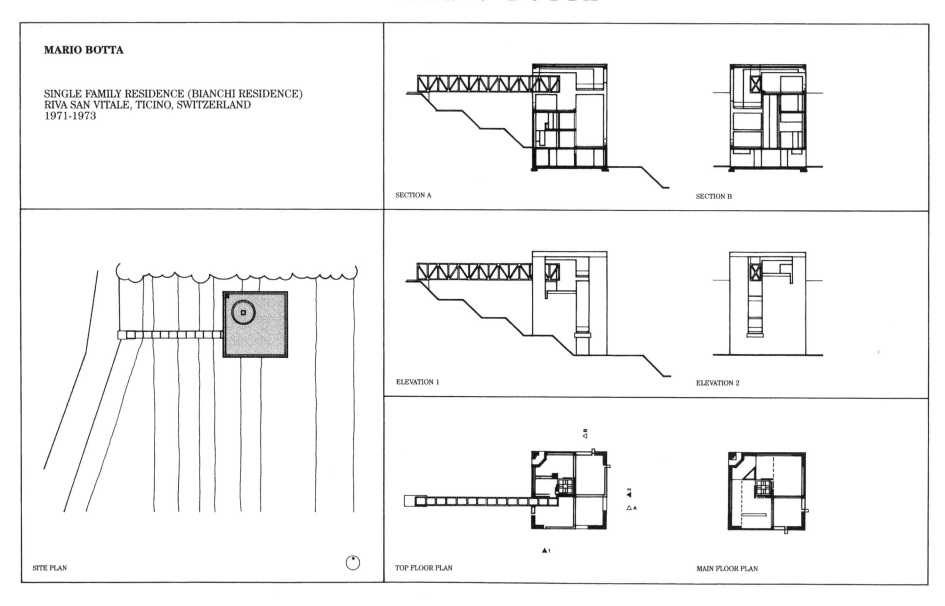

MARIO BOTTA

SINGLE FAMILY RESIDENCE (BIANCHI RESIDENCE)
RIVA SAN VITALE, TICINO, SWITZERLAND
1971-1973

SECTION A

SECTION B

ELEVATION 1

ELEVATION 2

SITE PLAN

TOP FLOOR PLAN

MAIN FLOOR PLAN

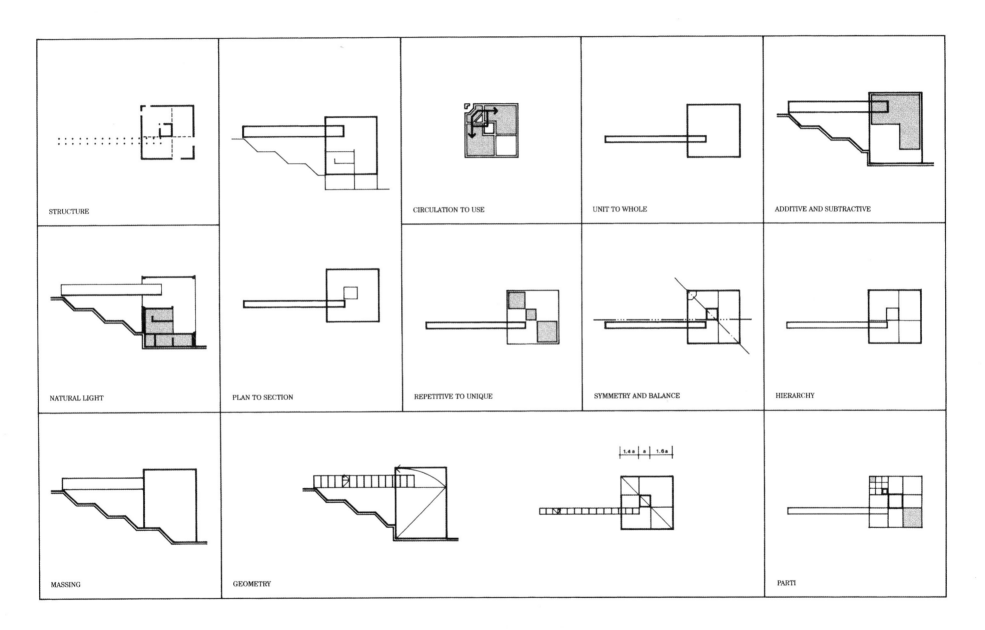

STRUCTURE

CIRCULATION TO USE

UNIT TO WHOLE

ADDITIVE AND SUBTRACTIVE

NATURAL LIGHT

PLAN TO SECTION

REPETITIVE TO UNIQUE

SYMMETRY AND BALANCE

HIERARCHY

MASSING

GEOMETRY

PARTI

MARIO BOTTA

CHURCH OF SAN GIOVANNI BATTISTA (SAINT JOHN THE BAPTIST)
MOGNO, TICINO, SWITZERLAND
1986-1995

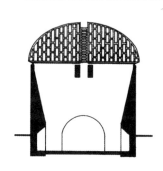

SECTION A

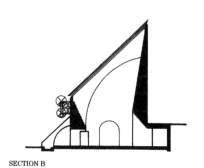

SECTION B

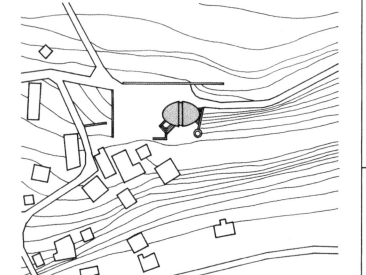

SITE PLAN

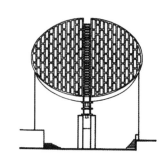

ELEVATION 1

ELEVATION 2

FLOOR PLAN

PLAN WITHOUT ROOF

42

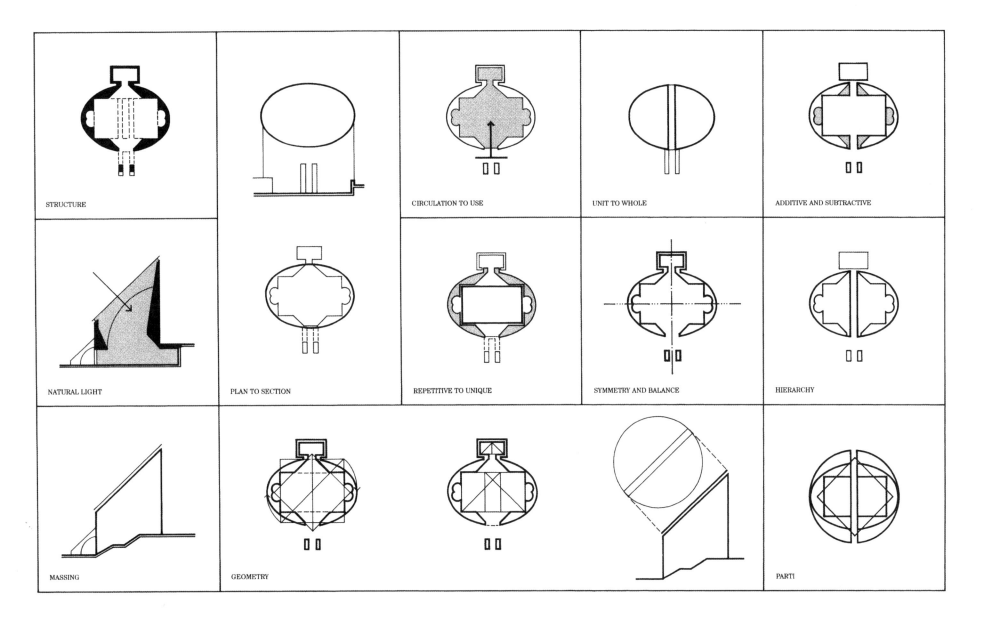

STRUCTURE

NATURAL LIGHT

MASSING

CIRCULATION TO USE

PLAN TO SECTION

GEOMETRY

UNIT TO WHOLE

REPETITIVE TO UNIQUE

ADDITIVE AND SUBTRACTIVE

SYMMETRY AND BALANCE

HIERARCHY

PARTI

MARIO BOTTA

BIANDA RESIDENCE
LOSONE, TICINO, SWITZERLAND
1987-1989

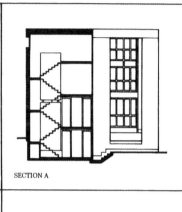

SECTION A

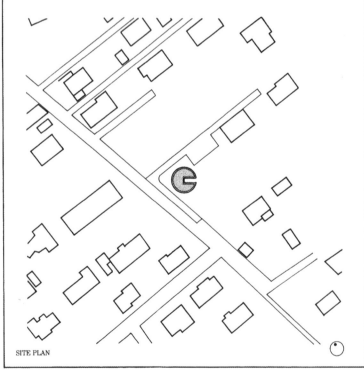

SITE PLAN

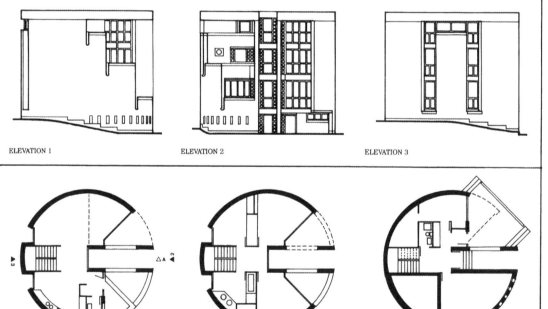

ELEVATION 1 ELEVATION 2 ELEVATION 3

FIRST FLOOR SECOND FLOOR GROUND FLOOR

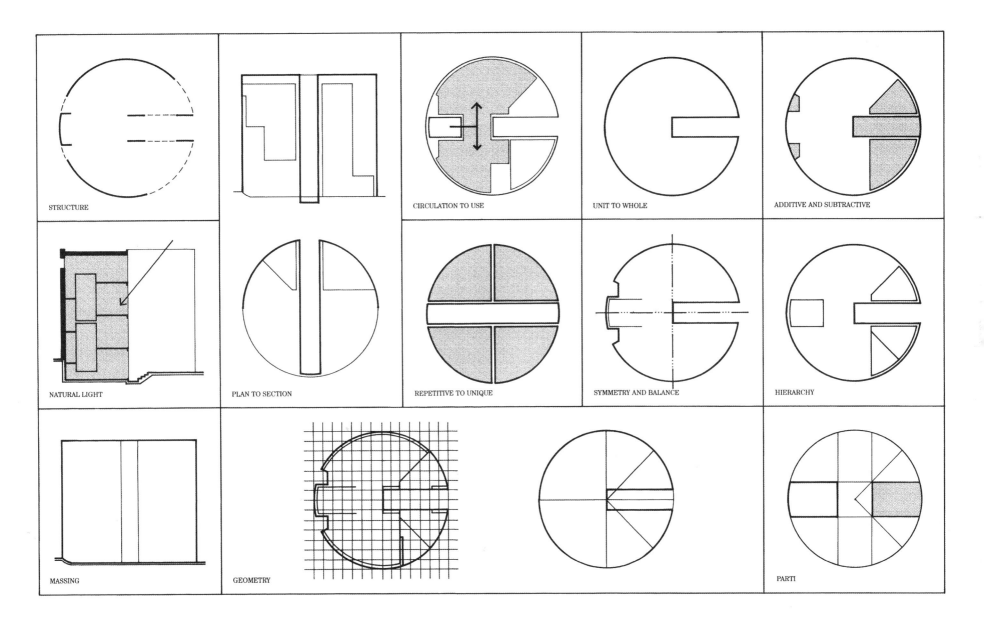

STRUCTURE

CIRCULATION TO USE

UNIT TO WHOLE

ADDITIVE AND SUBTRACTIVE

NATURAL LIGHT

PLAN TO SECTION

REPETITIVE TO UNIQUE

SYMMETRY AND BALANCE

HIERARCHY

MASSING

GEOMETRY

PARTI

MARIO BOTTA

THE CHURCH OF BEATO ODORICO
PORDENONE, ITALY
1987-1992

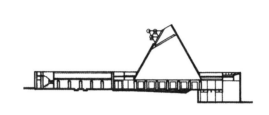

SECTION A

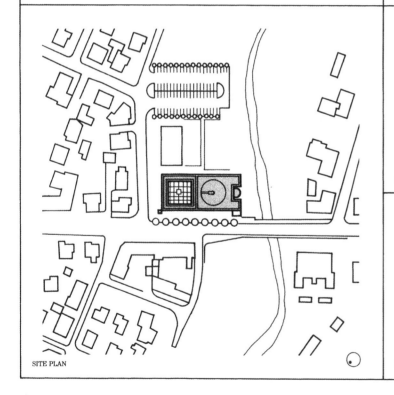

SITE PLAN

ELEVATION 1

ELEVATION 2

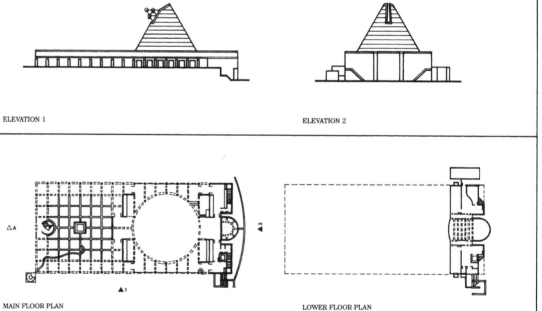

MAIN FLOOR PLAN

LOWER FLOOR PLAN

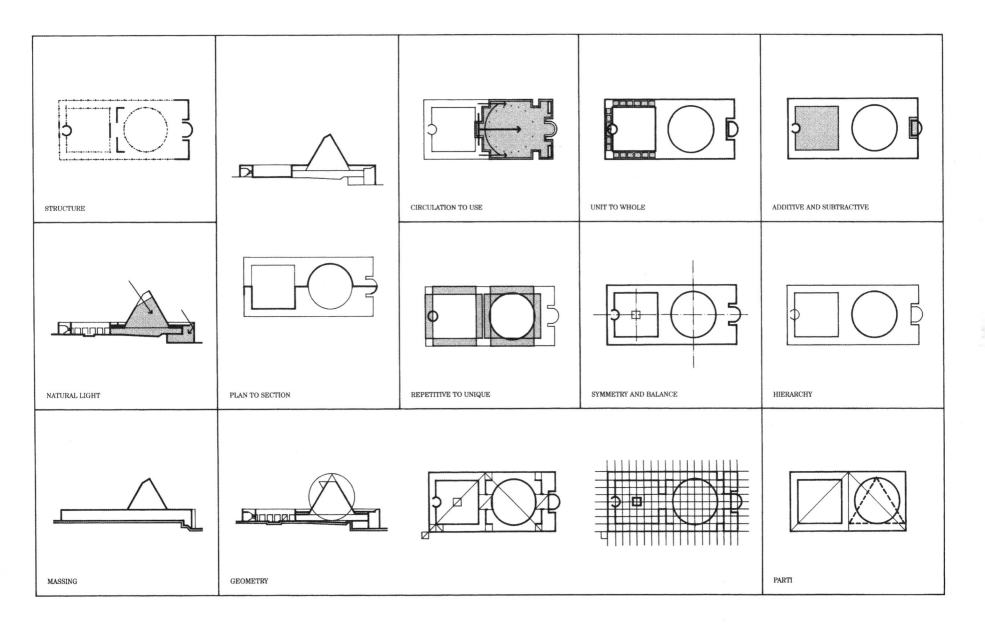

STRUCTURE

CIRCULATION TO USE

UNIT TO WHOLE

ADDITIVE AND SUBTRACTIVE

NATURAL LIGHT

PLAN TO SECTION

REPETITIVE TO UNIQUE

SYMMETRY AND BALANCE

HIERARCHY

MASSING

GEOMETRY

PARTI

FILIPPO BRUNELLESCHI

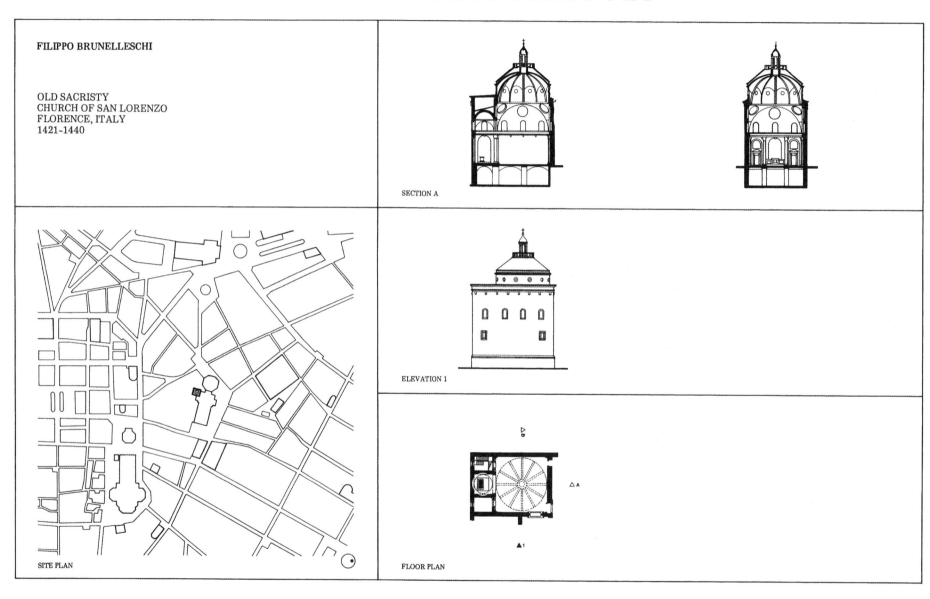

FILIPPO BRUNELLESCHI

OLD SACRISTY
CHURCH OF SAN LORENZO
FLORENCE, ITALY
1421–1440

SECTION A

ELEVATION 1

SITE PLAN

FLOOR PLAN

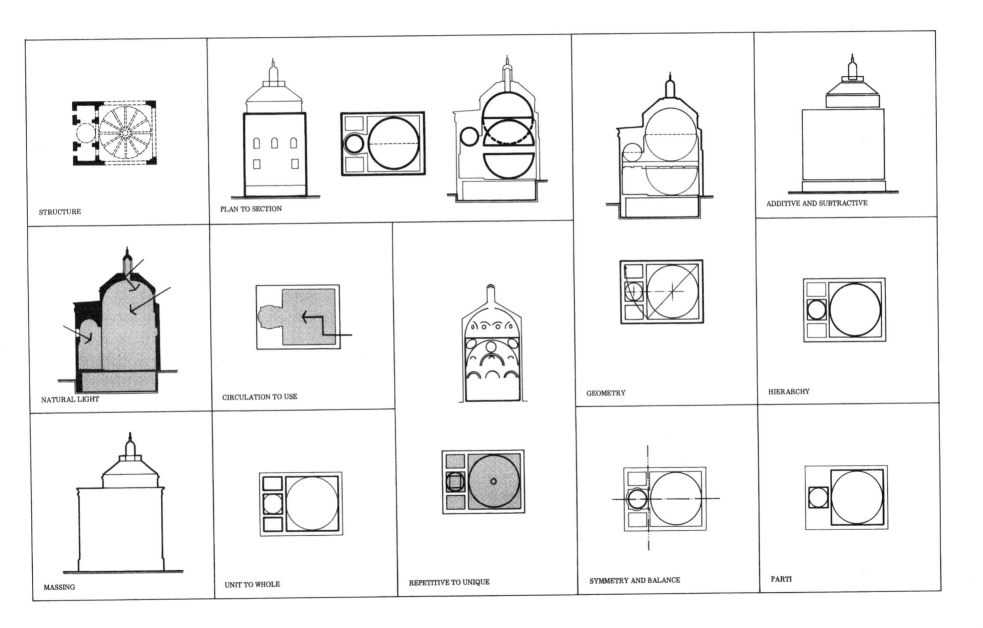

STRUCTURE

PLAN TO SECTION

ADDITIVE AND SUBTRACTIVE

NATURAL LIGHT

CIRCULATION TO USE

GEOMETRY

HIERARCHY

MASSING

UNIT TO WHOLE

REPETITIVE TO UNIQUE

SYMMETRY AND BALANCE

PARTI

49

FILIPPO BRUNELLESCHI

OSPEDALE DEGLI INNOCENTI
FLORENCE, ITALY
1421-1445

SECTION A

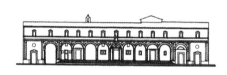

ELEVATION 1

SITE PLAN

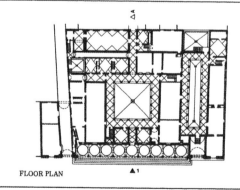

FLOOR PLAN

50

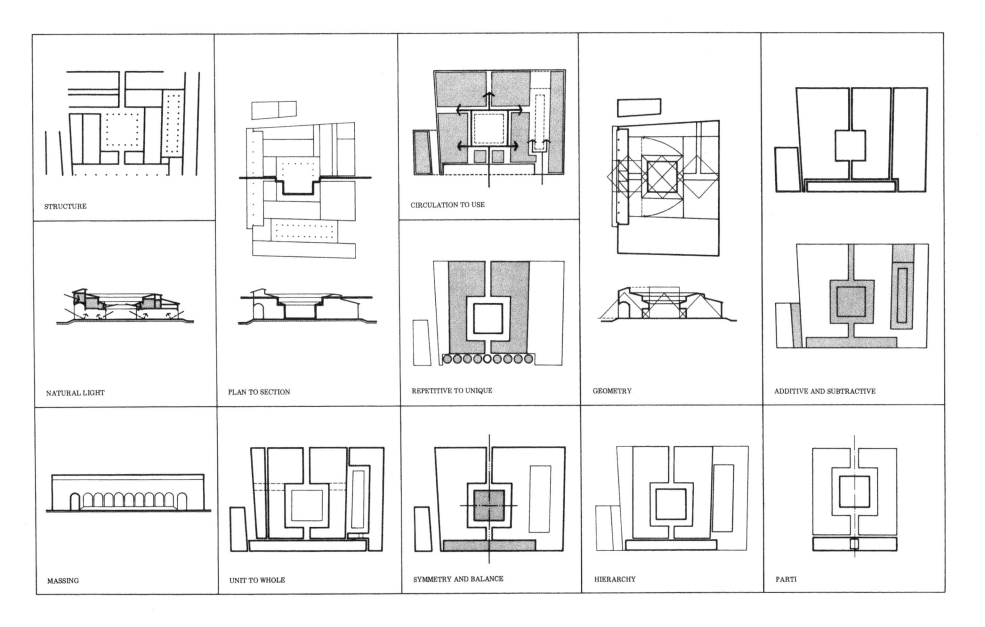

STRUCTURE

CIRCULATION TO USE

NATURAL LIGHT

PLAN TO SECTION

REPETITIVE TO UNIQUE

GEOMETRY

ADDITIVE AND SUBTRACTIVE

MASSING

UNIT TO WHOLE

SYMMETRY AND BALANCE

HIERARCHY

PARTI

FILIPPO BRUNELLESCHI

CHURCH OF SAN MARIA DEGLI ANGELI
FLORENCE, ITALY
1434-1436

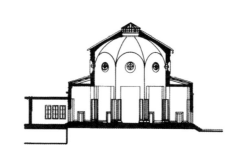

SECTION A

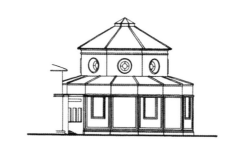

ELEVATION 1

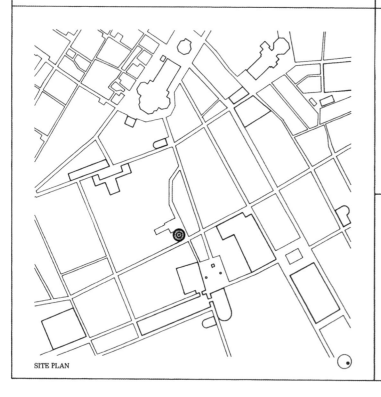

SITE PLAN

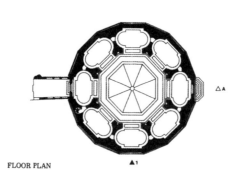

FLOOR PLAN

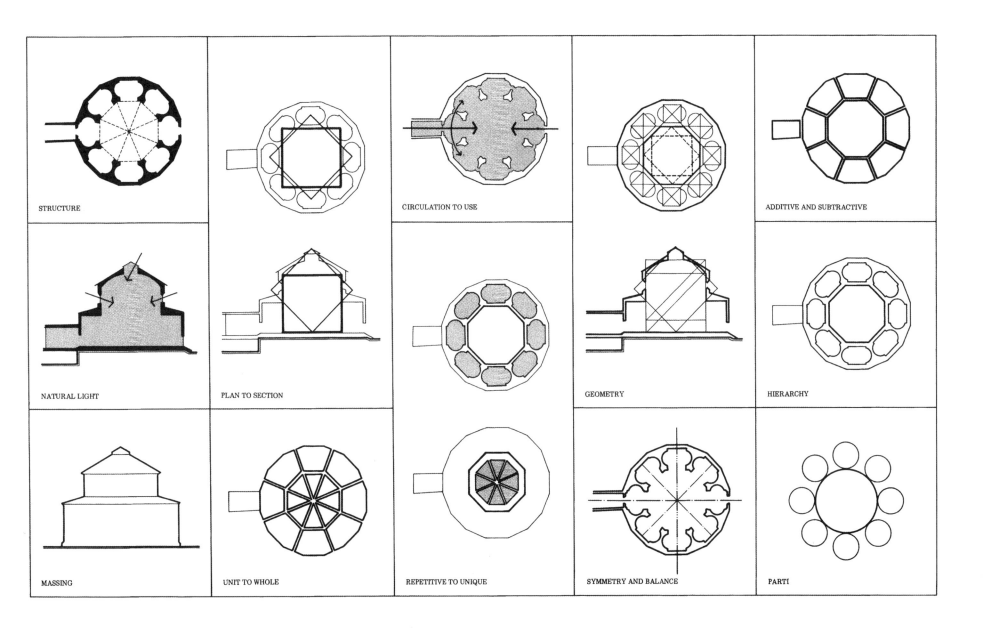

STRUCTURE

CIRCULATION TO USE

ADDITIVE AND SUBTRACTIVE

NATURAL LIGHT

PLAN TO SECTION

GEOMETRY

HIERARCHY

MASSING

UNIT TO WHOLE

REPETITIVE TO UNIQUE

SYMMETRY AND BALANCE

PARTI

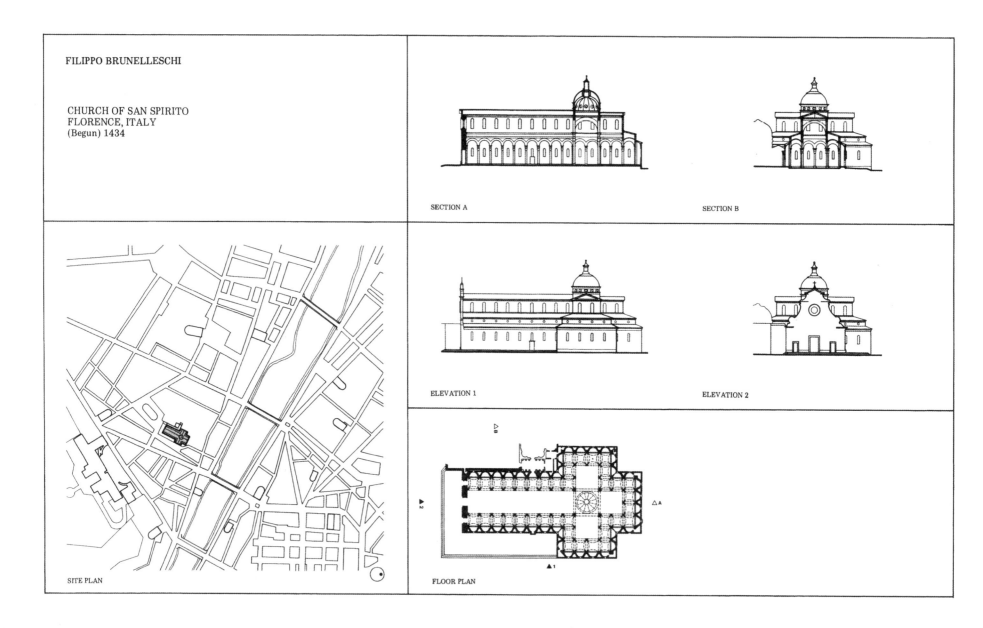

FILIPPO BRUNELLESCHI

CHURCH OF SAN SPIRITO
FLORENCE, ITALY
(Begun) 1434

SECTION A

SECTION B

ELEVATION 1

ELEVATION 2

SITE PLAN

FLOOR PLAN

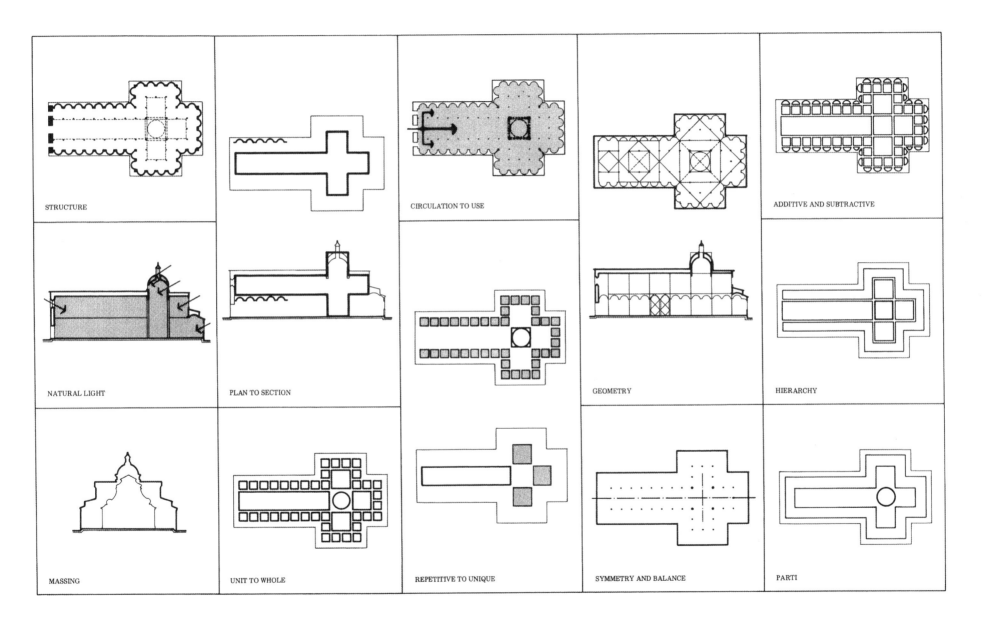

STRUCTURE

CIRCULATION TO USE

ADDITIVE AND SUBTRACTIVE

NATURAL LIGHT

PLAN TO SECTION

GEOMETRY

HIERARCHY

MASSING

UNIT TO WHOLE

REPETITIVE TO UNIQUE

SYMMETRY AND BALANCE

PARTI

DAVID CHIPPERFIELD

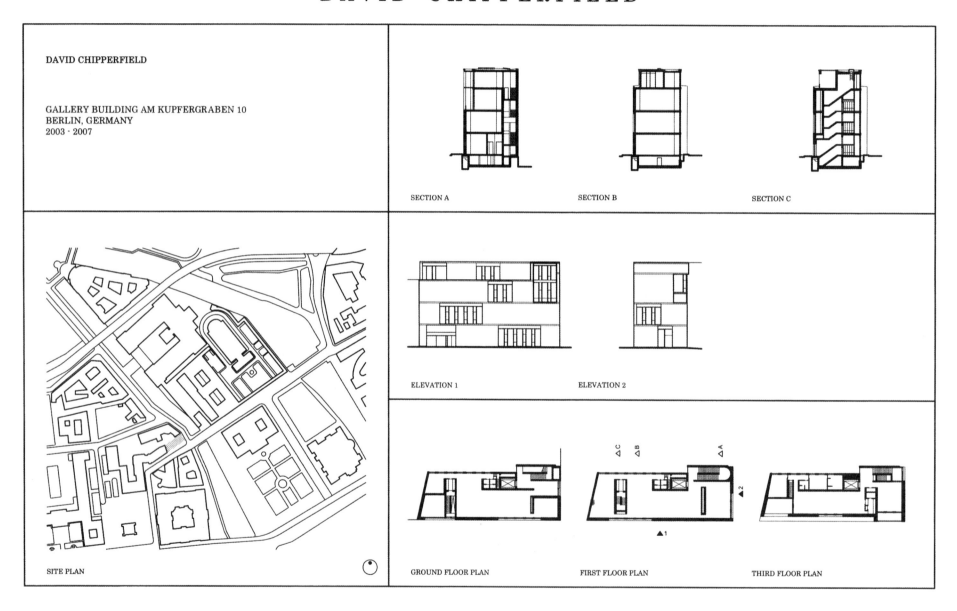

DAVID CHIPPERFIELD

GALLERY BUILDING AM KUPFERGRABEN 10
BERLIN, GERMANY
2003 - 2007

SECTION A

SECTION B

SECTION C

ELEVATION 1

ELEVATION 2

SITE PLAN

GROUND FLOOR PLAN

FIRST FLOOR PLAN

THIRD FLOOR PLAN

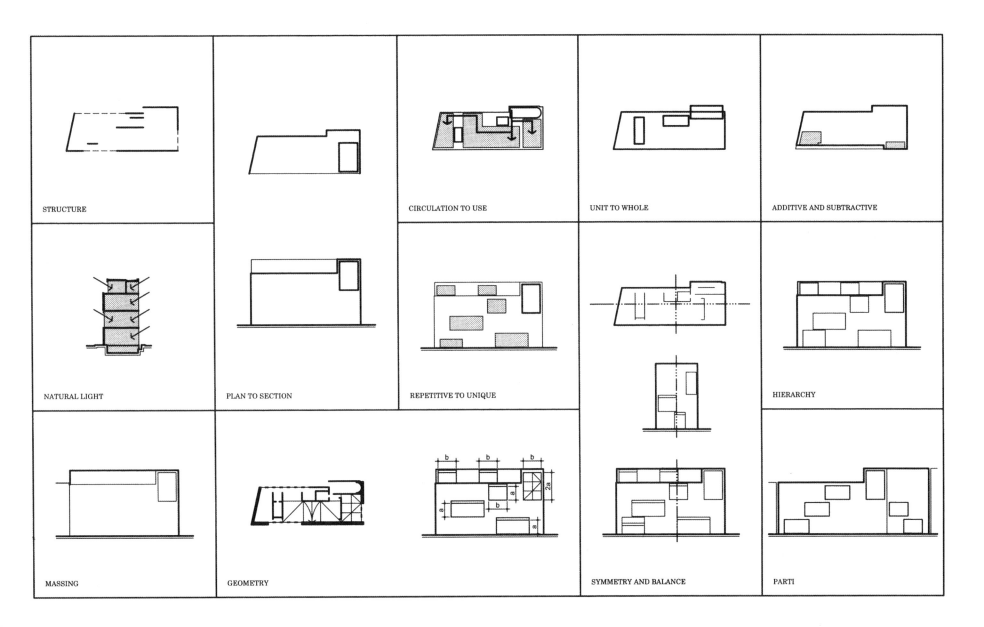

STRUCTURE

CIRCULATION TO USE

UNIT TO WHOLE

ADDITIVE AND SUBTRACTIVE

NATURAL LIGHT

PLAN TO SECTION

REPETITIVE TO UNIQUE

HIERARCHY

MASSING

GEOMETRY

SYMMETRY AND BALANCE

PARTI

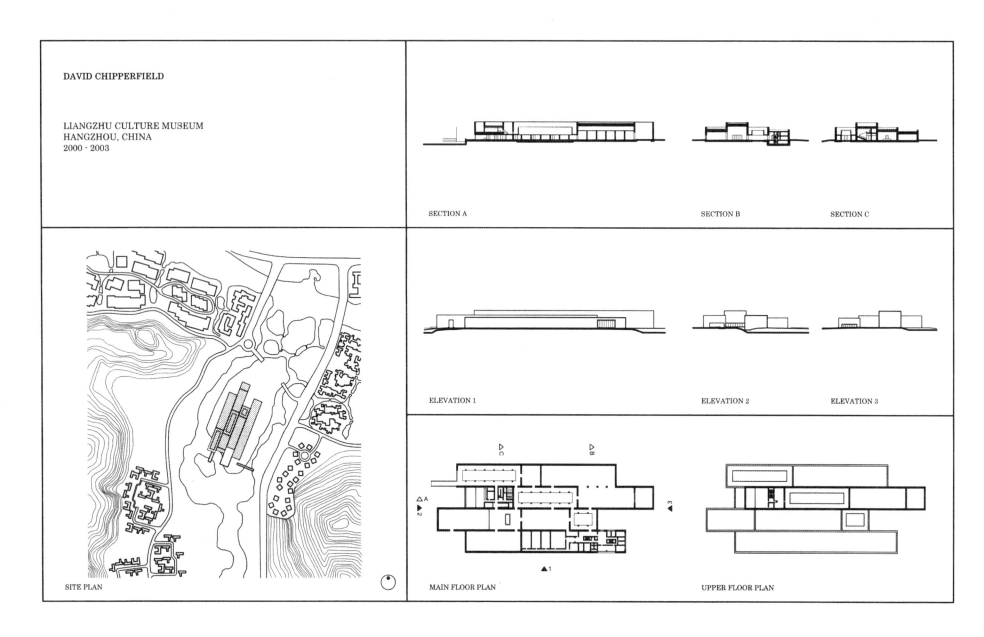

DAVID CHIPPERFIELD

LIANGZHU CULTURE MUSEUM
HANGZHOU, CHINA
2000 · 2003

SECTION A

SECTION B

SECTION C

ELEVATION 1

ELEVATION 2

ELEVATION 3

SITE PLAN

MAIN FLOOR PLAN

UPPER FLOOR PLAN

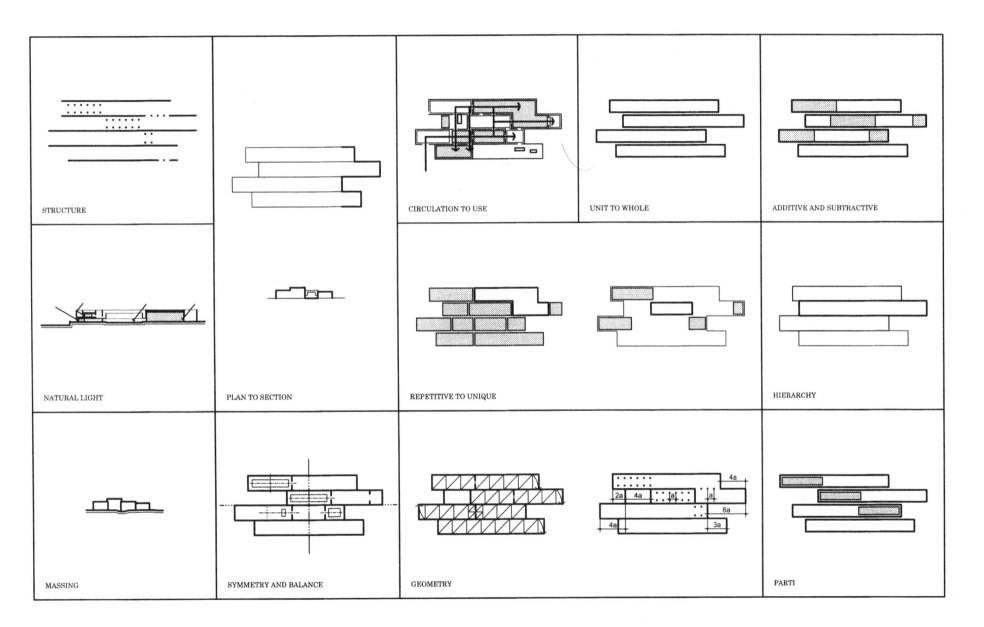

STRUCTURE

CIRCULATION TO USE

UNIT TO WHOLE

ADDITIVE AND SUBTRACTIVE

NATURAL LIGHT

PLAN TO SECTION

REPETITIVE TO UNIQUE

HIERARCHY

MASSING

SYMMETRY AND BALANCE

GEOMETRY

PARTI

SVERRE FEHN

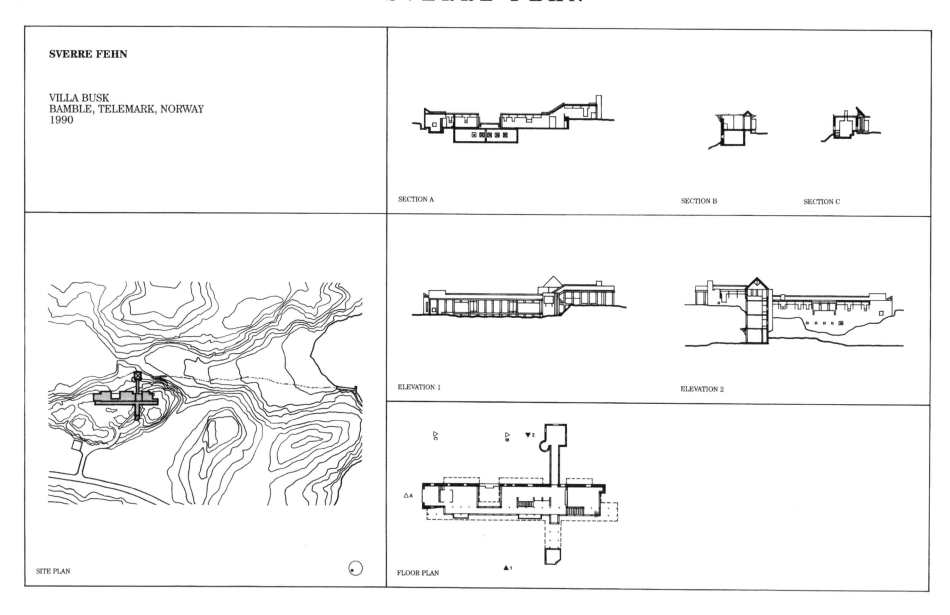

SVERRE FEHN

VILLA BUSK
BAMBLE, TELEMARK, NORWAY
1990

SECTION A

SECTION B

SECTION C

ELEVATION 1

ELEVATION 2

SITE PLAN

FLOOR PLAN

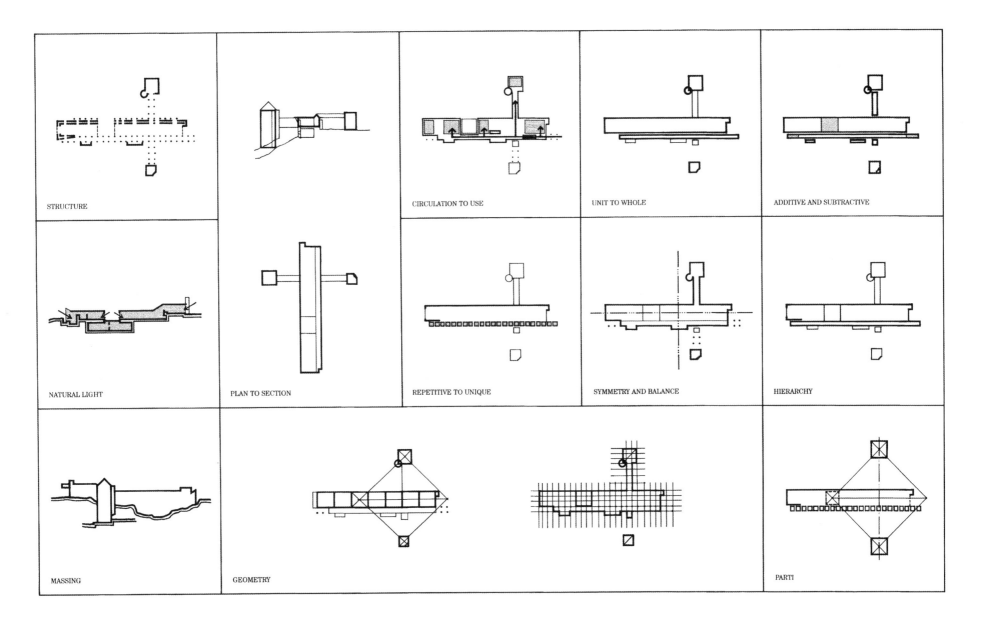

STRUCTURE

CIRCULATION TO USE

UNIT TO WHOLE

ADDITIVE AND SUBTRACTIVE

NATURAL LIGHT

PLAN TO SECTION

REPETITIVE TO UNIQUE

SYMMETRY AND BALANCE

HIERARCHY

MASSING

GEOMETRY

PARTI

61

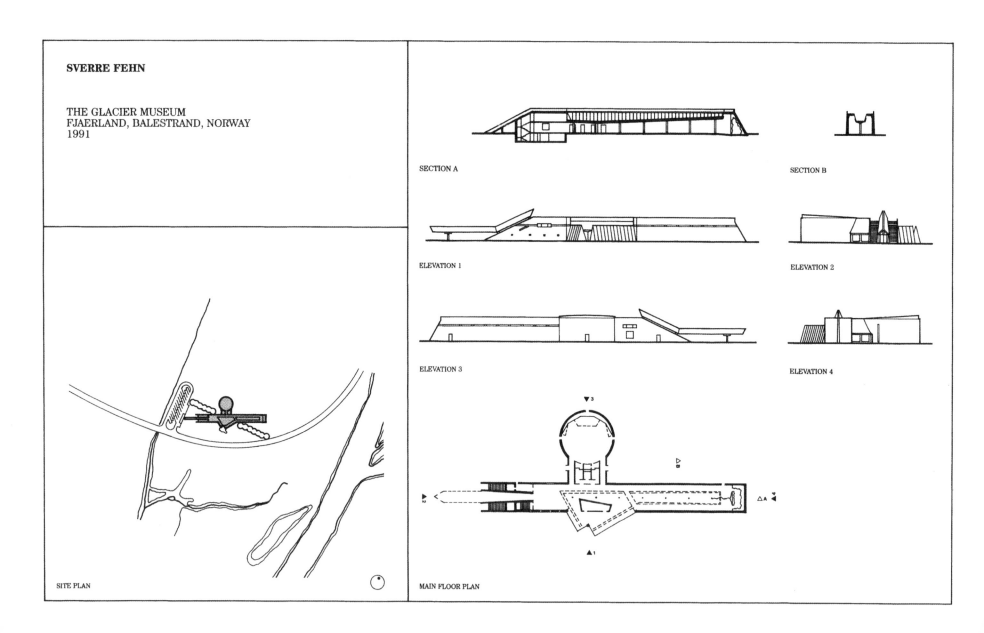

SVERRE FEHN

THE GLACIER MUSEUM
FJAERLAND, BALESTRAND, NORWAY
1991

SECTION A

SECTION B

ELEVATION 1

ELEVATION 2

ELEVATION 3

ELEVATION 4

SITE PLAN

MAIN FLOOR PLAN

62

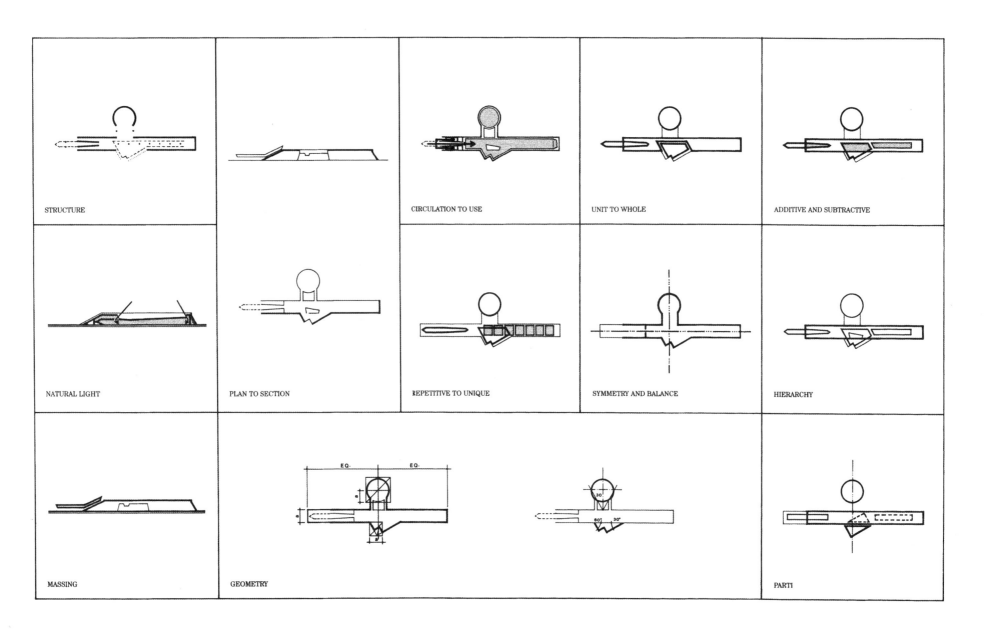

STRUCTURE

CIRCULATION TO USE

UNIT TO WHOLE

ADDITIVE AND SUBTRACTIVE

NATURAL LIGHT

PLAN TO SECTION

REPETITIVE TO UNIQUE

SYMMETRY AND BALANCE

HIERARCHY

MASSING

GEOMETRY

PARTI

ROMALDO GIURGOLA

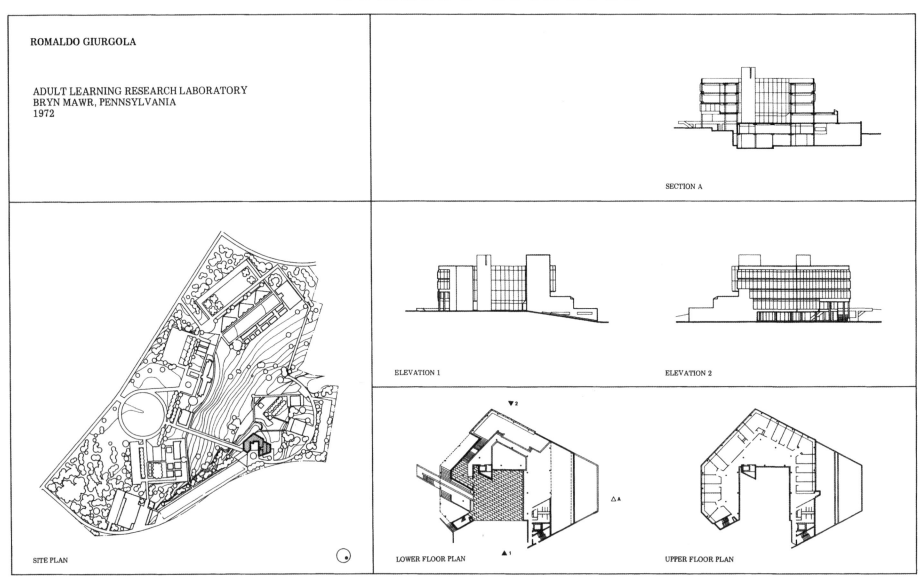

ROMALDO GIURGOLA

ADULT LEARNING RESEARCH LABORATORY
BRYN MAWR, PENNSYLVANIA
1972

SECTION A

ELEVATION 1

ELEVATION 2

SITE PLAN

LOWER FLOOR PLAN

UPPER FLOOR PLAN

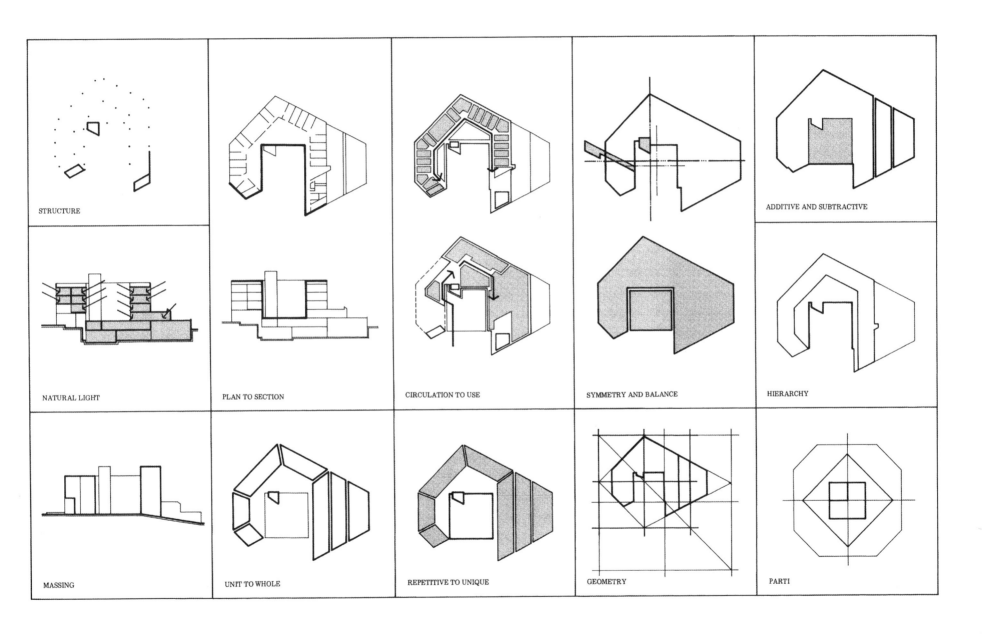

STRUCTURE

ADDITIVE AND SUBTRACTIVE

NATURAL LIGHT

PLAN TO SECTION

CIRCULATION TO USE

SYMMETRY AND BALANCE

HIERARCHY

MASSING

UNIT TO WHOLE

REPETITIVE TO UNIQUE

GEOMETRY

PARTI

ROMALDO GIURGOLA

LANG MUSIC BUILDING
SWARTHMORE COLLEGE
SWARTHMORE, PENNSYLVANIA
1973

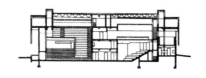

SECTION A

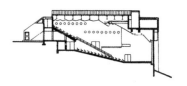

SECTION B

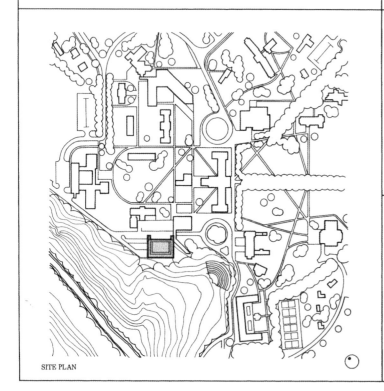

SITE PLAN

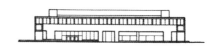

ELEVATION 1

ELEVATION 2

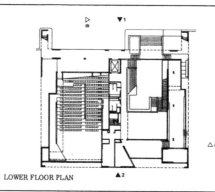

LOWER FLOOR PLAN

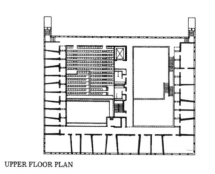

UPPER FLOOR PLAN

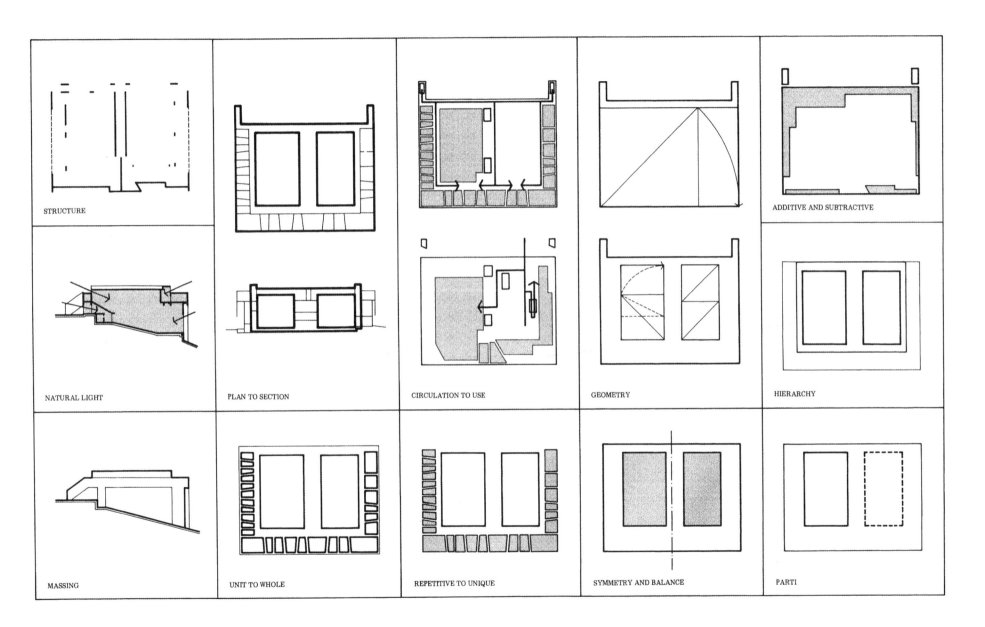

STRUCTURE

NATURAL LIGHT

MASSING

PLAN TO SECTION

UNIT TO WHOLE

CIRCULATION TO USE

REPETITIVE TO UNIQUE

GEOMETRY

SYMMETRY AND BALANCE

ADDITIVE AND SUBTRACTIVE

HIERARCHY

PARTI

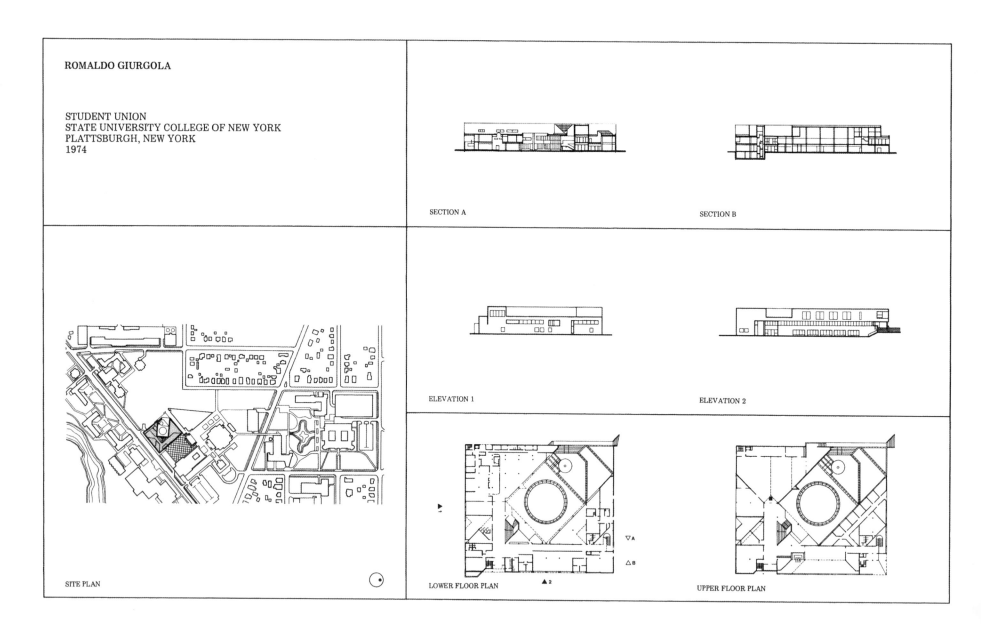

ROMALDO GIURGOLA

STUDENT UNION
STATE UNIVERSITY COLLEGE OF NEW YORK
PLATTSBURGH, NEW YORK
1974

SECTION A

SECTION B

ELEVATION 1

ELEVATION 2

SITE PLAN

LOWER FLOOR PLAN

UPPER FLOOR PLAN

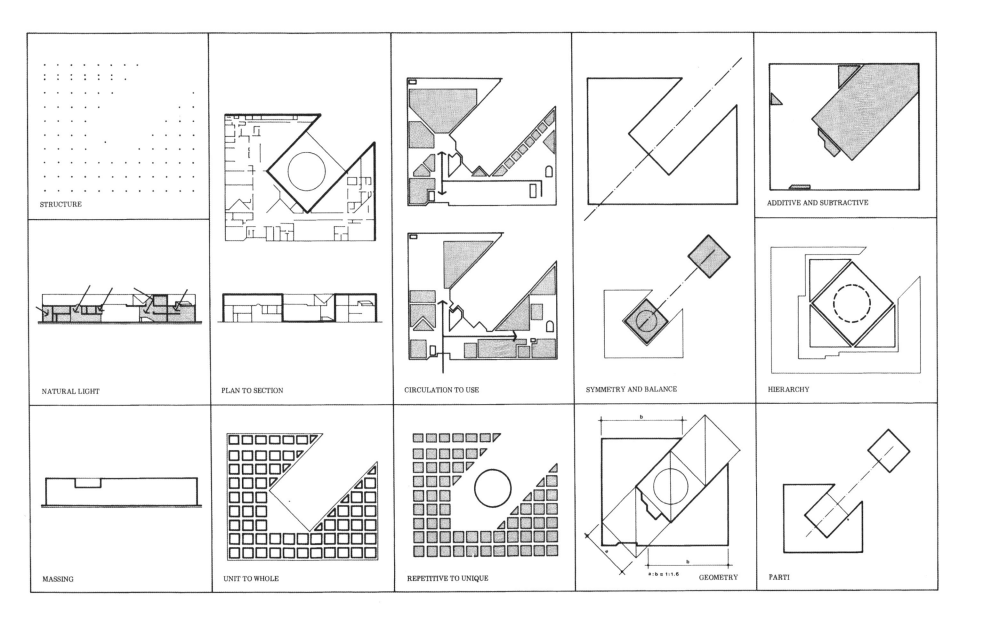

STRUCTURE

NATURAL LIGHT

MASSING

PLAN TO SECTION

UNIT TO WHOLE

CIRCULATION TO USE

REPETITIVE TO UNIQUE

SYMMETRY AND BALANCE

a : b = 1:1.6 GEOMETRY

ADDITIVE AND SUBTRACTIVE

HIERARCHY

PARTI

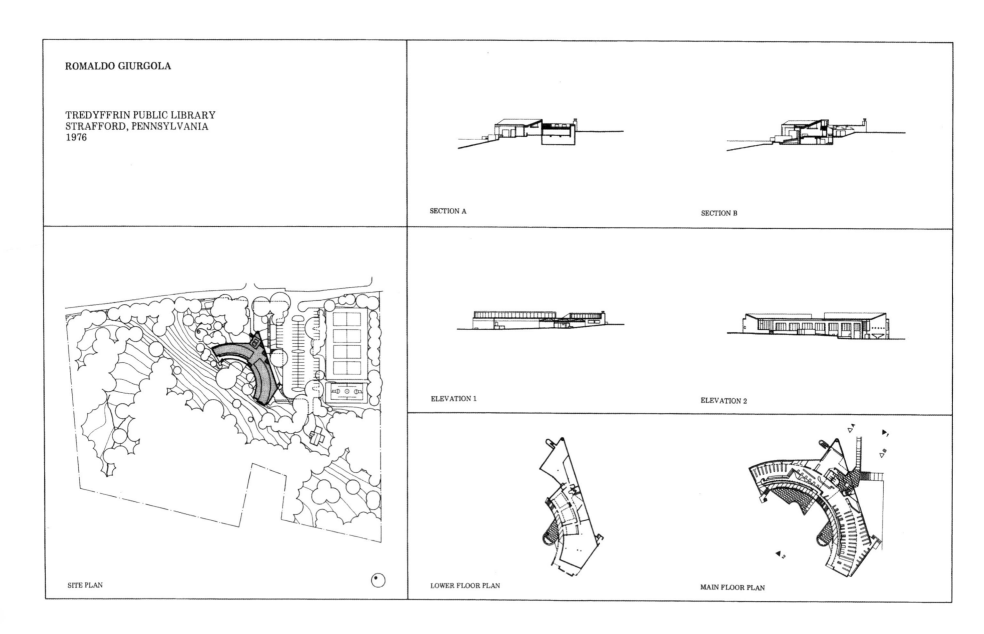

ROMALDO GIURGOLA

TREDYFFRIN PUBLIC LIBRARY
STRAFFORD, PENNSYLVANIA
1976

SECTION A

SECTION B

ELEVATION 1

ELEVATION 2

SITE PLAN

LOWER FLOOR PLAN

MAIN FLOOR PLAN

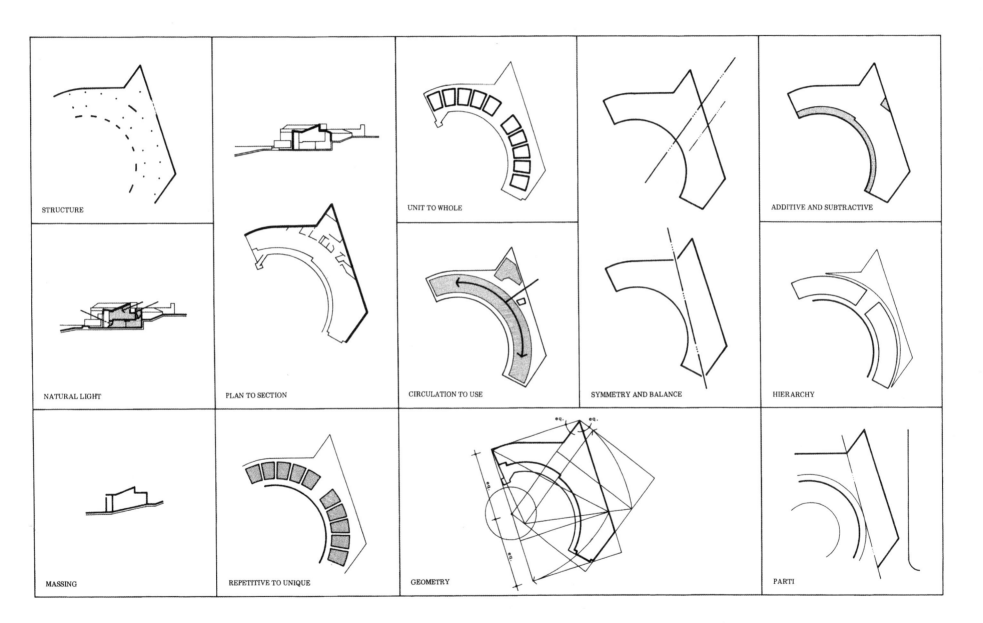

STRUCTURE

NATURAL LIGHT

MASSING

UNIT TO WHOLE

PLAN TO SECTION

REPETITIVE TO UNIQUE

CIRCULATION TO USE

GEOMETRY

SYMMETRY AND BALANCE

ADDITIVE AND SUBTRACTIVE

HIERARCHY

PARTI

NICHOLAS HAWKSMOOR

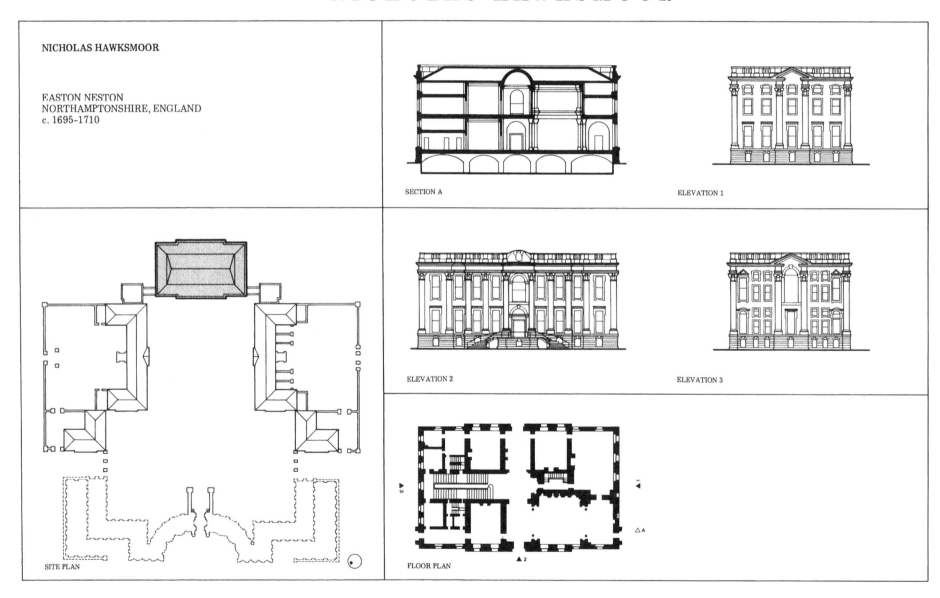

NICHOLAS HAWKSMOOR

EASTON NESTON
NORTHAMPTONSHIRE, ENGLAND
c. 1695–1710

SECTION A

ELEVATION 1

ELEVATION 2

ELEVATION 3

SITE PLAN

FLOOR PLAN

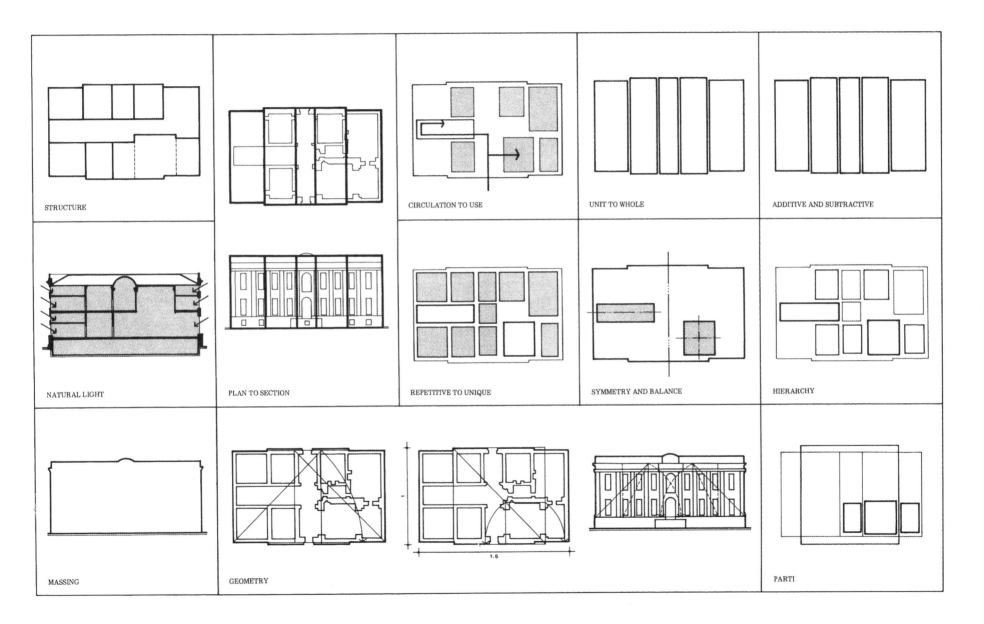

STRUCTURE

CIRCULATION TO USE

UNIT TO WHOLE

ADDITIVE AND SUBTRACTIVE

NATURAL LIGHT

PLAN TO SECTION

REPETITIVE TO UNIQUE

SYMMETRY AND BALANCE

HIERARCHY

MASSING

GEOMETRY

PARTI

NICHOLAS HAWKSMOOR

ST. GEORGE-IN-THE-EAST
WAPPING, STEPNEY, ENGLAND
1714–1729

SECTION A

SITE PLAN

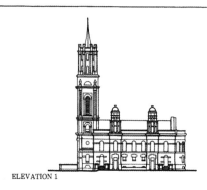

ELEVATION 1

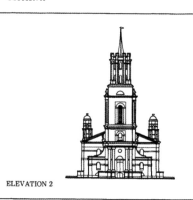

ELEVATION 2

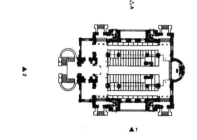

MAIN FLOOR PLAN

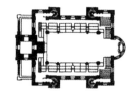

UPPER FLOOR PLAN

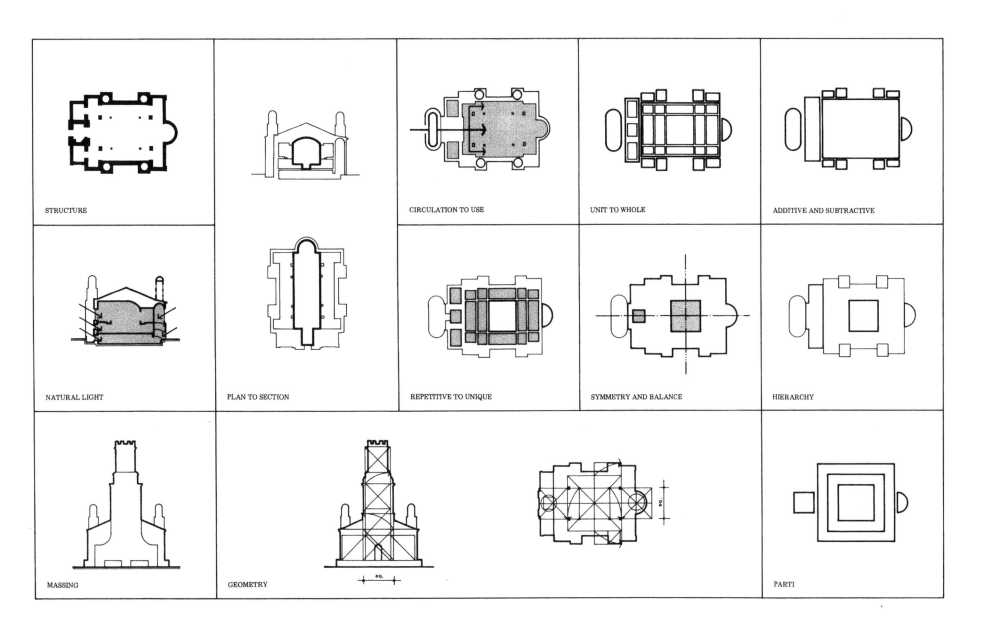

STRUCTURE

CIRCULATION TO USE

UNIT TO WHOLE

ADDITIVE AND SUBTRACTIVE

NATURAL LIGHT

PLAN TO SECTION

REPETITIVE TO UNIQUE

SYMMETRY AND BALANCE

HIERARCHY

MASSING

GEOMETRY

PARTI

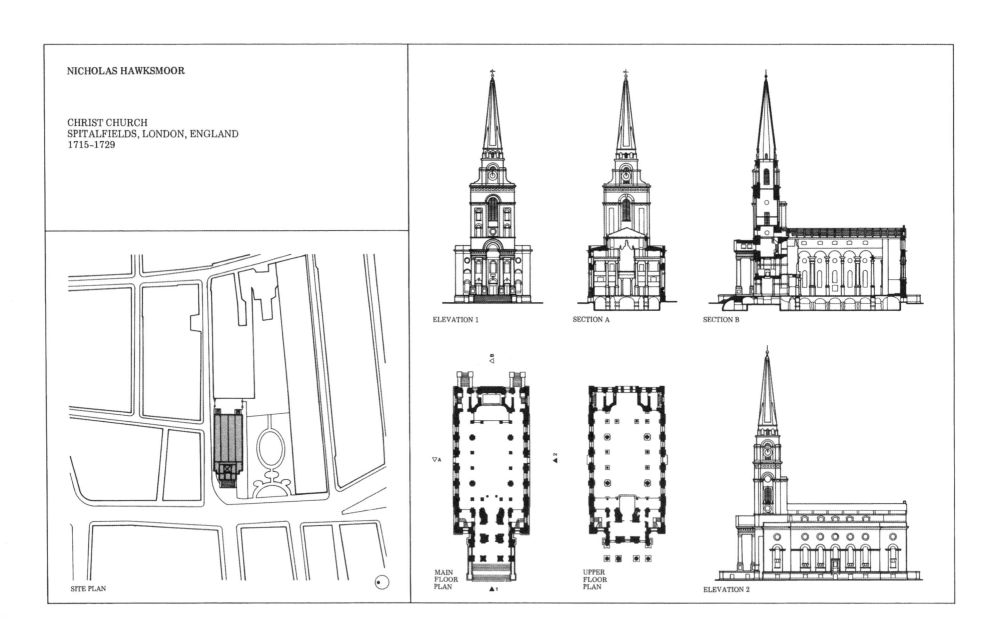

NICHOLAS HAWKSMOOR

CHRIST CHURCH
SPITALFIELDS, LONDON, ENGLAND
1715–1729

SITE PLAN

ELEVATION 1

SECTION A

SECTION B

MAIN
FLOOR
PLAN

UPPER
FLOOR
PLAN

ELEVATION 2

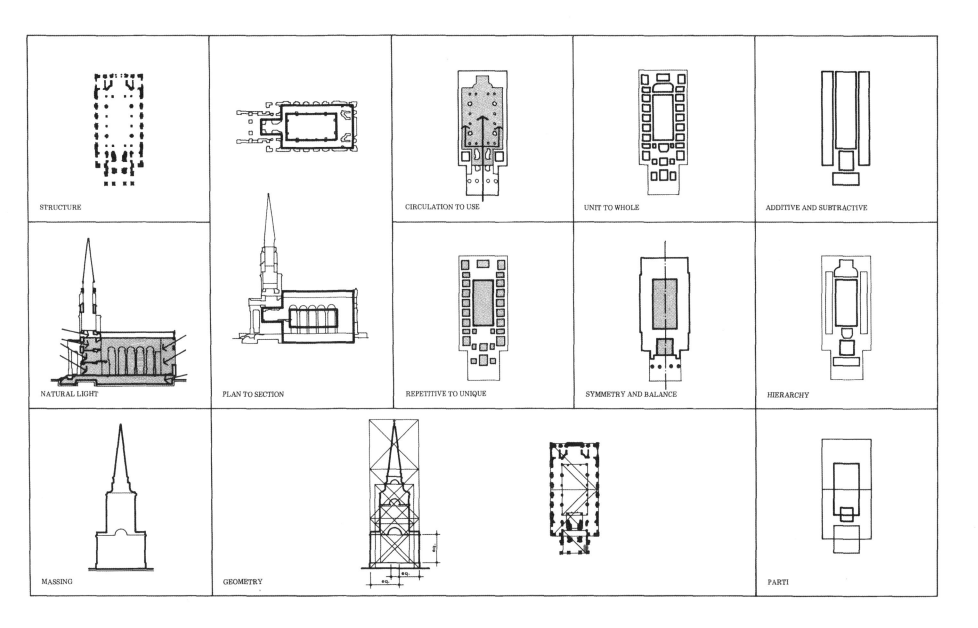

STRUCTURE

CIRCULATION TO USE

UNIT TO WHOLE

ADDITIVE AND SUBTRACTIVE

NATURAL LIGHT

PLAN TO SECTION

REPETITIVE TO UNIQUE

SYMMETRY AND BALANCE

HIERARCHY

MASSING

GEOMETRY

PARTI

77

NICHOLAS HAWKSMOOR

ST. MARY WOOLNOTH
LONDON, ENGLAND
1716-1724

SECTION A

SITE PLAN

ELEVATION 1

ELEVATION 2

FLOOR PLAN

78

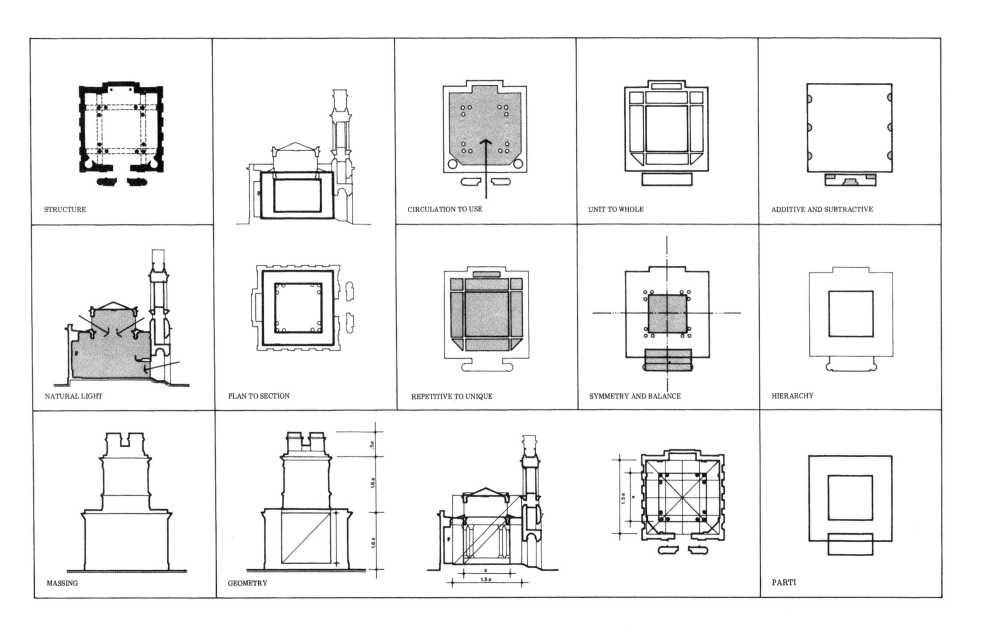

STRUCTURE

CIRCULATION TO USE

UNIT TO WHOLE

ADDITIVE AND SUBTRACTIVE

NATURAL LIGHT

PLAN TO SECTION

REPETITIVE TO UNIQUE

SYMMETRY AND BALANCE

HIERARCHY

MASSING

GEOMETRY

PARTI

HERZOG & DE MEURON

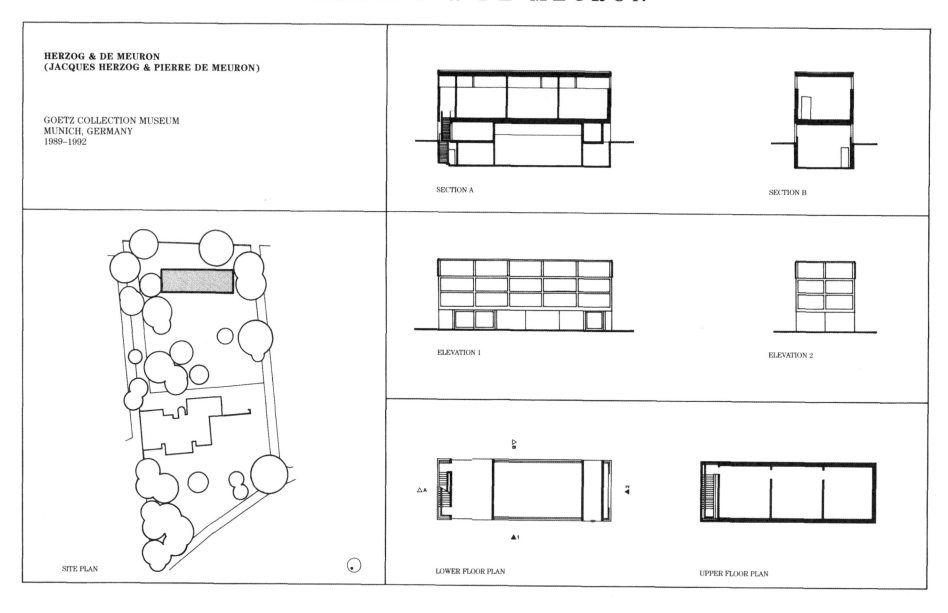

HERZOG & DE MEURON
(JACQUES HERZOG & PIERRE DE MEURON)

GOETZ COLLECTION MUSEUM
MUNICH, GERMANY
1989–1992

SECTION A

SECTION B

ELEVATION 1

ELEVATION 2

SITE PLAN

LOWER FLOOR PLAN

UPPER FLOOR PLAN

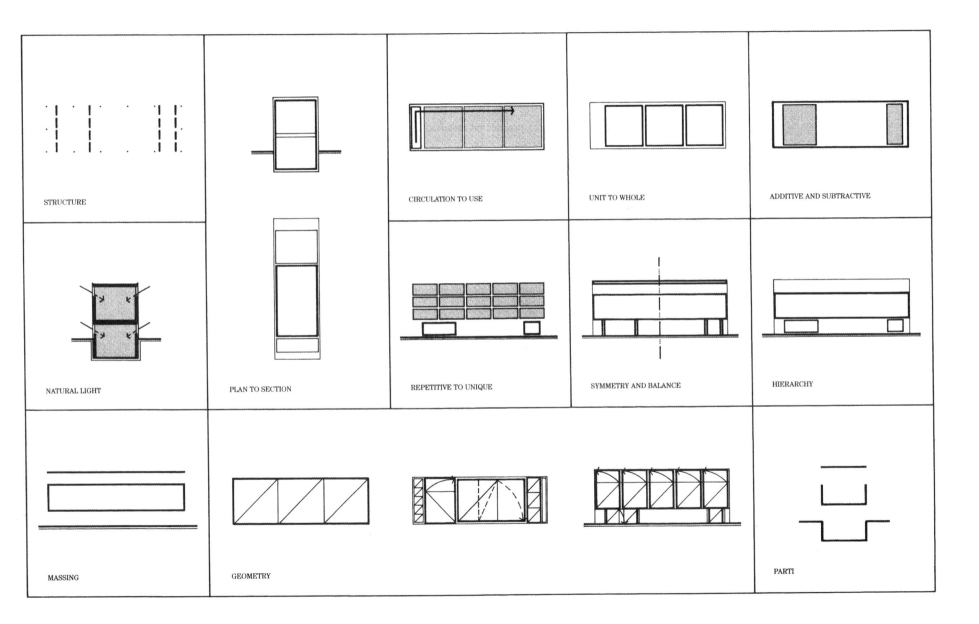

STRUCTURE

CIRCULATION TO USE

UNIT TO WHOLE

ADDITIVE AND SUBTRACTIVE

NATURAL LIGHT

PLAN TO SECTION

REPETITIVE TO UNIQUE

SYMMETRY AND BALANCE

HIERARCHY

MASSING

GEOMETRY

PARTI

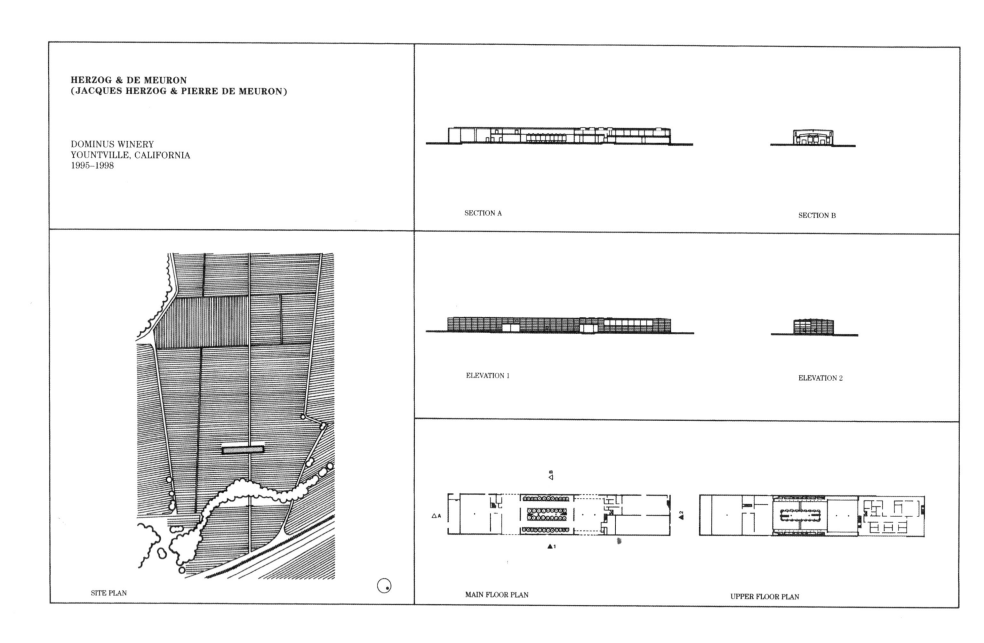

HERZOG & DE MEURON
(JACQUES HERZOG & PIERRE DE MEURON)

DOMINUS WINERY
YOUNTVILLE, CALIFORNIA
1995–1998

SECTION A

SECTION B

ELEVATION 1

ELEVATION 2

SITE PLAN

MAIN FLOOR PLAN

UPPER FLOOR PLAN

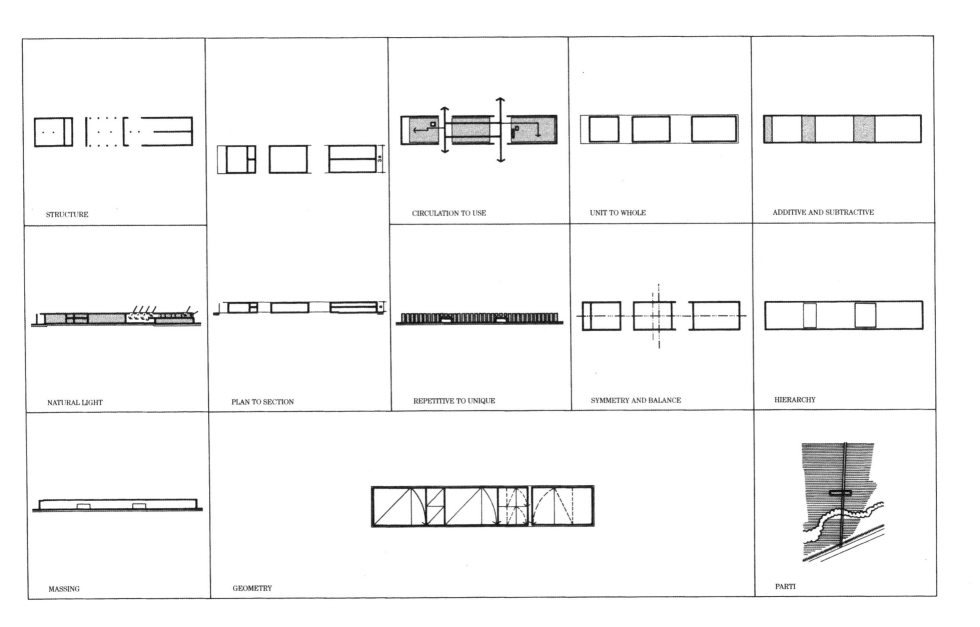

STRUCTURE

CIRCULATION TO USE

UNIT TO WHOLE

ADDITIVE AND SUBTRACTIVE

NATURAL LIGHT

PLAN TO SECTION

REPETITIVE TO UNIQUE

SYMMETRY AND BALANCE

HIERARCHY

MASSING

GEOMETRY

PARTI

83

STEVEN HOLL

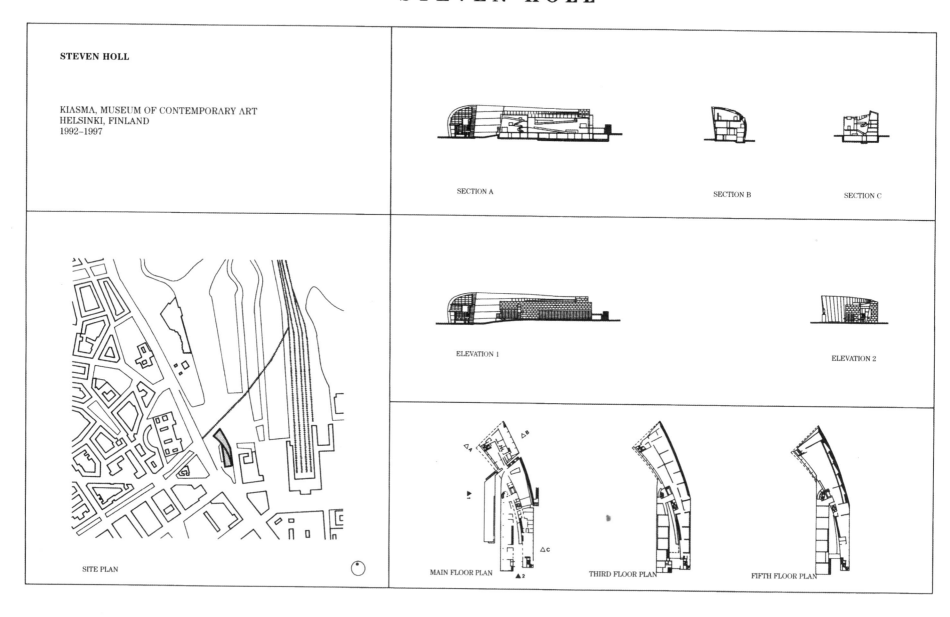

STEVEN HOLL

KIASMA, MUSEUM OF CONTEMPORARY ART
HELSINKI, FINLAND
1992–1997

SECTION A SECTION B SECTION C

ELEVATION 1 ELEVATION 2

SITE PLAN

MAIN FLOOR PLAN THIRD FLOOR PLAN FIFTH FLOOR PLAN

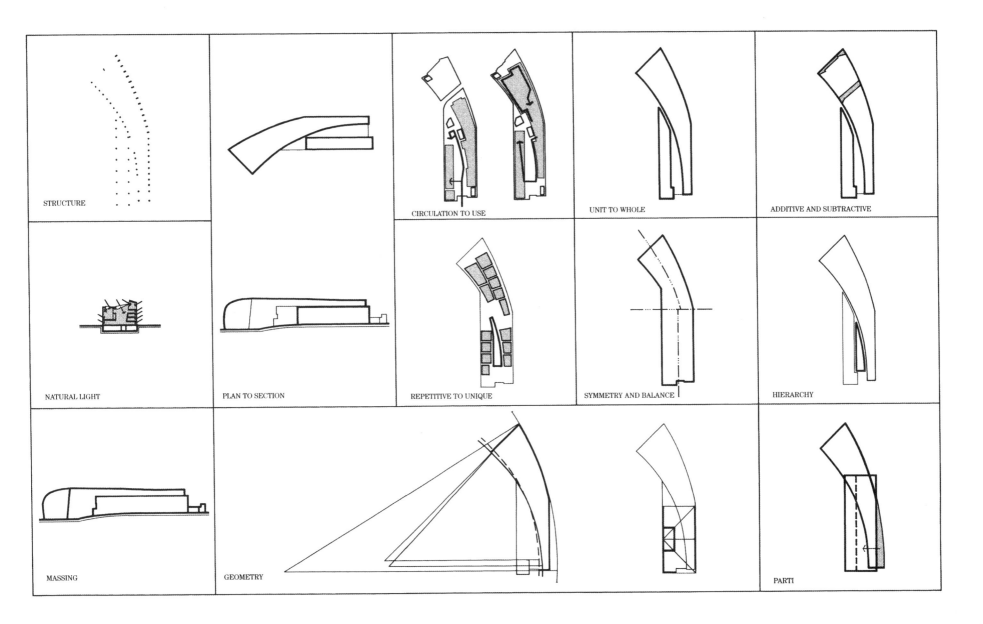

STRUCTURE

NATURAL LIGHT

MASSING

PLAN TO SECTION

GEOMETRY

CIRCULATION TO USE

REPETITIVE TO UNIQUE

UNIT TO WHOLE

SYMMETRY AND BALANCE

ADDITIVE AND SUBTRACTIVE

HIERARCHY

PARTI

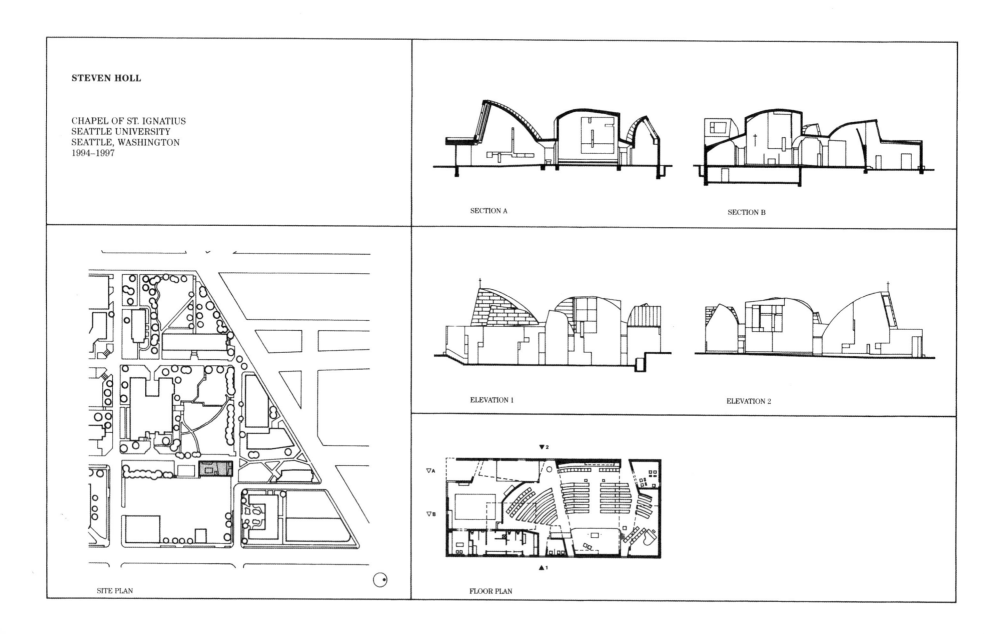

STEVEN HOLL

CHAPEL OF ST. IGNATIUS
SEATTLE UNIVERSITY
SEATTLE, WASHINGTON
1994–1997

SECTION A

SECTION B

ELEVATION 1

ELEVATION 2

SITE PLAN

FLOOR PLAN

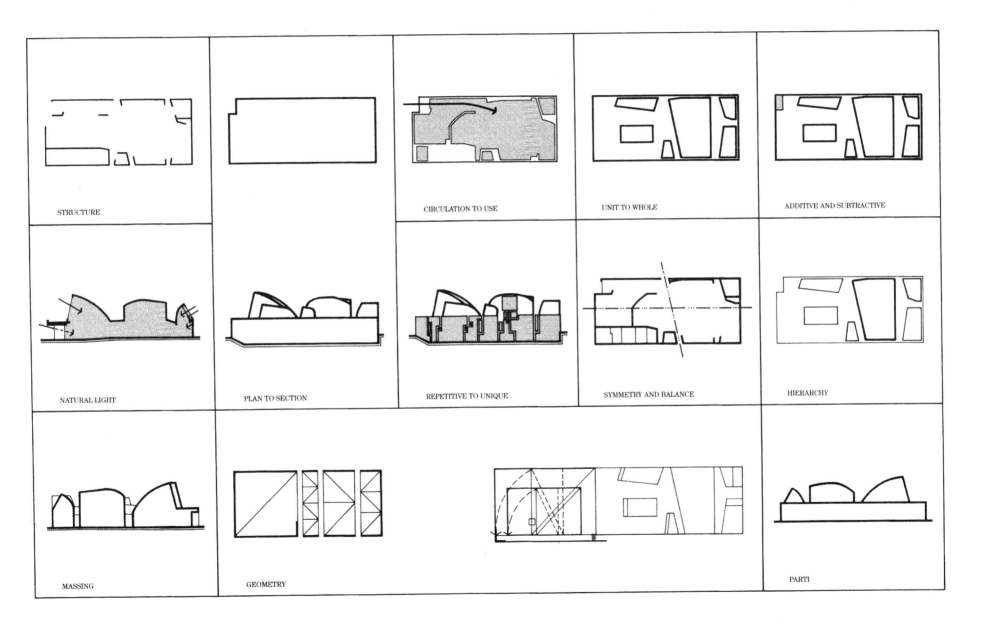

STRUCTURE

CIRCULATION TO USE

UNIT TO WHOLE

ADDITIVE AND SUBTRACTIVE

NATURAL LIGHT

PLAN TO SECTION

REPETITIVE TO UNIQUE

SYMMETRY AND BALANCE

HIERARCHY

MASSING

GEOMETRY

PARTI

TOYO ITO

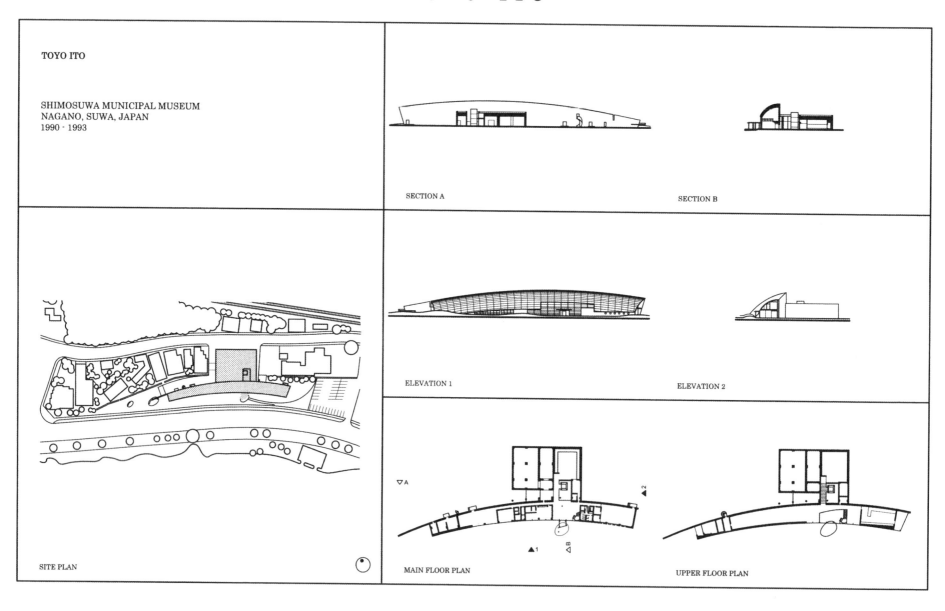

TOYO ITO

SHIMOSUWA MUNICIPAL MUSEUM
NAGANO, SUWA, JAPAN
1990 - 1993

SECTION A

SECTION B

ELEVATION 1

ELEVATION 2

SITE PLAN

MAIN FLOOR PLAN

UPPER FLOOR PLAN

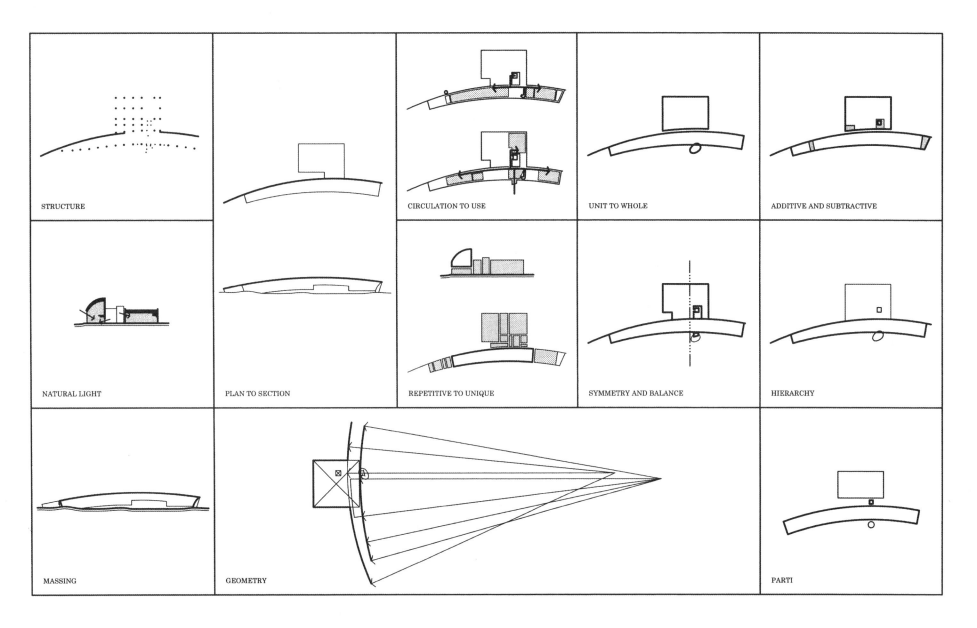

STRUCTURE

CIRCULATION TO USE

UNIT TO WHOLE

ADDITIVE AND SUBTRACTIVE

NATURAL LIGHT

PLAN TO SECTION

REPETITIVE TO UNIQUE

SYMMETRY AND BALANCE

HIERARCHY

MASSING

GEOMETRY

PARTI

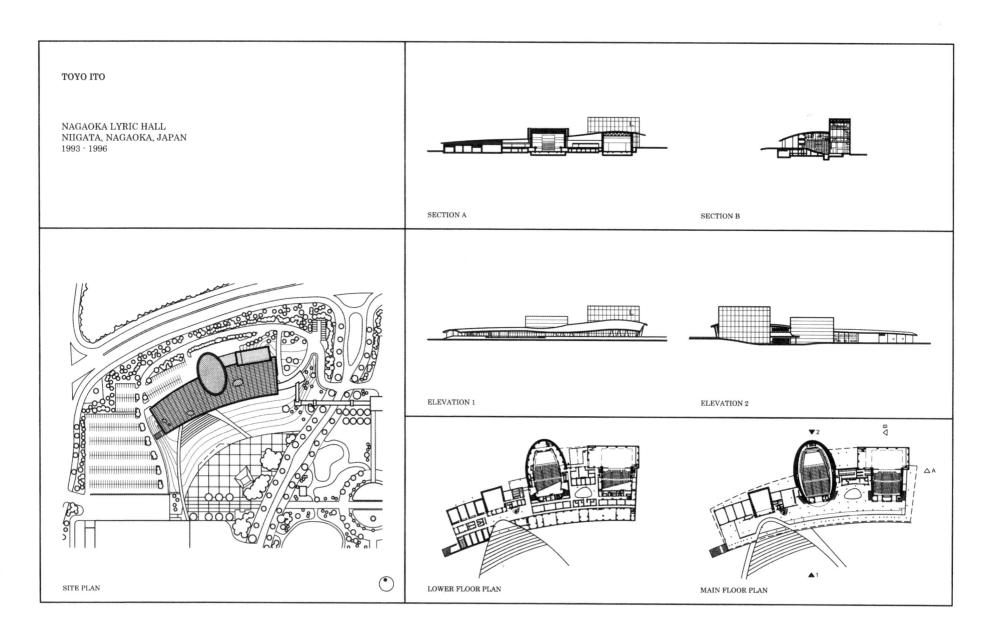

TOYO ITO

NAGAOKA LYRIC HALL
NIIGATA, NAGAOKA, JAPAN
1993 · 1996

SECTION A

SECTION B

ELEVATION 1

ELEVATION 2

SITE PLAN

LOWER FLOOR PLAN

MAIN FLOOR PLAN

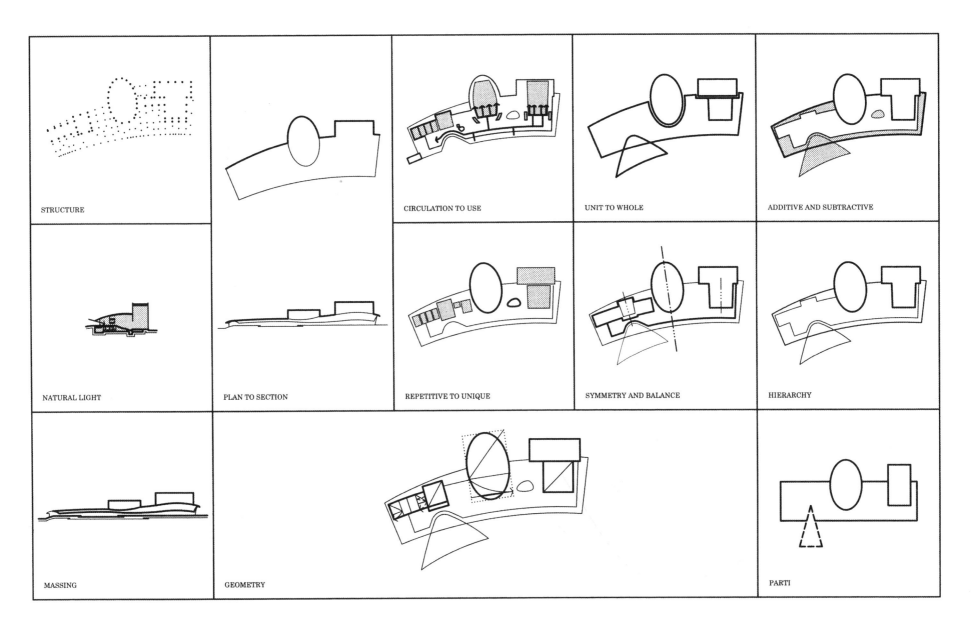

STRUCTURE

CIRCULATION TO USE

UNIT TO WHOLE

ADDITIVE AND SUBTRACTIVE

NATURAL LIGHT

PLAN TO SECTION

REPETITIVE TO UNIQUE

SYMMETRY AND BALANCE

HIERARCHY

MASSING

GEOMETRY

PARTI

LOUIS I. KAHN

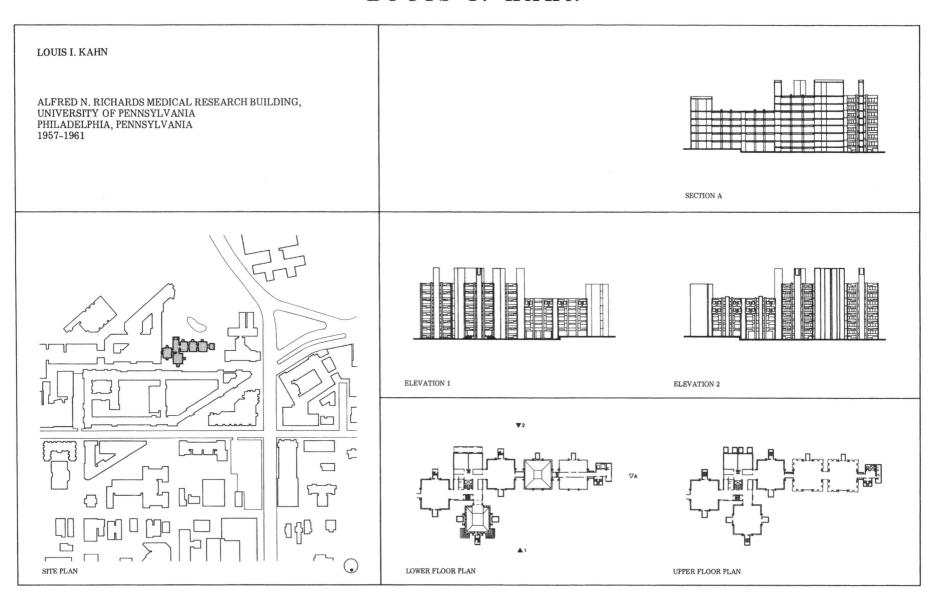

LOUIS I. KAHN

ALFRED N. RICHARDS MEDICAL RESEARCH BUILDING,
UNIVERSITY OF PENNSYLVANIA
PHILADELPHIA, PENNSYLVANIA
1957~1961

SECTION A

ELEVATION 1

ELEVATION 2

SITE PLAN

LOWER FLOOR PLAN

UPPER FLOOR PLAN

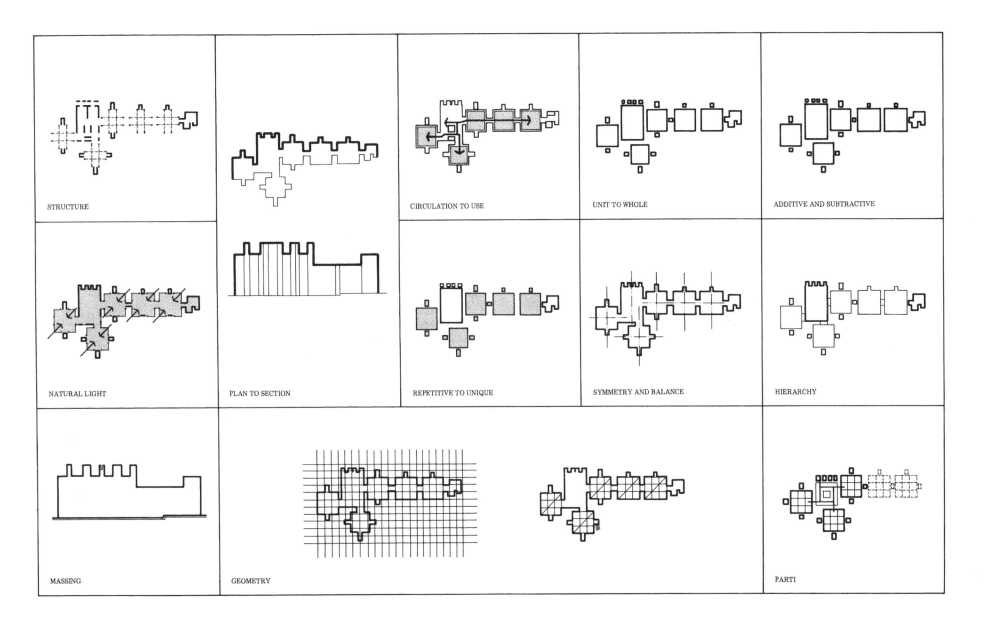

STRUCTURE

CIRCULATION TO USE

UNIT TO WHOLE

ADDITIVE AND SUBTRACTIVE

NATURAL LIGHT

PLAN TO SECTION

REPETITIVE TO UNIQUE

SYMMETRY AND BALANCE

HIERARCHY

MASSING

GEOMETRY

PARTI

93

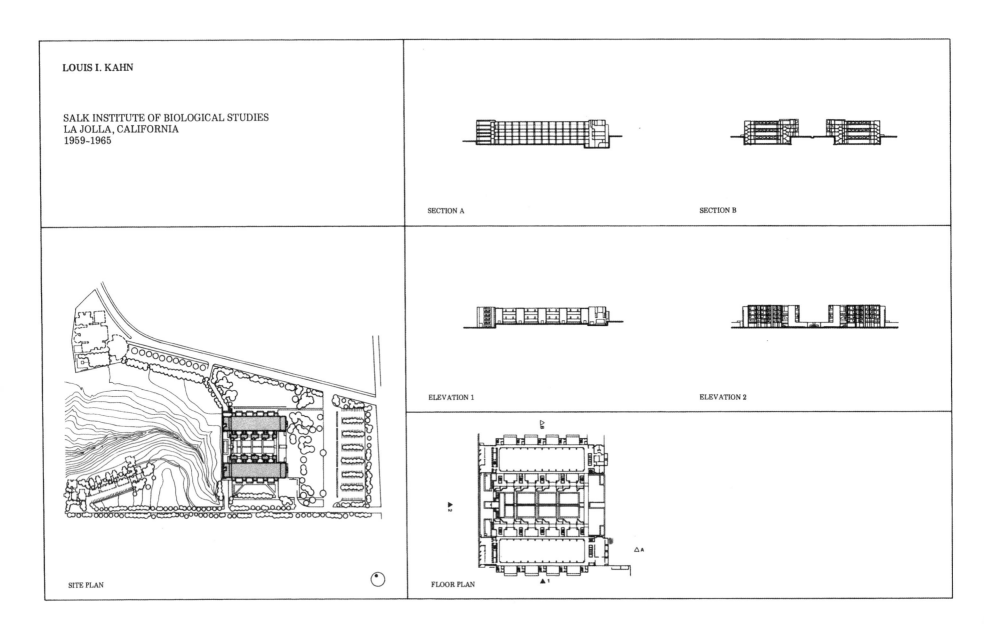

LOUIS I. KAHN

SALK INSTITUTE OF BIOLOGICAL STUDIES
LA JOLLA, CALIFORNIA
1959~1965

SECTION A

SECTION B

ELEVATION 1

ELEVATION 2

SITE PLAN

FLOOR PLAN

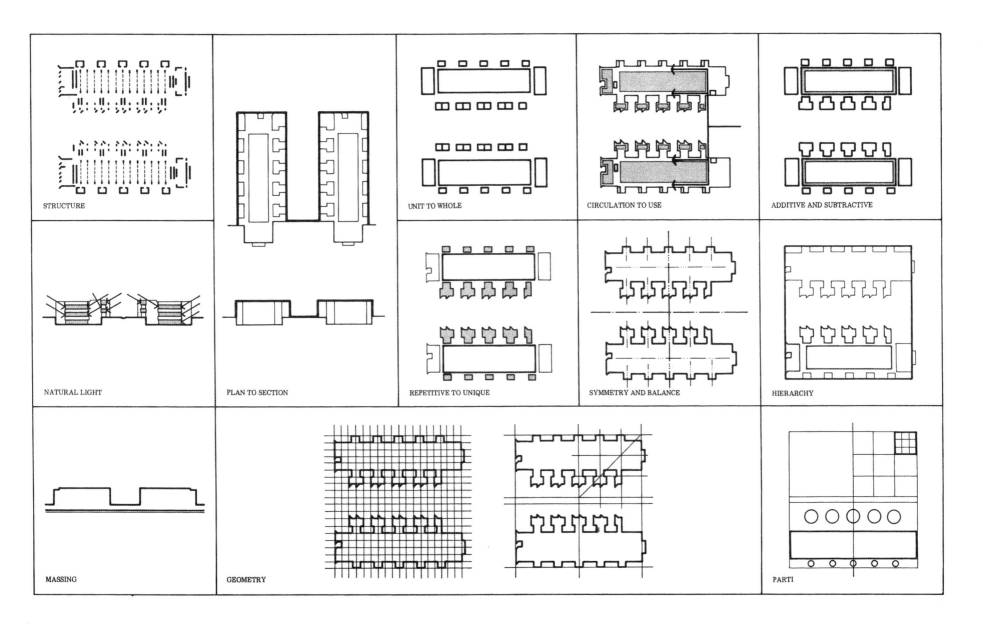

STRUCTURE

UNIT TO WHOLE

CIRCULATION TO USE

ADDITIVE AND SUBTRACTIVE

NATURAL LIGHT

PLAN TO SECTION

REPETITIVE TO UNIQUE

SYMMETRY AND BALANCE

HIERARCHY

MASSING

GEOMETRY

PARTI

95

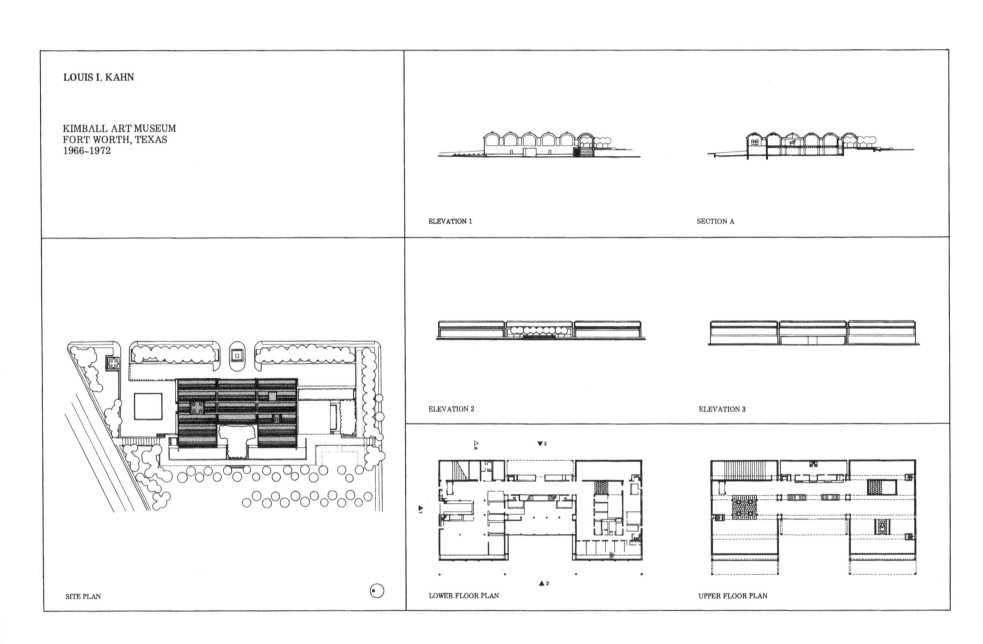

LOUIS I. KAHN

KIMBALL ART MUSEUM
FORT WORTH, TEXAS
1966~1972

ELEVATION 1

SECTION A

ELEVATION 2

ELEVATION 3

SITE PLAN

LOWER FLOOR PLAN

UPPER FLOOR PLAN

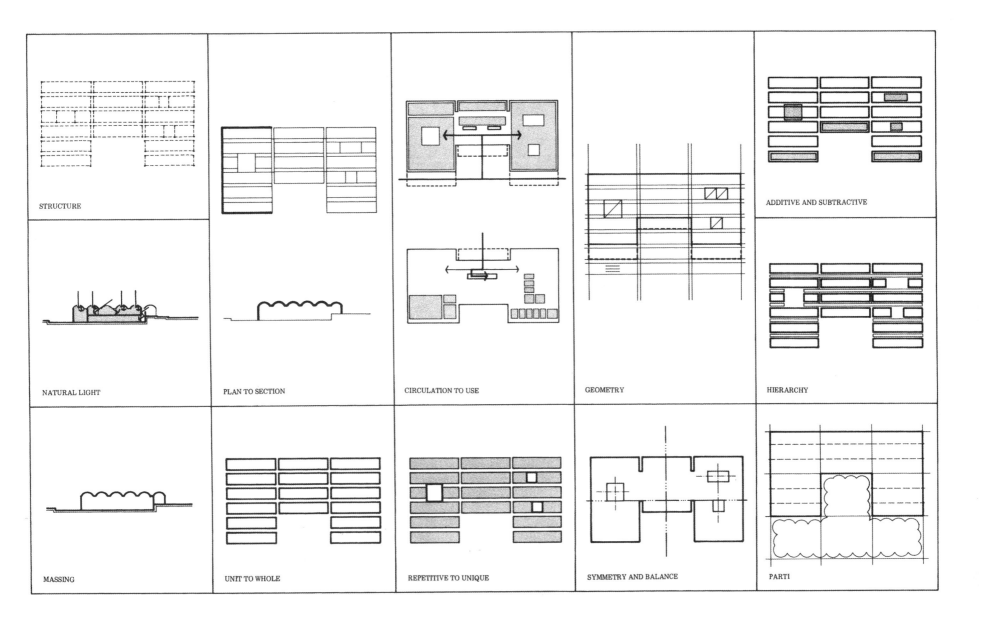

STRUCTURE

NATURAL LIGHT

MASSING

PLAN TO SECTION

UNIT TO WHOLE

CIRCULATION TO USE

REPETITIVE TO UNIQUE

GEOMETRY

SYMMETRY AND BALANCE

ADDITIVE AND SUBTRACTIVE

HIERARCHY

PARTI

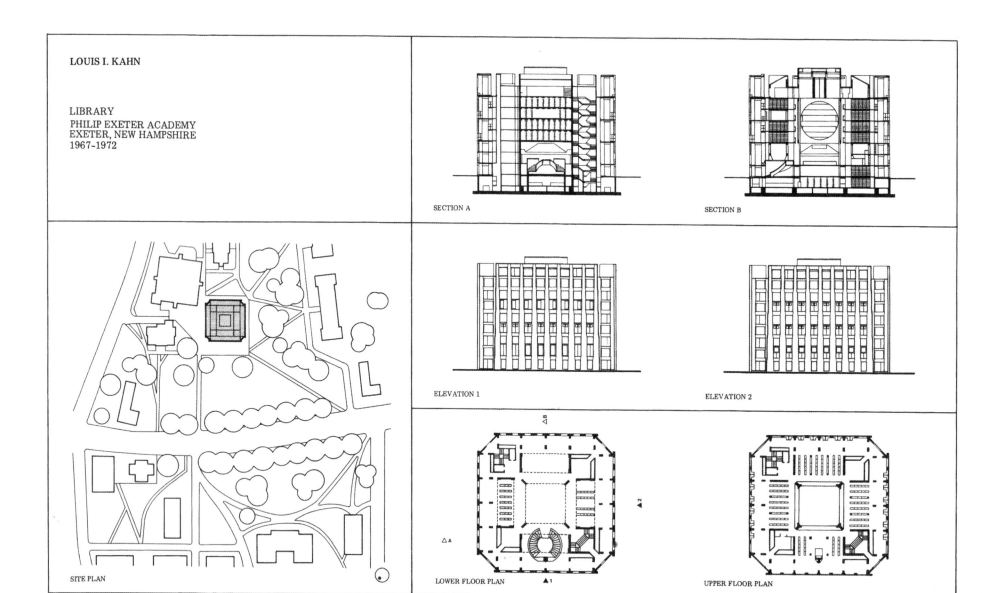

LOUIS I. KAHN

LIBRARY
PHILIP EXETER ACADEMY
EXETER, NEW HAMPSHIRE
1967-1972

SECTION A

SECTION B

ELEVATION 1

ELEVATION 2

SITE PLAN

LOWER FLOOR PLAN

UPPER FLOOR PLAN

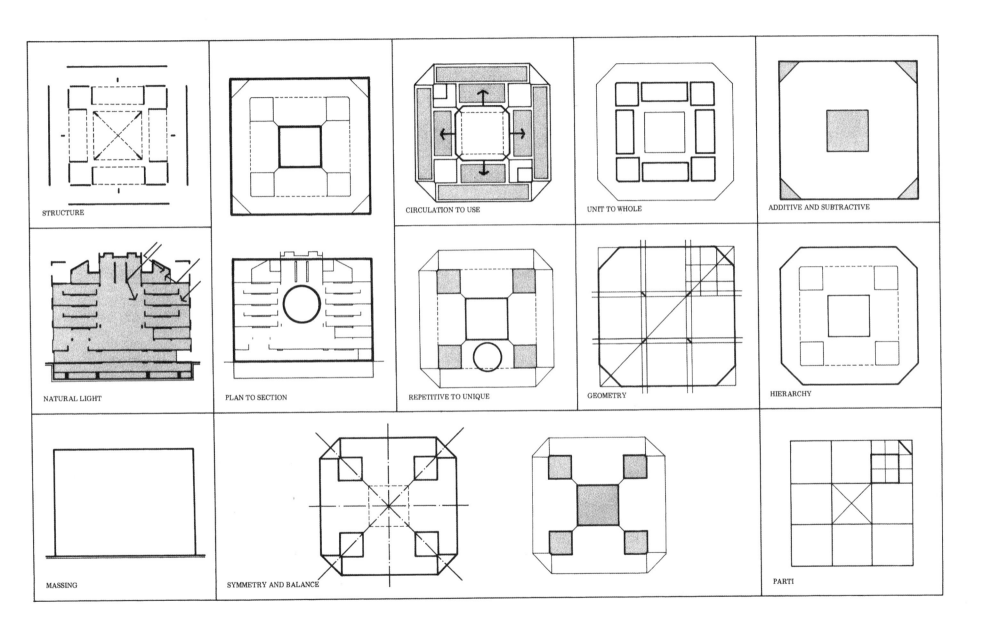

STRUCTURE

CIRCULATION TO USE

UNIT TO WHOLE

ADDITIVE AND SUBTRACTIVE

NATURAL LIGHT

PLAN TO SECTION

REPETITIVE TO UNIQUE

GEOMETRY

HIERARCHY

MASSING

SYMMETRY AND BALANCE

PARTI

TOM KUNDIG

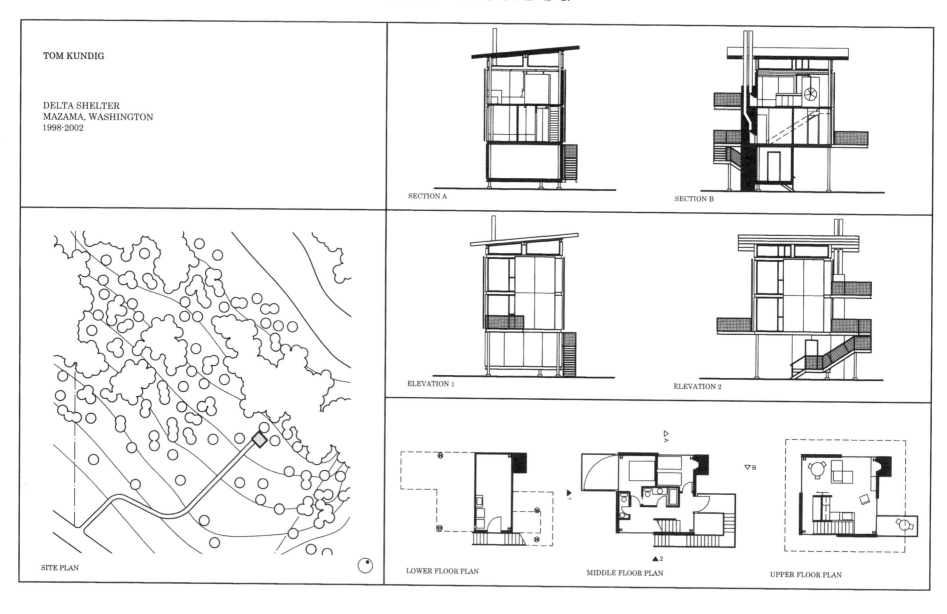

TOM KUNDIG

DELTA SHELTER
MAZAMA, WASHINGTON
1998-2002

SECTION A

SECTION B

ELEVATION 1

ELEVATION 2

SITE PLAN

LOWER FLOOR PLAN

MIDDLE FLOOR PLAN

UPPER FLOOR PLAN

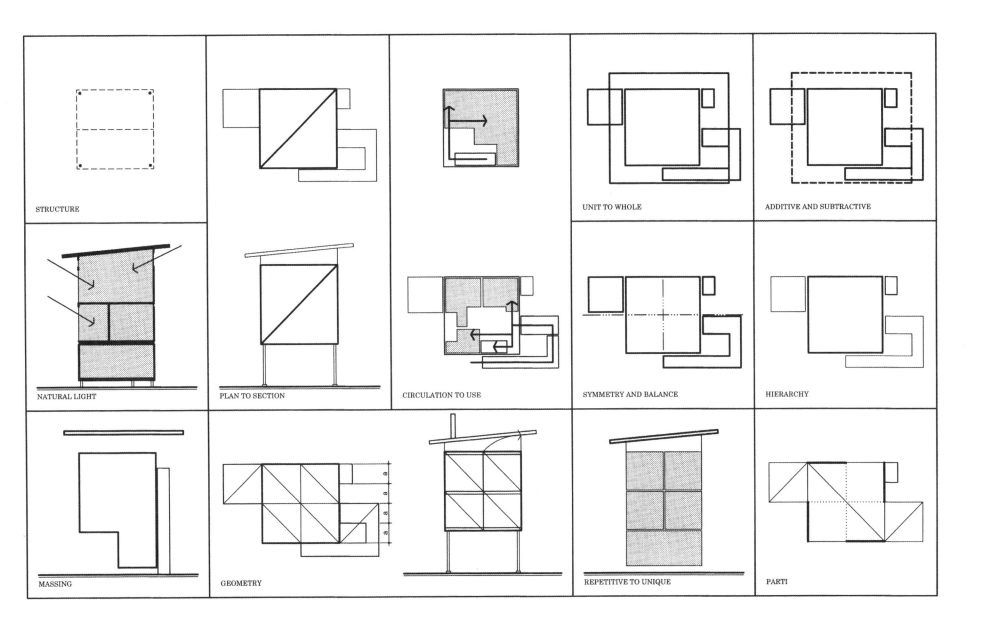

STRUCTURE

UNIT TO WHOLE

ADDITIVE AND SUBTRACTIVE

NATURAL LIGHT

PLAN TO SECTION

CIRCULATION TO USE

SYMMETRY AND BALANCE

HIERARCHY

MASSING

GEOMETRY

REPETITIVE TO UNIQUE

PARTI

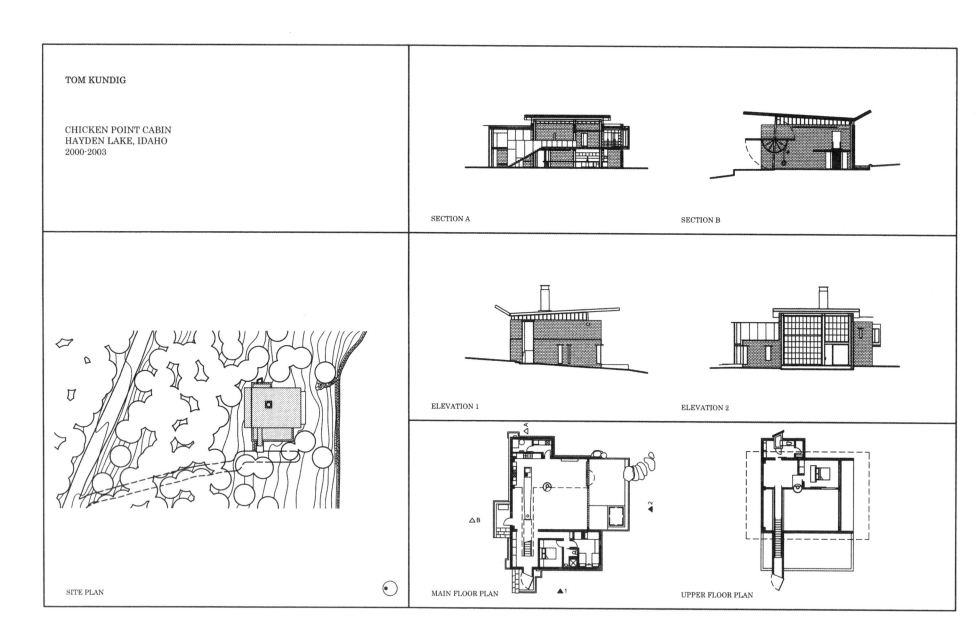

TOM KUNDIG

CHICKEN POINT CABIN
HAYDEN LAKE, IDAHO
2000-2003

SECTION A

SECTION B

ELEVATION 1

ELEVATION 2

SITE PLAN

MAIN FLOOR PLAN ▲1

UPPER FLOOR PLAN

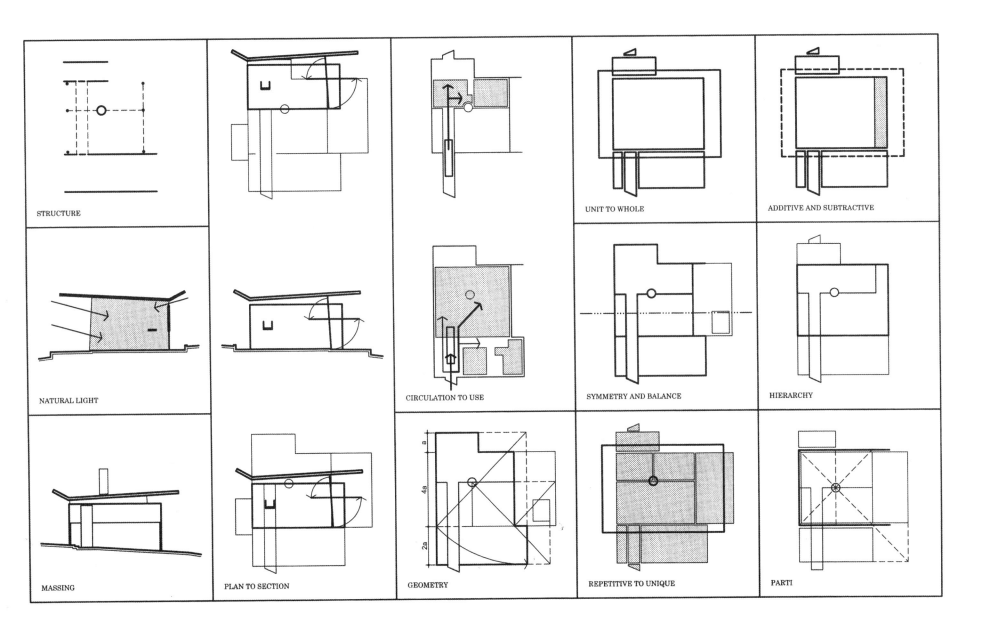

STRUCTURE

NATURAL LIGHT

MASSING

UNIT TO WHOLE

ADDITIVE AND SUBTRACTIVE

PLAN TO SECTION

CIRCULATION TO USE

SYMMETRY AND BALANCE

HIERARCHY

GEOMETRY

REPETITIVE TO UNIQUE

PARTI

LE CORBUSIER

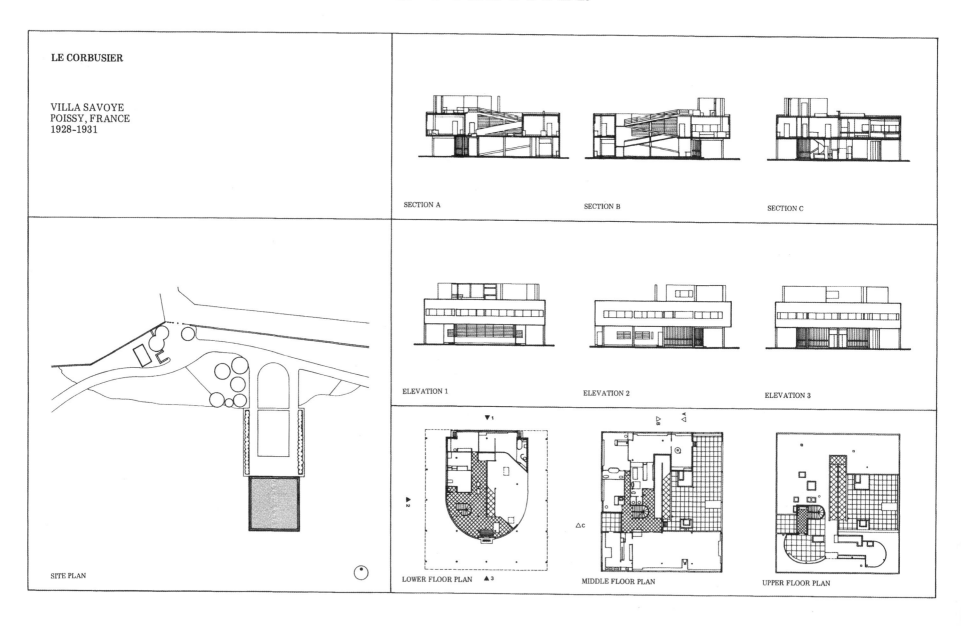

LE CORBUSIER

VILLA SAVOYE
POISSY, FRANCE
1928-1931

SECTION A

SECTION B

SECTION C

ELEVATION 1

ELEVATION 2

ELEVATION 3

SITE PLAN

LOWER FLOOR PLAN

MIDDLE FLOOR PLAN

UPPER FLOOR PLAN

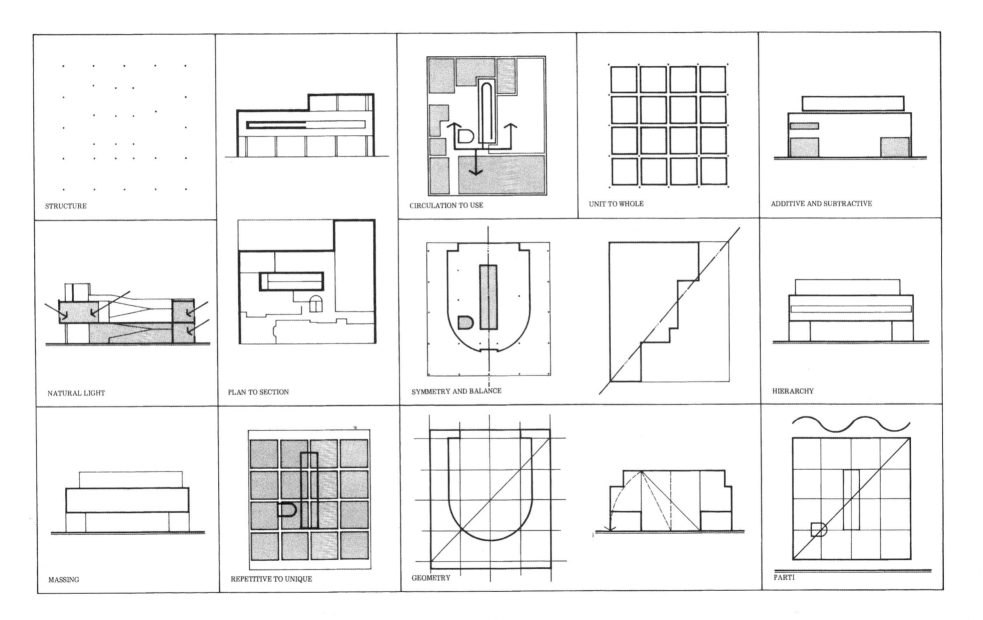

STRUCTURE

CIRCULATION TO USE

UNIT TO WHOLE

ADDITIVE AND SUBTRACTIVE

NATURAL LIGHT

PLAN TO SECTION

SYMMETRY AND BALANCE

HIERARCHY

MASSING

REPETITIVE TO UNIQUE

GEOMETRY

PARTI

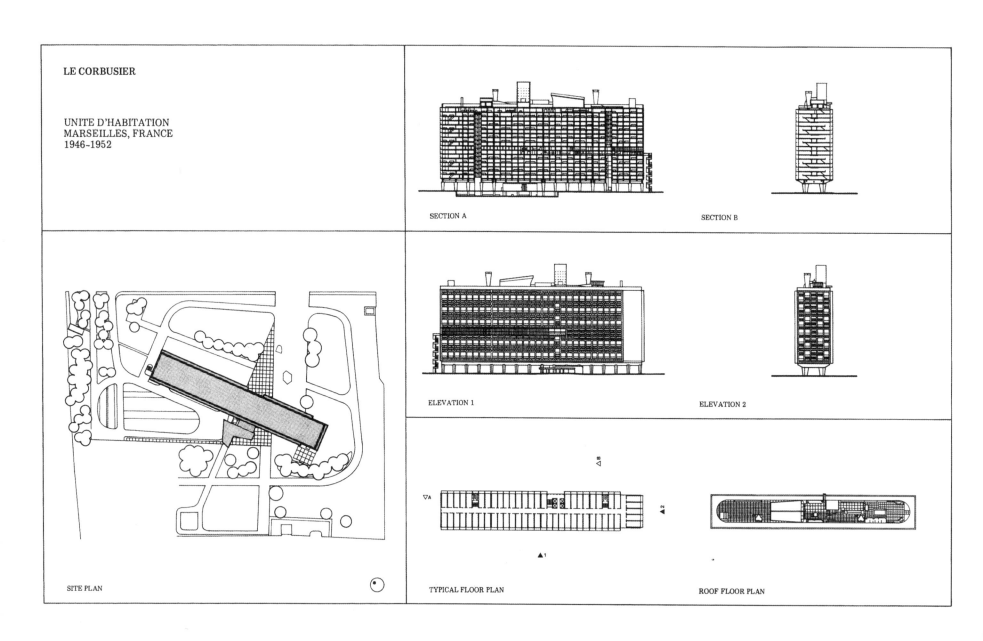

LE CORBUSIER

UNITE D'HABITATION
MARSEILLES, FRANCE
1946–1952

SECTION A

SECTION B

ELEVATION 1

ELEVATION 2

SITE PLAN

TYPICAL FLOOR PLAN

ROOF FLOOR PLAN

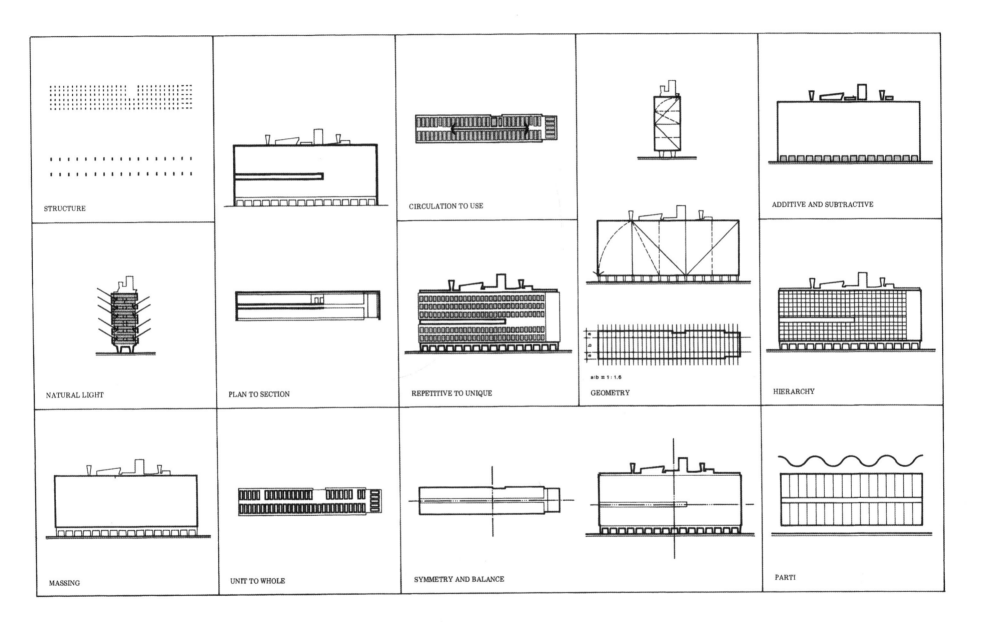

STRUCTURE

CIRCULATION TO USE

ADDITIVE AND SUBTRACTIVE

NATURAL LIGHT

PLAN TO SECTION

REPETITIVE TO UNIQUE

GEOMETRY

a:b = 1 : 1.6

HIERARCHY

MASSING

UNIT TO WHOLE

SYMMETRY AND BALANCE

PARTI

107

LE CORBUSIER

NOTRE DAME DU HAUT CHAPEL
RONCHAMP, FRANCE
1950-1955

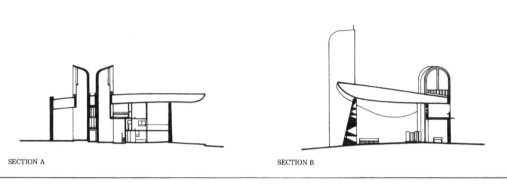

SECTION A

SECTION B

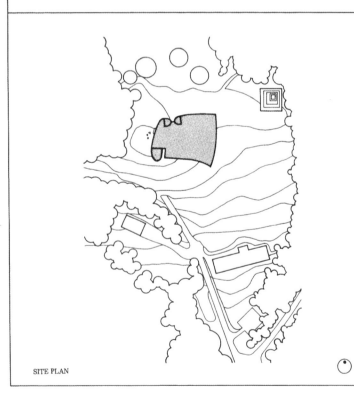

SITE PLAN

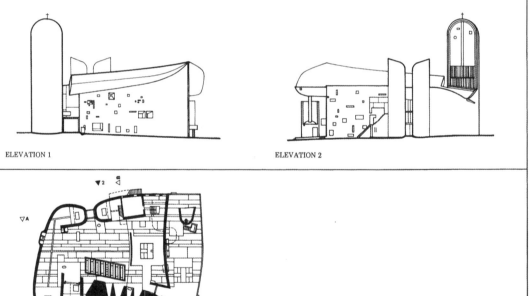

ELEVATION 1

ELEVATION 2

FLOOR PLAN

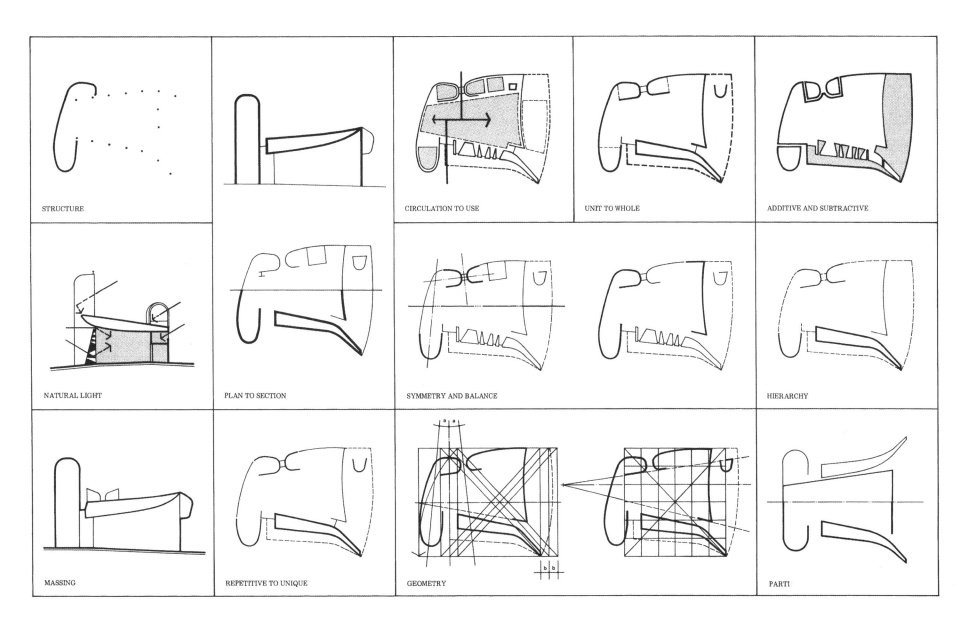

STRUCTURE

CIRCULATION TO USE

UNIT TO WHOLE

ADDITIVE AND SUBTRACTIVE

NATURAL LIGHT

PLAN TO SECTION

SYMMETRY AND BALANCE

HIERARCHY

MASSING

REPETITIVE TO UNIQUE

GEOMETRY

PARTI

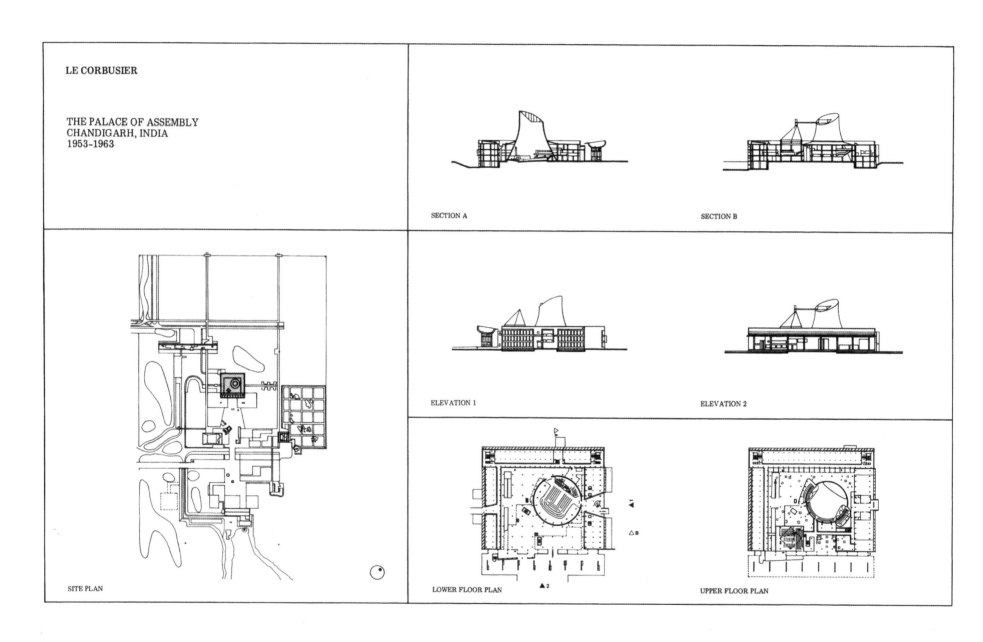

LE CORBUSIER

THE PALACE OF ASSEMBLY
CHANDIGARH, INDIA
1953-1963

SECTION A

SECTION B

ELEVATION 1

ELEVATION 2

SITE PLAN

LOWER FLOOR PLAN

UPPER FLOOR PLAN

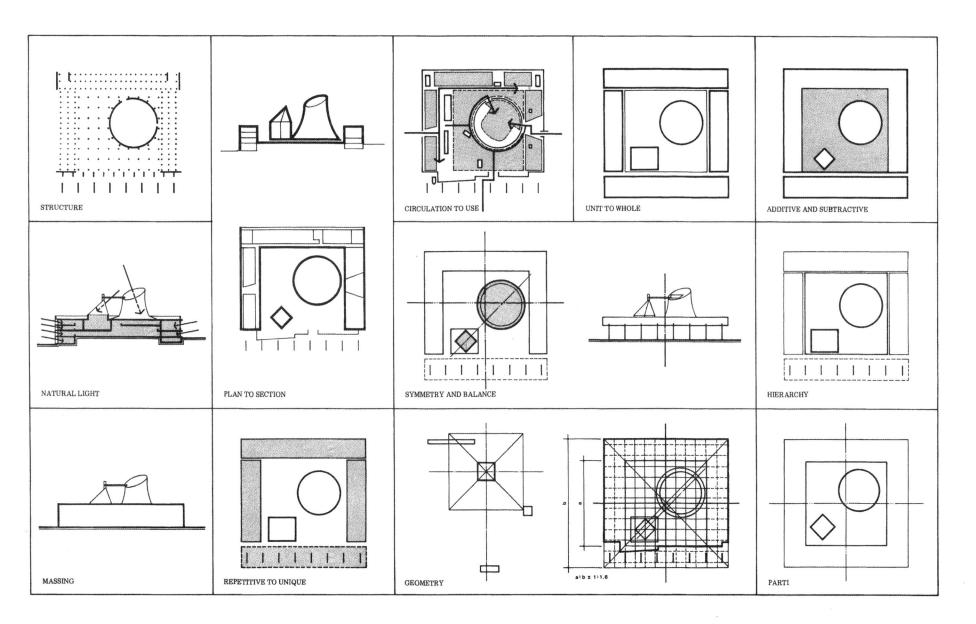

STRUCTURE

CIRCULATION TO USE

UNIT TO WHOLE

ADDITIVE AND SUBTRACTIVE

NATURAL LIGHT

PLAN TO SECTION

SYMMETRY AND BALANCE

HIERARCHY

MASSING

REPETITIVE TO UNIQUE

GEOMETRY

a:b = 1:1.6

PARTI

CLAUDE NICHOLAS LEDOUX

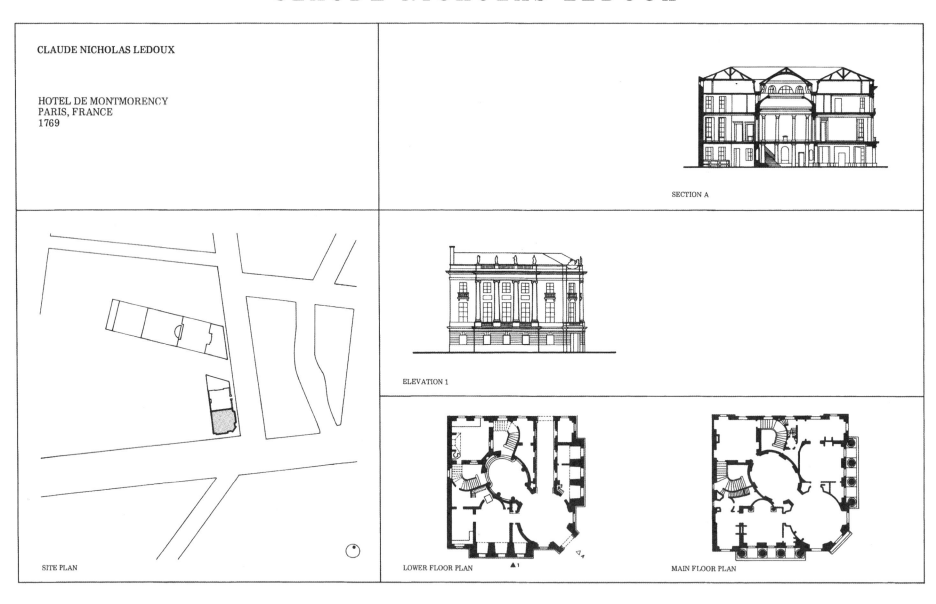

CLAUDE NICHOLAS LEDOUX

HOTEL DE MONTMORENCY
PARIS, FRANCE
1769

SECTION A

ELEVATION 1

SITE PLAN

LOWER FLOOR PLAN

MAIN FLOOR PLAN

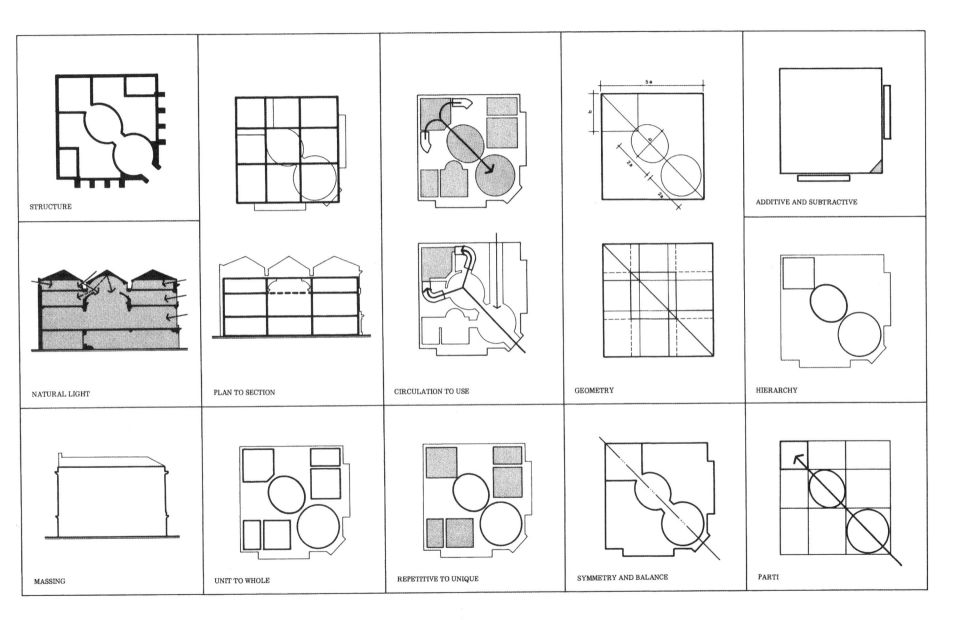

STRUCTURE

NATURAL LIGHT

MASSING

PLAN TO SECTION

UNIT TO WHOLE

CIRCULATION TO USE

REPETITIVE TO UNIQUE

GEOMETRY

SYMMETRY AND BALANCE

ADDITIVE AND SUBTRACTIVE

HIERARCHY

PARTI

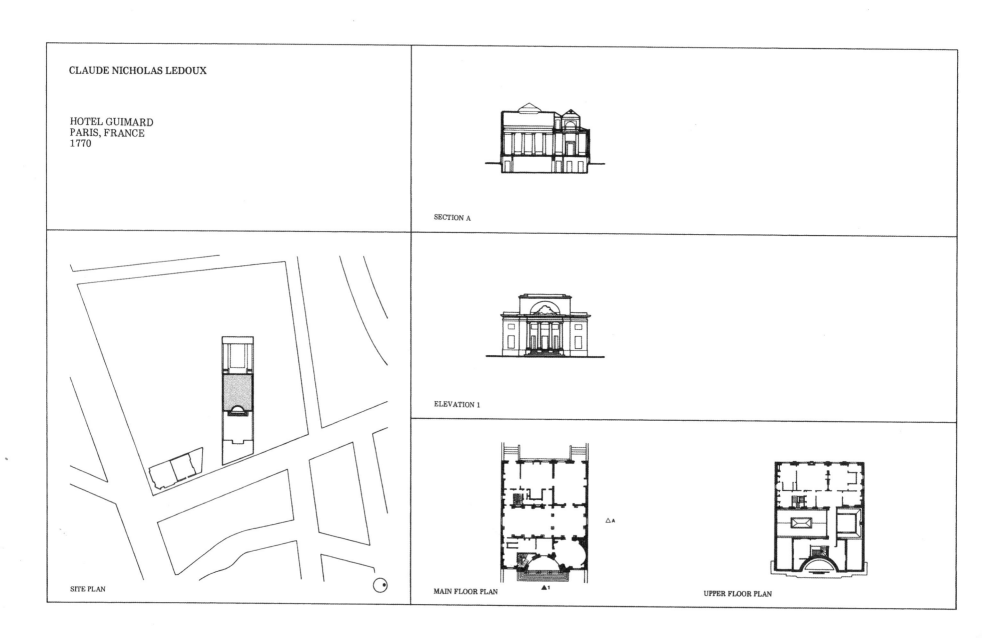

CLAUDE NICHOLAS LEDOUX

HOTEL GUIMARD
PARIS, FRANCE
1770

SECTION A

ELEVATION 1

SITE PLAN

MAIN FLOOR PLAN

UPPER FLOOR PLAN

114

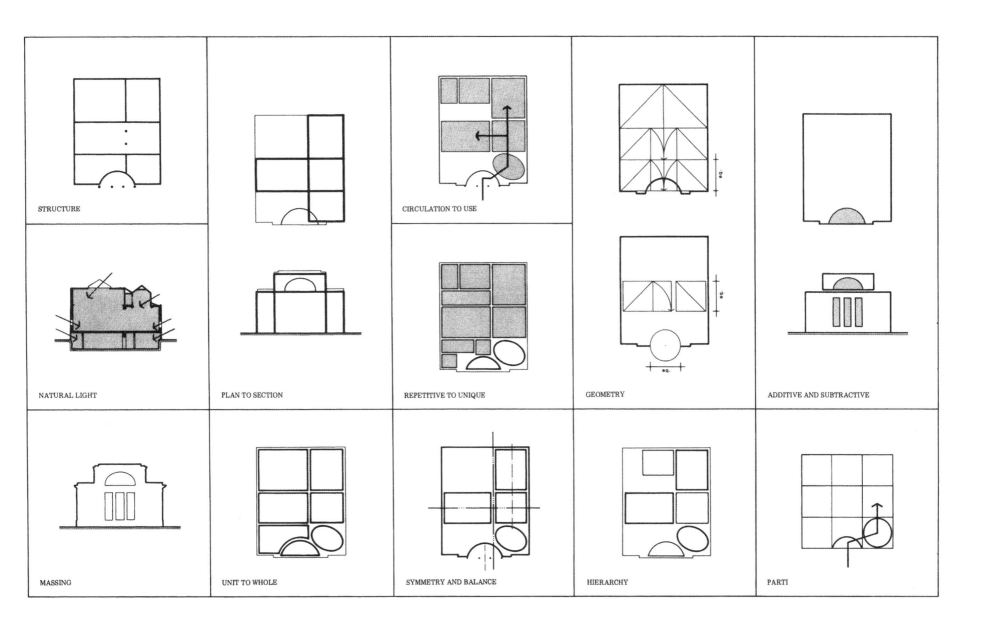

STRUCTURE

CIRCULATION TO USE

NATURAL LIGHT

PLAN TO SECTION

REPETITIVE TO UNIQUE

GEOMETRY

ADDITIVE AND SUBTRACTIVE

MASSING

UNIT TO WHOLE

SYMMETRY AND BALANCE

HIERARCHY

PARTI

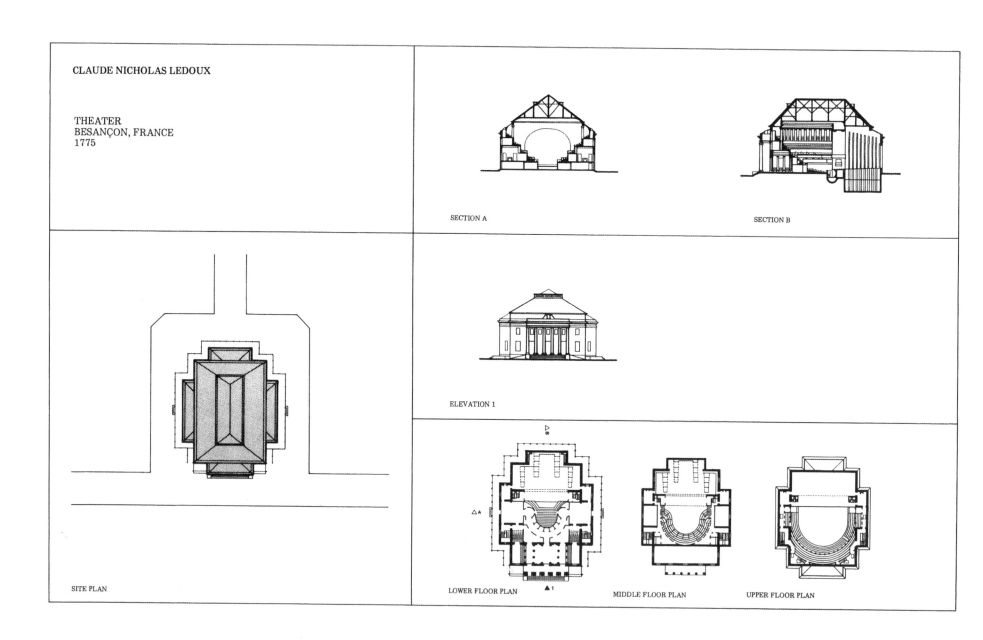

CLAUDE NICHOLAS LEDOUX

THEATER
BESANÇON, FRANCE
1775

SECTION A

SECTION B

ELEVATION 1

SITE PLAN

LOWER FLOOR PLAN

MIDDLE FLOOR PLAN

UPPER FLOOR PLAN

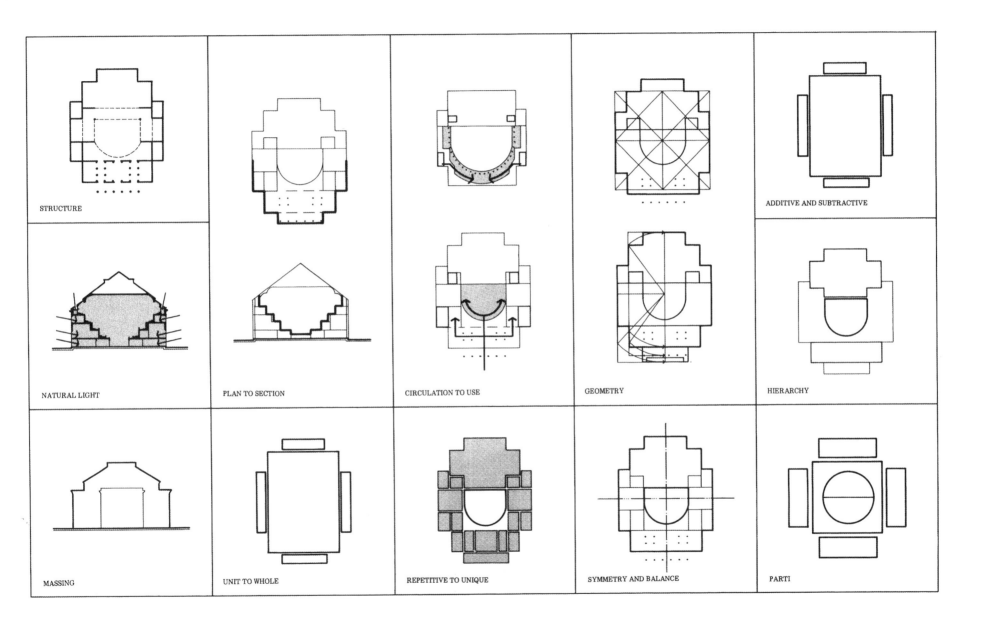

STRUCTURE

ADDITIVE AND SUBTRACTIVE

NATURAL LIGHT

PLAN TO SECTION

CIRCULATION TO USE

GEOMETRY

HIERARCHY

MASSING

UNIT TO WHOLE

REPETITIVE TO UNIQUE

SYMMETRY AND BALANCE

PARTI

CLAUDE NICHOLAS LEDOUX

DIRECTOR'S HOUSE
SALTWORKS OF ARC AND SENANS
NEAR BESANÇON, FRANCE
1775–1779

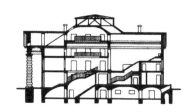

SECTION A

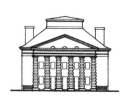

ELEVATION 1

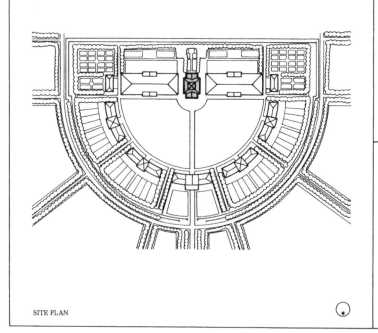

SITE PLAN

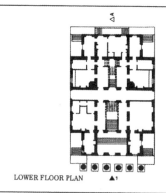

LOWER FLOOR PLAN

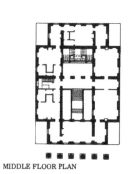

MIDDLE FLOOR PLAN

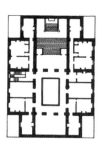

UPPER FLOOR PLAN

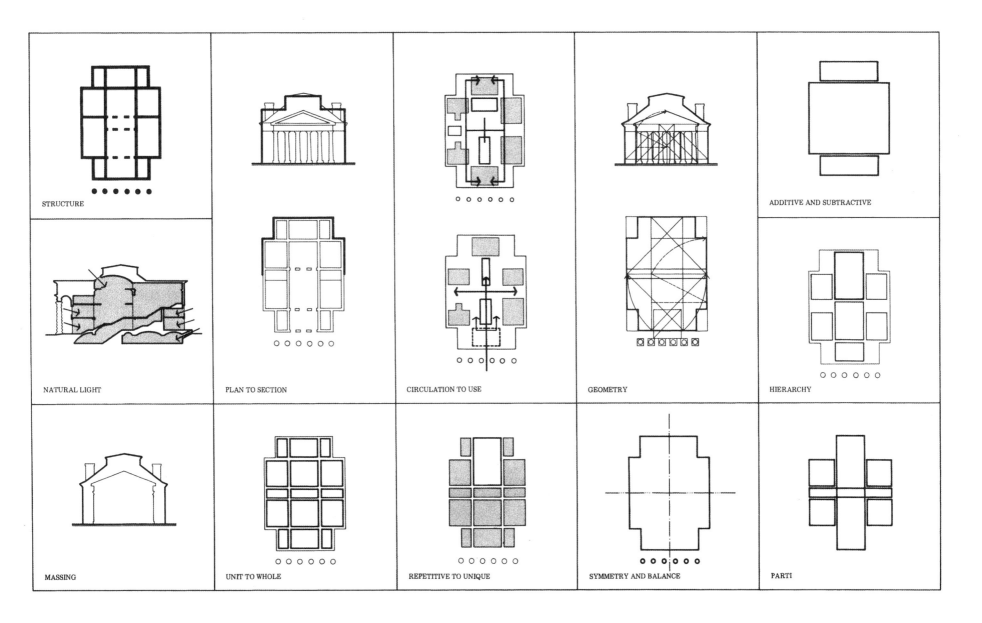

STRUCTURE

NATURAL LIGHT

MASSING

PLAN TO SECTION

UNIT TO WHOLE

CIRCULATION TO USE

REPETITIVE TO UNIQUE

GEOMETRY

SYMMETRY AND BALANCE

ADDITIVE AND SUBTRACTIVE

HIERARCHY

PARTI

119

SIGURD LEWERENTZ

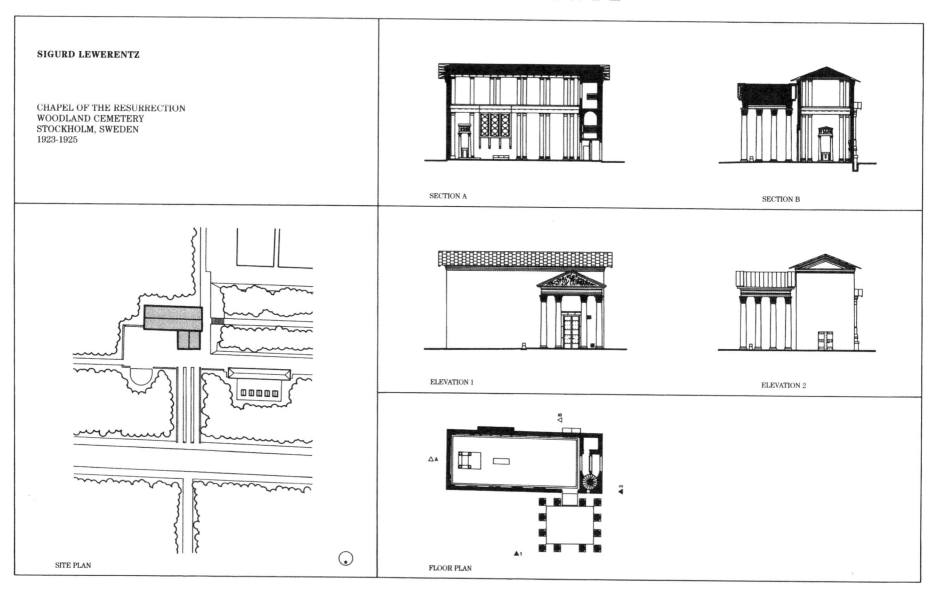

SIGURD LEWERENTZ

CHAPEL OF THE RESURRECTION
WOODLAND CEMETERY
STOCKHOLM, SWEDEN
1923-1925

SECTION A

SECTION B

ELEVATION 1

ELEVATION 2

SITE PLAN

FLOOR PLAN

120

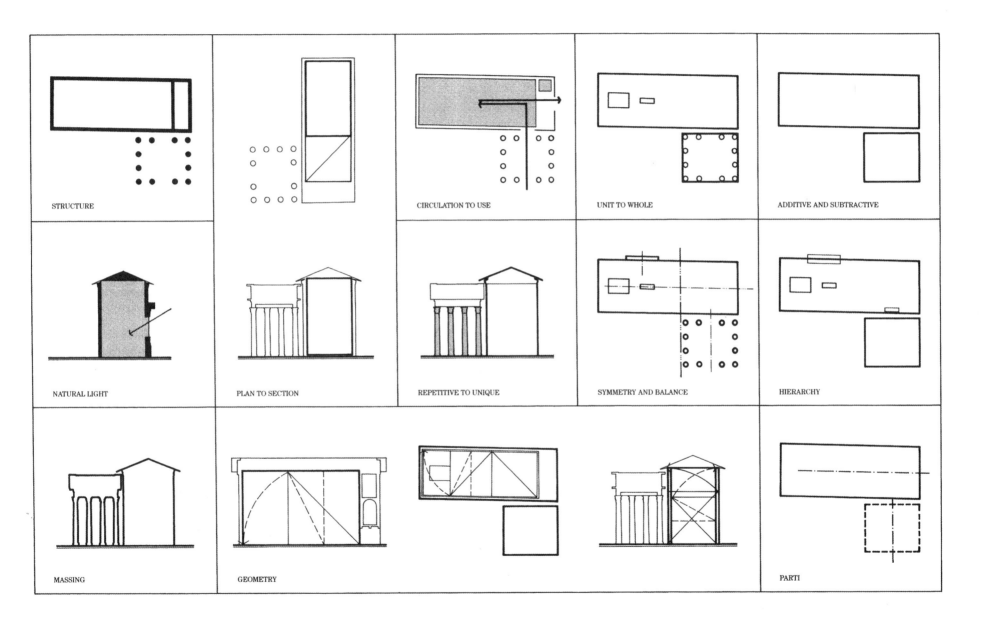

STRUCTURE

CIRCULATION TO USE

UNIT TO WHOLE

ADDITIVE AND SUBTRACTIVE

NATURAL LIGHT

PLAN TO SECTION

REPETITIVE TO UNIQUE

SYMMETRY AND BALANCE

HIERARCHY

MASSING

GEOMETRY

PARTI

121

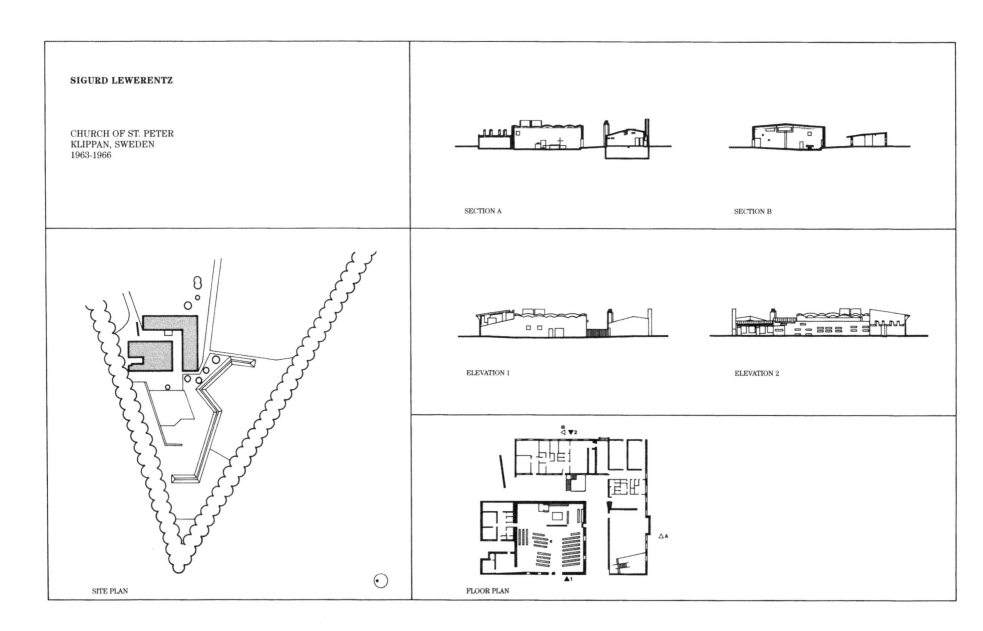

SIGURD LEWERENTZ

CHURCH OF ST. PETER
KLIPPAN, SWEDEN
1963-1966

SECTION A

SECTION B

ELEVATION 1

ELEVATION 2

SITE PLAN

FLOOR PLAN

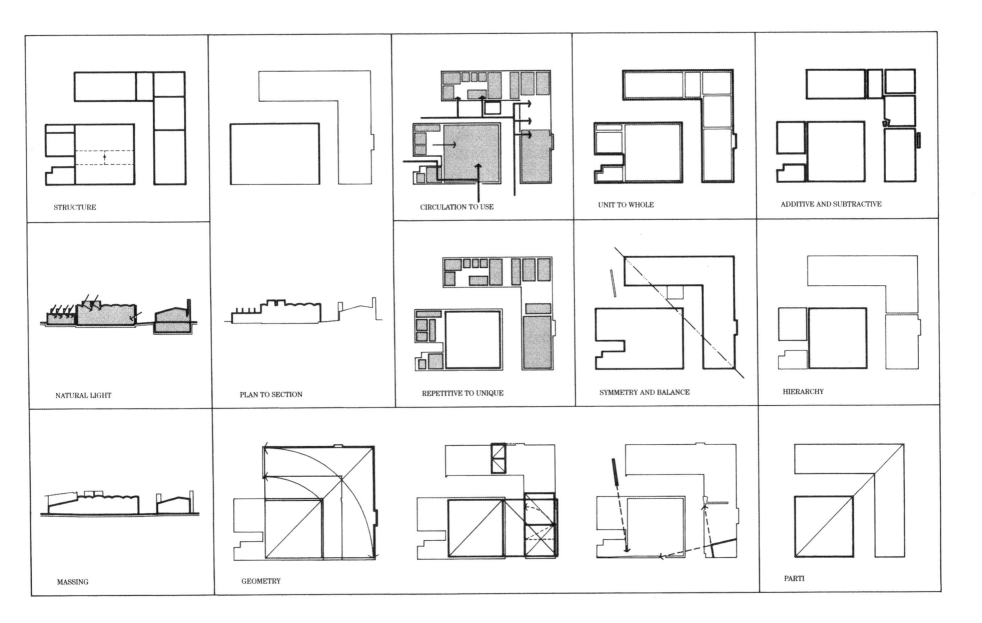

STRUCTURE

CIRCULATION TO USE

UNIT TO WHOLE

ADDITIVE AND SUBTRACTIVE

NATURAL LIGHT

PLAN TO SECTION

REPETITIVE TO UNIQUE

SYMMETRY AND BALANCE

HIERARCHY

MASSING

GEOMETRY

PARTI

EDWIN LUTYENS

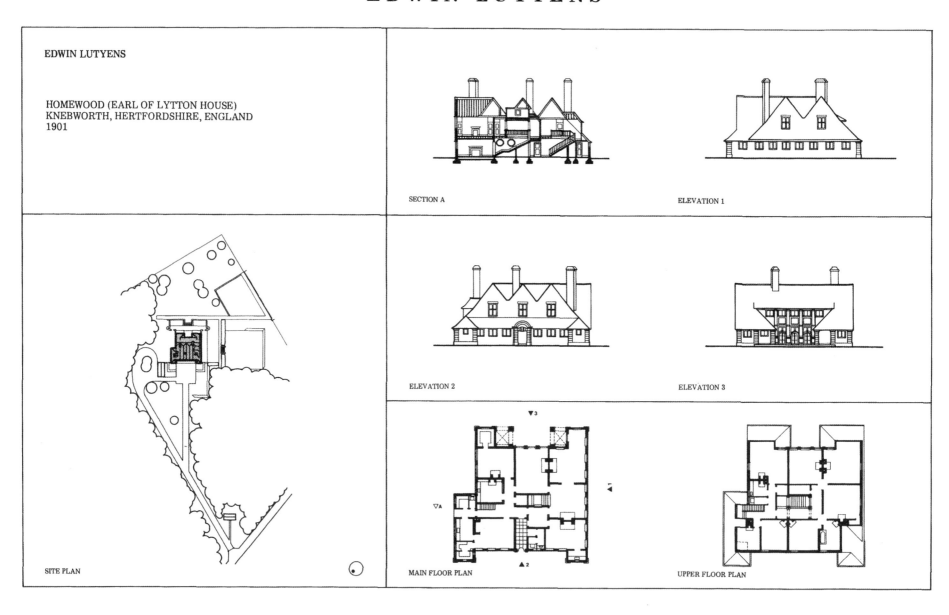

EDWIN LUTYENS

HOMEWOOD (EARL OF LYTTON HOUSE)
KNEBWORTH, HERTFORDSHIRE, ENGLAND
1901

SECTION A

ELEVATION 1

ELEVATION 2

ELEVATION 3

SITE PLAN

MAIN FLOOR PLAN

UPPER FLOOR PLAN

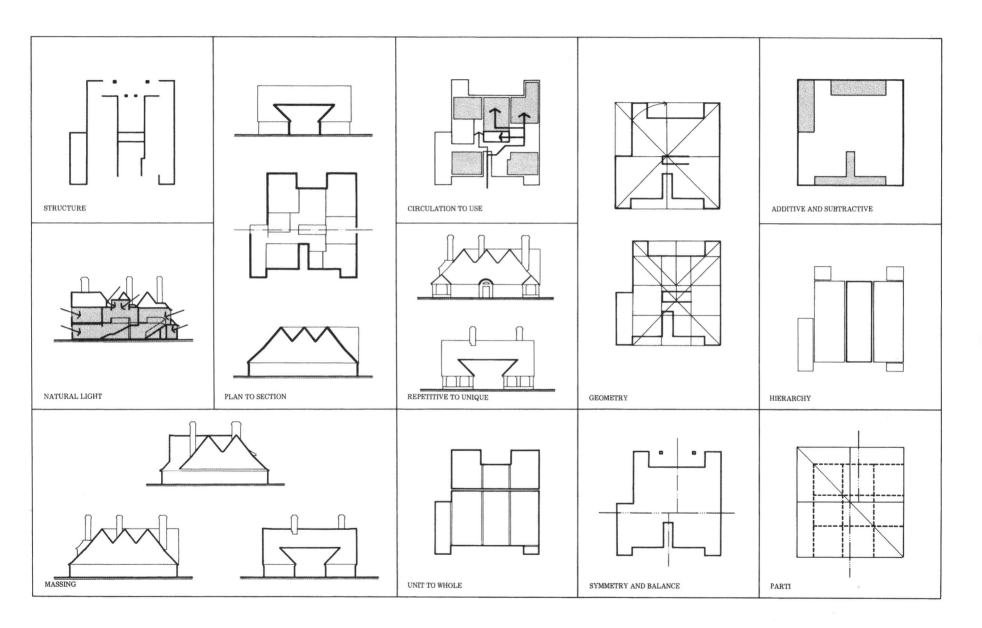

STRUCTURE

CIRCULATION TO USE

ADDITIVE AND SUBTRACTIVE

NATURAL LIGHT

PLAN TO SECTION

REPETITIVE TO UNIQUE

GEOMETRY

HIERARCHY

MASSING

UNIT TO WHOLE

SYMMETRY AND BALANCE

PARTI

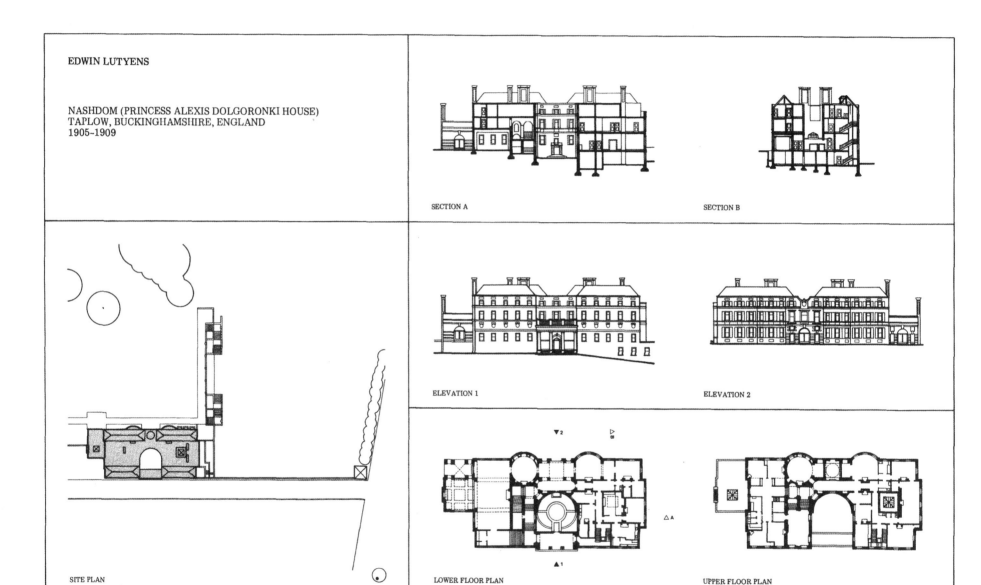

EDWIN LUTYENS

NASHDOM (PRINCESS ALEXIS DOLGORONKI HOUSE)
TAPLOW, BUCKINGHAMSHIRE, ENGLAND
1905~1909

SECTION A

SECTION B

ELEVATION 1

ELEVATION 2

SITE PLAN

LOWER FLOOR PLAN

UPPER FLOOR PLAN

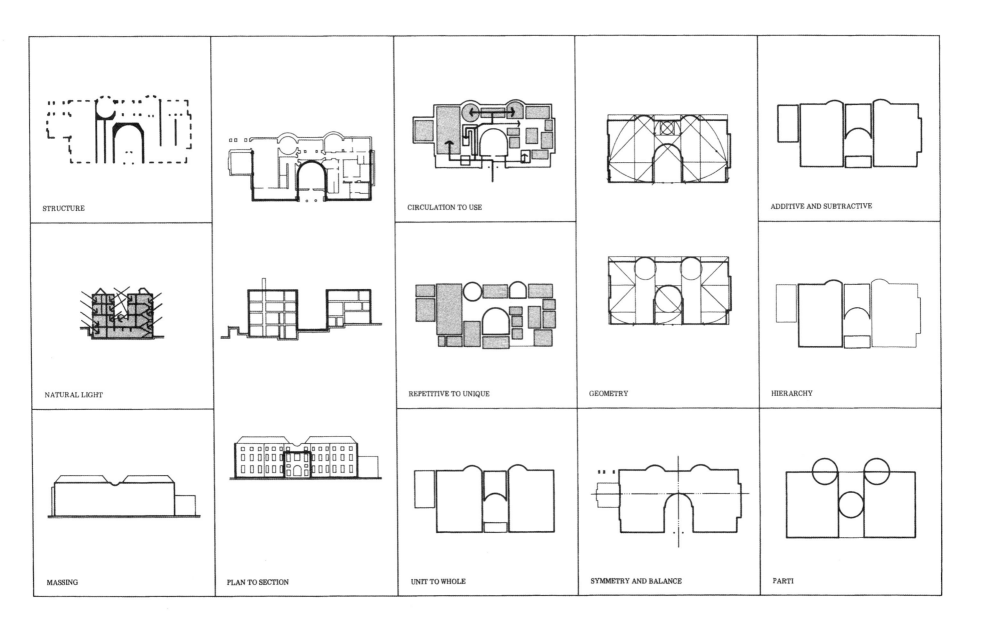

STRUCTURE

CIRCULATION TO USE

ADDITIVE AND SUBTRACTIVE

NATURAL LIGHT

REPETITIVE TO UNIQUE

GEOMETRY

HIERARCHY

MASSING

PLAN TO SECTION

UNIT TO WHOLE

SYMMETRY AND BALANCE

PARTI

127

EDWIN LUTYENS

HEATHCOTE (HEMINGWAY HOUSE)
ILKLEY, YORKSHIRE, ENGLAND
1906

SECTION A

SITE PLAN

ELEVATION 1

ELEVATION 2

LOWER FLOOR PLAN

UPPER FLOOR PLAN

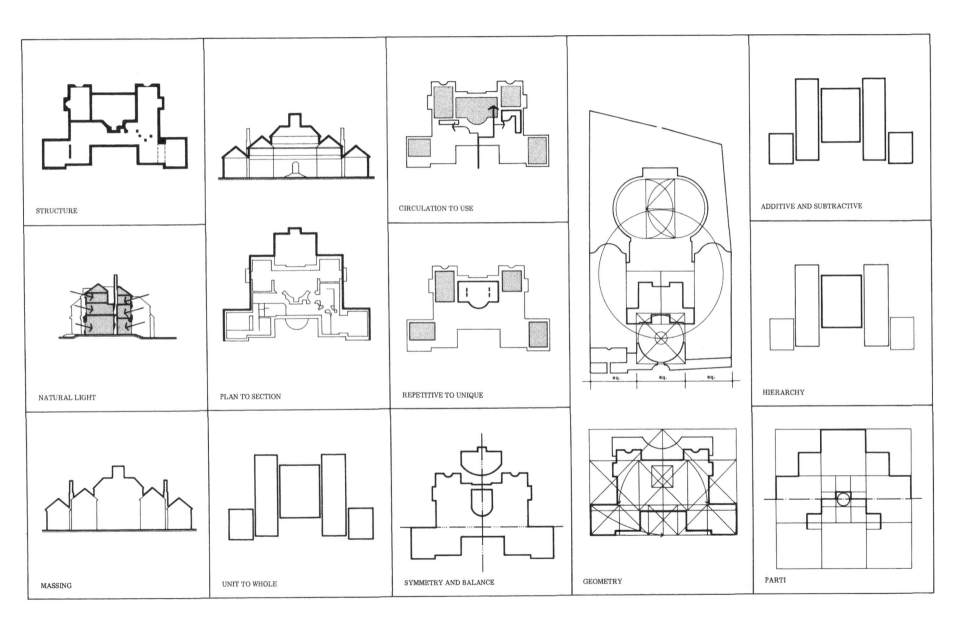

STRUCTURE

CIRCULATION TO USE

ADDITIVE AND SUBTRACTIVE

NATURAL LIGHT

PLAN TO SECTION

REPETITIVE TO UNIQUE

HIERARCHY

MASSING

UNIT TO WHOLE

SYMMETRY AND BALANCE

GEOMETRY

PARTI

eq.　eq.　eq.

129

EDWIN LUTYENS

THE SALUTATION (HENRY FARRER HOUSE)
SANDWICH, KENT, ENGLAND
1911

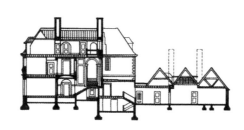

SECTION A

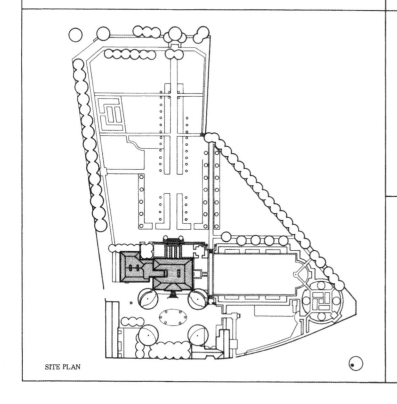

SITE PLAN

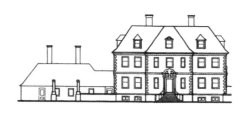

ELEVATION 1

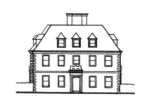

ELEVATION 2

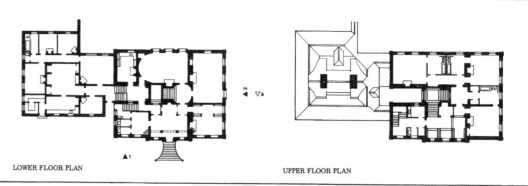

LOWER FLOOR PLAN

UPPER FLOOR PLAN

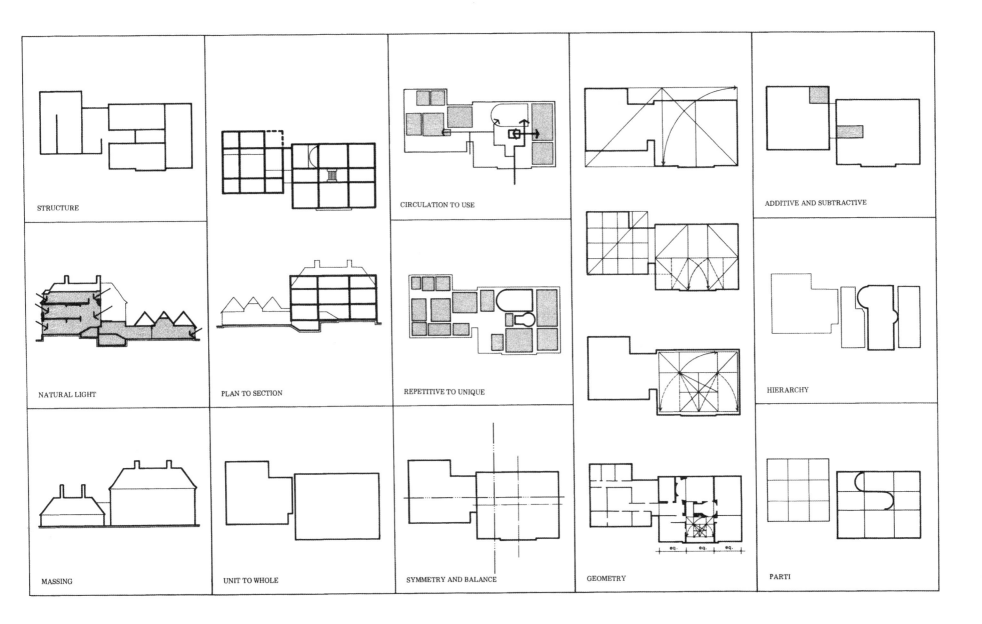

STRUCTURE

CIRCULATION TO USE

ADDITIVE AND SUBTRACTIVE

NATURAL LIGHT

PLAN TO SECTION

REPETITIVE TO UNIQUE

HIERARCHY

MASSING

UNIT TO WHOLE

SYMMETRY AND BALANCE

GEOMETRY

PARTI

131

BRIAN MACKAY-LYONS

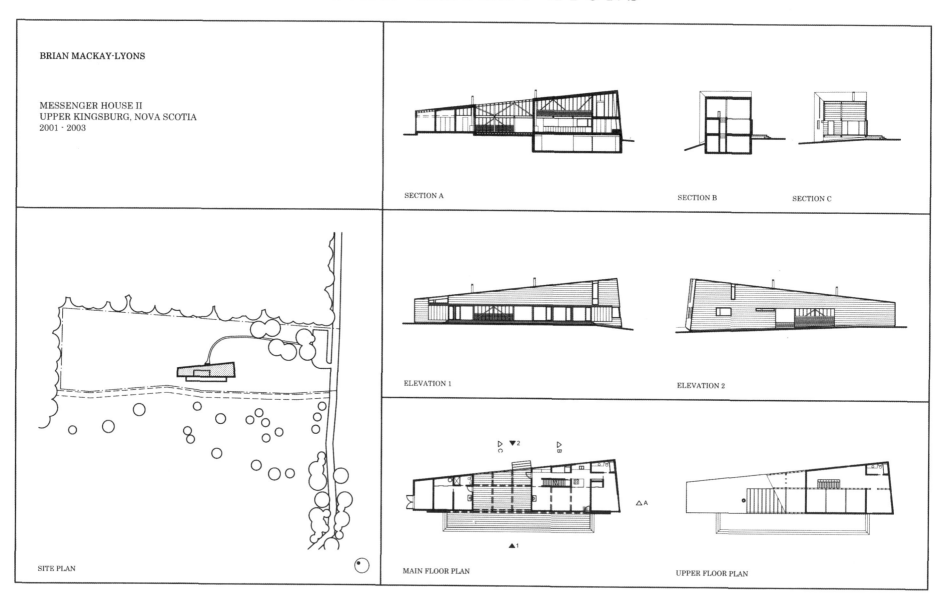

BRIAN MACKAY-LYONS

MESSENGER HOUSE II
UPPER KINGSBURG, NOVA SCOTIA
2001 - 2003

SECTION A

SECTION B

SECTION C

SITE PLAN

ELEVATION 1

ELEVATION 2

MAIN FLOOR PLAN

UPPER FLOOR PLAN

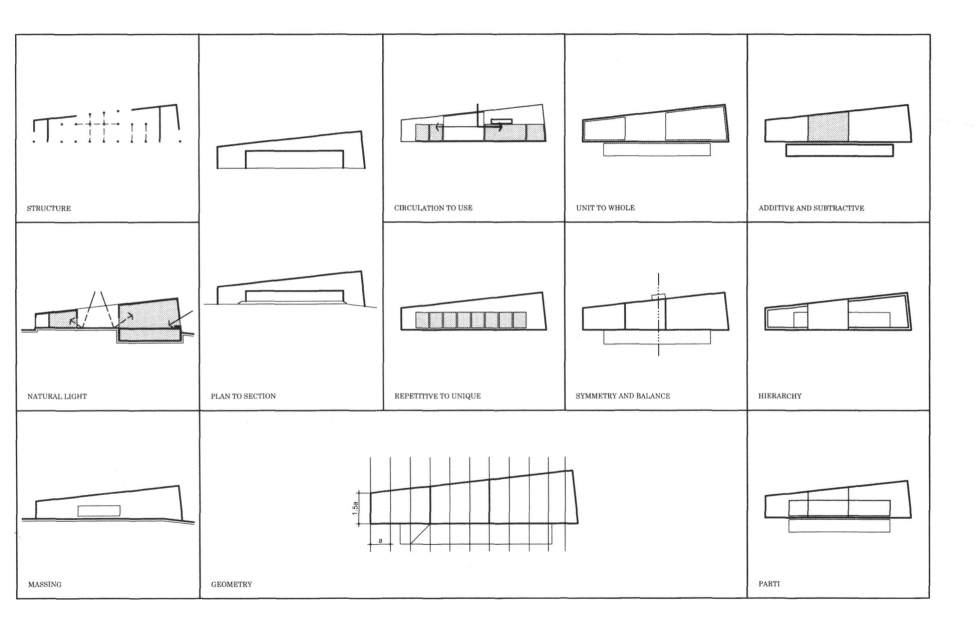

STRUCTURE

CIRCULATION TO USE

UNIT TO WHOLE

ADDITIVE AND SUBTRACTIVE

NATURAL LIGHT

PLAN TO SECTION

REPETITIVE TO UNIQUE

SYMMETRY AND BALANCE

HIERARCHY

MASSING

GEOMETRY

PARTI

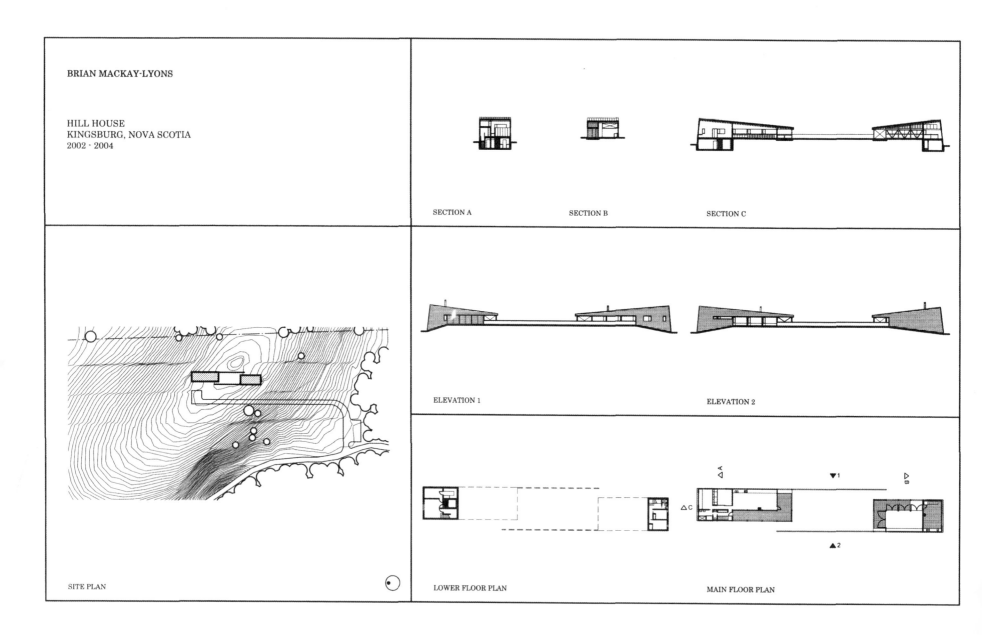

BRIAN MACKAY-LYONS

HILL HOUSE
KINGSBURG, NOVA SCOTIA
2002 - 2004

SECTION A SECTION B SECTION C

ELEVATION 1 ELEVATION 2

SITE PLAN

LOWER FLOOR PLAN MAIN FLOOR PLAN

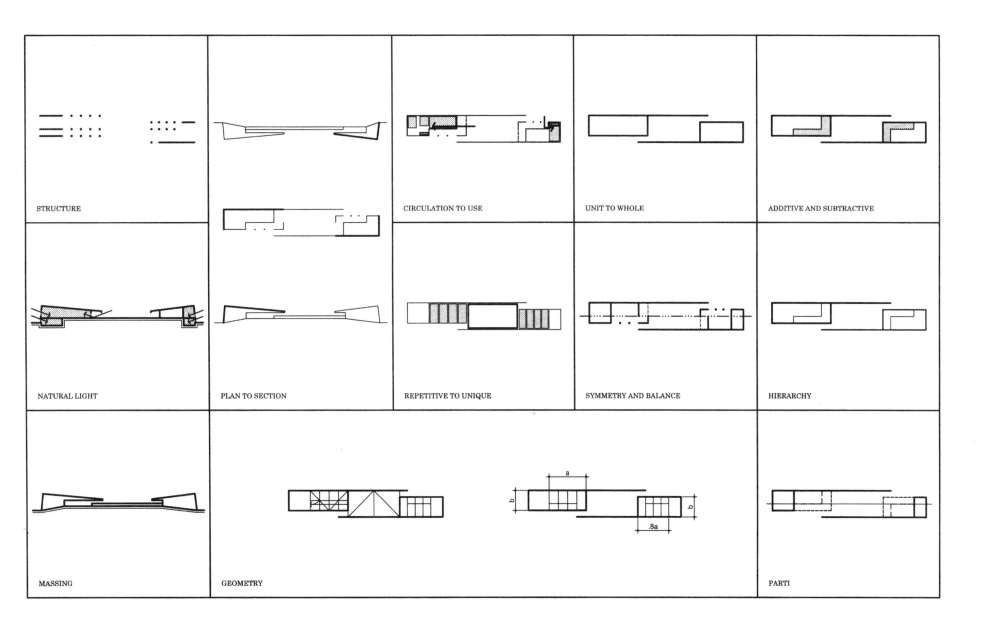

STRUCTURE

CIRCULATION TO USE

UNIT TO WHOLE

ADDITIVE AND SUBTRACTIVE

NATURAL LIGHT

PLAN TO SECTION

REPETITIVE TO UNIQUE

SYMMETRY AND BALANCE

HIERARCHY

MASSING

GEOMETRY

PARTI

RICHARD MEIER

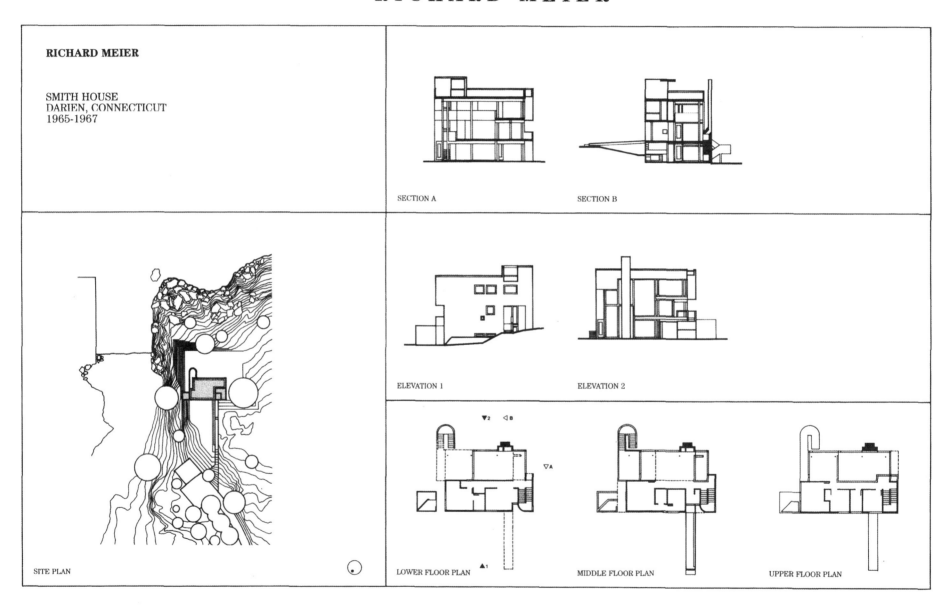

RICHARD MEIER

SMITH HOUSE
DARIEN, CONNECTICUT
1965-1967

SECTION A

SECTION B

ELEVATION 1

ELEVATION 2

SITE PLAN

LOWER FLOOR PLAN

MIDDLE FLOOR PLAN

UPPER FLOOR PLAN

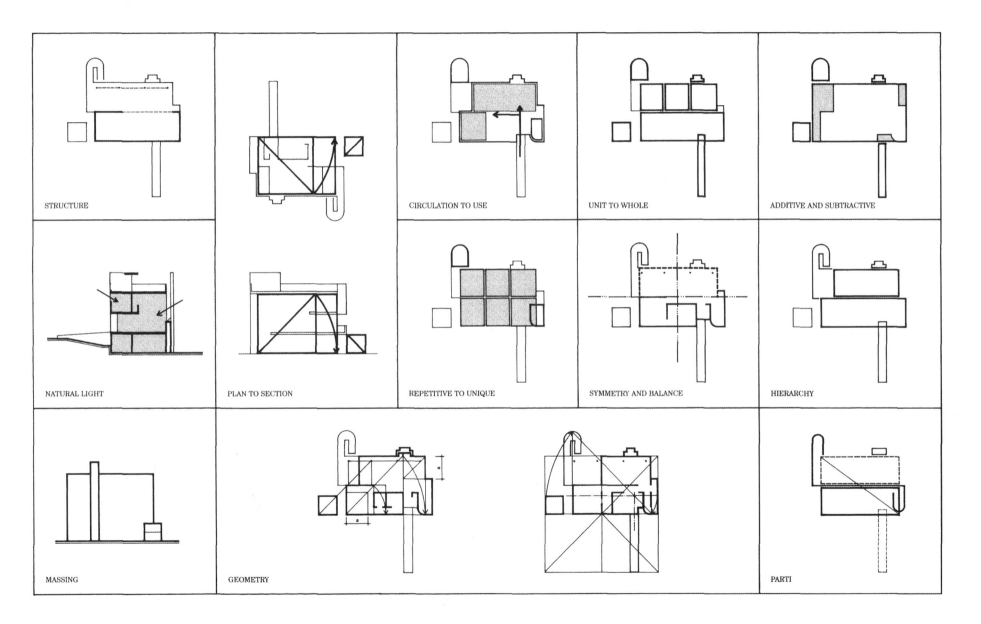

STRUCTURE

CIRCULATION TO USE

UNIT TO WHOLE

ADDITIVE AND SUBTRACTIVE

NATURAL LIGHT

PLAN TO SECTION

REPETITIVE TO UNIQUE

SYMMETRY AND BALANCE

HIERARCHY

MASSING

GEOMETRY

PARTI

RICHARD MEIER

THE ATHENEUM
NEW HARMONY, INDIANA
1975-1979

SECTION A

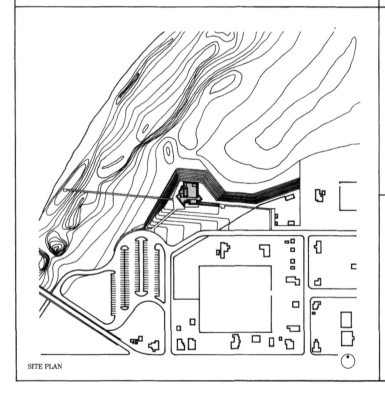

SITE PLAN

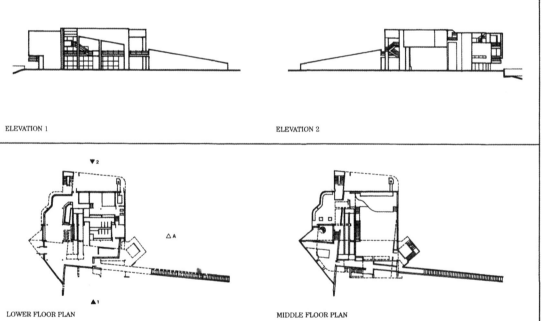

ELEVATION 1

ELEVATION 2

LOWER FLOOR PLAN

MIDDLE FLOOR PLAN

138

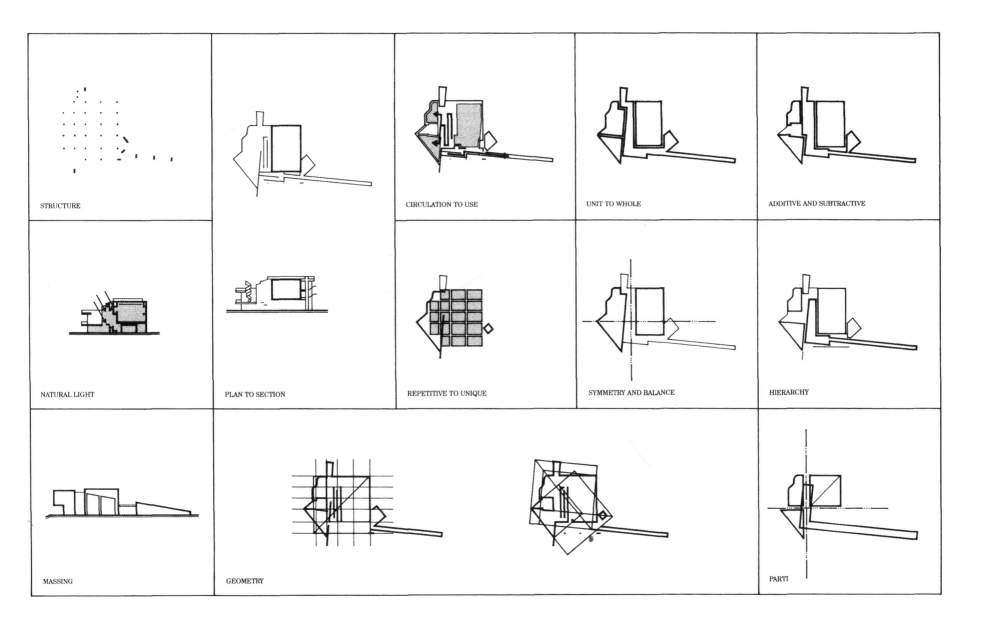

STRUCTURE

CIRCULATION TO USE

UNIT TO WHOLE

ADDITIVE AND SUBTRACTIVE

NATURAL LIGHT

PLAN TO SECTION

REPETITIVE TO UNIQUE

SYMMETRY AND BALANCE

HIERARCHY

MASSING

GEOMETRY

PARTI

139

RICHARD MEIER

ULM EXHIBITION AND ASSEMBLY BUILDING
ULM, GERMANY
1986-1992

SECTION A

SECTION B

SITE PLAN

ELEVATION 1

ELEVATION 2

FIRST FLOOR PLAN

SECOND FLOOR PLAN

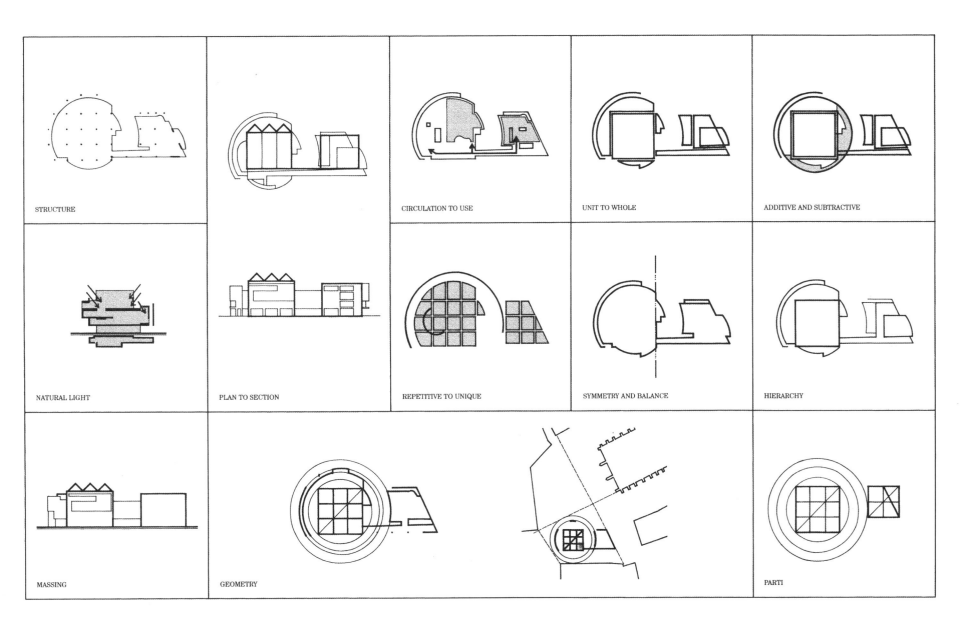

STRUCTURE

CIRCULATION TO USE

UNIT TO WHOLE

ADDITIVE AND SUBTRACTIVE

NATURAL LIGHT

PLAN TO SECTION

REPETITIVE TO UNIQUE

SYMMETRY AND BALANCE

HIERARCHY

MASSING

GEOMETRY

PARTI

141

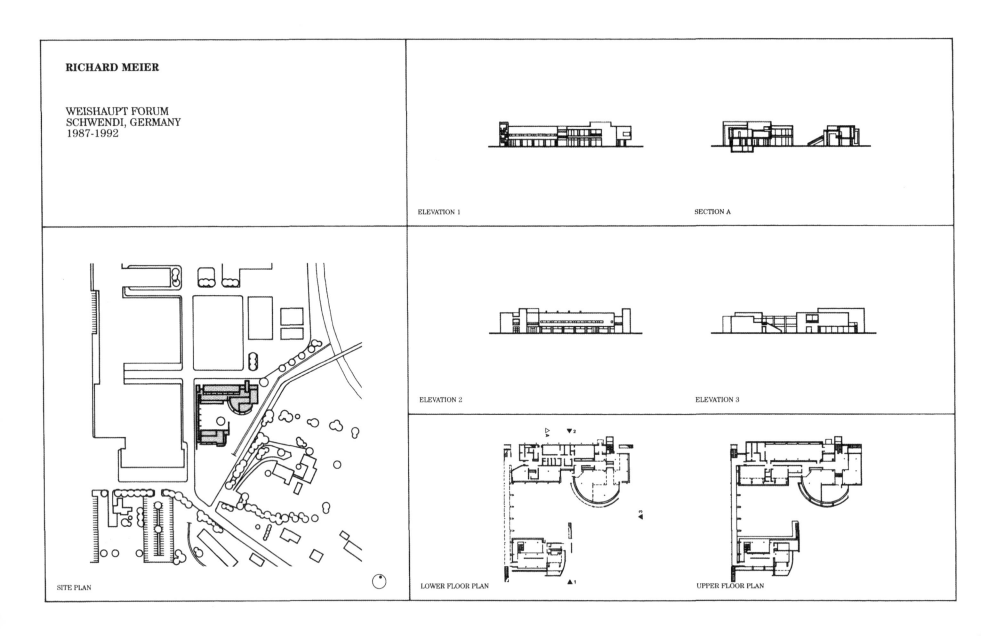

RICHARD MEIER

WEISHAUPT FORUM
SCHWENDI, GERMANY
1987-1992

ELEVATION 1

SECTION A

ELEVATION 2

ELEVATION 3

SITE PLAN

LOWER FLOOR PLAN

UPPER FLOOR PLAN

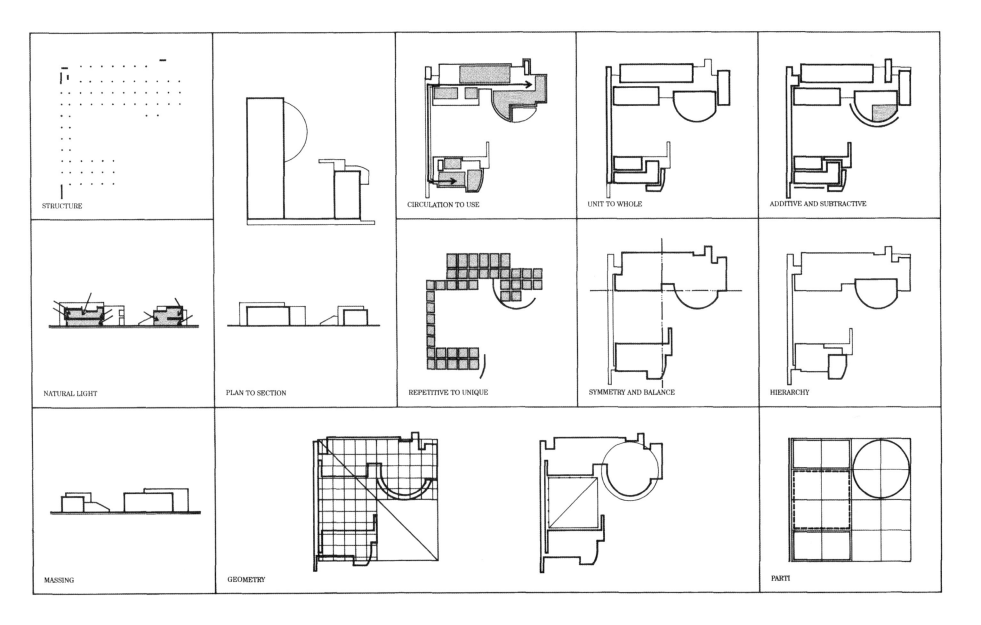

STRUCTURE

NATURAL LIGHT

MASSING

PLAN TO SECTION

GEOMETRY

CIRCULATION TO USE

REPETITIVE TO UNIQUE

UNIT TO WHOLE

SYMMETRY AND BALANCE

ADDITIVE AND SUBTRACTIVE

HIERARCHY

PARTI

RAFAEL MONEO

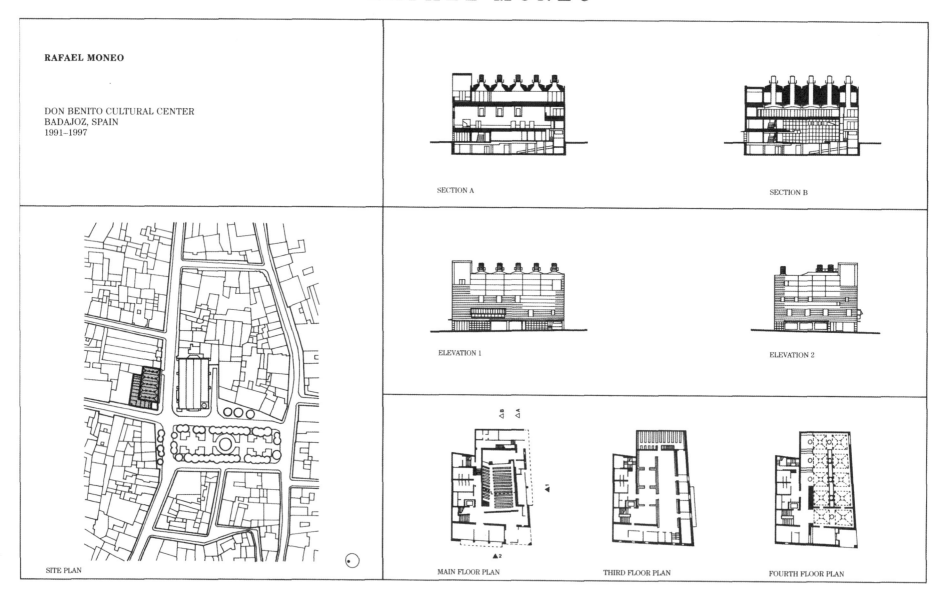

RAFAEL MONEO

DON BENITO CULTURAL CENTER
BADAJOZ, SPAIN
1991–1997

SECTION A

SECTION B

ELEVATION 1

ELEVATION 2

SITE PLAN

MAIN FLOOR PLAN

THIRD FLOOR PLAN

FOURTH FLOOR PLAN

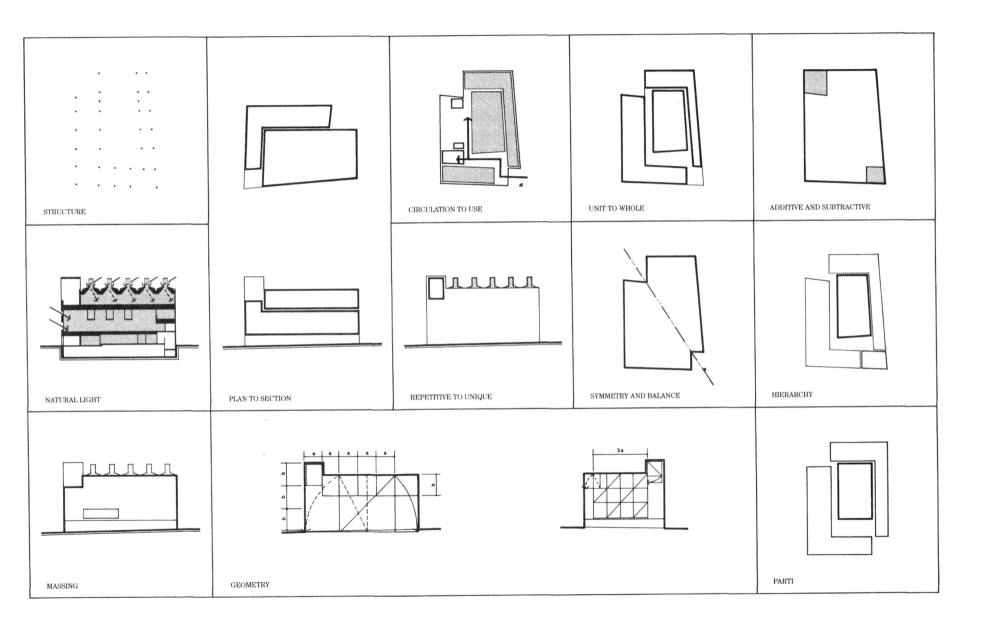

STRUCTURE

CIRCULATION TO USE

UNIT TO WHOLE

ADDITIVE AND SUBTRACTIVE

NATURAL LIGHT

PLAN TO SECTION

REPETITIVE TO UNIQUE

SYMMETRY AND BALANCE

HIERARCHY

MASSING

GEOMETRY

PARTI

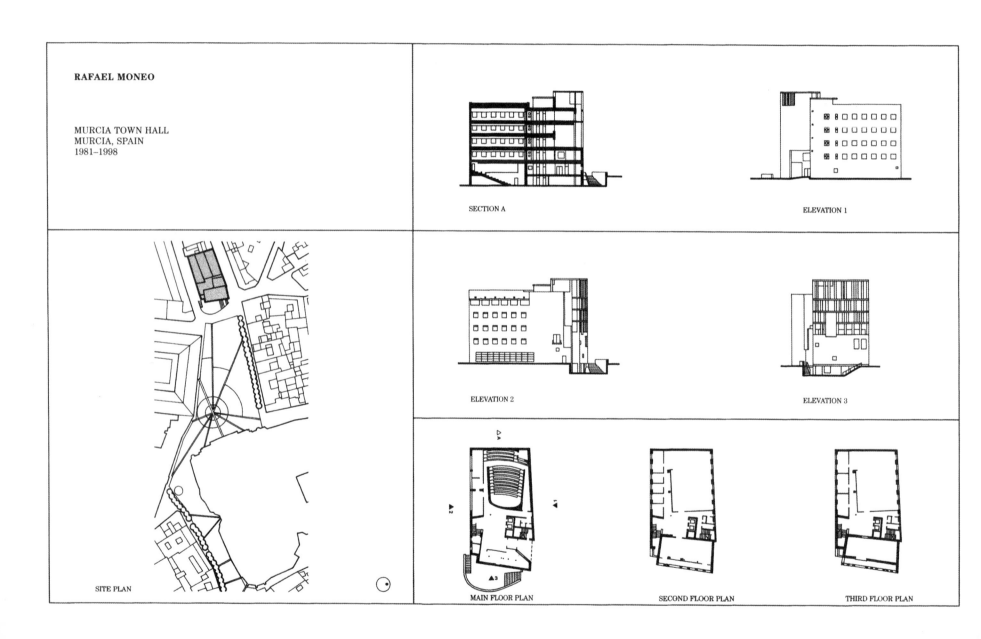

RAFAEL MONEO

MURCIA TOWN HALL
MURCIA, SPAIN
1981–1998

SECTION A

ELEVATION 1

ELEVATION 2

ELEVATION 3

SITE PLAN

MAIN FLOOR PLAN

SECOND FLOOR PLAN

THIRD FLOOR PLAN

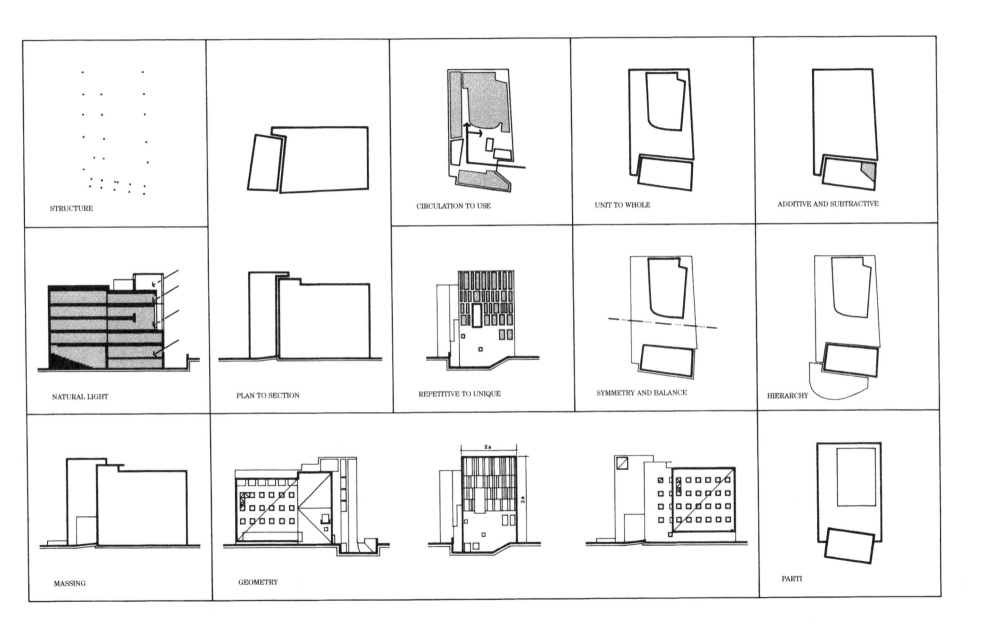

STRUCTURE

CIRCULATION TO USE

UNIT TO WHOLE

ADDITIVE AND SUBTRACTIVE

NATURAL LIGHT

PLAN TO SECTION

REPETITIVE TO UNIQUE

SYMMETRY AND BALANCE

HIERARCHY

MASSING

GEOMETRY

PARTI

CHARLES MOORE

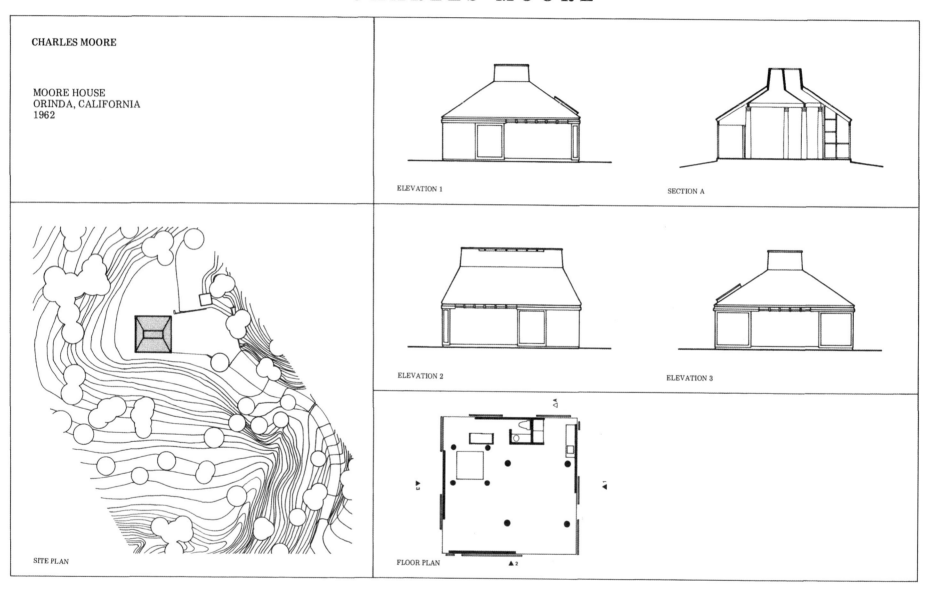

CHARLES MOORE

MOORE HOUSE
ORINDA, CALIFORNIA
1962

ELEVATION 1

SECTION A

ELEVATION 2

ELEVATION 3

SITE PLAN

FLOOR PLAN

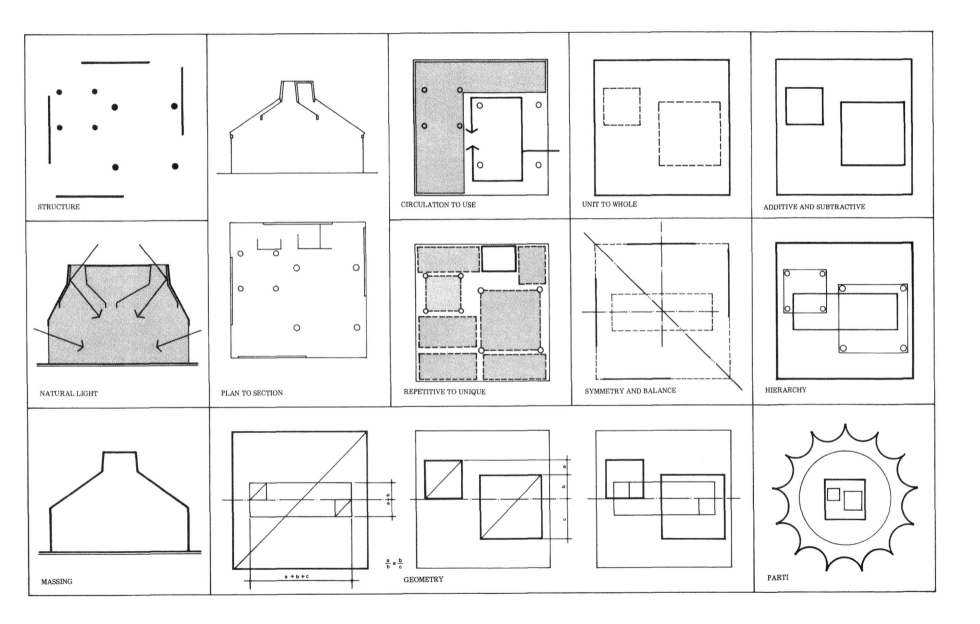

STRUCTURE

CIRCULATION TO USE

UNIT TO WHOLE

ADDITIVE AND SUBTRACTIVE

NATURAL LIGHT

PLAN TO SECTION

REPETITIVE TO UNIQUE

SYMMETRY AND BALANCE

HIERARCHY

MASSING

$$\frac{a}{b} = \frac{b}{c}$$

a + b + c

GEOMETRY

PARTI

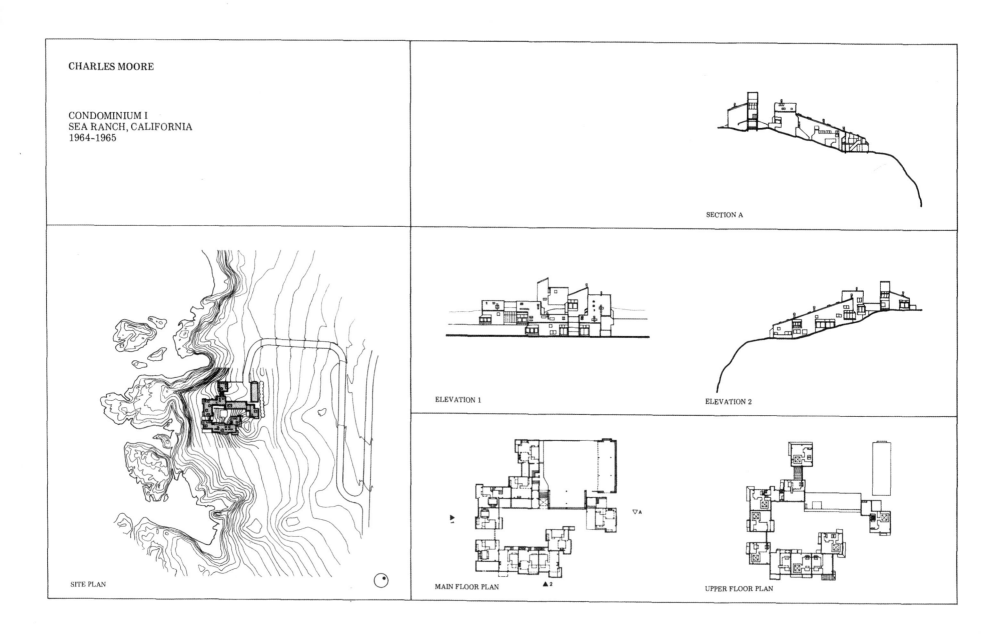

CHARLES MOORE

CONDOMINIUM I
SEA RANCH, CALIFORNIA
1964-1965

SECTION A

SITE PLAN

ELEVATION 1

ELEVATION 2

MAIN FLOOR PLAN

UPPER FLOOR PLAN

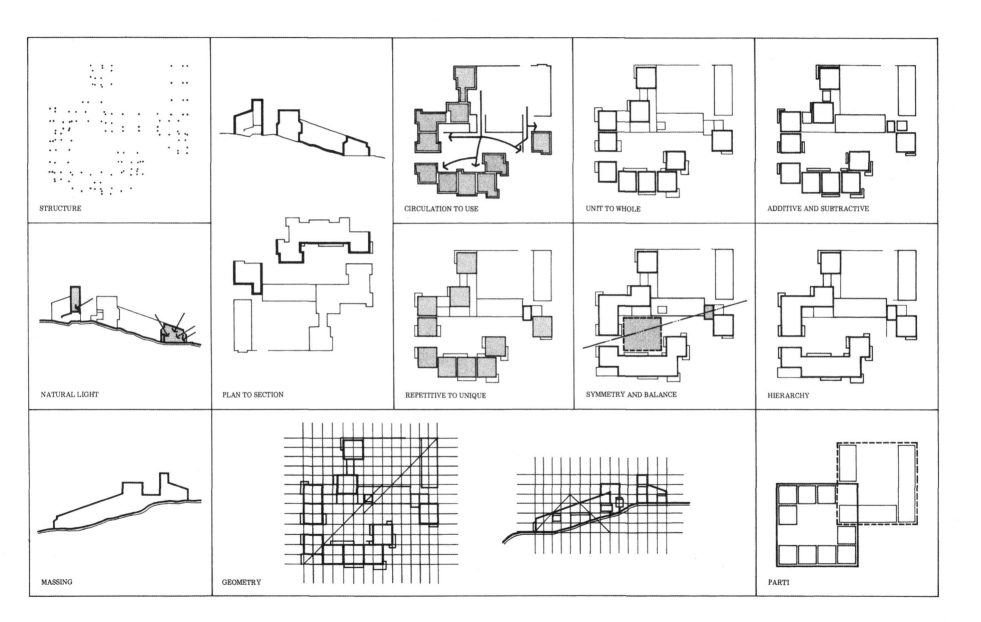

STRUCTURE

CIRCULATION TO USE

UNIT TO WHOLE

ADDITIVE AND SUBTRACTIVE

NATURAL LIGHT

PLAN TO SECTION

REPETITIVE TO UNIQUE

SYMMETRY AND BALANCE

HIERARCHY

MASSING

GEOMETRY

PARTI

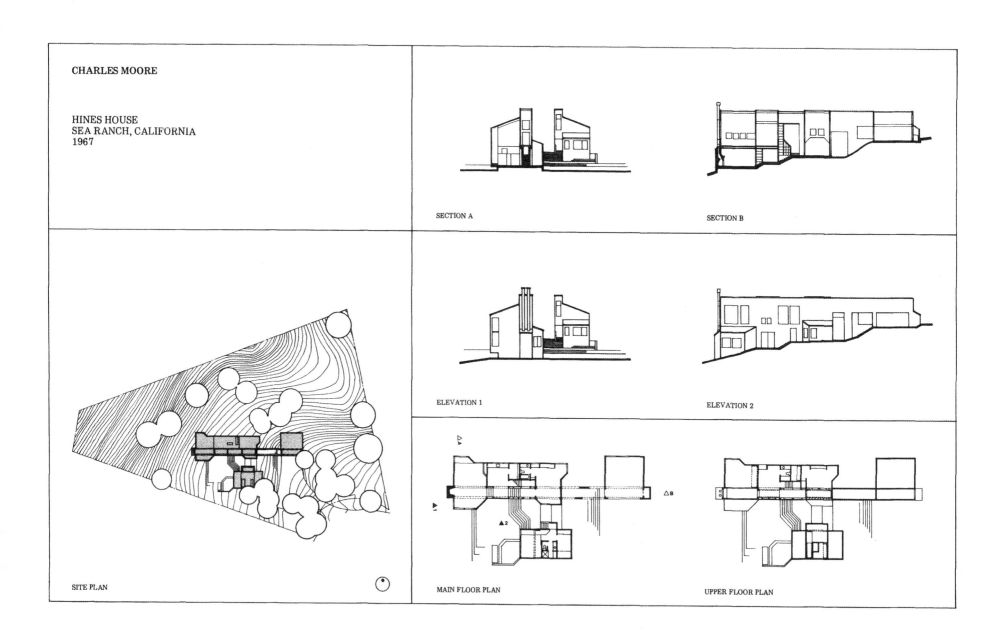

CHARLES MOORE

HINES HOUSE
SEA RANCH, CALIFORNIA
1967

SECTION A

SECTION B

ELEVATION 1

ELEVATION 2

SITE PLAN

MAIN FLOOR PLAN

UPPER FLOOR PLAN

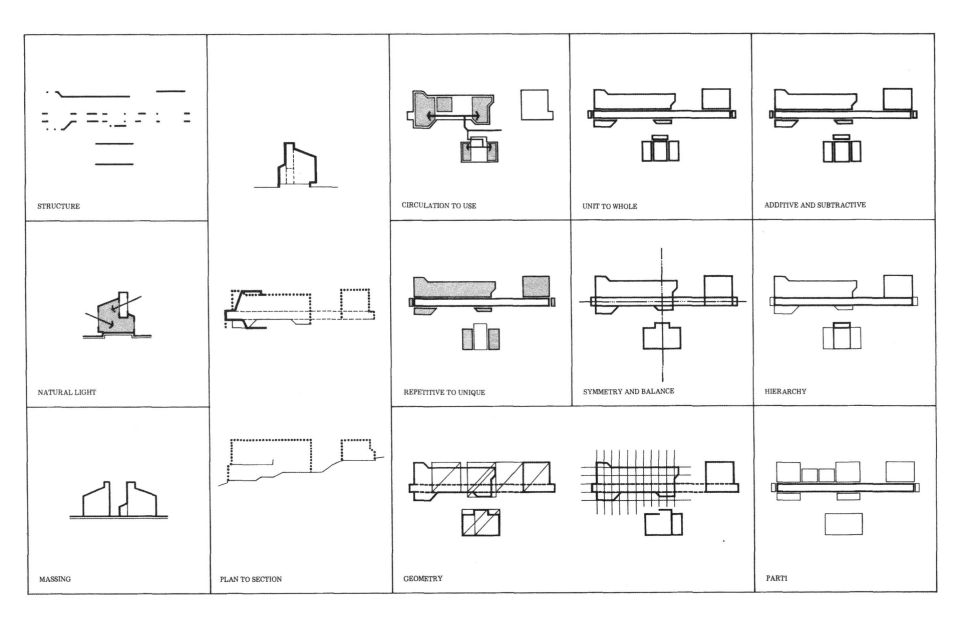

STRUCTURE

CIRCULATION TO USE

UNIT TO WHOLE

ADDITIVE AND SUBTRACTIVE

NATURAL LIGHT

REPETITIVE TO UNIQUE

SYMMETRY AND BALANCE

HIERARCHY

MASSING

PLAN TO SECTION

GEOMETRY

PARTI

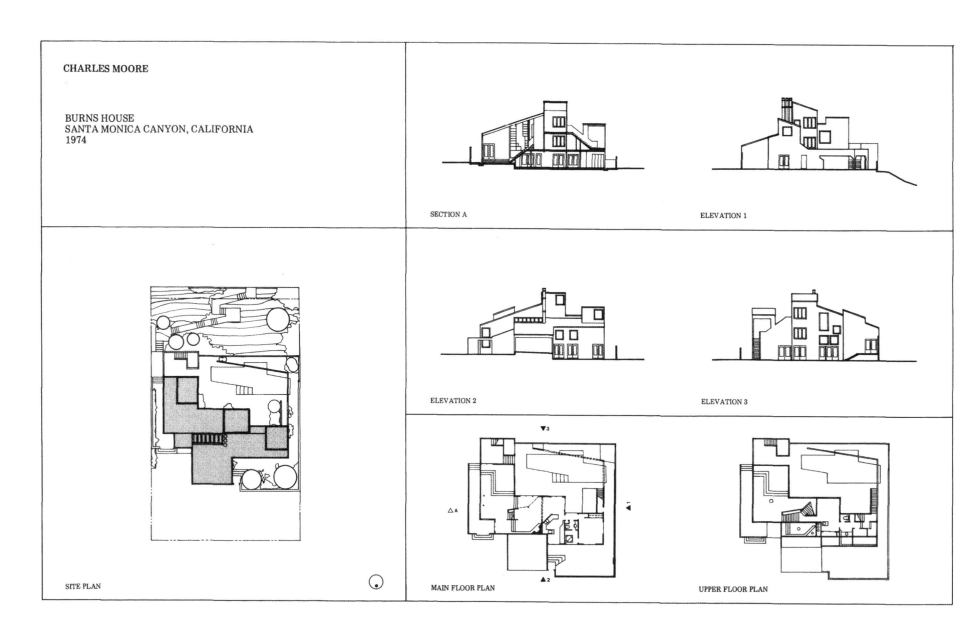

CHARLES MOORE

BURNS HOUSE
SANTA MONICA CANYON, CALIFORNIA
1974

SECTION A

ELEVATION 1

ELEVATION 2

ELEVATION 3

SITE PLAN

MAIN FLOOR PLAN

UPPER FLOOR PLAN

154

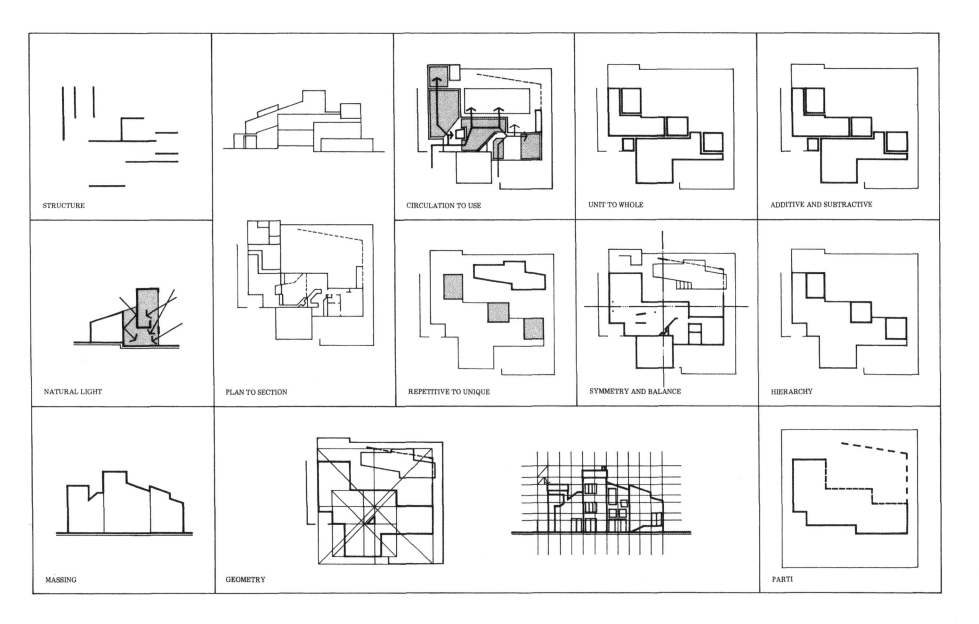

STRUCTURE

CIRCULATION TO USE

UNIT TO WHOLE

ADDITIVE AND SUBTRACTIVE

NATURAL LIGHT

PLAN TO SECTION

REPETITIVE TO UNIQUE

SYMMETRY AND BALANCE

HIERARCHY

MASSING

GEOMETRY

PARTI

155

GLENN MURCUTT

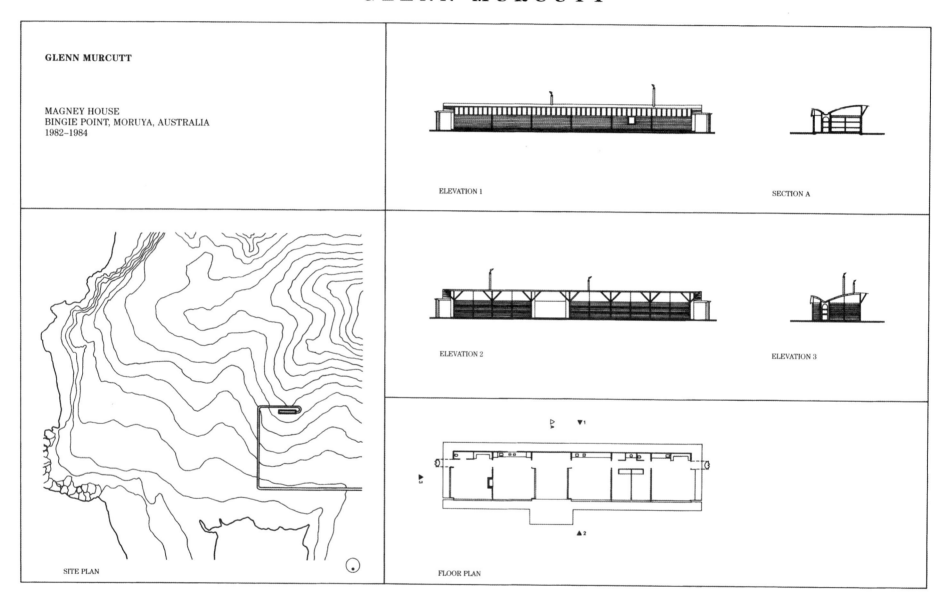

GLENN MURCUTT

MAGNEY HOUSE
BINGIE POINT, MORUYA, AUSTRALIA
1982–1984

ELEVATION 1

SECTION A

ELEVATION 2

ELEVATION 3

SITE PLAN

FLOOR PLAN

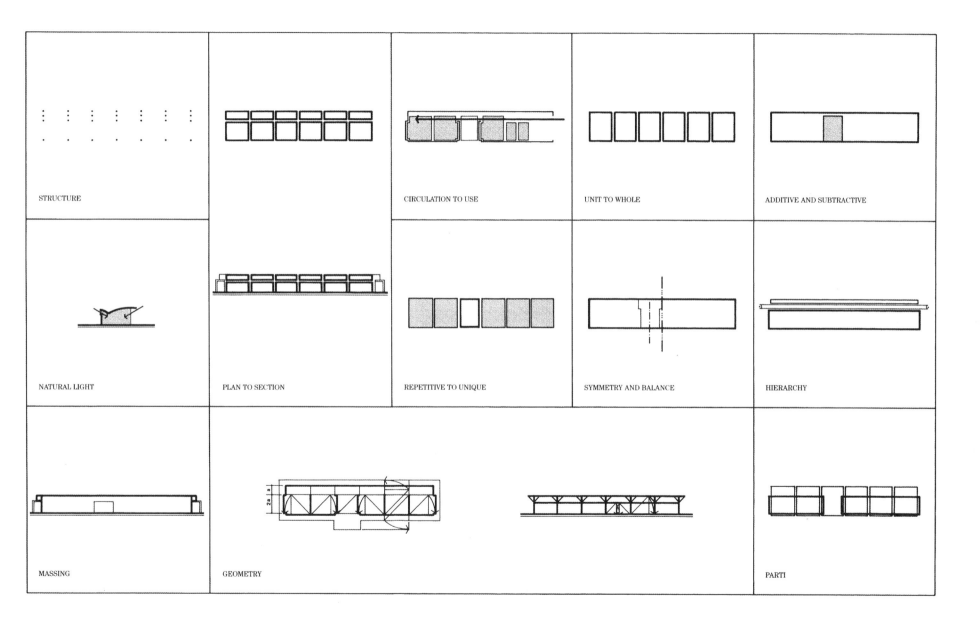

STRUCTURE

CIRCULATION TO USE

UNIT TO WHOLE

ADDITIVE AND SUBTRACTIVE

NATURAL LIGHT

PLAN TO SECTION

REPETITIVE TO UNIQUE

SYMMETRY AND BALANCE

HIERARCHY

MASSING

GEOMETRY

PARTI

157

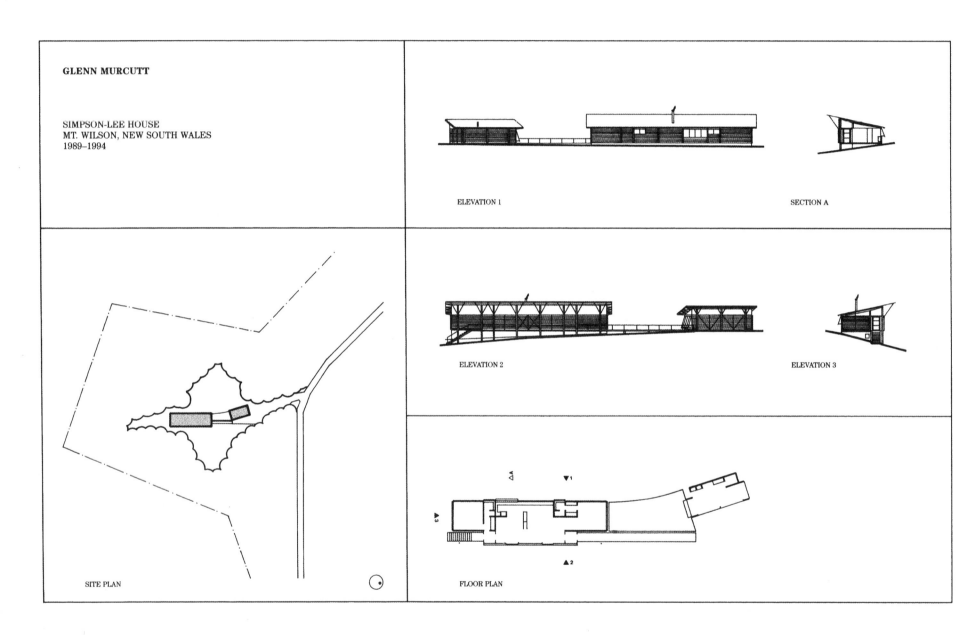

GLENN MURCUTT

SIMPSON-LEE HOUSE
MT. WILSON, NEW SOUTH WALES
1989–1994

ELEVATION 1

SECTION A

ELEVATION 2

ELEVATION 3

SITE PLAN

FLOOR PLAN

158

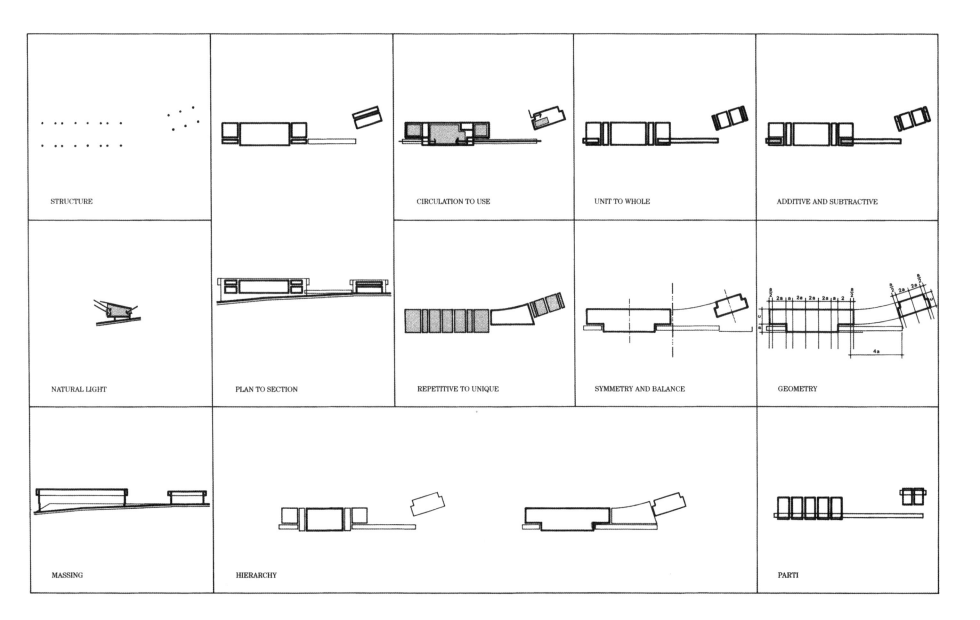

STRUCTURE

CIRCULATION TO USE

UNIT TO WHOLE

ADDITIVE AND SUBTRACTIVE

NATURAL LIGHT

PLAN TO SECTION

REPETITIVE TO UNIQUE

SYMMETRY AND BALANCE

GEOMETRY

MASSING

HIERARCHY

PARTI

159

JEAN NOUVEL

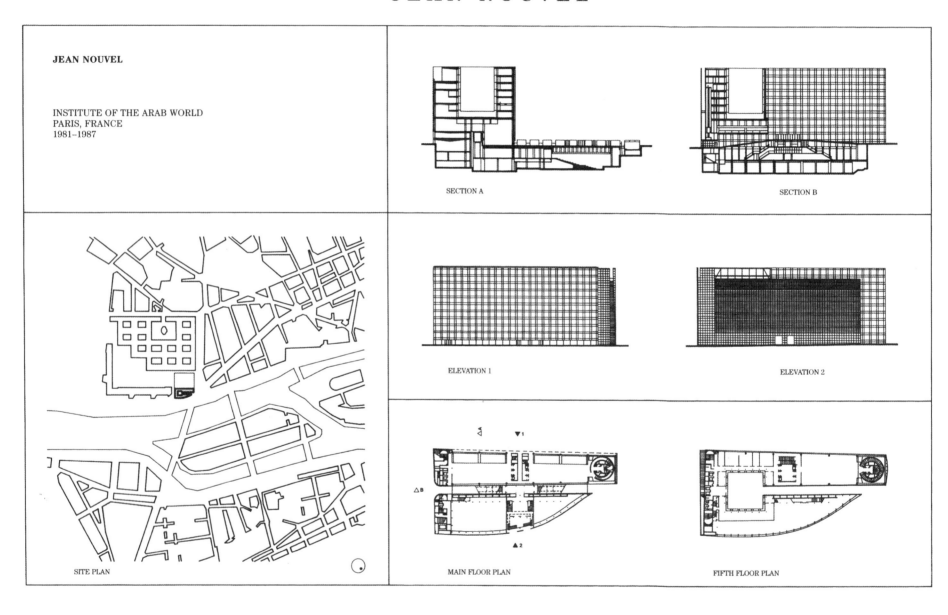

JEAN NOUVEL

INSTITUTE OF THE ARAB WORLD
PARIS, FRANCE
1981–1987

SECTION A

SECTION B

ELEVATION 1

ELEVATION 2

SITE PLAN

MAIN FLOOR PLAN

FIFTH FLOOR PLAN

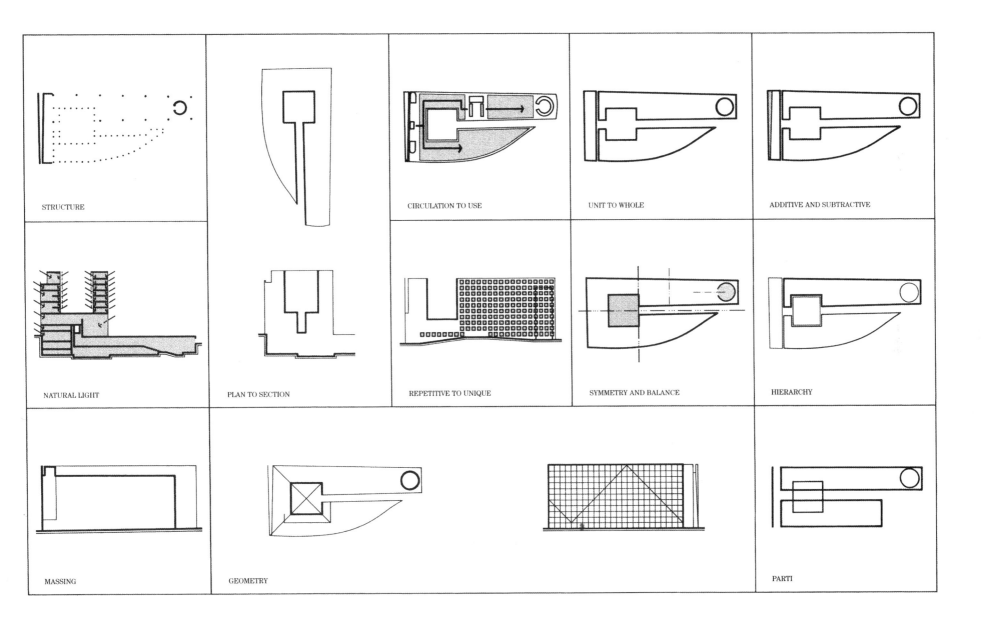

STRUCTURE

CIRCULATION TO USE

UNIT TO WHOLE

ADDITIVE AND SUBTRACTIVE

NATURAL LIGHT

PLAN TO SECTION

REPETITIVE TO UNIQUE

SYMMETRY AND BALANCE

HIERARCHY

MASSING

GEOMETRY

PARTI

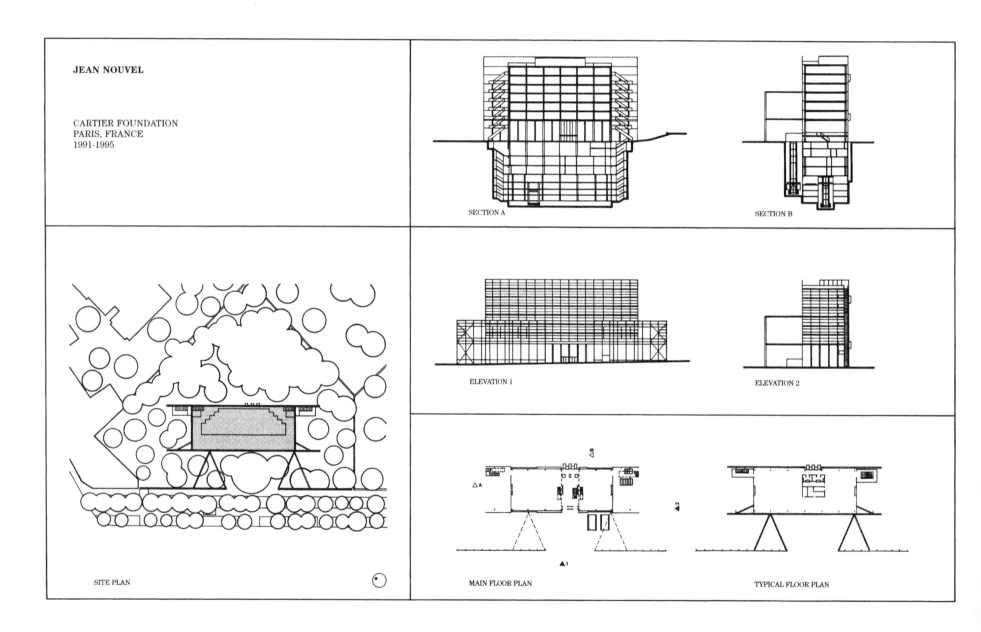

JEAN NOUVEL

CARTIER FOUNDATION
PARIS, FRANCE
1991-1995

SECTION A

SECTION B

ELEVATION 1

ELEVATION 2

SITE PLAN

MAIN FLOOR PLAN

TYPICAL FLOOR PLAN

162

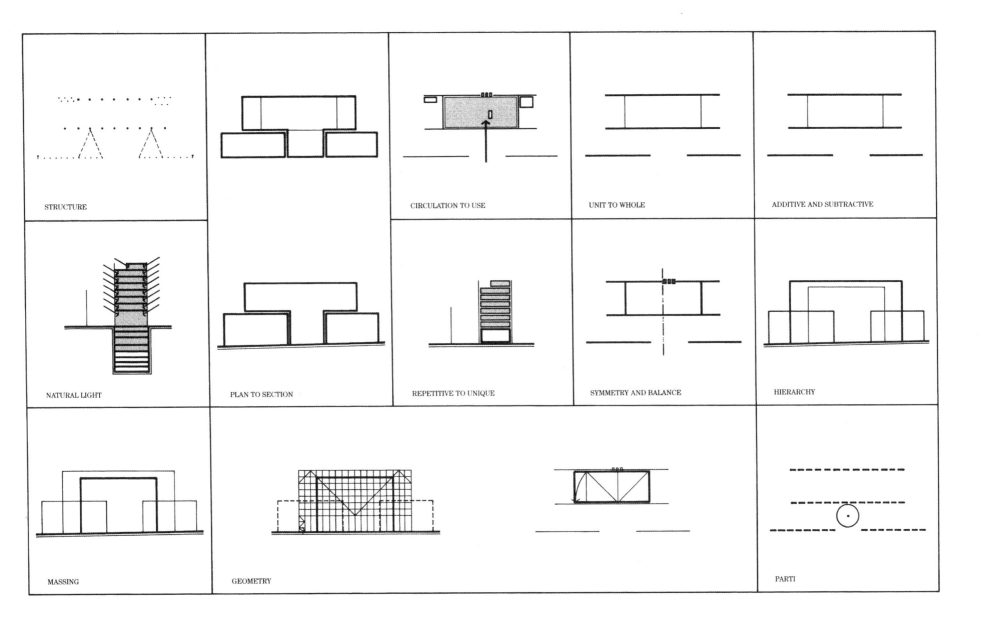

STRUCTURE

CIRCULATION TO USE

UNIT TO WHOLE

ADDITIVE AND SUBTRACTIVE

NATURAL LIGHT

PLAN TO SECTION

REPETITIVE TO UNIQUE

SYMMETRY AND BALANCE

HIERARCHY

MASSING

GEOMETRY

PARTI

ANDREA PALLADIO

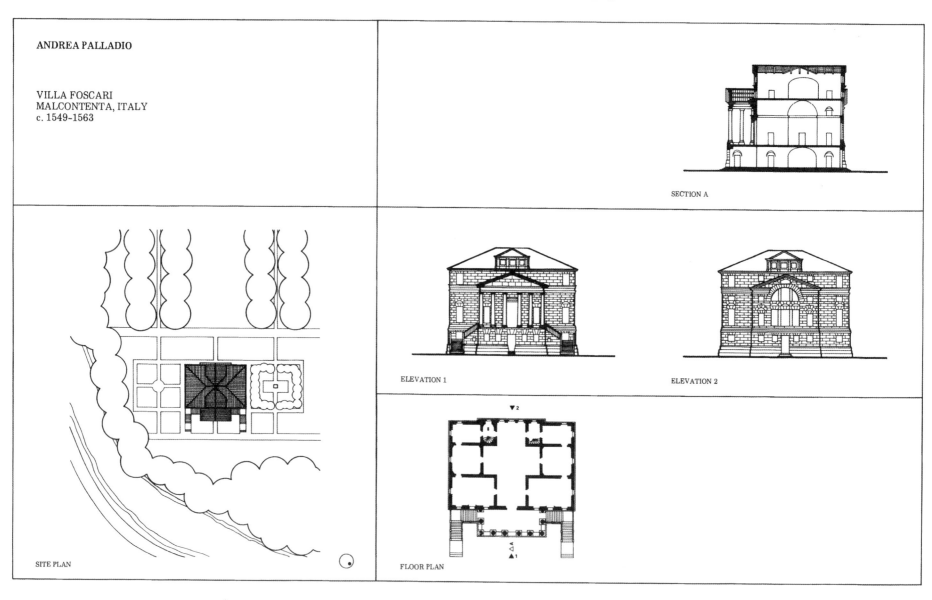

ANDREA PALLADIO

VILLA FOSCARI
MALCONTENTA, ITALY
c. 1549-1563

SECTION A

ELEVATION 1

ELEVATION 2

SITE PLAN

FLOOR PLAN

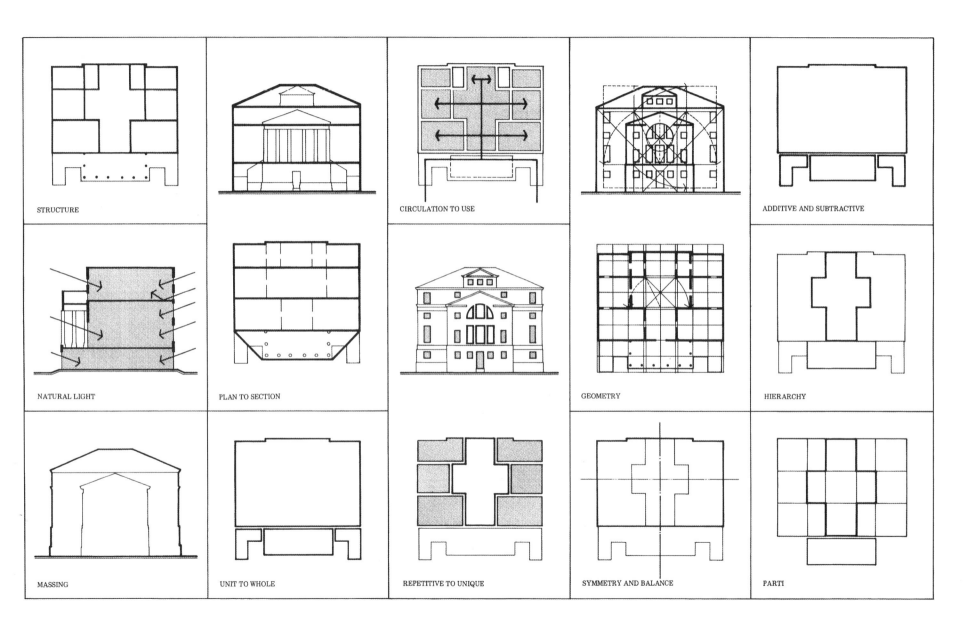

STRUCTURE

CIRCULATION TO USE

ADDITIVE AND SUBTRACTIVE

NATURAL LIGHT

PLAN TO SECTION

GEOMETRY

HIERARCHY

MASSING

UNIT TO WHOLE

REPETITIVE TO UNIQUE

SYMMETRY AND BALANCE

PARTI

ANDREA PALLADIO

CHURCH OF SAN GIORGIO MAGGIORE
VENICE, ITALY
1560-1580

SECTION A

SECTION B

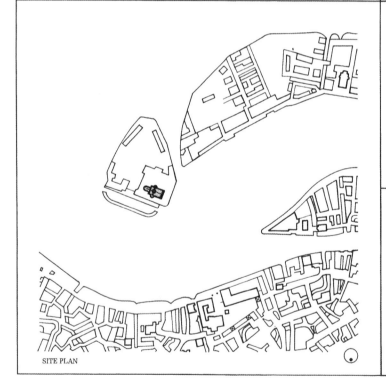

SITE PLAN

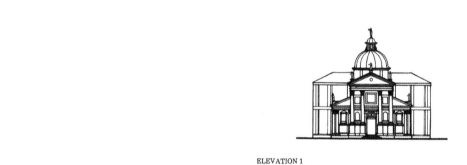

ELEVATION 1

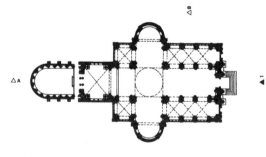

FLOOR PLAN

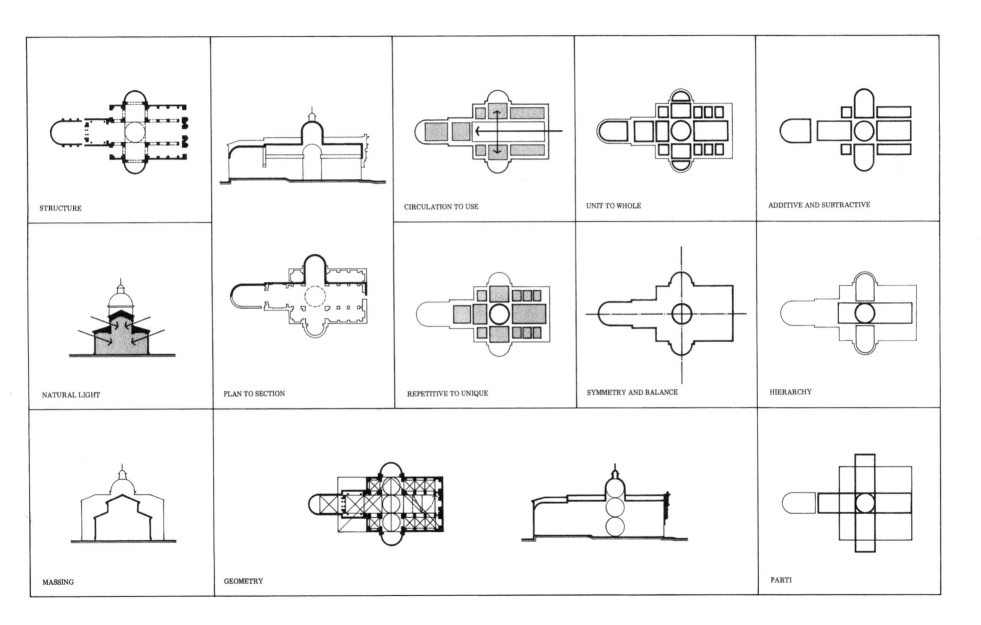

STRUCTURE

CIRCULATION TO USE

UNIT TO WHOLE

ADDITIVE AND SUBTRACTIVE

NATURAL LIGHT

PLAN TO SECTION

REPETITIVE TO UNIQUE

SYMMETRY AND BALANCE

HIERARCHY

MASSING

GEOMETRY

PARTI

167

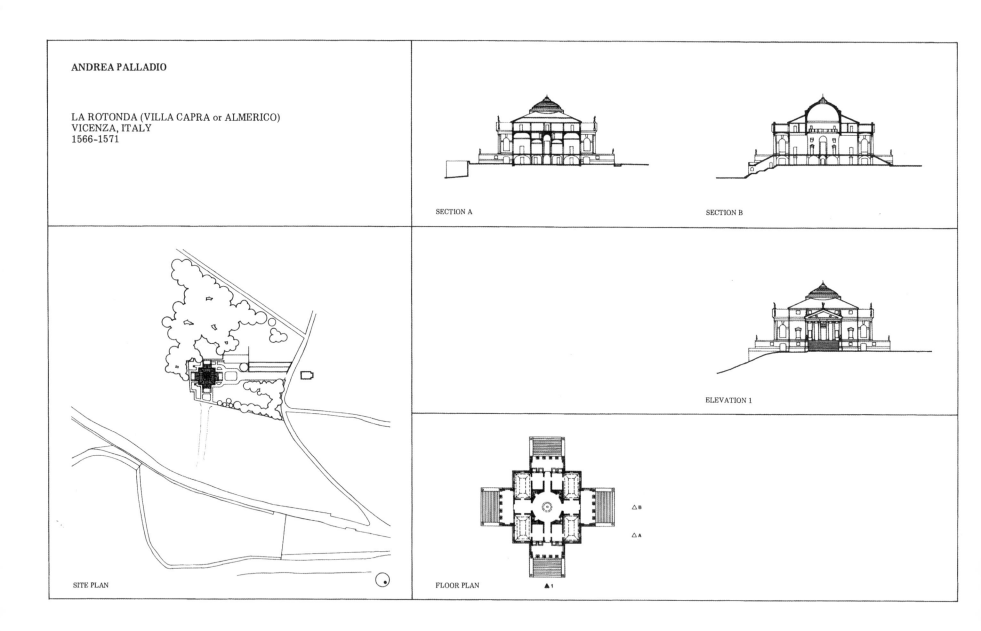

ANDREA PALLADIO

LA ROTONDA (VILLA CAPRA or ALMERICO)
VICENZA, ITALY
1566-1571

SECTION A

SECTION B

ELEVATION 1

SITE PLAN

FLOOR PLAN ▲1

△ B

△ A

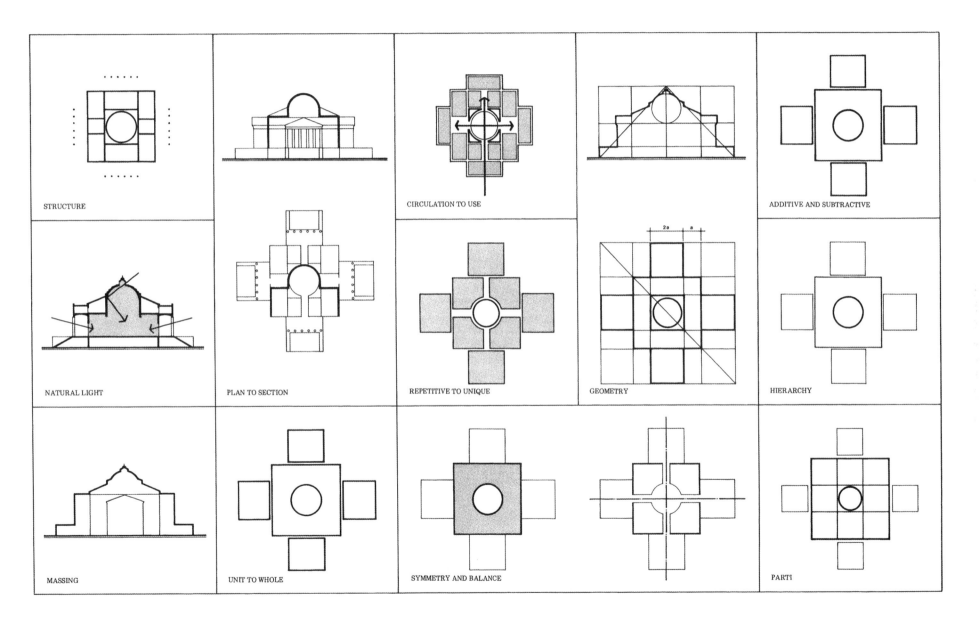

STRUCTURE

CIRCULATION TO USE

ADDITIVE AND SUBTRACTIVE

NATURAL LIGHT

PLAN TO SECTION

REPETITIVE TO UNIQUE

GEOMETRY

HIERARCHY

MASSING

UNIT TO WHOLE

SYMMETRY AND BALANCE

PARTI

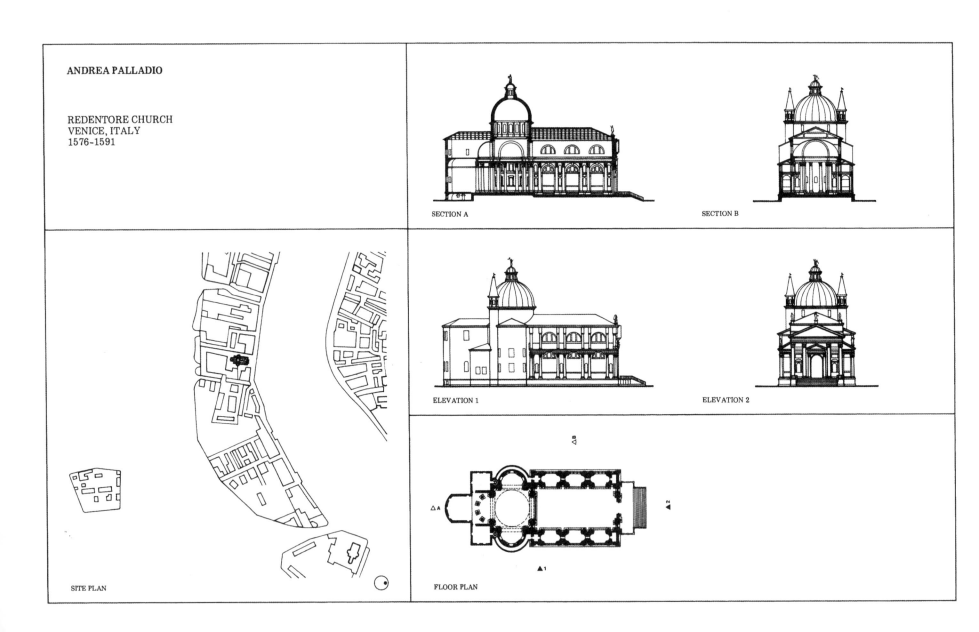

ANDREA PALLADIO

REDENTORE CHURCH
VENICE, ITALY
1576-1591

SECTION A

SECTION B

ELEVATION 1

ELEVATION 2

SITE PLAN

FLOOR PLAN

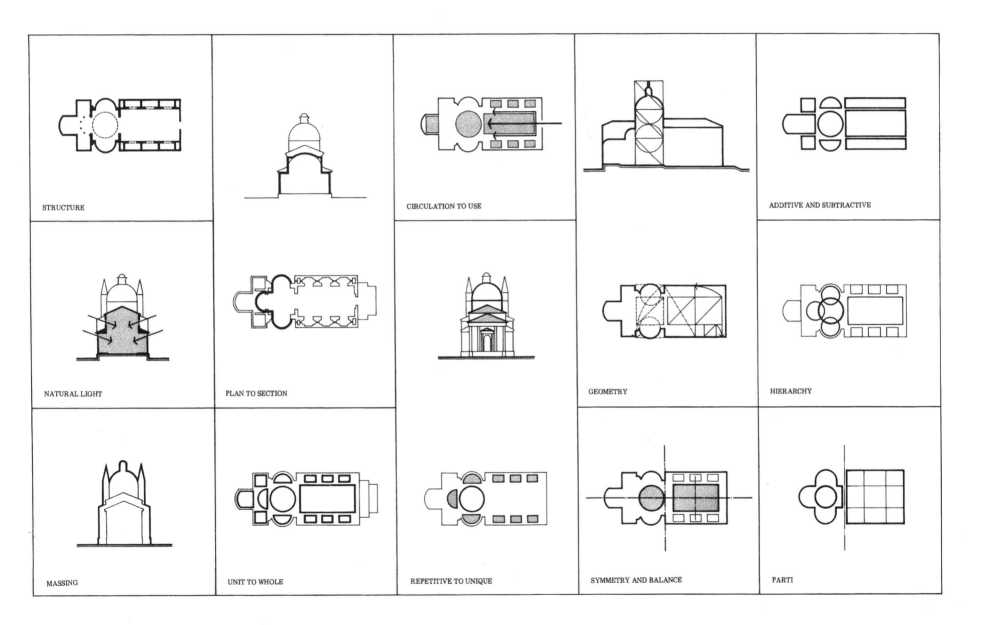

STRUCTURE

CIRCULATION TO USE

ADDITIVE AND SUBTRACTIVE

NATURAL LIGHT

PLAN TO SECTION

GEOMETRY

HIERARCHY

MASSING

UNIT TO WHOLE

REPETITIVE TO UNIQUE

SYMMETRY AND BALANCE

PARTI

THOMAS PHIFER

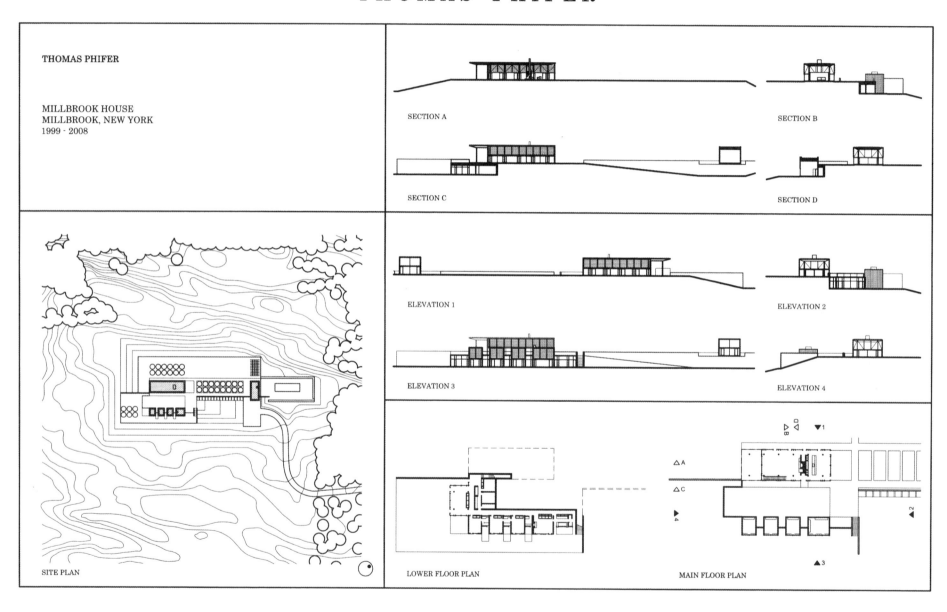

THOMAS PHIFER

MILLBROOK HOUSE
MILLBROOK, NEW YORK
1999 - 2008

SECTION A

SECTION B

SECTION C

SECTION D

ELEVATION 1

ELEVATION 2

ELEVATION 3

ELEVATION 4

SITE PLAN

LOWER FLOOR PLAN

MAIN FLOOR PLAN

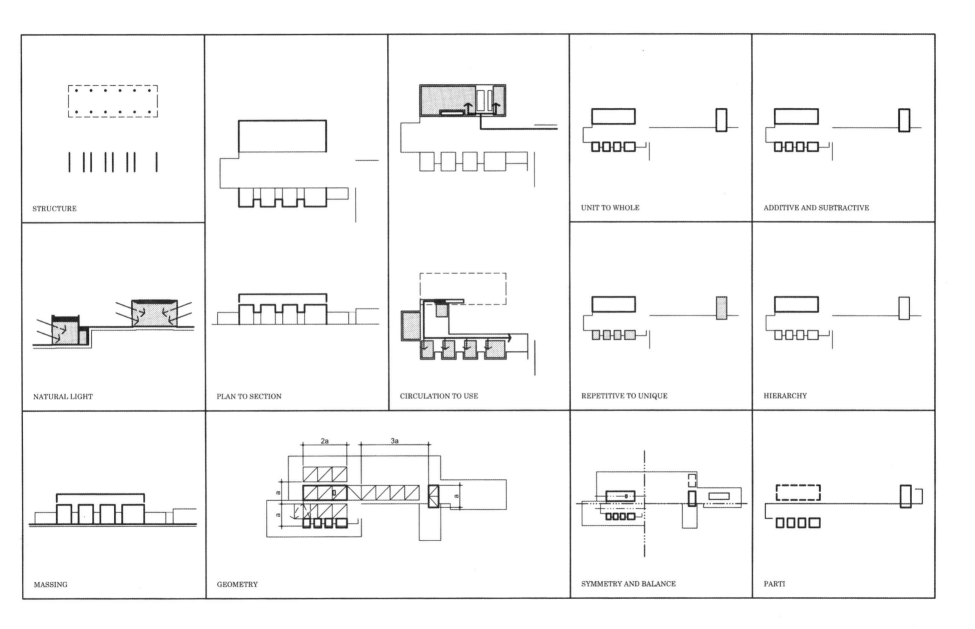

STRUCTURE

NATURAL LIGHT

MASSING

PLAN TO SECTION

GEOMETRY

CIRCULATION TO USE

UNIT TO WHOLE

REPETITIVE TO UNIQUE

SYMMETRY AND BALANCE

ADDITIVE AND SUBTRACTIVE

HIERARCHY

PARTI

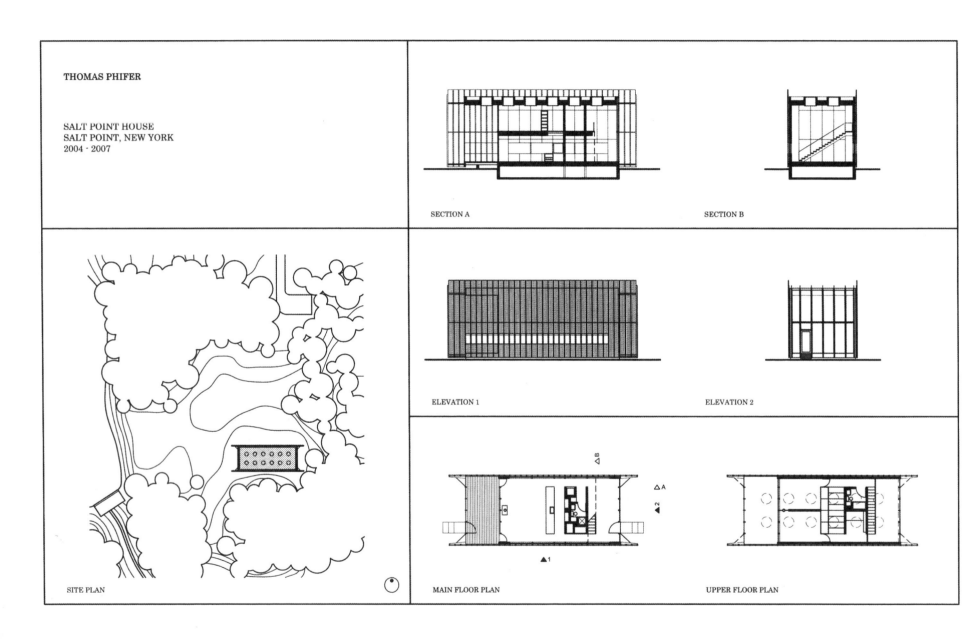

THOMAS PHIFER

SALT POINT HOUSE
SALT POINT, NEW YORK
2004 - 2007

SECTION A

SECTION B

ELEVATION 1

ELEVATION 2

SITE PLAN

MAIN FLOOR PLAN

UPPER FLOOR PLAN

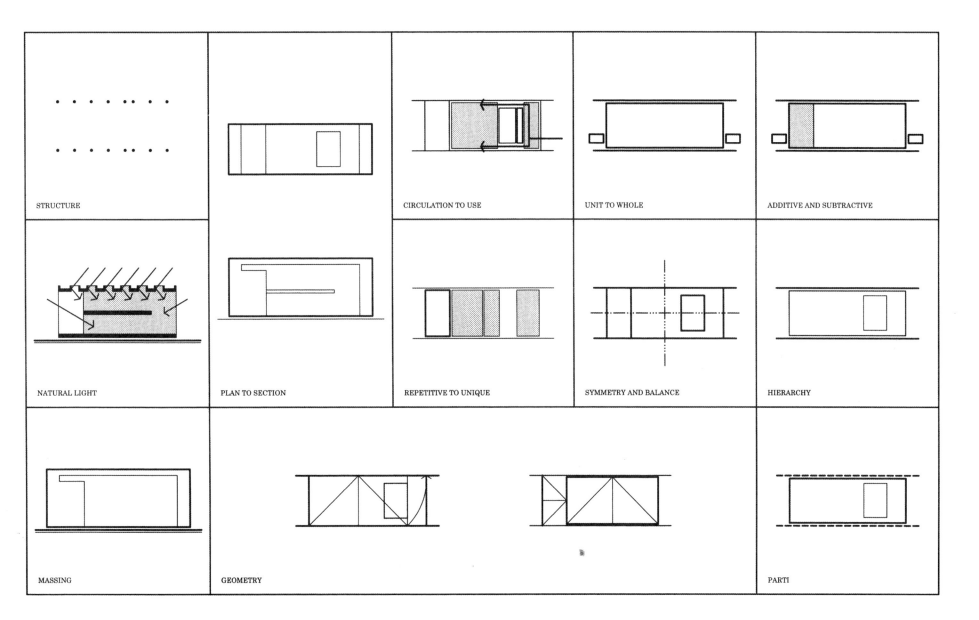

STRUCTURE

CIRCULATION TO USE

UNIT TO WHOLE

ADDITIVE AND SUBTRACTIVE

NATURAL LIGHT

PLAN TO SECTION

REPETITIVE TO UNIQUE

SYMMETRY AND BALANCE

HIERARCHY

MASSING

GEOMETRY

PARTI

HENRY HOBSON RICHARDSON

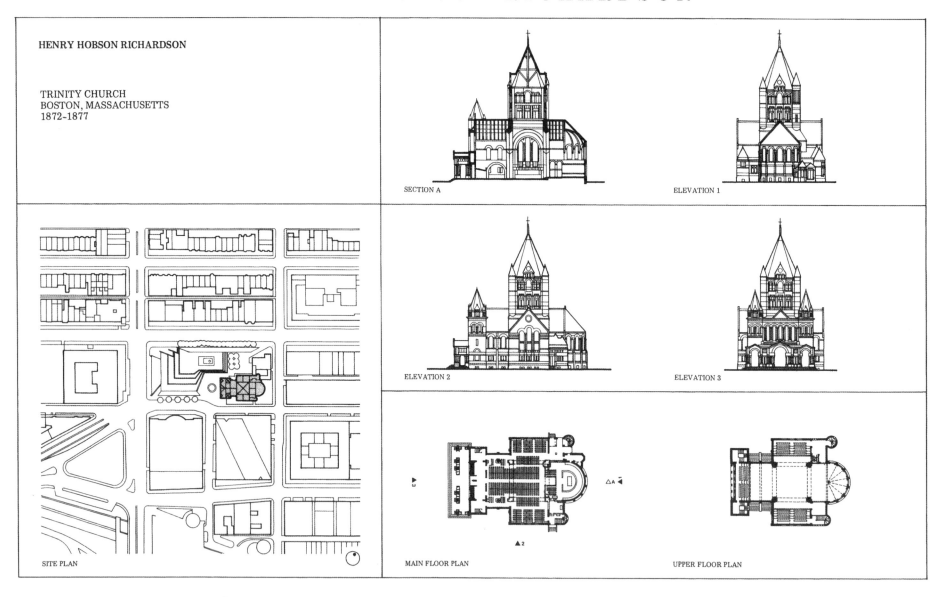

HENRY HOBSON RICHARDSON

TRINITY CHURCH
BOSTON, MASSACHUSETTS
1872-1877

SECTION A

ELEVATION 1

ELEVATION 2

ELEVATION 3

SITE PLAN

MAIN FLOOR PLAN

UPPER FLOOR PLAN

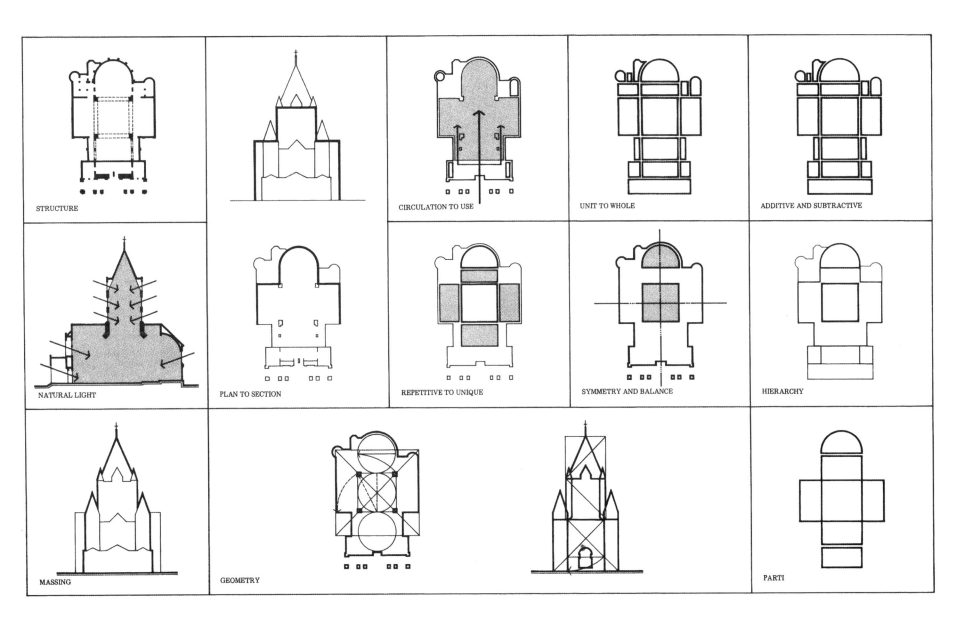

STRUCTURE

CIRCULATION TO USE

UNIT TO WHOLE

ADDITIVE AND SUBTRACTIVE

NATURAL LIGHT

PLAN TO SECTION

REPETITIVE TO UNIQUE

SYMMETRY AND BALANCE

HIERARCHY

MASSING

GEOMETRY

PARTI

HENRY HOBSON RICHARDSON

SEVER HALL
HARVARD UNIVERSITY
CAMBRIDGE, MASSACHUSETTS
1878–1880

SECTION A

SECTION B

SITE PLAN

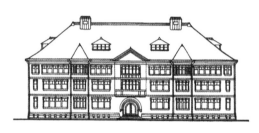

ELEVATION 1

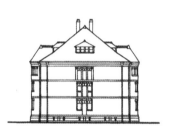

ELEVATION 2

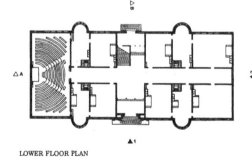

LOWER FLOOR PLAN

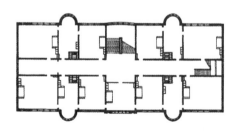

UPPER FLOOR PLAN

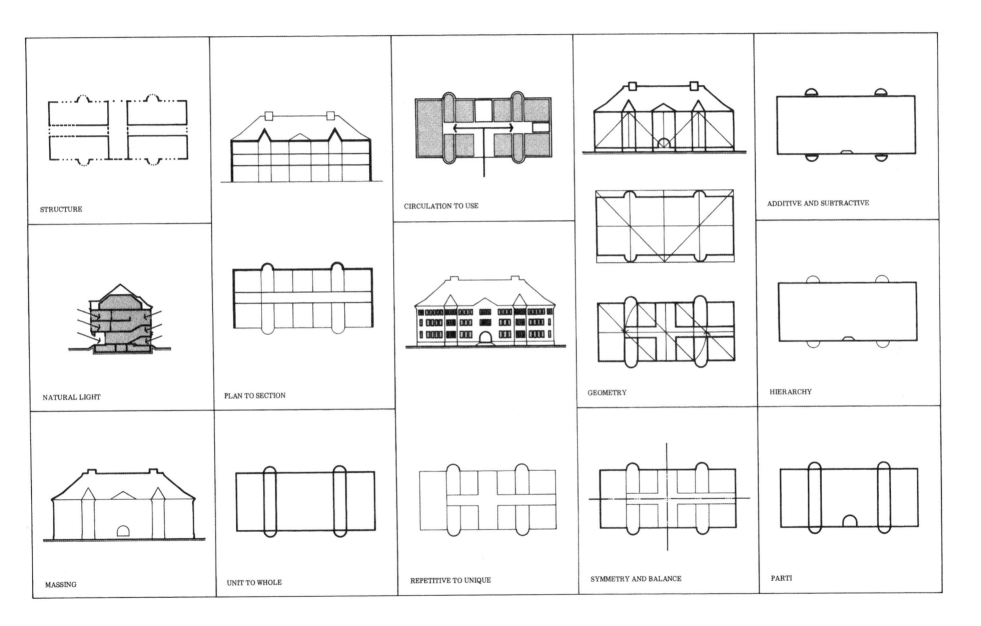

STRUCTURE

CIRCULATION TO USE

ADDITIVE AND SUBTRACTIVE

NATURAL LIGHT

PLAN TO SECTION

GEOMETRY

HIERARCHY

MASSING

UNIT TO WHOLE

REPETITIVE TO UNIQUE

SYMMETRY AND BALANCE

PARTI

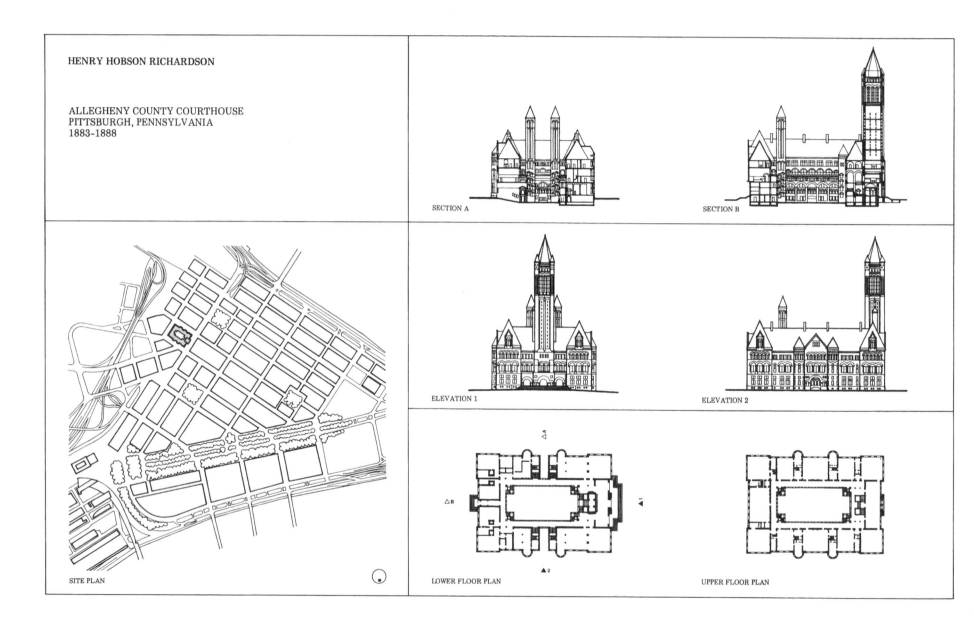

HENRY HOBSON RICHARDSON

ALLEGHENY COUNTY COURTHOUSE
PITTSBURGH, PENNSYLVANIA
1883-1888

SECTION A

SECTION B

ELEVATION 1

ELEVATION 2

SITE PLAN

LOWER FLOOR PLAN

UPPER FLOOR PLAN

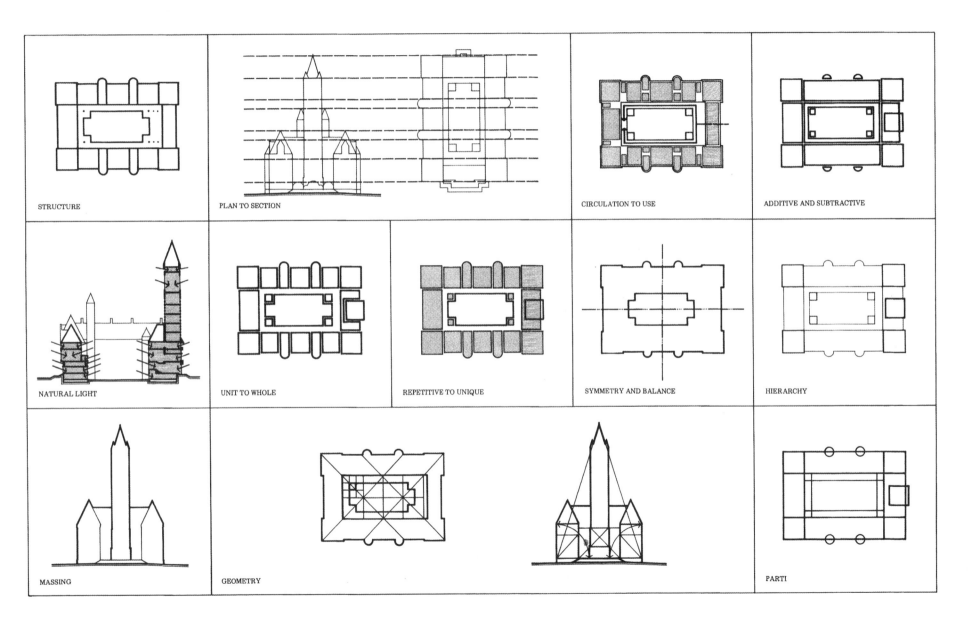

STRUCTURE

PLAN TO SECTION

CIRCULATION TO USE

ADDITIVE AND SUBTRACTIVE

NATURAL LIGHT

UNIT TO WHOLE

REPETITIVE TO UNIQUE

SYMMETRY AND BALANCE

HIERARCHY

MASSING

GEOMETRY

PARTI

181

HENRY HOBSON RICHARDSON

J. J. GLESSNER HOUSE
CHICAGO, ILLINOIS
1885–1887

SECTION A

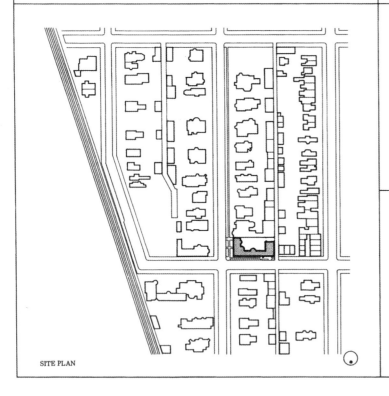

SITE PLAN

ELEVATION 1

ELEVATION 2

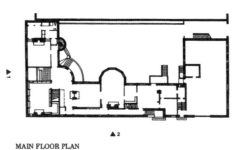

MAIN FLOOR PLAN

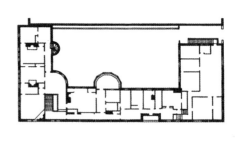

UPPER FLOOR PLAN

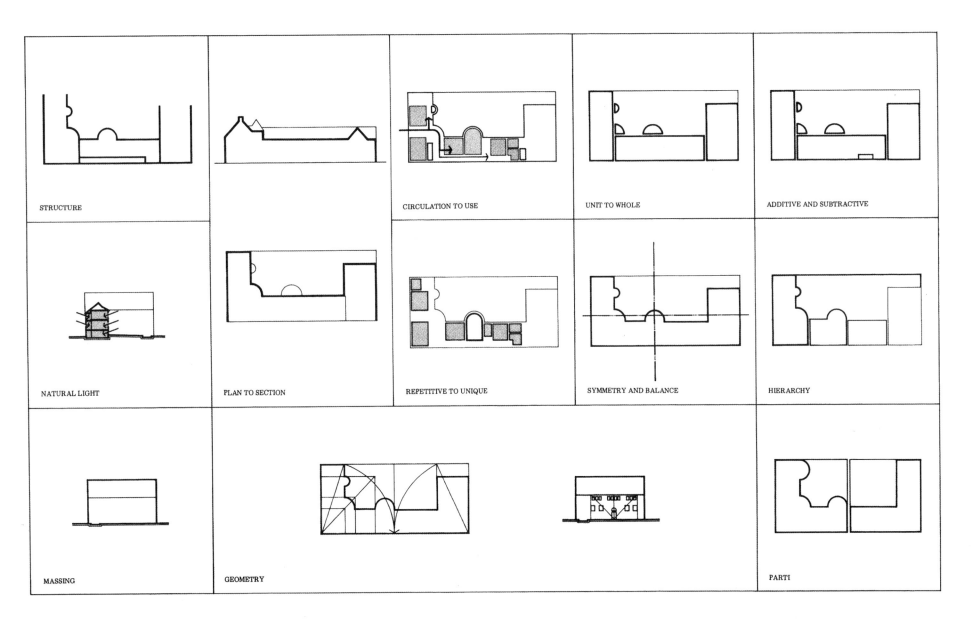

STRUCTURE

CIRCULATION TO USE

UNIT TO WHOLE

ADDITIVE AND SUBTRACTIVE

NATURAL LIGHT

PLAN TO SECTION

REPETITIVE TO UNIQUE

SYMMETRY AND BALANCE

HIERARCHY

MASSING

GEOMETRY

PARTI

183

ALVARO SIZA

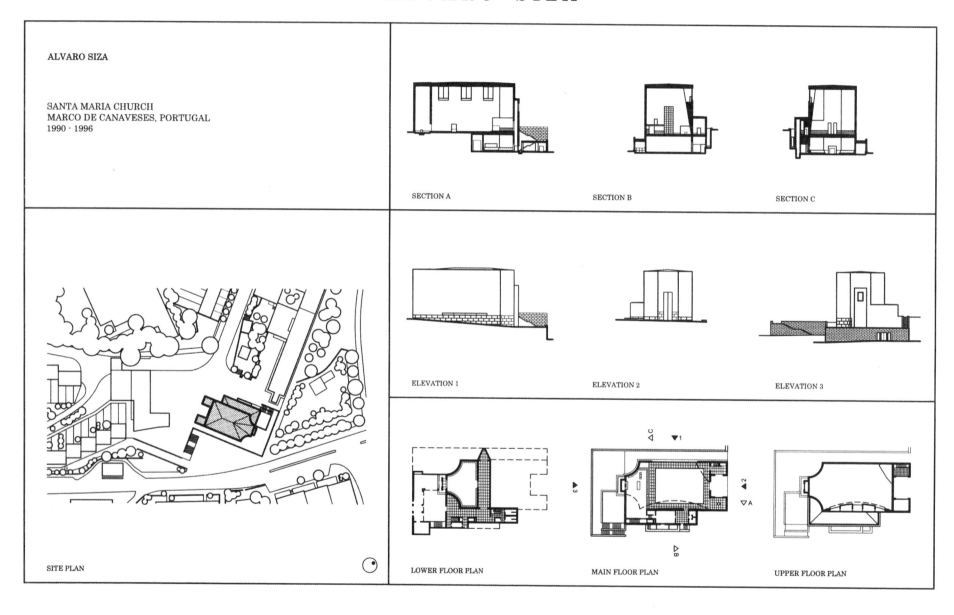

ALVARO SIZA

SANTA MARIA CHURCH
MARCO DE CANAVESES, PORTUGAL
1990 · 1996

SECTION A

SECTION B

SECTION C

ELEVATION 1

ELEVATION 2

ELEVATION 3

SITE PLAN

LOWER FLOOR PLAN

MAIN FLOOR PLAN

UPPER FLOOR PLAN

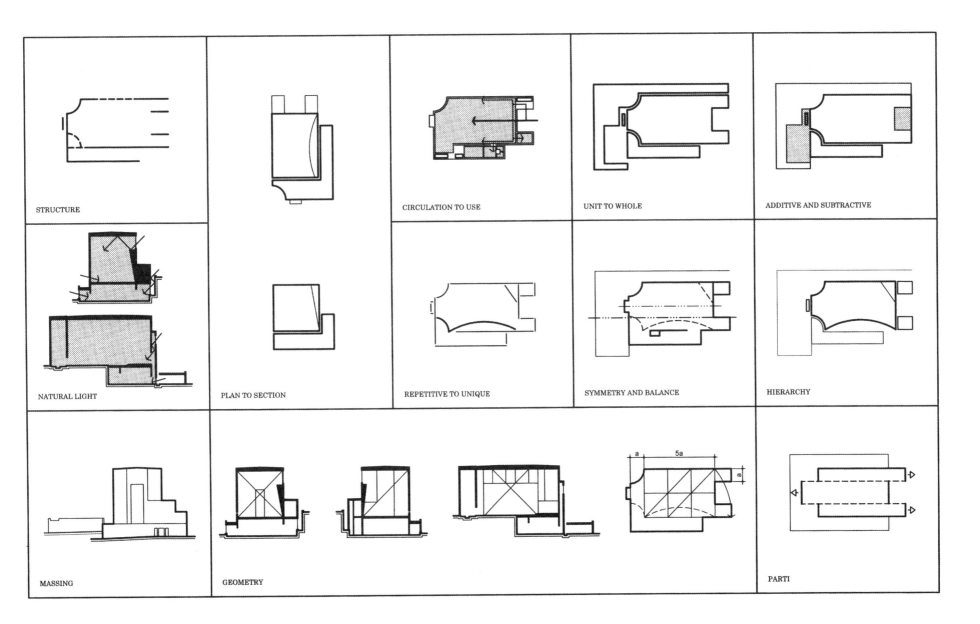

STRUCTURE

CIRCULATION TO USE

UNIT TO WHOLE

ADDITIVE AND SUBTRACTIVE

NATURAL LIGHT

PLAN TO SECTION

REPETITIVE TO UNIQUE

SYMMETRY AND BALANCE

HIERARCHY

MASSING

GEOMETRY

PARTI

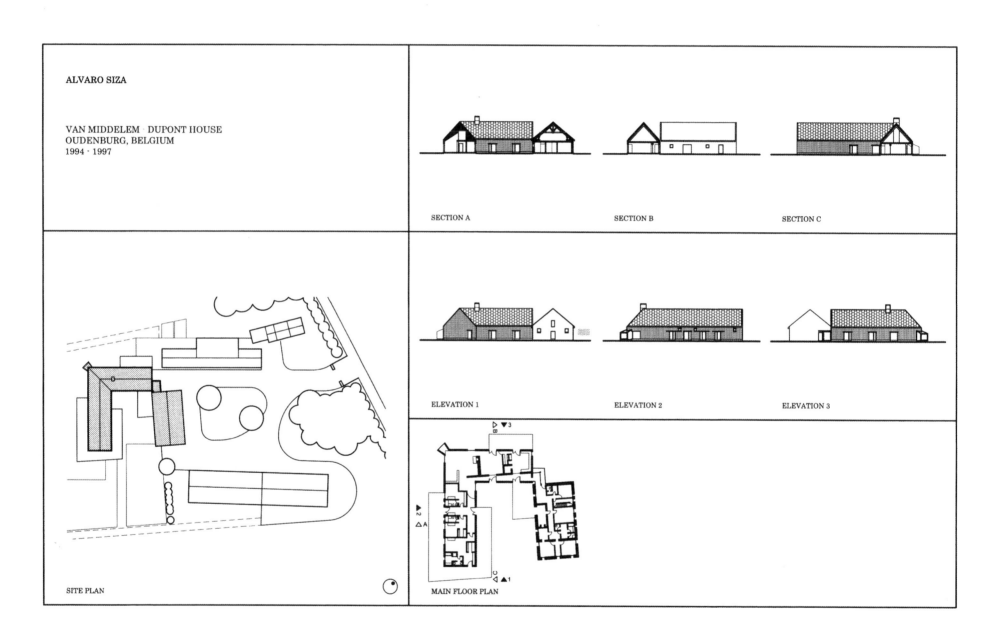

ALVARO SIZA

VAN MIDDELEM · DUPONT HOUSE
OUDENBURG, BELGIUM
1994 · 1997

SECTION A SECTION B SECTION C

ELEVATION 1 ELEVATION 2 ELEVATION 3

SITE PLAN

MAIN FLOOR PLAN

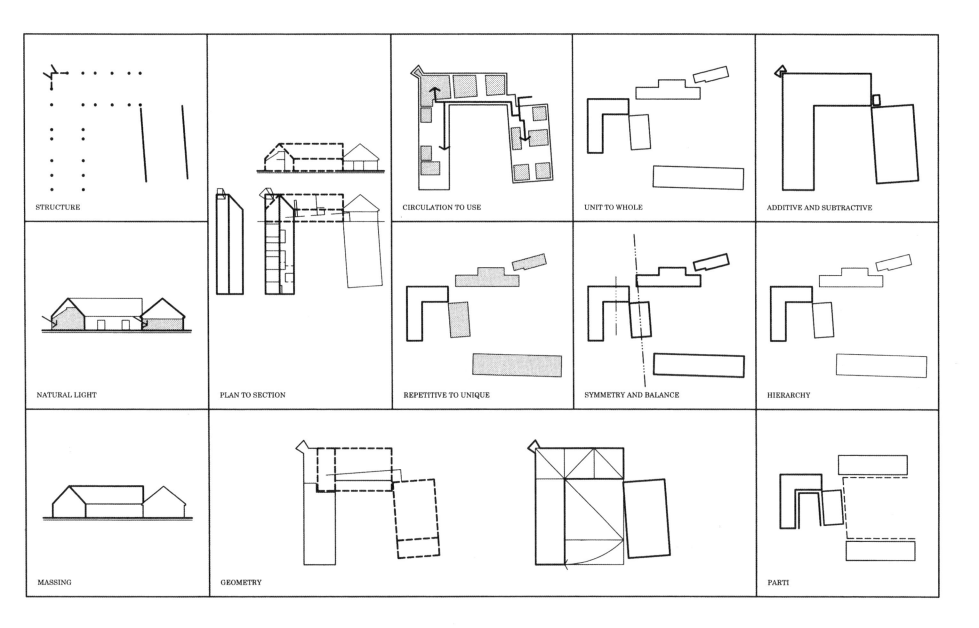

STRUCTURE

CIRCULATION TO USE

UNIT TO WHOLE

ADDITIVE AND SUBTRACTIVE

NATURAL LIGHT

PLAN TO SECTION

REPETITIVE TO UNIQUE

SYMMETRY AND BALANCE

HIERARCHY

MASSING

GEOMETRY

PARTI

187

JAMES STIRLING

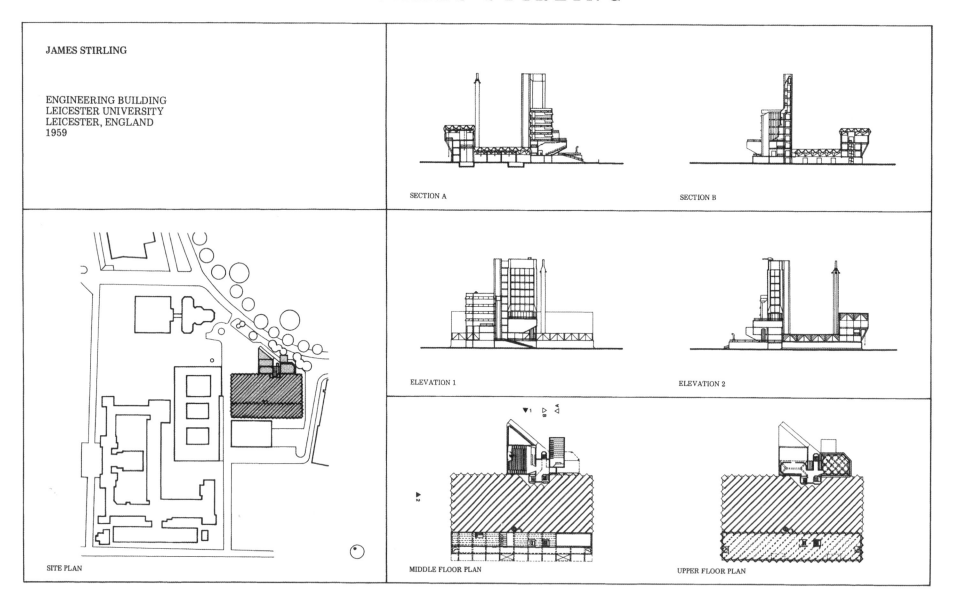

JAMES STIRLING

ENGINEERING BUILDING
LEICESTER UNIVERSITY
LEICESTER, ENGLAND
1959

SECTION A

SECTION B

ELEVATION 1

ELEVATION 2

SITE PLAN

MIDDLE FLOOR PLAN

UPPER FLOOR PLAN

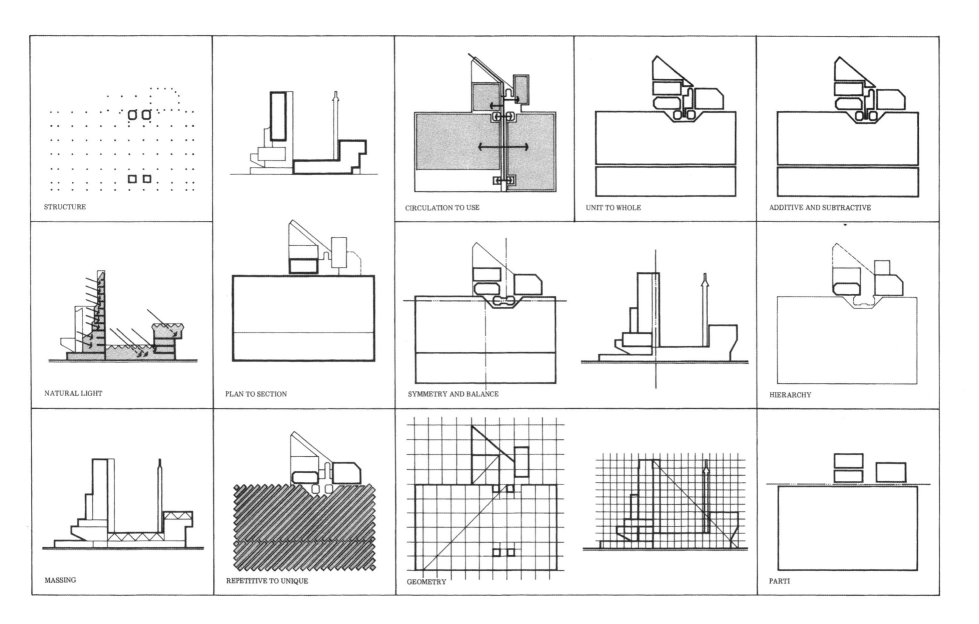

STRUCTURE

CIRCULATION TO USE

UNIT TO WHOLE

ADDITIVE AND SUBTRACTIVE

NATURAL LIGHT

PLAN TO SECTION

SYMMETRY AND BALANCE

HIERARCHY

MASSING

REPETITIVE TO UNIQUE

GEOMETRY

PARTI

JAMES STIRLING

HISTORY FACULTY BUILDING
CAMBRIDGE UNIVERSITY
CAMBRIDGE, ENGLAND
1964

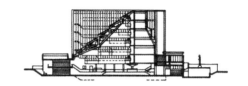

SECTION A

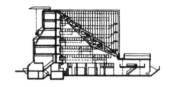

SECTION B

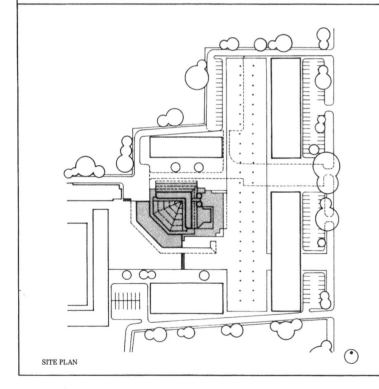

SITE PLAN

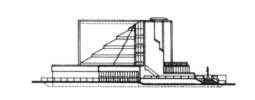

ELEVATION 1

ELEVATION 2

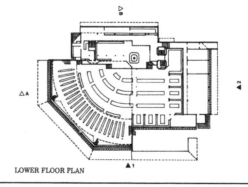

LOWER FLOOR PLAN

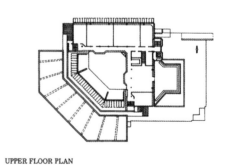

UPPER FLOOR PLAN

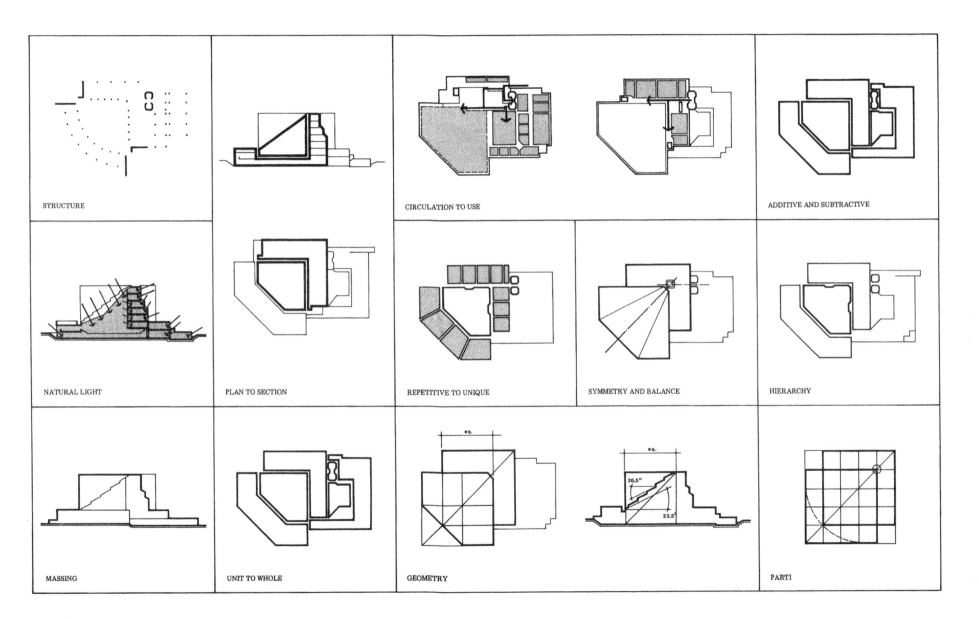

STRUCTURE

CIRCULATION TO USE

ADDITIVE AND SUBTRACTIVE

NATURAL LIGHT

PLAN TO SECTION

REPETITIVE TO UNIQUE

SYMMETRY AND BALANCE

HIERARCHY

MASSING

UNIT TO WHOLE

GEOMETRY

PARTI

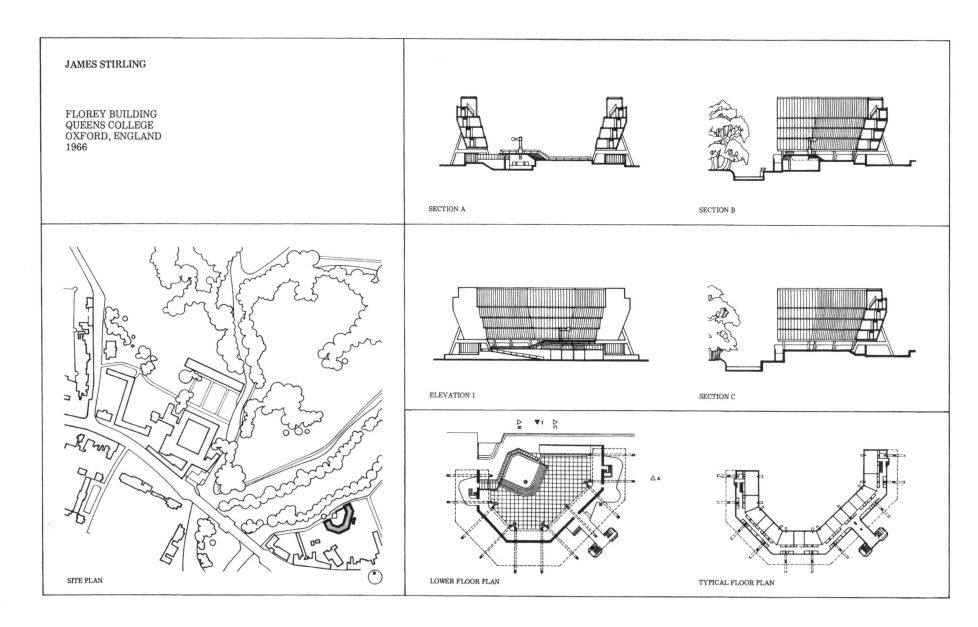

JAMES STIRLING

FLOREY BUILDING
QUEENS COLLEGE
OXFORD, ENGLAND
1966

SECTION A

SECTION B

ELEVATION 1

SECTION C

SITE PLAN

LOWER FLOOR PLAN

TYPICAL FLOOR PLAN

192

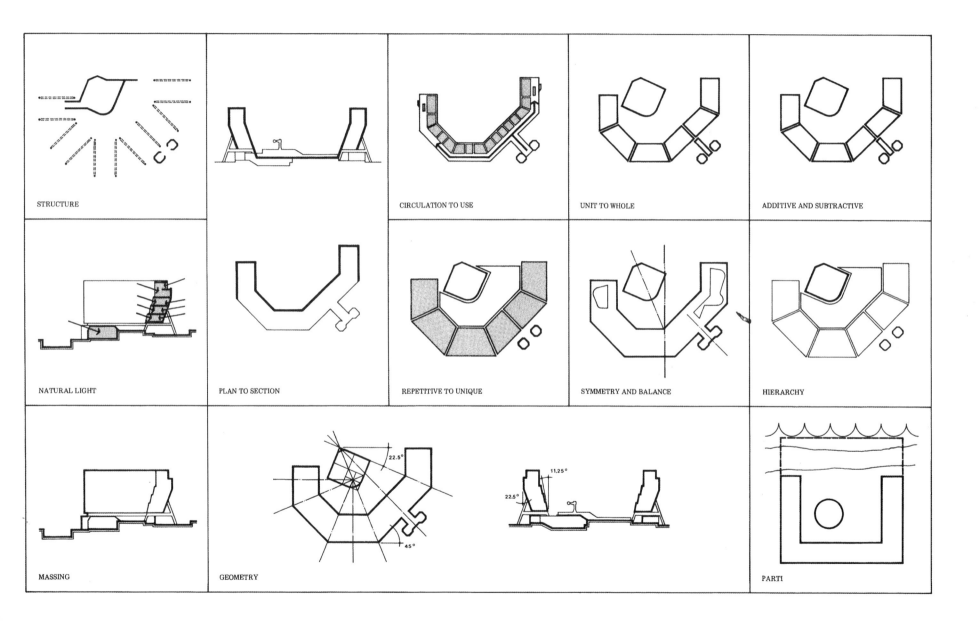

STRUCTURE

CIRCULATION TO USE

UNIT TO WHOLE

ADDITIVE AND SUBTRACTIVE

NATURAL LIGHT

PLAN TO SECTION

REPETITIVE TO UNIQUE

SYMMETRY AND BALANCE

HIERARCHY

MASSING

GEOMETRY

PARTI

193

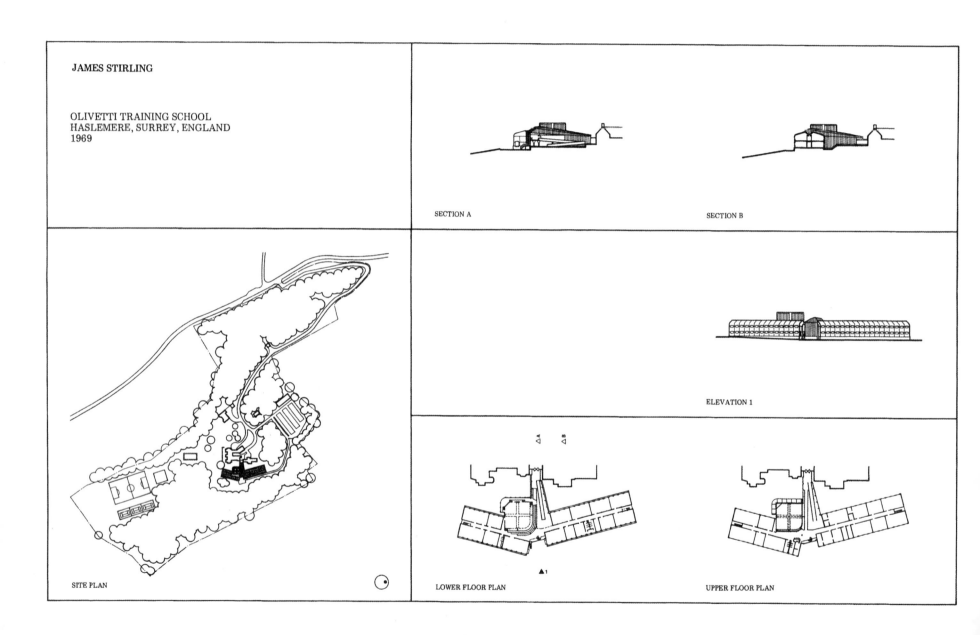

JAMES STIRLING

OLIVETTI TRAINING SCHOOL
HASLEMERE, SURREY, ENGLAND
1969

SECTION A

SECTION B

ELEVATION 1

SITE PLAN

LOWER FLOOR PLAN

UPPER FLOOR PLAN

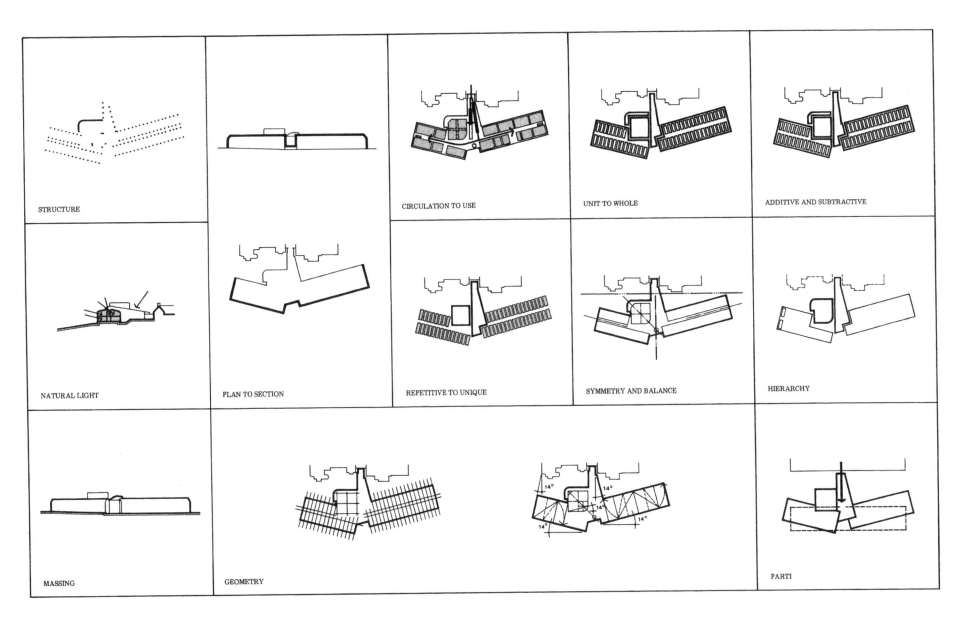

STRUCTURE

NATURAL LIGHT

MASSING

PLAN TO SECTION

GEOMETRY

CIRCULATION TO USE

REPETITIVE TO UNIQUE

UNIT TO WHOLE

SYMMETRY AND BALANCE

ADDITIVE AND SUBTRACTIVE

HIERARCHY

PARTI

LOUIS SULLIVAN

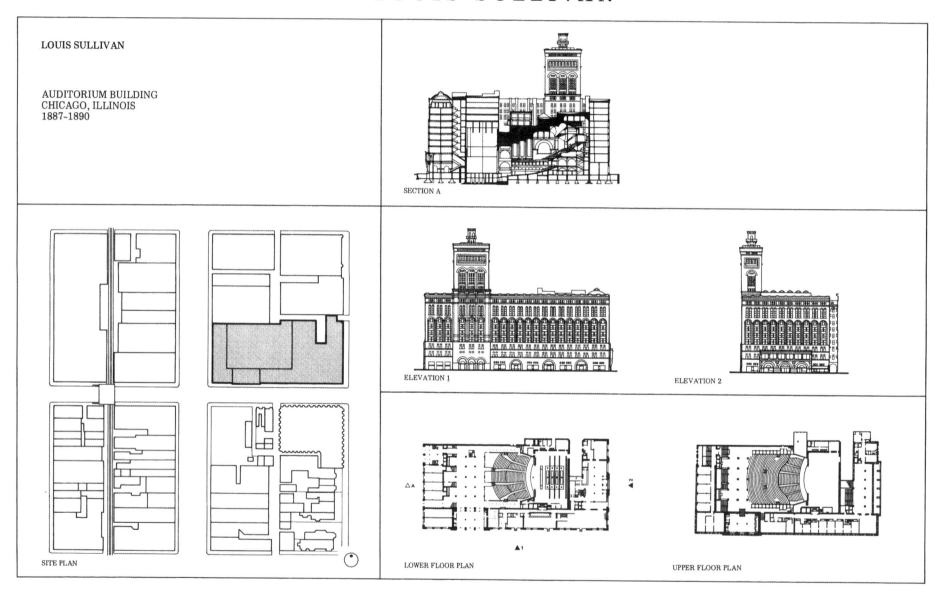

LOUIS SULLIVAN

AUDITORIUM BUILDING
CHICAGO, ILLINOIS
1887–1890

SECTION A

ELEVATION 1

ELEVATION 2

SITE PLAN

LOWER FLOOR PLAN

UPPER FLOOR PLAN

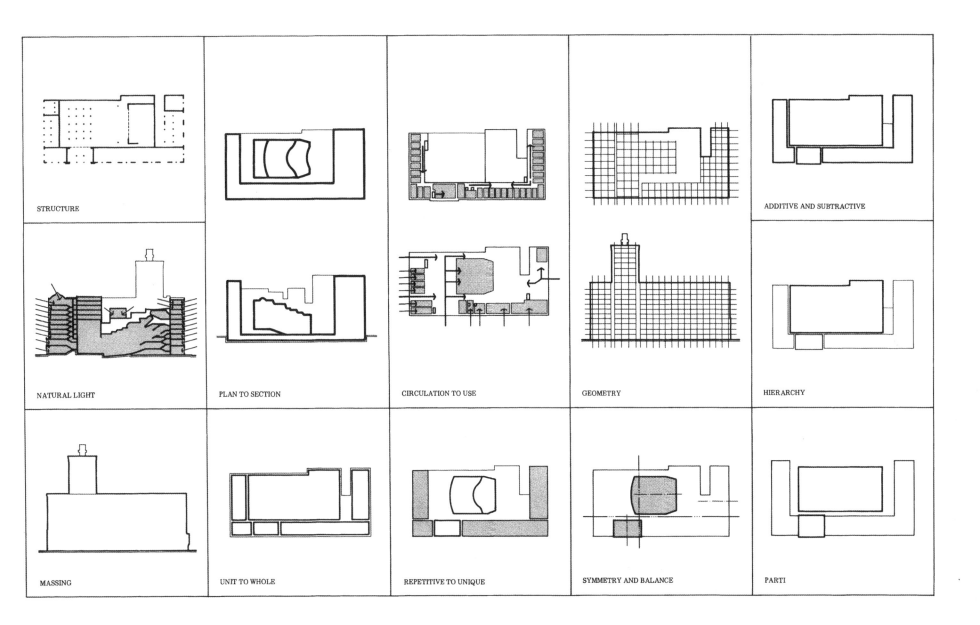

STRUCTURE

ADDITIVE AND SUBTRACTIVE

NATURAL LIGHT

PLAN TO SECTION

CIRCULATION TO USE

GEOMETRY

HIERARCHY

MASSING

UNIT TO WHOLE

REPETITIVE TO UNIQUE

SYMMETRY AND BALANCE

PARTI

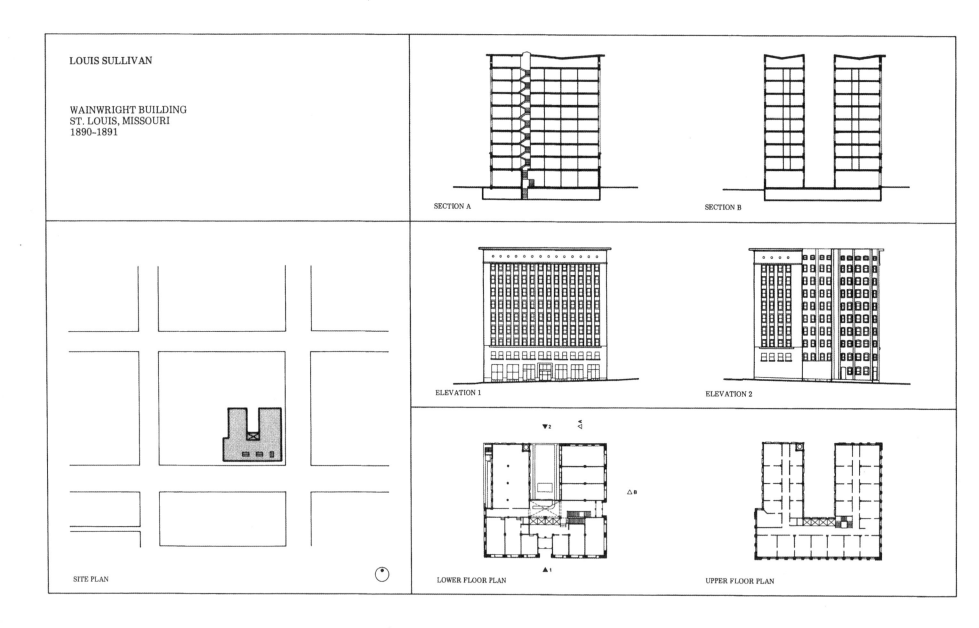

LOUIS SULLIVAN

WAINWRIGHT BUILDING
ST. LOUIS, MISSOURI
1890–1891

SECTION A

SECTION B

ELEVATION 1

ELEVATION 2

SITE PLAN

LOWER FLOOR PLAN

UPPER FLOOR PLAN

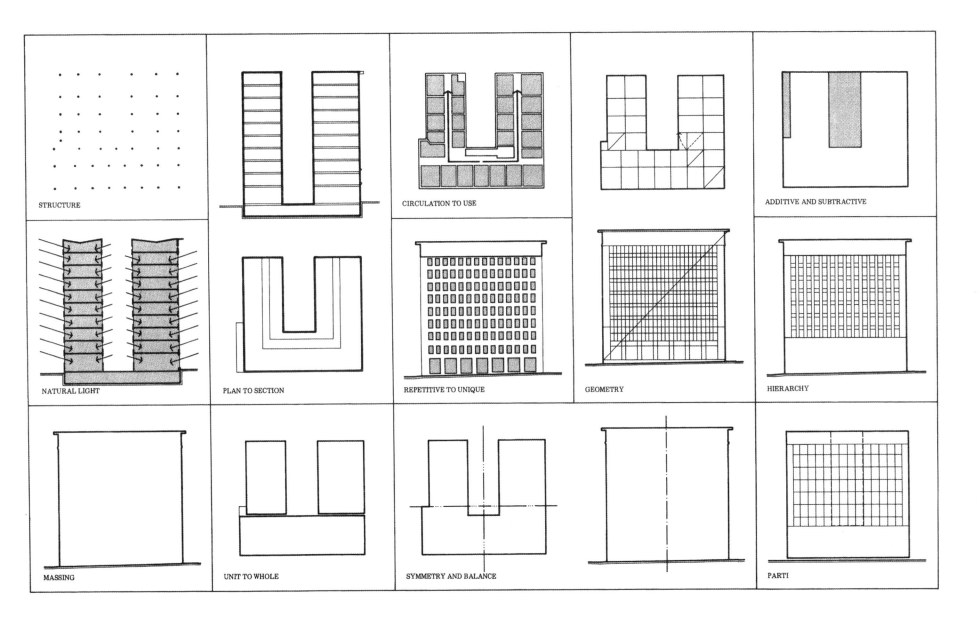

STRUCTURE

CIRCULATION TO USE

ADDITIVE AND SUBTRACTIVE

NATURAL LIGHT

PLAN TO SECTION

REPETITIVE TO UNIQUE

GEOMETRY

HIERARCHY

MASSING

UNIT TO WHOLE

SYMMETRY AND BALANCE

PARTI

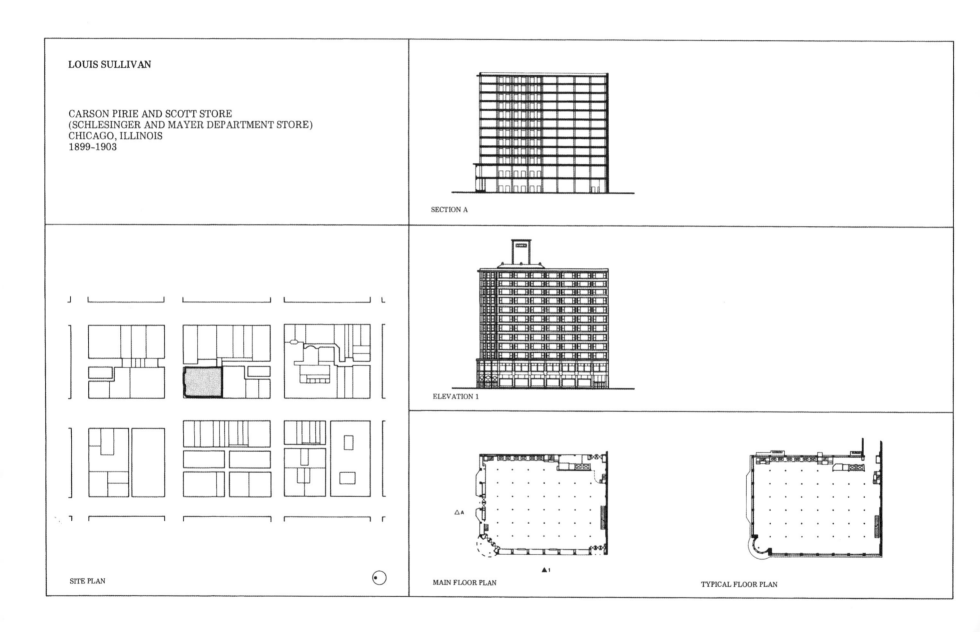

LOUIS SULLIVAN

CARSON PIRIE AND SCOTT STORE
(SCHLESINGER AND MAYER DEPARTMENT STORE)
CHICAGO, ILLINOIS
1899-1903

SECTION A

ELEVATION 1

SITE PLAN

MAIN FLOOR PLAN

TYPICAL FLOOR PLAN

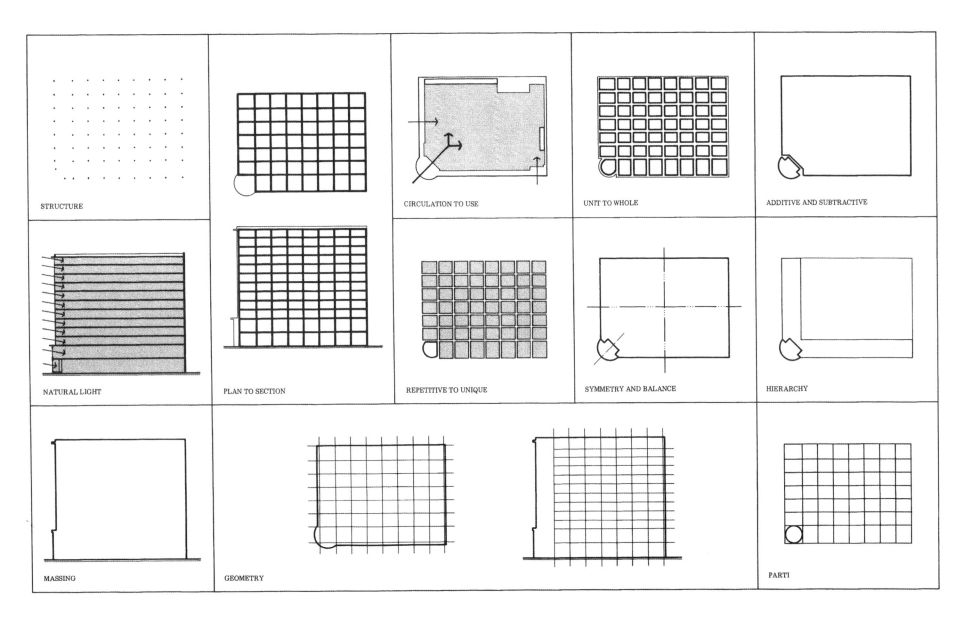

STRUCTURE

CIRCULATION TO USE

UNIT TO WHOLE

ADDITIVE AND SUBTRACTIVE

NATURAL LIGHT

PLAN TO SECTION

REPETITIVE TO UNIQUE

SYMMETRY AND BALANCE

HIERARCHY

MASSING

GEOMETRY

PARTI

201

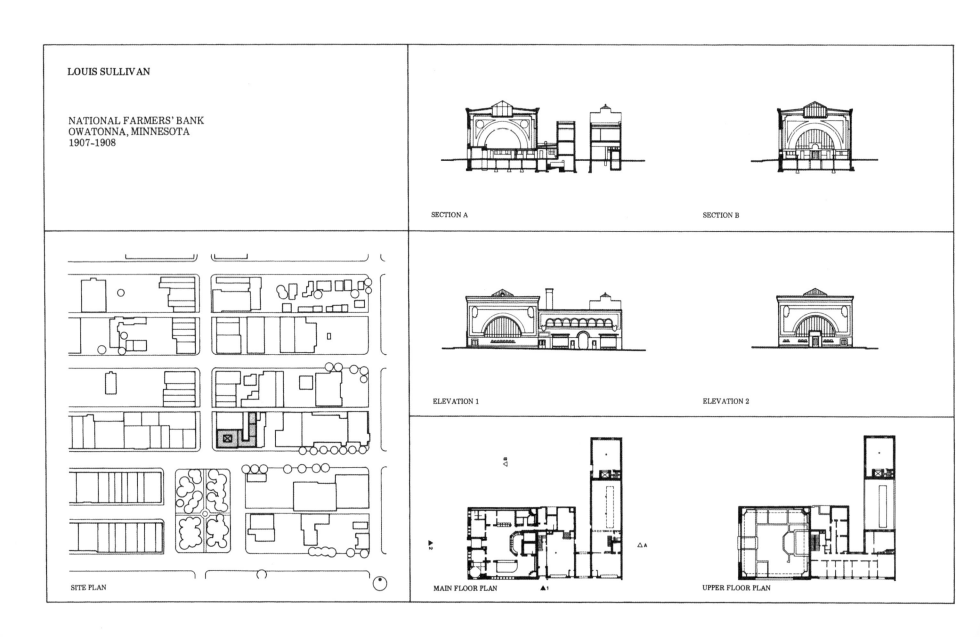

LOUIS SULLIVAN

NATIONAL FARMERS' BANK
OWATONNA, MINNESOTA
1907-1908

SECTION A

SECTION B

ELEVATION 1

ELEVATION 2

SITE PLAN

MAIN FLOOR PLAN

UPPER FLOOR PLAN

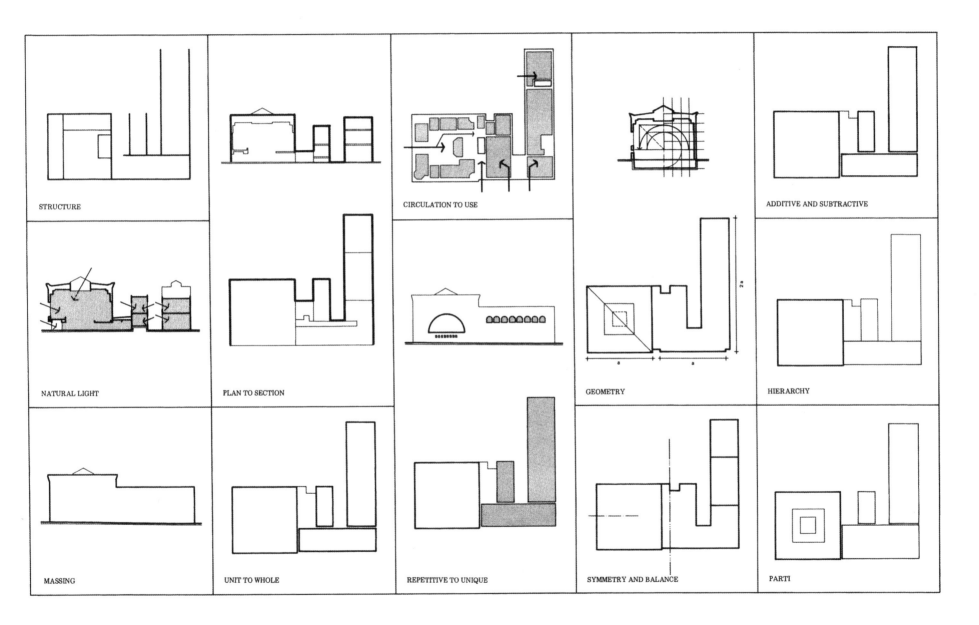

STRUCTURE

CIRCULATION TO USE

ADDITIVE AND SUBTRACTIVE

NATURAL LIGHT

PLAN TO SECTION

GEOMETRY

HIERARCHY

MASSING

UNIT TO WHOLE

REPETITIVE TO UNIQUE

SYMMETRY AND BALANCE

PARTI

YOSHIO TANIGUCHI

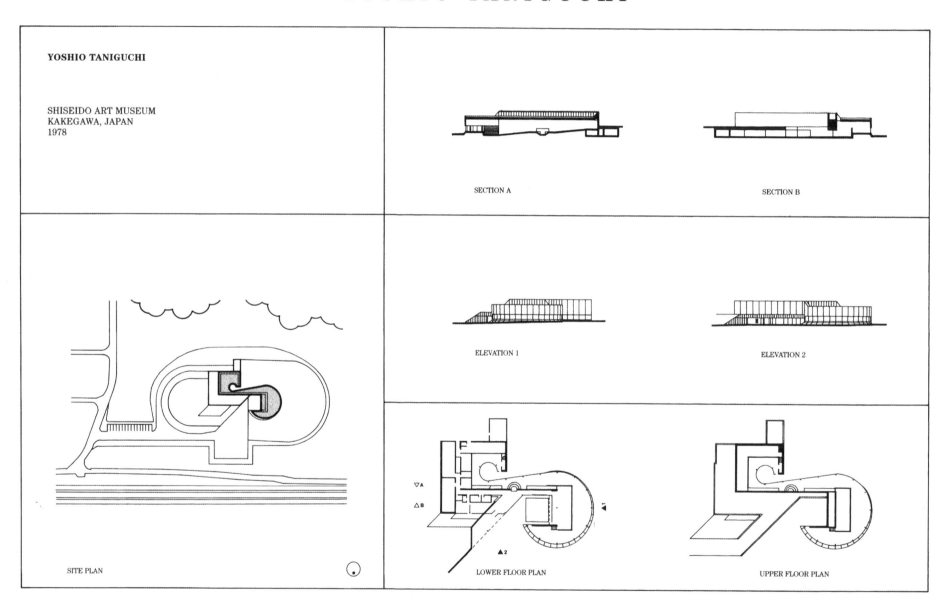

YOSHIO TANIGUCHI

SHISEIDO ART MUSEUM
KAKEGAWA, JAPAN
1978

SECTION A

SECTION B

ELEVATION 1

ELEVATION 2

SITE PLAN

LOWER FLOOR PLAN

UPPER FLOOR PLAN

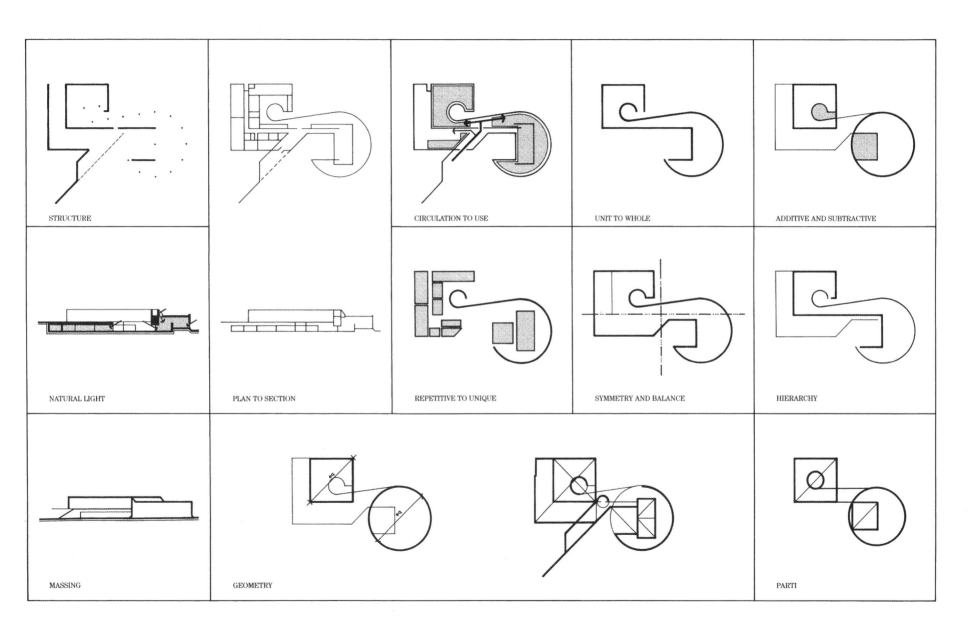

STRUCTURE

CIRCULATION TO USE

UNIT TO WHOLE

ADDITIVE AND SUBTRACTIVE

NATURAL LIGHT

PLAN TO SECTION

REPETITIVE TO UNIQUE

SYMMETRY AND BALANCE

HIERARCHY

MASSING

GEOMETRY

PARTI

205

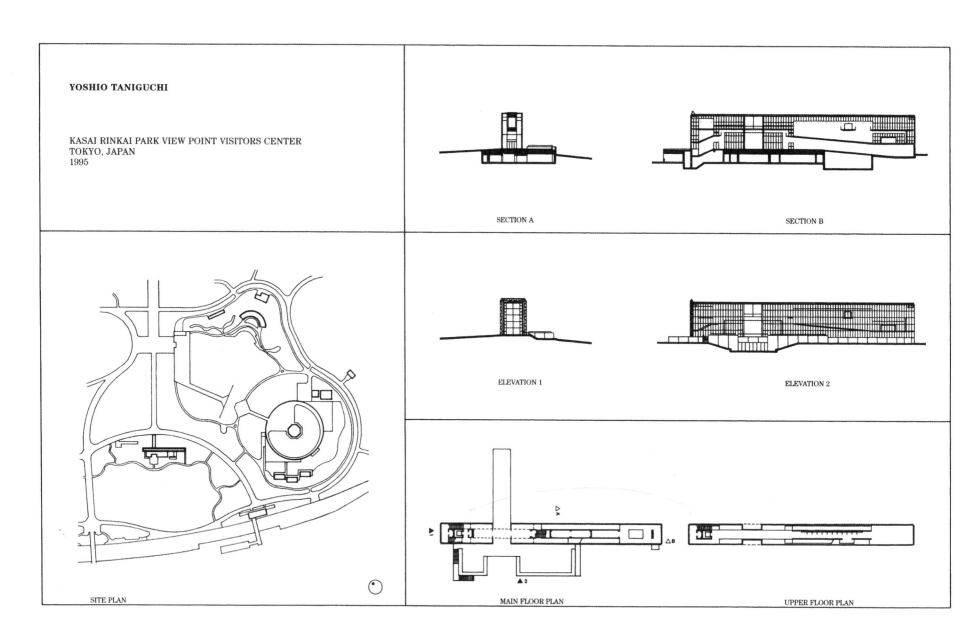

YOSHIO TANIGUCHI

KASAI RINKAI PARK VIEW POINT VISITORS CENTER
TOKYO, JAPAN
1995

SECTION A

SECTION B

ELEVATION 1

ELEVATION 2

SITE PLAN

MAIN FLOOR PLAN

UPPER FLOOR PLAN

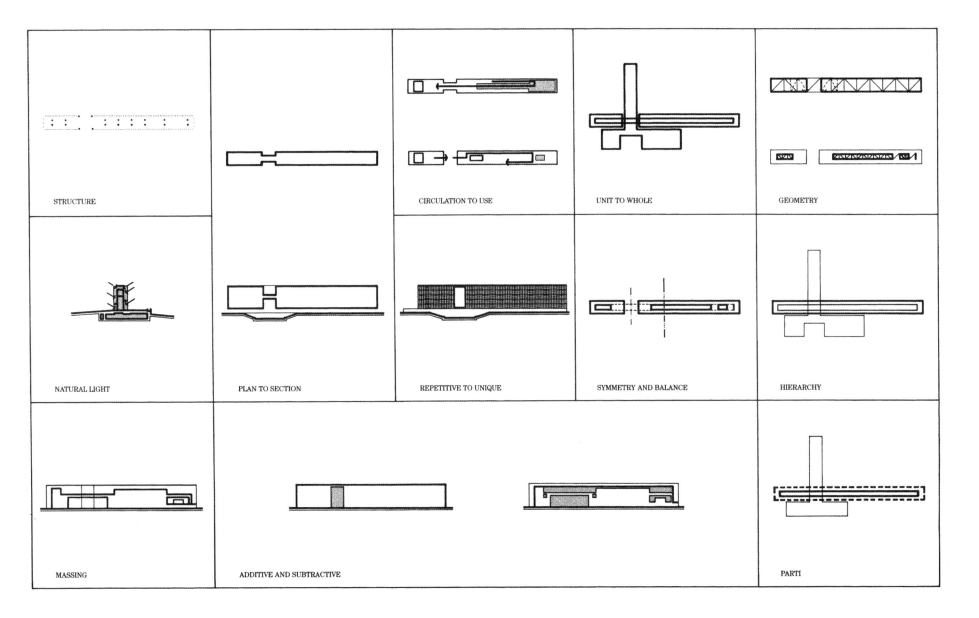

STRUCTURE

CIRCULATION TO USE

UNIT TO WHOLE

GEOMETRY

NATURAL LIGHT

PLAN TO SECTION

REPETITIVE TO UNIQUE

SYMMETRY AND BALANCE

HIERARCHY

MASSING

ADDITIVE AND SUBTRACTIVE

PARTI

GIUSEPPE TERRAGNI

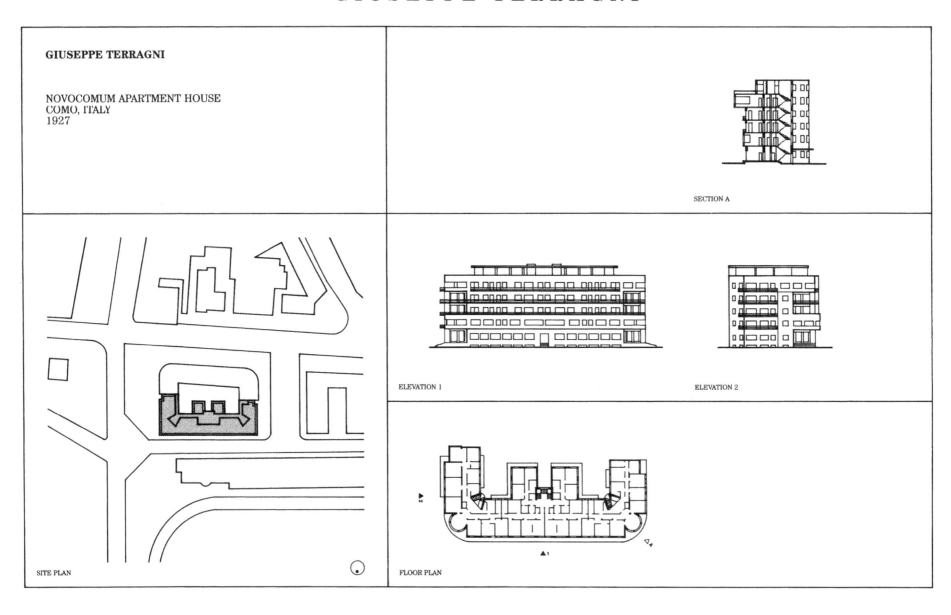

GIUSEPPE TERRAGNI

NOVOCOMUM APARTMENT HOUSE
COMO, ITALY
1927

SECTION A

ELEVATION 1

ELEVATION 2

SITE PLAN

FLOOR PLAN

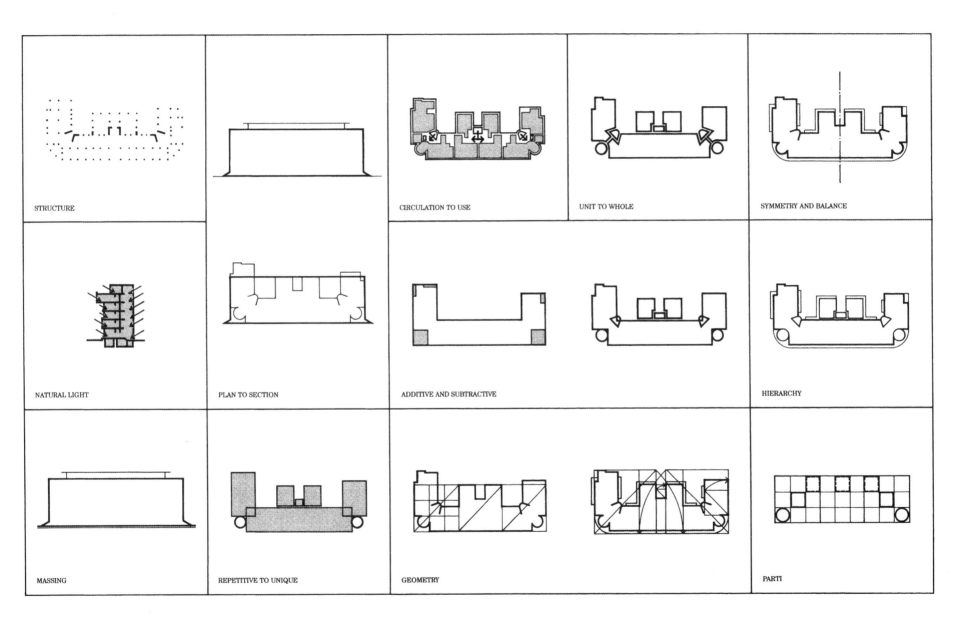

STRUCTURE

CIRCULATION TO USE

UNIT TO WHOLE

SYMMETRY AND BALANCE

NATURAL LIGHT

PLAN TO SECTION

ADDITIVE AND SUBTRACTIVE

HIERARCHY

MASSING

REPETITIVE TO UNIQUE

GEOMETRY

PARTI

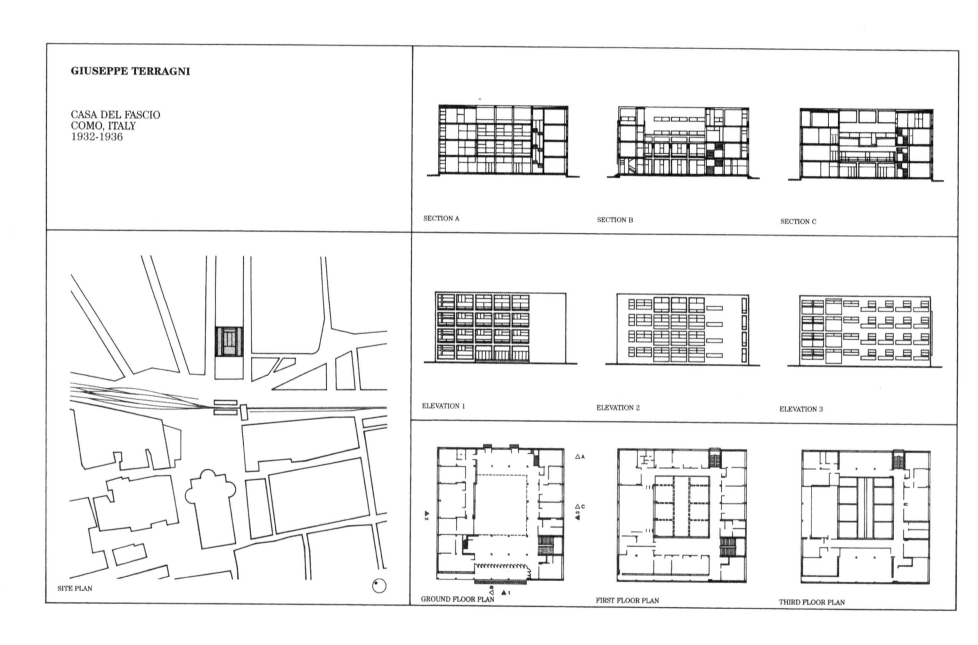

GIUSEPPE TERRAGNI

CASA DEL FASCIO
COMO, ITALY
1932-1936

SECTION A

SECTION B

SECTION C

ELEVATION 1

ELEVATION 2

ELEVATION 3

SITE PLAN

GROUND FLOOR PLAN

FIRST FLOOR PLAN

THIRD FLOOR PLAN

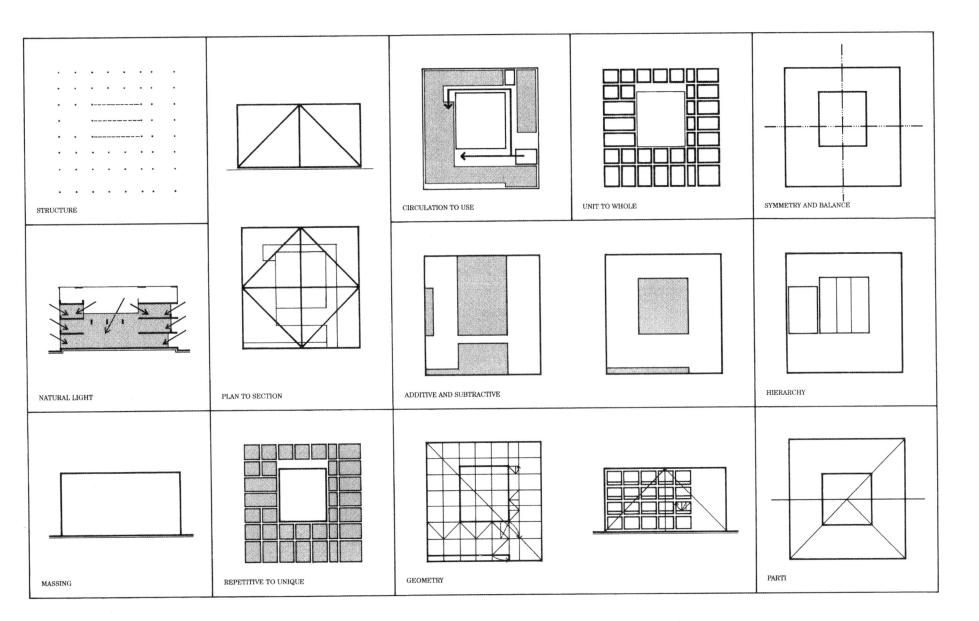

STRUCTURE

CIRCULATION TO USE

UNIT TO WHOLE

SYMMETRY AND BALANCE

NATURAL LIGHT

PLAN TO SECTION

ADDITIVE AND SUBTRACTIVE

HIERARCHY

MASSING

REPETITIVE TO UNIQUE

GEOMETRY

PARTI

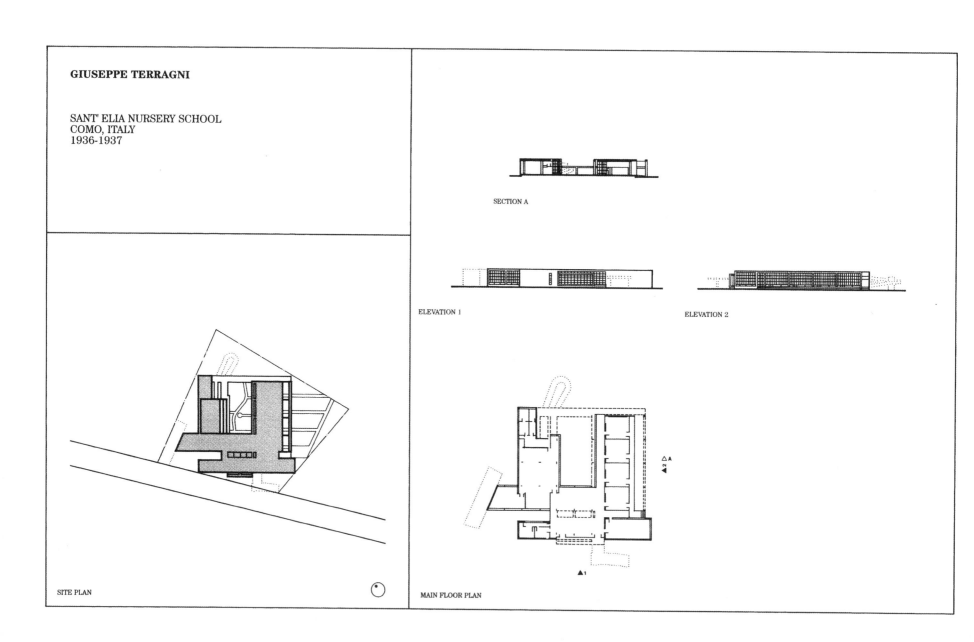

GIUSEPPE TERRAGNI

SANT' ELIA NURSERY SCHOOL
COMO, ITALY
1936-1937

SITE PLAN

SECTION A

ELEVATION 1

ELEVATION 2

MAIN FLOOR PLAN

212

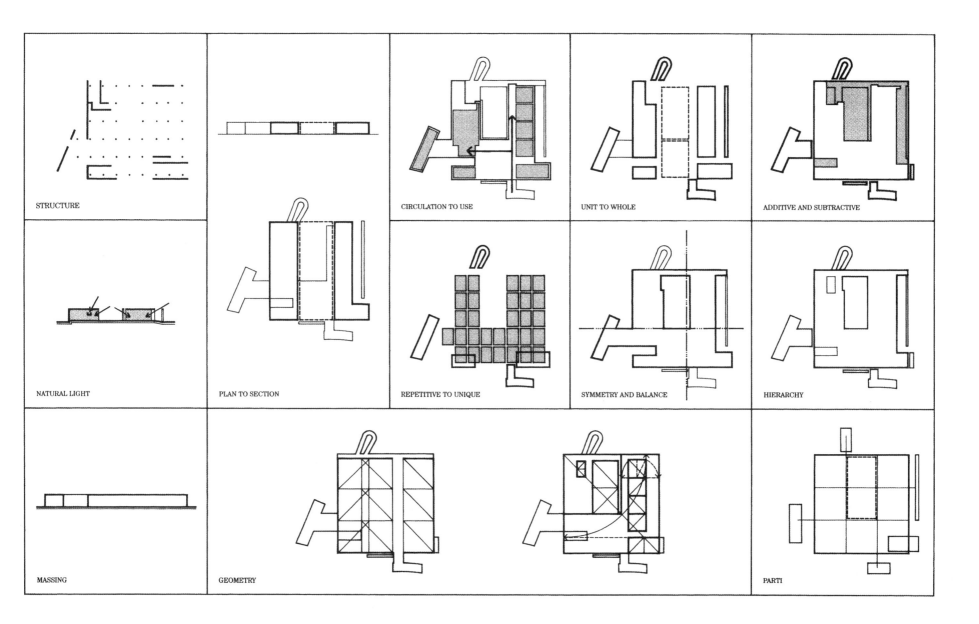

STRUCTURE

CIRCULATION TO USE

UNIT TO WHOLE

ADDITIVE AND SUBTRACTIVE

NATURAL LIGHT

PLAN TO SECTION

REPETITIVE TO UNIQUE

SYMMETRY AND BALANCE

HIERARCHY

MASSING

GEOMETRY

PARTI

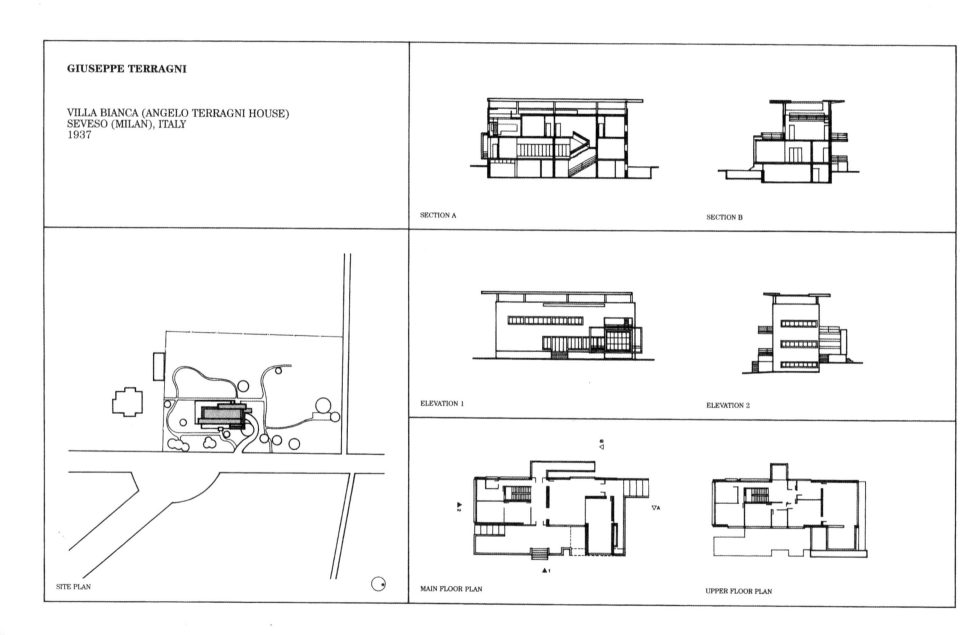

GIUSEPPE TERRAGNI

VILLA BIANCA (ANGELO TERRAGNI HOUSE)
SEVESO (MILAN), ITALY
1937

SECTION A

SECTION B

ELEVATION 1

ELEVATION 2

SITE PLAN

MAIN FLOOR PLAN

UPPER FLOOR PLAN

214

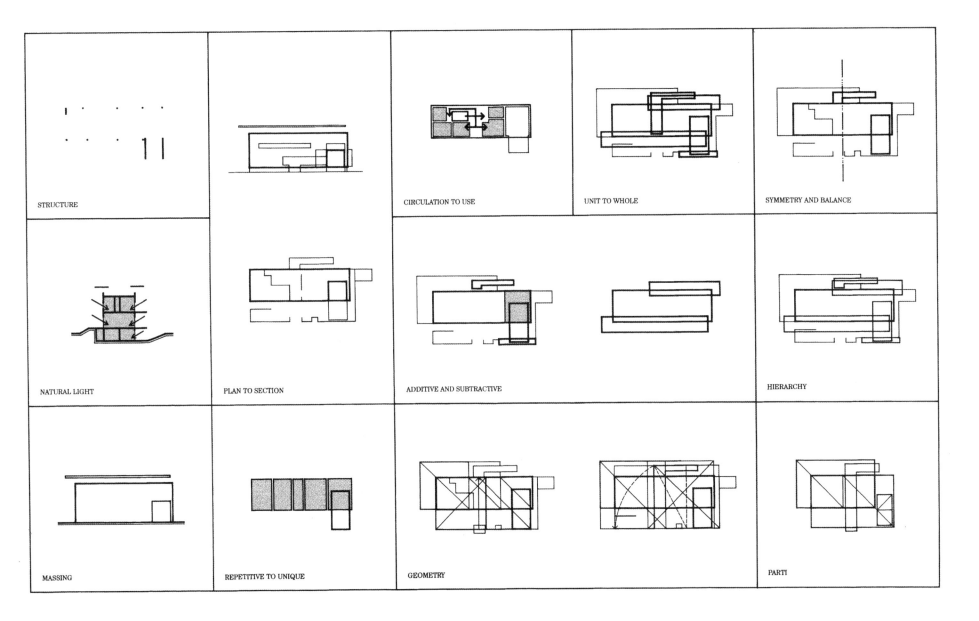

STRUCTURE

CIRCULATION TO USE

UNIT TO WHOLE

SYMMETRY AND BALANCE

NATURAL LIGHT

PLAN TO SECTION

ADDITIVE AND SUBTRACTIVE

HIERARCHY

MASSING

REPETITIVE TO UNIQUE

GEOMETRY

PARTI

LUDWIG MIES VAN DER ROHE

LUDWIG MIES VAN DER ROHE

GERMAN PAVILION AT INTERNATIONAL EXHIBITION
BARCELONA, SPAIN
1928-1929

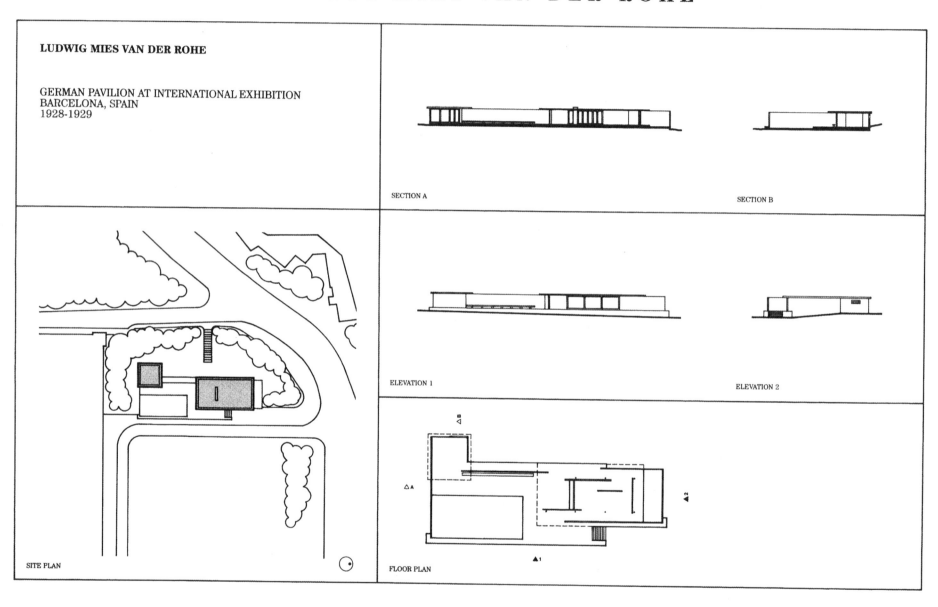

SECTION A

SECTION B

ELEVATION 1

ELEVATION 2

SITE PLAN

FLOOR PLAN

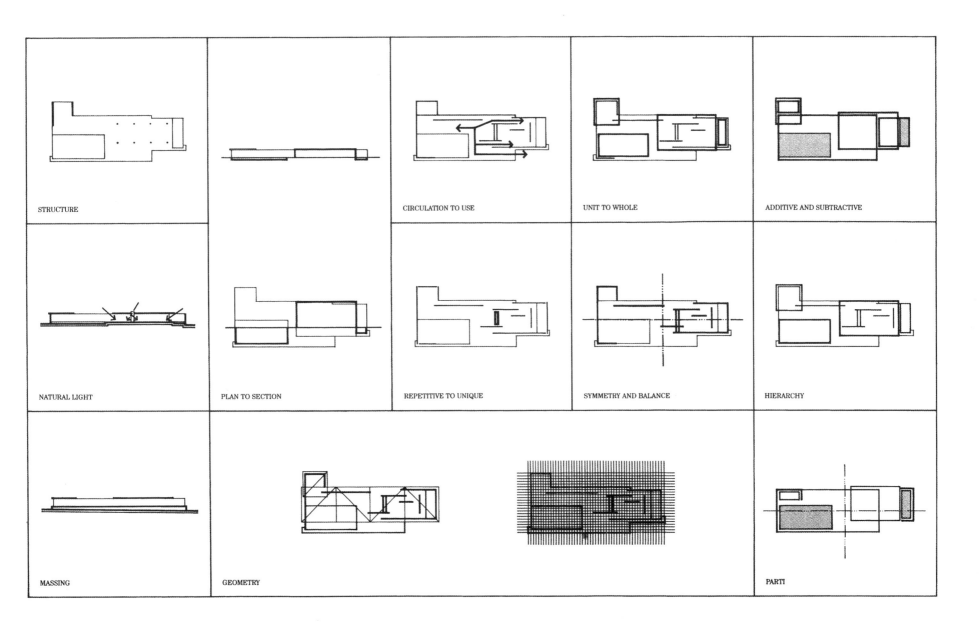

STRUCTURE

CIRCULATION TO USE

UNIT TO WHOLE

ADDITIVE AND SUBTRACTIVE

NATURAL LIGHT

PLAN TO SECTION

REPETITIVE TO UNIQUE

SYMMETRY AND BALANCE

HIERARCHY

MASSING

GEOMETRY

PARTI

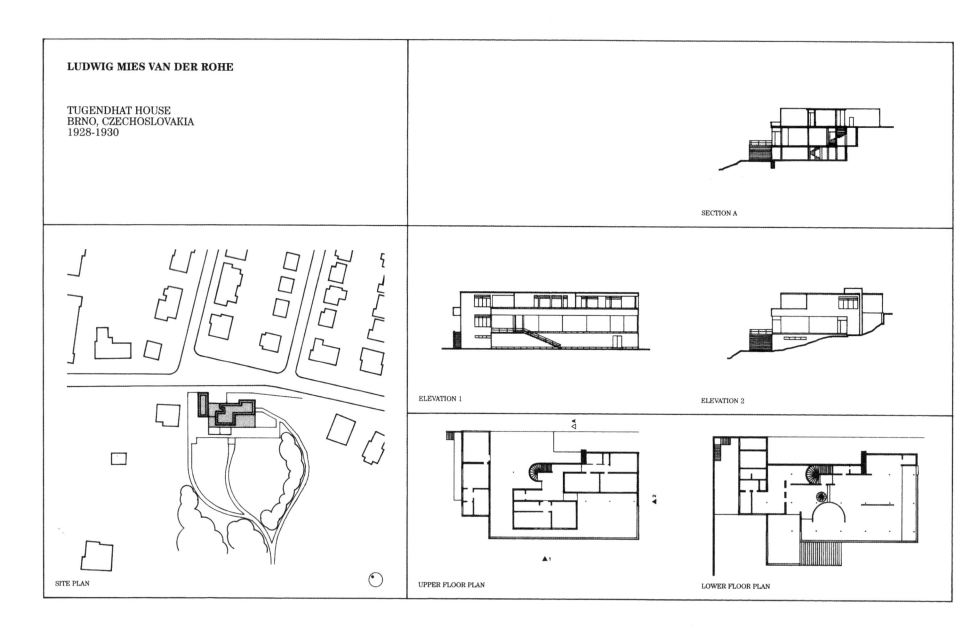

LUDWIG MIES VAN DER ROHE

TUGENDHAT HOUSE
BRNO, CZECHOSLOVAKIA
1928-1930

SECTION A

SITE PLAN

ELEVATION 1

ELEVATION 2

UPPER FLOOR PLAN

LOWER FLOOR PLAN

218

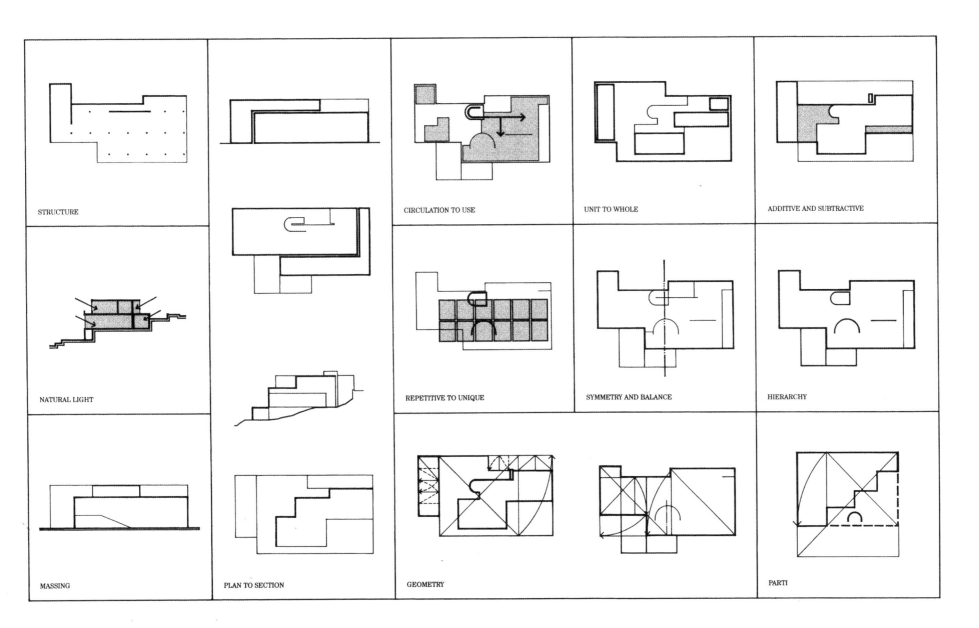

STRUCTURE

NATURAL LIGHT

MASSING

CIRCULATION TO USE

REPETITIVE TO UNIQUE

PLAN TO SECTION

GEOMETRY

UNIT TO WHOLE

SYMMETRY AND BALANCE

ADDITIVE AND SUBTRACTIVE

HIERARCHY

PARTI

219

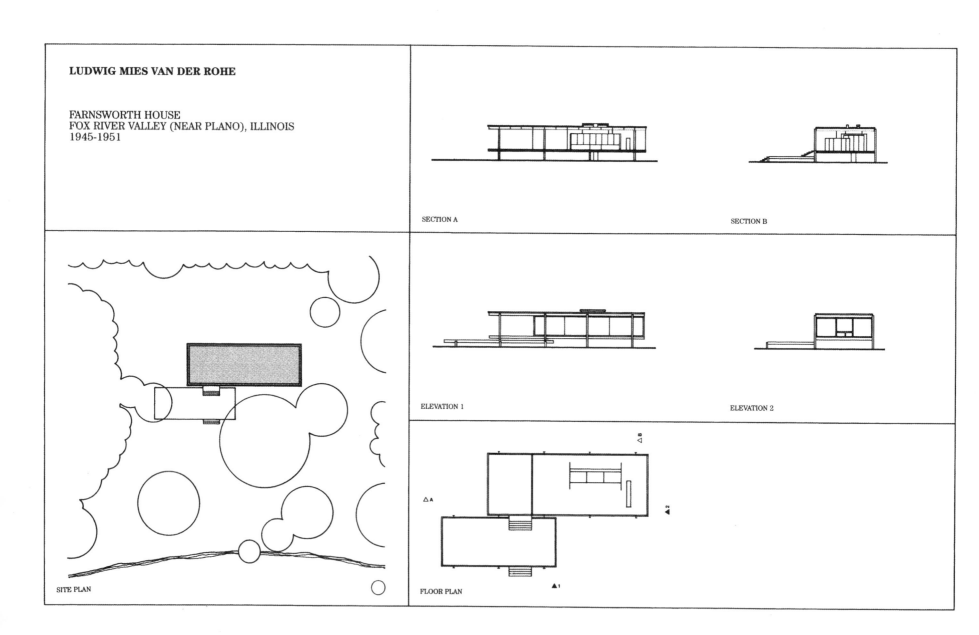

LUDWIG MIES VAN DER ROHE

FARNSWORTH HOUSE
FOX RIVER VALLEY (NEAR PLANO), ILLINOIS
1945-1951

SECTION A

SECTION B

ELEVATION 1

ELEVATION 2

SITE PLAN

FLOOR PLAN

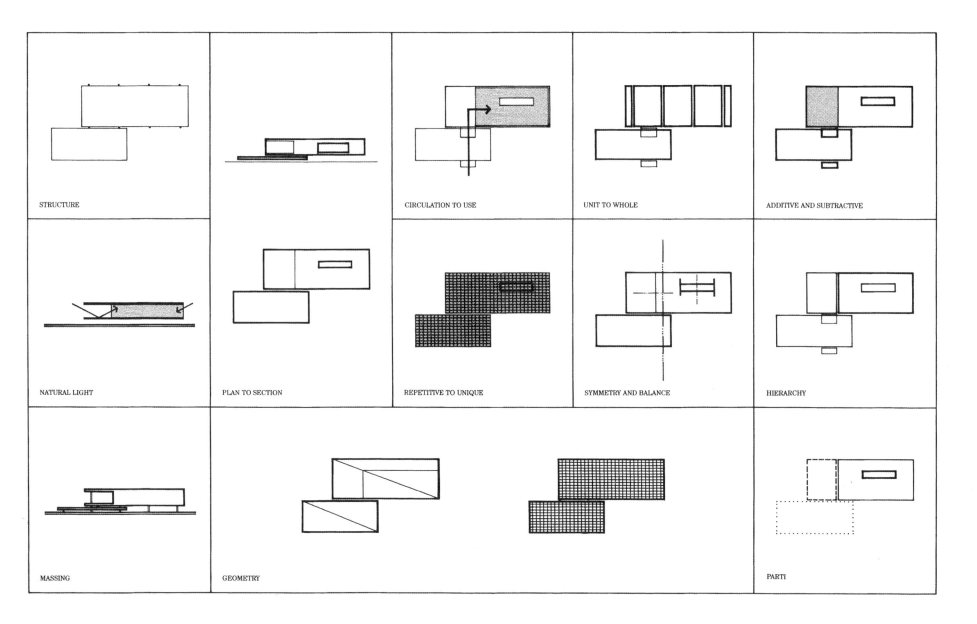

STRUCTURE

CIRCULATION TO USE

UNIT TO WHOLE

ADDITIVE AND SUBTRACTIVE

NATURAL LIGHT

PLAN TO SECTION

REPETITIVE TO UNIQUE

SYMMETRY AND BALANCE

HIERARCHY

MASSING

GEOMETRY

PARTI

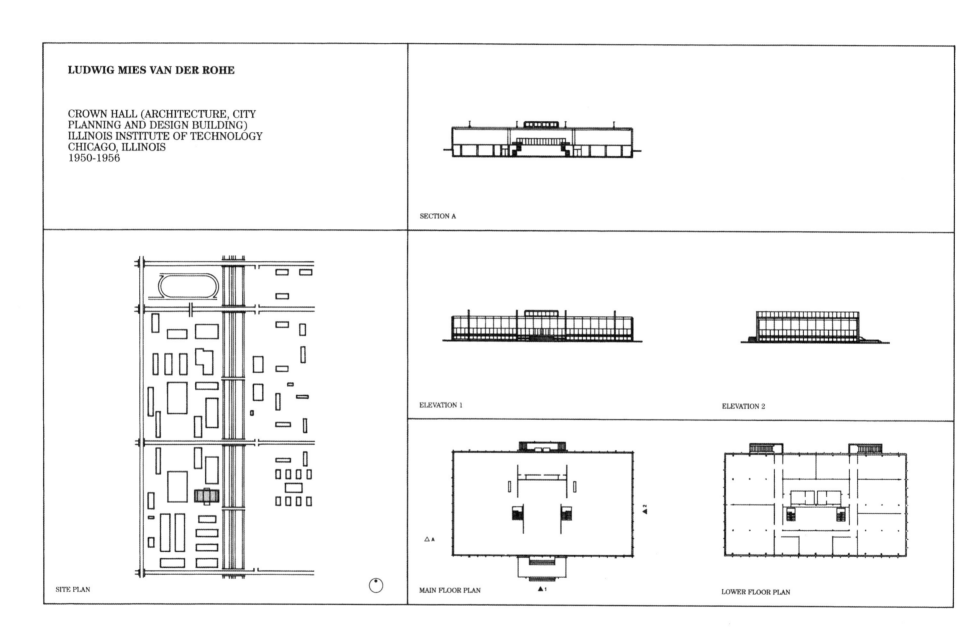

LUDWIG MIES VAN DER ROHE

CROWN HALL (ARCHITECTURE, CITY
PLANNING AND DESIGN BUILDING)
ILLINOIS INSTITUTE OF TECHNOLOGY
CHICAGO, ILLINOIS
1950-1956

SECTION A

SITE PLAN

ELEVATION 1

ELEVATION 2

MAIN FLOOR PLAN

LOWER FLOOR PLAN

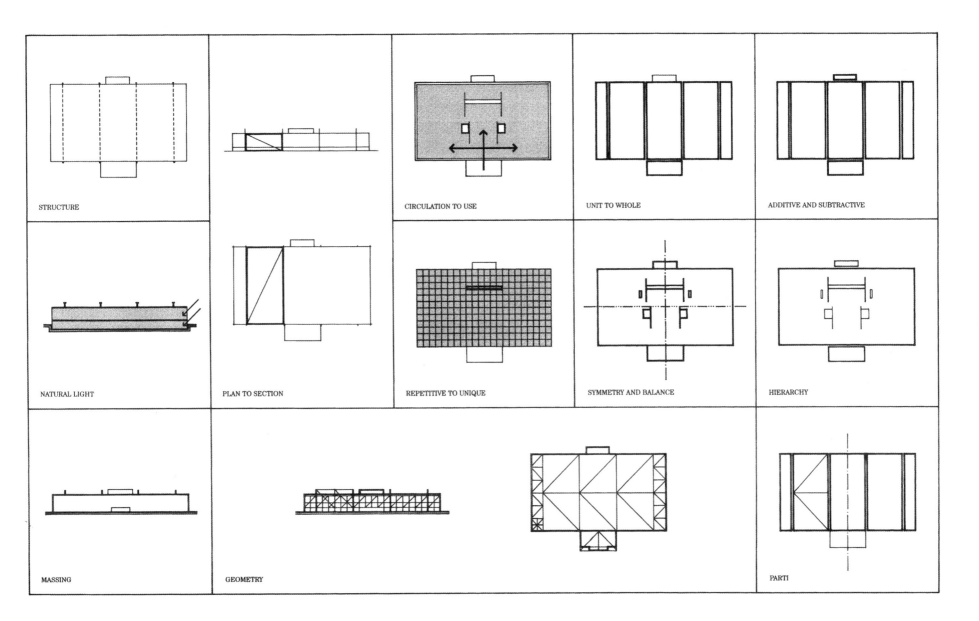

STRUCTURE

CIRCULATION TO USE

UNIT TO WHOLE

ADDITIVE AND SUBTRACTIVE

NATURAL LIGHT

PLAN TO SECTION

REPETITIVE TO UNIQUE

SYMMETRY AND BALANCE

HIERARCHY

MASSING

GEOMETRY

PARTI

ROBERT VENTURI

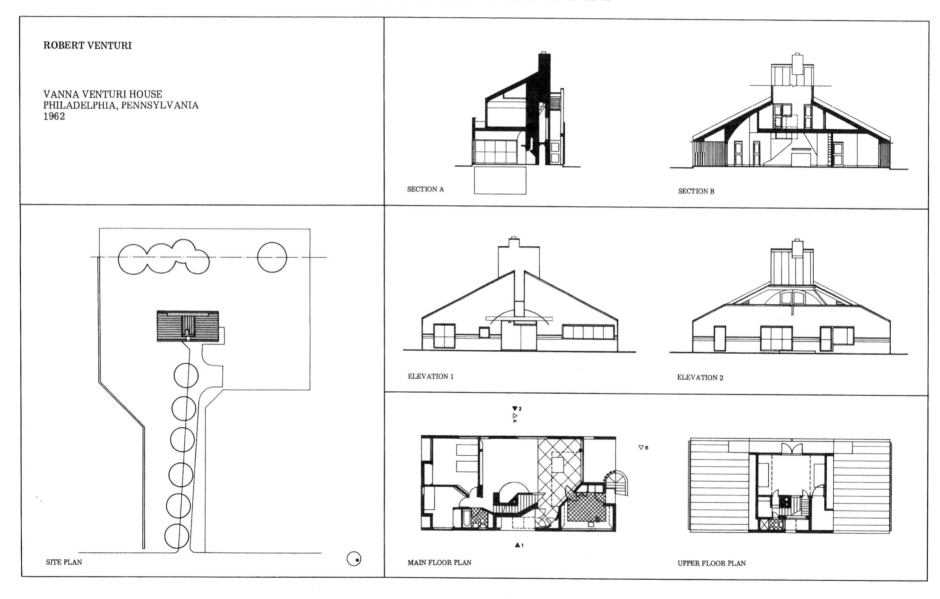

ROBERT VENTURI

VANNA VENTURI HOUSE
PHILADELPHIA, PENNSYLVANIA
1962

SECTION A

SECTION B

ELEVATION 1

ELEVATION 2

SITE PLAN

MAIN FLOOR PLAN

UPPER FLOOR PLAN

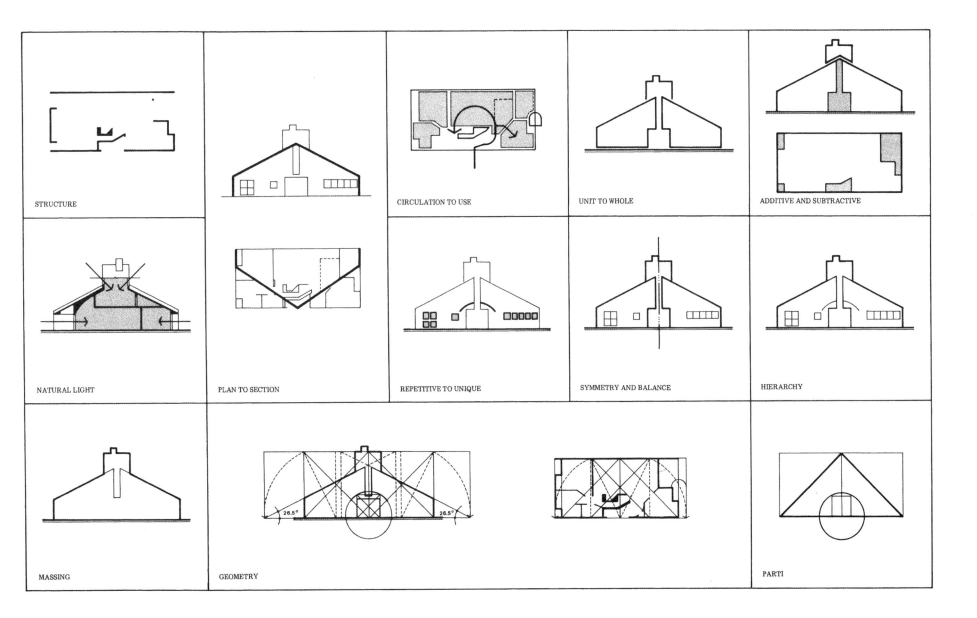

STRUCTURE

CIRCULATION TO USE

UNIT TO WHOLE

ADDITIVE AND SUBTRACTIVE

NATURAL LIGHT

PLAN TO SECTION

REPETITIVE TO UNIQUE

SYMMETRY AND BALANCE

HIERARCHY

MASSING

GEOMETRY

PARTI

225

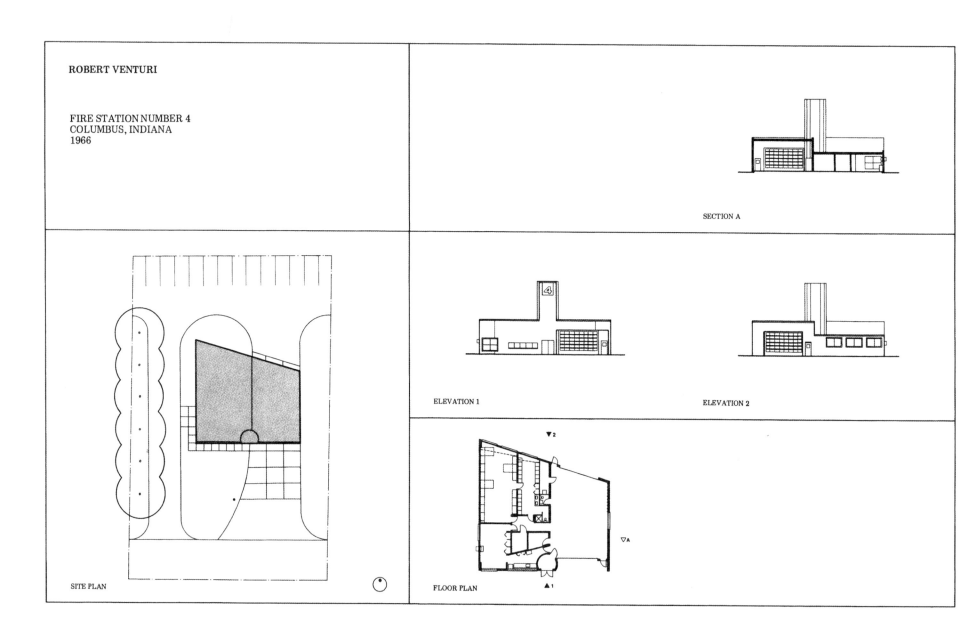

ROBERT VENTURI

FIRE STATION NUMBER 4
COLUMBUS, INDIANA
1966

SECTION A

ELEVATION 1

ELEVATION 2

SITE PLAN

FLOOR PLAN

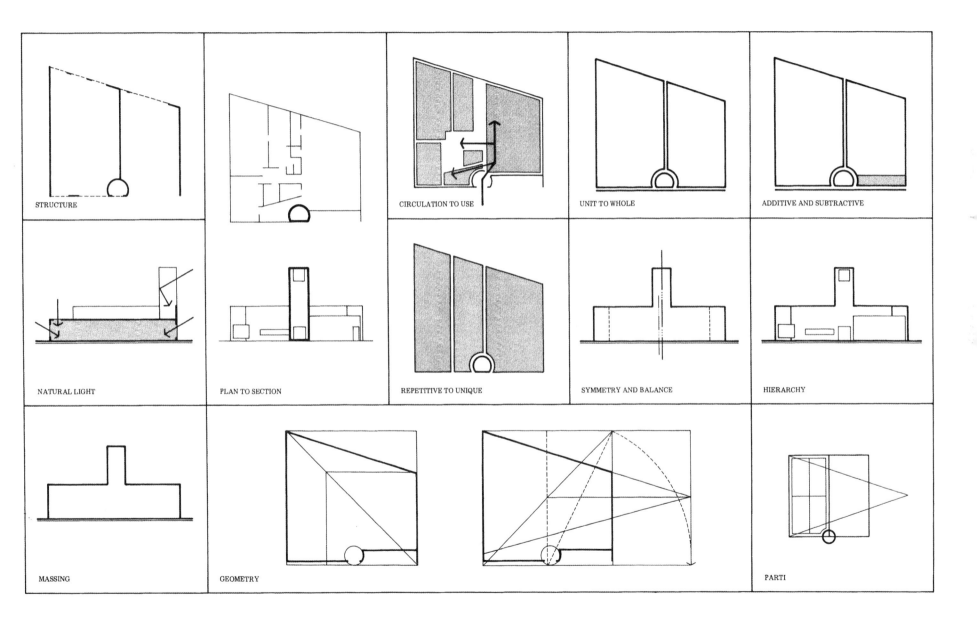

STRUCTURE

CIRCULATION TO USE

UNIT TO WHOLE

ADDITIVE AND SUBTRACTIVE

NATURAL LIGHT

PLAN TO SECTION

REPETITIVE TO UNIQUE

SYMMETRY AND BALANCE

HIERARCHY

MASSING

GEOMETRY

PARTI

227

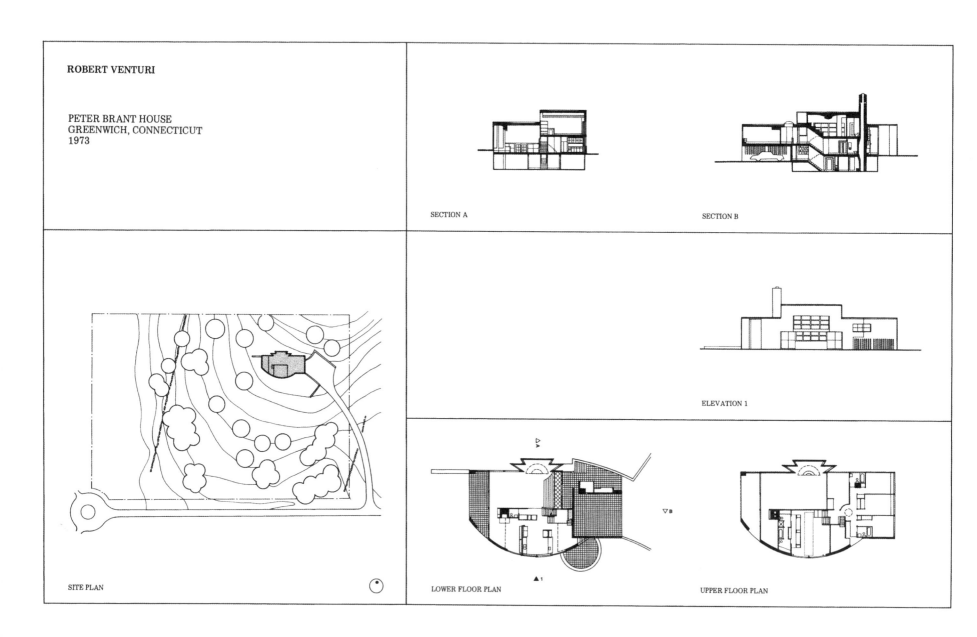

ROBERT VENTURI

PETER BRANT HOUSE
GREENWICH, CONNECTICUT
1973

SECTION A

SECTION B

ELEVATION 1

SITE PLAN

LOWER FLOOR PLAN

UPPER FLOOR PLAN

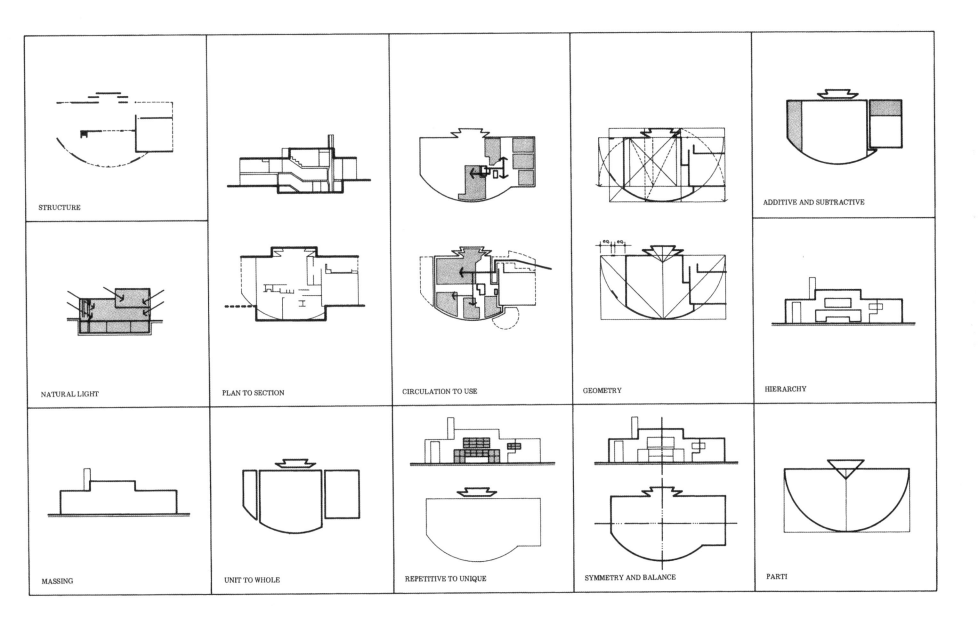

STRUCTURE

NATURAL LIGHT

MASSING

PLAN TO SECTION

UNIT TO WHOLE

CIRCULATION TO USE

REPETITIVE TO UNIQUE

GEOMETRY

SYMMETRY AND BALANCE

ADDITIVE AND SUBTRACTIVE

HIERARCHY

PARTI

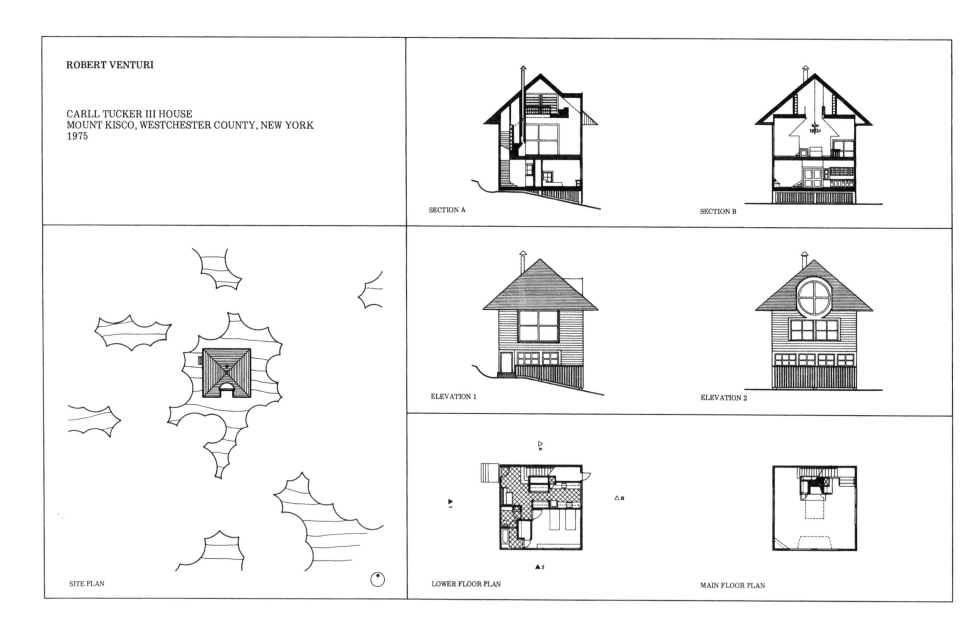

ROBERT VENTURI

CARLL TUCKER III HOUSE
MOUNT KISCO, WESTCHESTER COUNTY, NEW YORK
1975

SECTION A

SECTION B

ELEVATION 1

ELEVATION 2

SITE PLAN

LOWER FLOOR PLAN

MAIN FLOOR PLAN

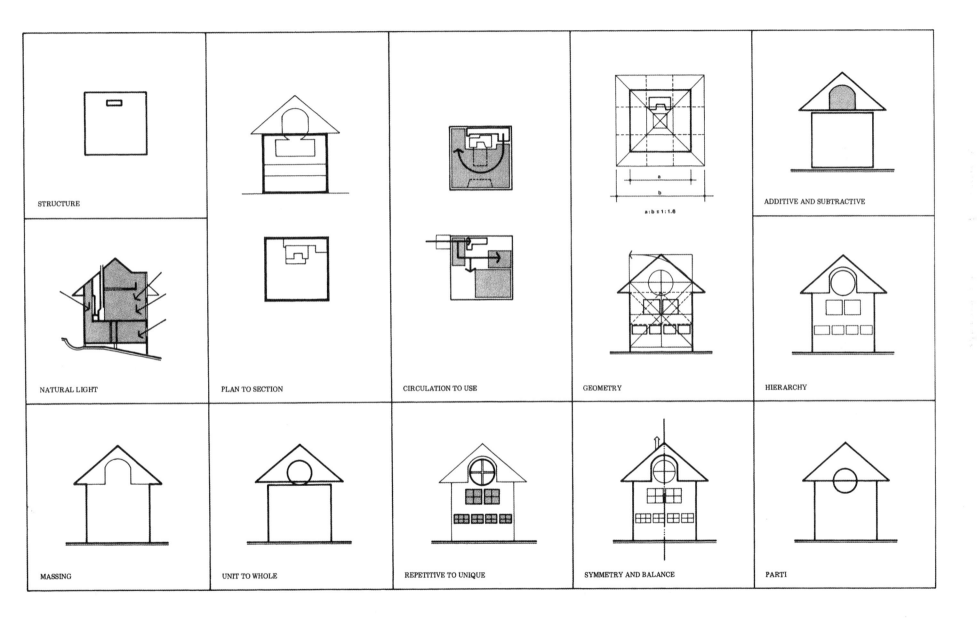

STRUCTURE

NATURAL LIGHT

PLAN TO SECTION

CIRCULATION TO USE

GEOMETRY

a:b = 1:1.6

ADDITIVE AND SUBTRACTIVE

HIERARCHY

MASSING

UNIT TO WHOLE

REPETITIVE TO UNIQUE

SYMMETRY AND BALANCE

PARTI

231

FRANK LLOYD WRIGHT

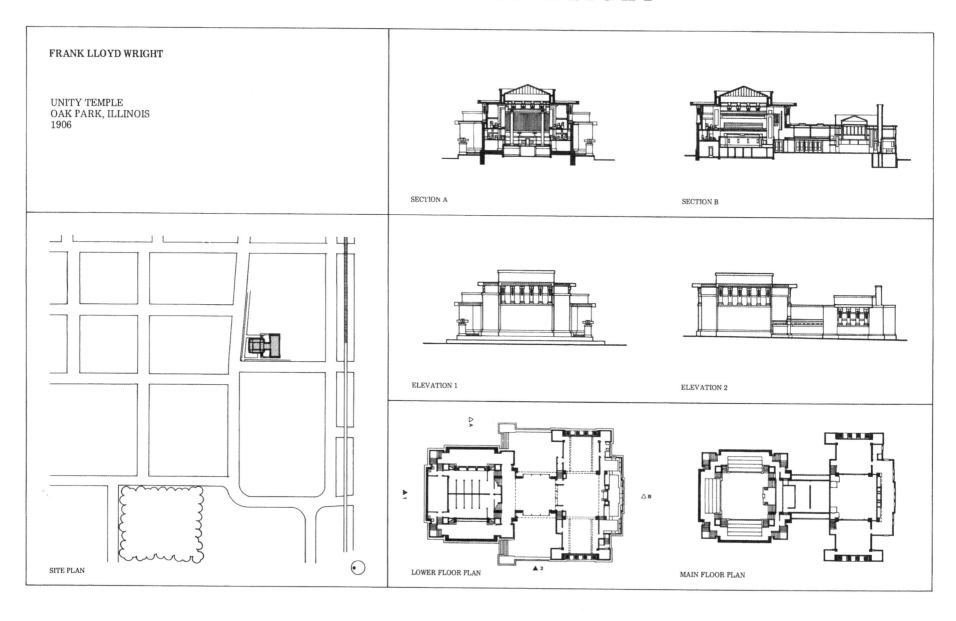

FRANK LLOYD WRIGHT

UNITY TEMPLE
OAK PARK, ILLINOIS
1906

SECTION A

SECTION B

ELEVATION 1

ELEVATION 2

SITE PLAN

LOWER FLOOR PLAN

MAIN FLOOR PLAN

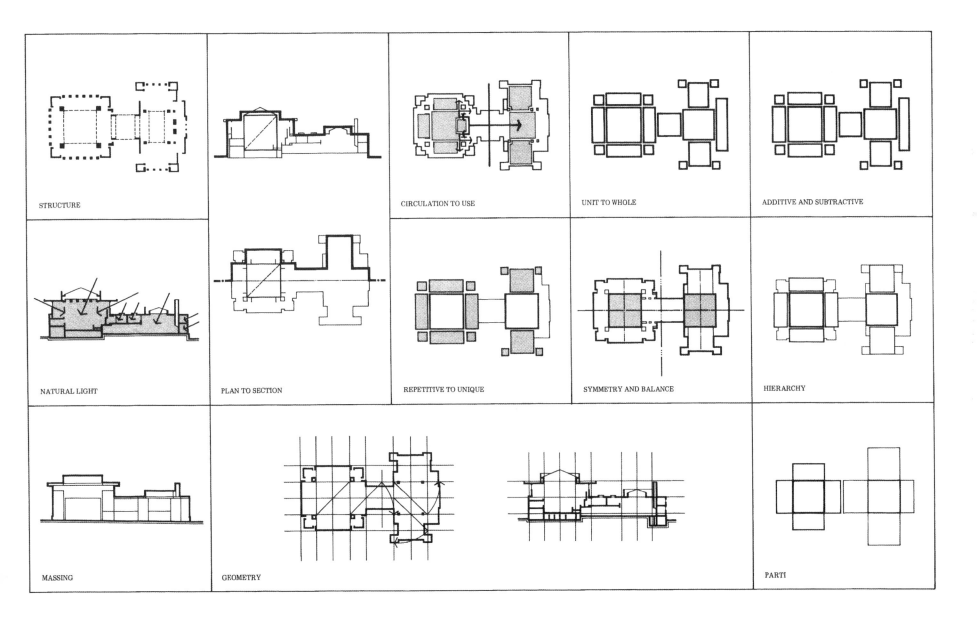

STRUCTURE

CIRCULATION TO USE

UNIT TO WHOLE

ADDITIVE AND SUBTRACTIVE

NATURAL LIGHT

PLAN TO SECTION

REPETITIVE TO UNIQUE

SYMMETRY AND BALANCE

HIERARCHY

MASSING

GEOMETRY

PARTI

233

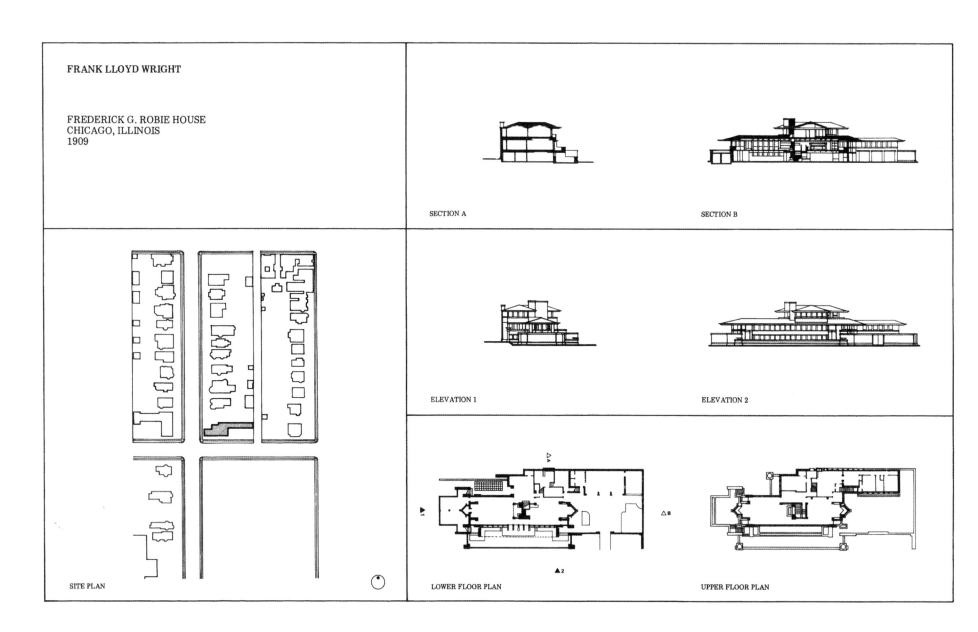

FRANK LLOYD WRIGHT

FREDERICK G. ROBIE HOUSE
CHICAGO, ILLINOIS
1909

SECTION A

SECTION B

ELEVATION 1

ELEVATION 2

SITE PLAN

LOWER FLOOR PLAN

UPPER FLOOR PLAN

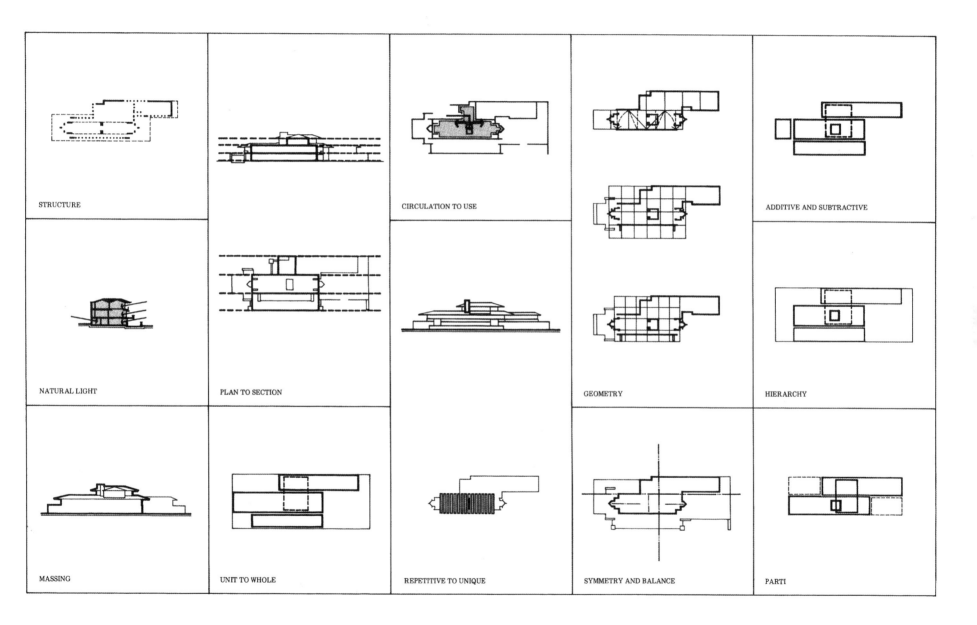

STRUCTURE

CIRCULATION TO USE

ADDITIVE AND SUBTRACTIVE

NATURAL LIGHT

PLAN TO SECTION

GEOMETRY

HIERARCHY

MASSING

UNIT TO WHOLE

REPETITIVE TO UNIQUE

SYMMETRY AND BALANCE

PARTI

FRANK LLOYD WRIGHT

FALLINGWATER (EDGAR J. KAUFMANN HOUSE)
OHIOPYLE, PENNSYLVANIA
1935

SECTION A

SECTION B

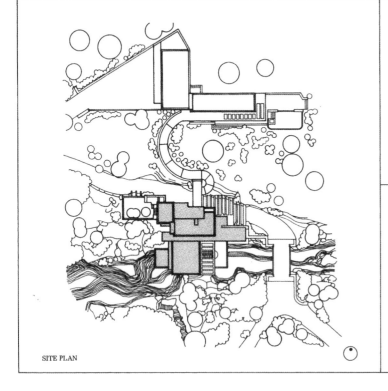

SITE PLAN

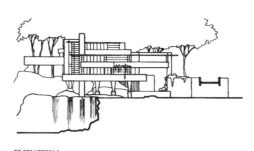

ELEVATION 1

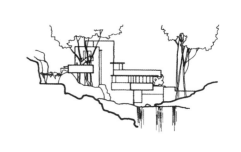

ELEVATION 2

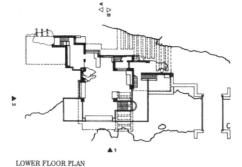

LOWER FLOOR PLAN

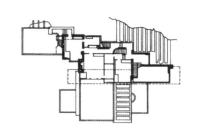

UPPER FLOOR PLAN

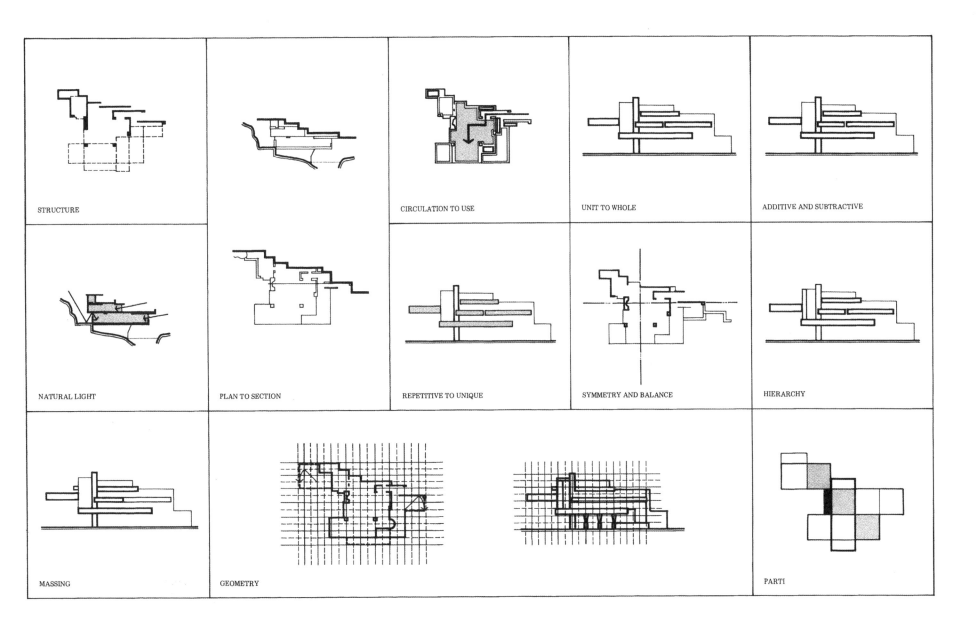

STRUCTURE

CIRCULATION TO USE

UNIT TO WHOLE

ADDITIVE AND SUBTRACTIVE

NATURAL LIGHT

PLAN TO SECTION

REPETITIVE TO UNIQUE

SYMMETRY AND BALANCE

HIERARCHY

MASSING

GEOMETRY

PARTI

FRANK LLOYD WRIGHT

SOLOMON R. GUGGENHEIM MUSEUM
NEW YORK, NEW YORK
1956

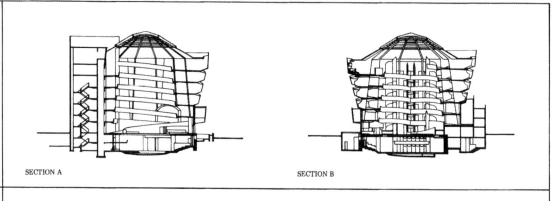

SECTION A

SECTION B

SITE PLAN

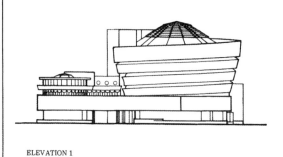

ELEVATION 1

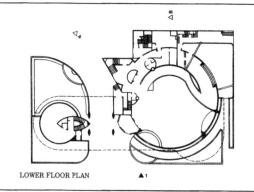

LOWER FLOOR PLAN

▲1

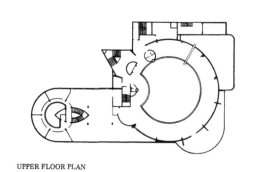

UPPER FLOOR PLAN

238

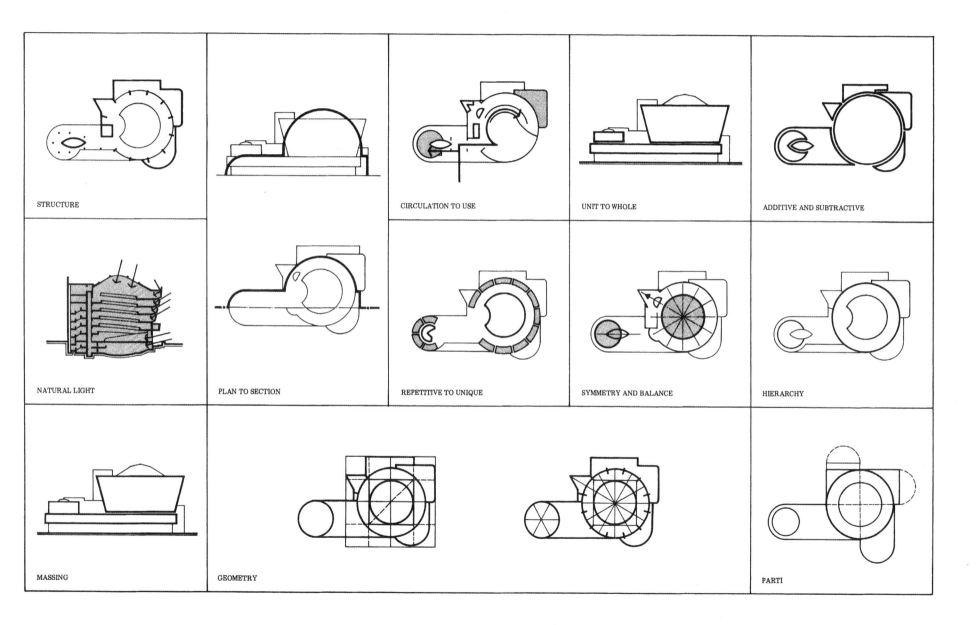

STRUCTURE

CIRCULATION TO USE

UNIT TO WHOLE

ADDITIVE AND SUBTRACTIVE

NATURAL LIGHT

PLAN TO SECTION

REPETITIVE TO UNIQUE

SYMMETRY AND BALANCE

HIERARCHY

MASSING

GEOMETRY

PARTI

239

PETER ZUMTHOR

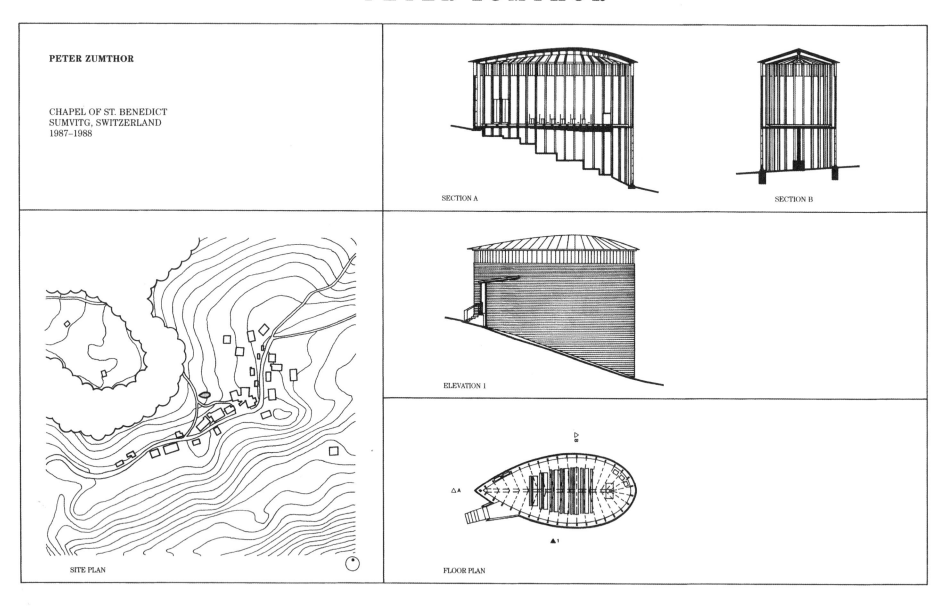

PETER ZUMTHOR

CHAPEL OF ST. BENEDICT
SUMVITG, SWITZERLAND
1987–1988

SECTION A

SECTION B

ELEVATION 1

SITE PLAN

FLOOR PLAN

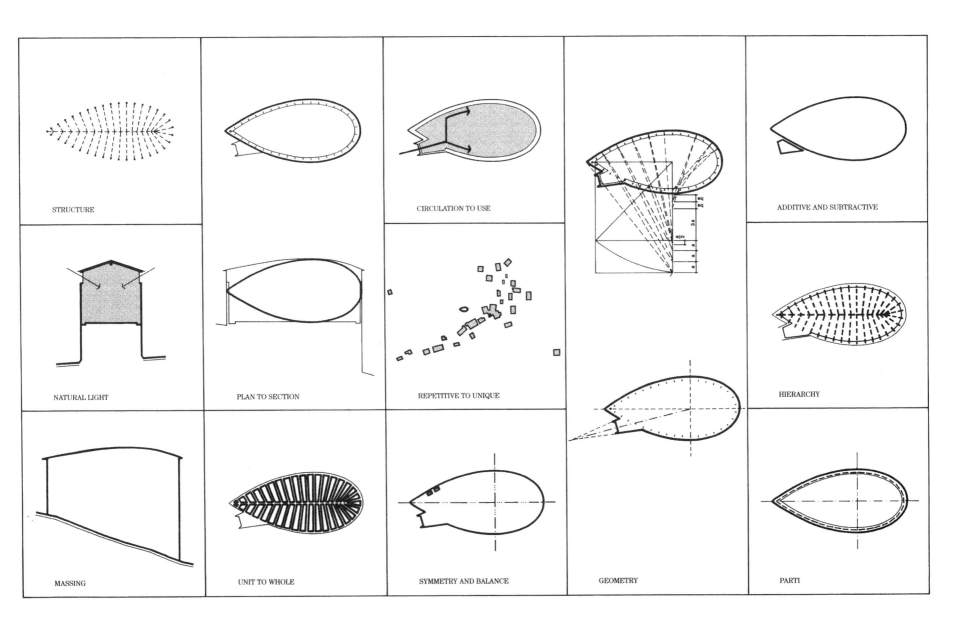

STRUCTURE

CIRCULATION TO USE

ADDITIVE AND SUBTRACTIVE

NATURAL LIGHT

PLAN TO SECTION

REPETITIVE TO UNIQUE

HIERARCHY

MASSING

UNIT TO WHOLE

SYMMETRY AND BALANCE

GEOMETRY

PARTI

241

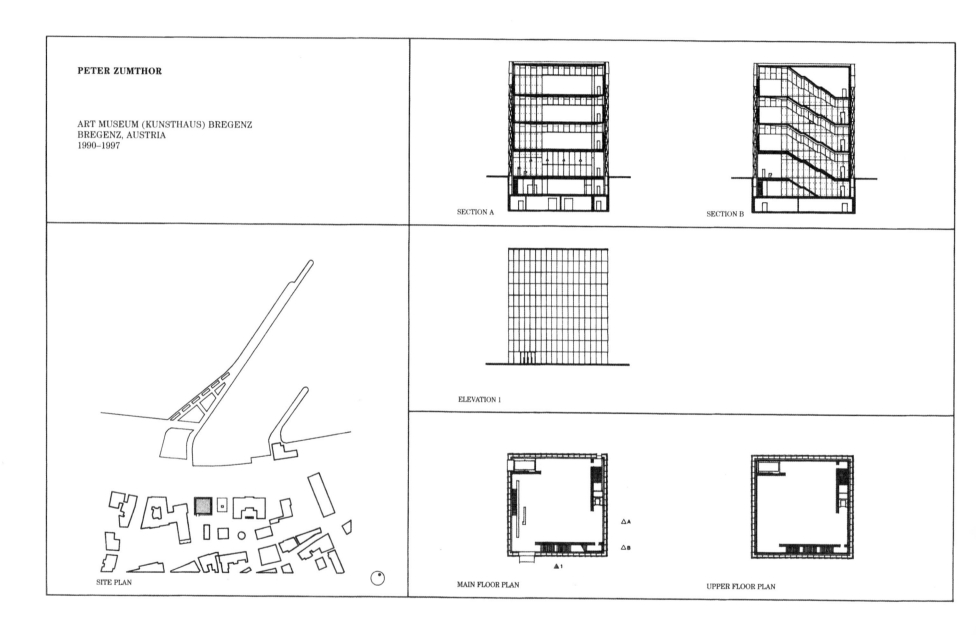

PETER ZUMTHOR

ART MUSEUM (KUNSTHAUS) BREGENZ
BREGENZ, AUSTRIA
1990–1997

SECTION A

SECTION B

ELEVATION 1

SITE PLAN

MAIN FLOOR PLAN

UPPER FLOOR PLAN

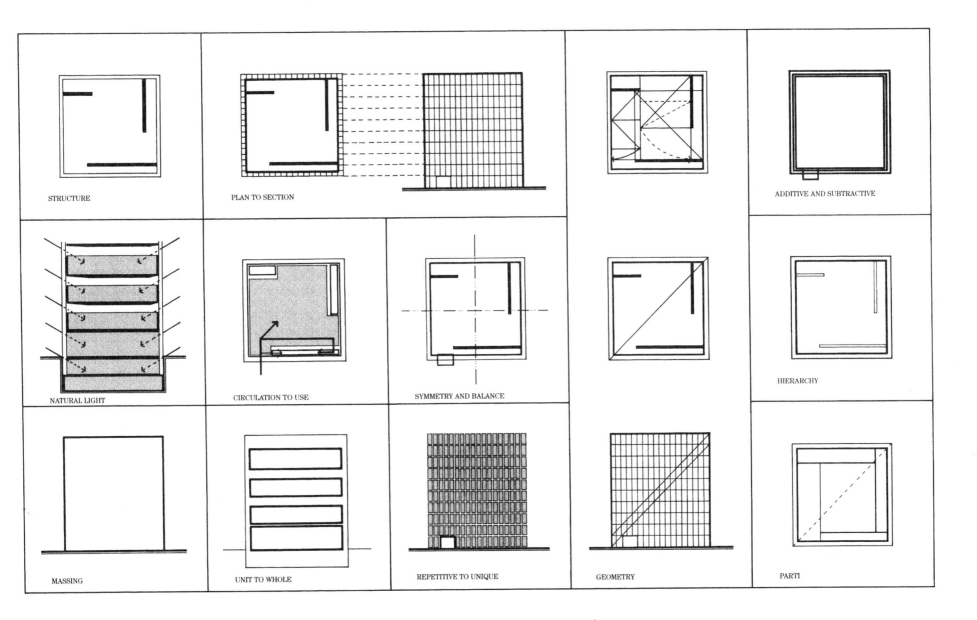

STRUCTURE

PLAN TO SECTION

ADDITIVE AND SUBTRACTIVE

NATURAL LIGHT

CIRCULATION TO USE

SYMMETRY AND BALANCE

HIERARCHY

MASSING

UNIT TO WHOLE

REPETITIVE TO UNIQUE

GEOMETRY

PARTI

243

形態構成意念

形態構成意念

從本書第一部分對118件建築作品所做的分析看來，不同的建築師在做設計時，模式是已被確立了。這些建築師們設計過程的相似處是獨立於時間、風格、位置、功能或建築形態。這些相似點可被歸類為許多有力的主題或設計理念，建築師則將之有意識地運用於建築設計上。

形態構成意念可說是一種概念，設計者可用來影響一個設計或根據它來衍生一個造形；這些理念對於組織化「秩序的建立」及「有意識的造形創作」提供了許多途徑。在引用某些形態構成意念而取代另一種思想時，設計者開始決定出和另一種佈局不同的正式結果和方法。使用這些不同規劃理念將產生不同的結果。

本書第二部分所闡述是一系列引用「形態構成意念」而達成的建築設計之一些相關性。每個概念都透過其理念的一般處理手法所展現來被定義與探討。每段文字敍述都有一組可示意一些而非全部的一般替選方法之例證；目錄中所包含的有些遺漏，不是每一個理念都加以探究，也不是每一個例子都被包括的。通常本章節分析章節中的示意圖都附有補充的例子，來說明一個形態構成意念，我們最寬廣的時間框架上，選擇最能表達該理念，顯示各類處理手法，並足以代表最廣泛的建築形式的圖說。

平面對立面或剖面的關係

做為一種形態構成意念，平面對剖面或立面的關係是藉著建築物水平及垂直方向輪廓之間，某種可清晰確認的相互關係來引發設計。這種觀念的具體化是兩個領域間（平面與剖面）的聯繫，使其對某一部分所做的決定，都將影響或導致另一部分的造形。

平面與剖面一致，是它們所發生的最直接關係，亦即兩者的輪廓相同，這可說是種「一對一」或1比1的關係。舉例來說，一個球形的平面與剖面都可以用一個圓來表示；使一個造形的一部分和另一個造形的整體發生關聯亦屬可能，例如某種「一對一半」或1比1/2的關係即存在於剖面及立面的造形及尺寸相同，卻僅為平面的一半之建築物。這個例子可用半球體的「一個圓形平面」對應於其「半圓形的剖面及立面」的關係來說明。與以上相對應。在此二例中，出現在平面及剖面的形具有相同的尺寸。在剖面等於半個平面狀況中，兩次使用「剖面造形」來創造「整體平面」，可獲得一種「側向對稱」的平面造形。當平面與立面的相同部分重疊之時，便產生一種特殊狀況，就如帕拉底歐的羅頓達邸的主要空間界定。

以比率達成的比例關係可用來連接平面與剖面或立面。不同於剛才所描述的局部對整體之關聯、比例關係使平面與剖面雖在尺度上不同，卻可作為另一方的整體。這種關係在平面與剖面成對出現，會比僅有各別之輪廓時有更多的資料可加以描述。因與主要幾何一致而常被沿用的比率為「1：2」，「2：3」及「1：5」。每種情況之下，其平面及剖面會因只

有空間方向的不同而導致形狀上之差異；在1：2關係中，平面與剖面具有相同的造形，但在某個空間中，一個為另一個之兩倍。例如：平面是個圓，而剖面是一個高為寬一半之橢圓形。縱然如此，當平面上的每一個部分被運用於剖面或立面時，它們不需以相同的倍率增加或減少。例如在霍克斯摩的基督教堂中，當一個元素出現在另一個領域減少時，另一個元素卻增加了。

平面與剖面及立面，當來自其中的一項資料看起來幾乎與另一者相像時，這一類型是最為普通的，而它通常涉及的是平面與剖面的部分而非整個平面或立面造形，存在於兩者間的差異可能是因某種造形語彙的改變，大小位置移動，以及變化的不規則增加。因造形語彙的改變所導致的差異可說明如下，平面中直交元素，可能在剖面上以一個可相比較的曲線造形出現。當大小或位置移動時，水平向度的元素（平面）將比垂直向度的（立面或剖面）或大或小，或在位置上有稍許不同。在增加變化中，平面與剖面的訊息以同一方式改變，但其速率不同。

平面與剖面，當其中一個的輪廓與另一個相反狀況的輪廓平行時，便存在一種「相互顛倒」的關係。例如，平面造形的成分是大的、簡單、正向、隨意的，而與之相應的剖面中之元素是小的複雜而負向，秩序化的；很顯然的，兩者之間存在一種相反的關係。

然而，對等、局部對整體、比例、相似或相反等種種關係在平面上及剖面上建立一種關聯性。兩者中，當其中一項確定後，另一項的輪廓也幾乎定案了，它們之間的關聯性亦可能在本質上是比較不具決定性而較具有影響性，在這類關係上，有關於平面或剖面的決定對另一項的輪廓，建立一個可能範疇。

局部對整體的關係可建立於平面與剖面之間，就此而論兩者之一做為整體造形，藉著縮減的方式，就可決定另一項的輪廓。以整體角色，在另一類範疇中扮演部分的角色，這種關係是十分明顯的，只是在尺寸上縮小了。磯崎新＼的矢野邸是此種關係的佳例，在圖中這棟住宅中，可發現整體平面形狀在剖面中不斷地出現。

當平面形狀中的重要關鍵點及其限制與剖面的重點相符時，平面與剖面亦可能展現某種一致性的關係，即使平面與剖面之實際輪廓有很大的差異，重要的是它們之間的主要變化點的位置排列。由理察遜＼設計的阿勒根尼郡立法院就是這種關係的一個例子。

平面與剖面的最後一種可能關係即共同引導或起源。在這種情況下，平面及剖面的輪廓是自同一源頭中的各別引導而決定。例如：布魯納勒斯基＼的聖瑪莉亞教堂，其平面及剖面的造形皆由兩個重疊的正方形，彼此旋轉45度角後而得。在平面上，兩個正方行有一個共同中心，但在剖面上，其中一正方形的一角交於另一個正方形一邊之中點；平面與剖面均源自大小相同的兩個正方形，但外形是截然不同的。

單元對整體的關係

單元對整體之形態構成意念，隱涵著單元概念及單元群之間，經由某特殊方式發生關聯所引發之設計造形理念。單元是建築物主要而易於確認的構成元件，它以某種尺度來達成建築物之整體，或為整體建築移下的一個個體。單元可以各種尺度存於建築物之中，無論如何，一塊磚可視為一面牆的單元，但卻不能做為一座建築物之單元，否則所有的磚造建築豈不都有

相同的「單元對整體」之關係。由此可見單元通常是一個空間體積或具使用性的空間或一種結構元素或一個塊體，或這些元素的組合。

單元對整體最直接的關係，表現在當兩者吻合為一同體時，即單元等於整體。這種關係存在於小而獨特的建築造形上，例如契歐普王＼的金字塔，由大量的石塊及瓦石構築而成。但我們對這個建築物的主要意象卻是一個可辨識的整體造形，這種意識要在其重要層面削減之後，此意象方能回歸於建築物之表面質感及其由尺度精確的鑲嵌單元湊成的圖案上。同樣的道理，現代建築中的玻璃及一些格狀嵌板對整個特殊造形而言，亦只是次要的意義。

目前單元對整體關係中，最盛行的形式即集合單元以成整體，即將性質近似的單元放在一起，使人意識到某種關係的存在。單元之間未必有實質上的連繫足以確定其關係。透過單元之組合以創造整體的手法，具有多種可能造形，歸納其特性不外乎相鄰、分離或重疊等。

相鄰是單元集合最普通形式。在這種關係中，單元是可見而完整存在的，它們以面對面、邊對邊，或面對邊的連接而發生關聯；連鎖型是面對面相鄰的一種變化。

單元亦可能被分離而同時與其它單元有關聯而形成整體造形。分離性可透過實質上的孤立或單元之間清晰的連繫體，使人易於察覺。這類關係的重點在於可認知的單元分離及單元的近似性，藉此建立了一種組織上的關係。

單元亦可能以重疊的方式聚集在一起。建築即是一種三度空間的現象。單元的重疊，在「體」的領域上，是藉著交互滲透而達成，因此，單元雖被視為完

整的個體，卻與其他單元共享部分的空間或造形，重疊的部分對各單元來說均為其造形之局部而同時隸屬於兩者。

單元亦可能包含於整個建築之中。這類關係須自相鄰單元形成整體的關係中區分出來。因此，建築是一個整體被表現出，而單元包含其中，並不被表露在外。這種關係的具體化乃將建築物視為一種單元的包裝物或容器，所包含的單元通常是一種空間或結構體。

整體建築比由許多單元構成的建築具有更多的造形，這種關係亦可以「整體較局部的集合來得偉大」描述。這種狀況下，某種建築形式以母體的姿態出現，它支撐、連結或有時候聯繫著許多單元。這些單元可能是造形上或空間上的，可見或不可見的，這種關係的重要性是一種殼的觀念，它定義了內在的"體"與外在的"形"之間的差異。

重複單元對獨立個體的關係

將重複的元素與獨立的元素結合起來的形態構成意念，乃透過成分間關係之建立來誘導建築設計，這些成分必須具有重複性及單一性。這種思想的基礎在於理解單一元素在群體中的獨特性。這種差異使同一類的共同參考架構能共容重複元件及單一元件；自重複的角度來看，單一的定義，是共同元素中被賦予一些不同特性的一個獨立個體。例如：量體單元之間相比較，乃是從其外形的差異度來決定一個獨特單元。若將量體單元與窗戶或結構單元相比較，其本質的差異會因單元特性的不同而產生混淆。在同一棟建築物之中，重複與單一元素之對比，可以在許多不同的尺度或層次上發生。

在建築的領域中，重複及單一元素通常是三度空間的。也因而可以透過平面及剖面的慣例加以聯結。在大部分的案例中，重複及單一原素將出現在同一垂直或水平面。無論如何，重複元素出現在平面而單一元素出現在剖面，或兩者顛倒的關係皆屬可能。布魯那勒斯基的聖瑪莉亞教堂即是重複與單一元素，不在同一向度的分離關係之例證。

單一元素可透過重複元素在大小、顏色、位置或方向上的改變而達成；形狀，幾何性其特點的改變亦可導致單一性。形狀或幾何性改變間的不同，在於兩個形狀之間的差異程度；如果單一單元有部分和重複元素相同，則因形狀改變而導致的單一性便存在，例如一個正方形，可將三邊之邊長及其所成的角度固定不變，而第四邊以一個圓弧形取代之。如果單一元素是在造形語彙上與重複元素不同，那麼便是一種幾何性的變化。在這種狀況下，一個圓對許多重複的正方形而言，是單一的。當相同的「造形」或「輪廓」利用兩種不同的方式，使其間的差異明顯化，這就是一種由"強化"導致的單一性，例如，一個透明立方體對一群不透明的立方體而言是一個強化的單一元素。

單一成分可以被重複元素包圍、在此情況中其獨特性表現在它的居中位置及特殊造形上。重複元素與單一元素的周邊會合是可能的但必非必然的，無論如何，重複元素在排列上的改變並不改變其所包圍的單一元素；單一元素包圍重複元素的兩者契合關係亦屬可能。

單一元素被重複元素包圍時，另有一種狀況就是單一元素因重複元素的排列而界定，這種結果與前述模型之間的差異取決於單一元素被建立的方式。在這種模型中，單一元素是由重複元素的基本造形或輪廓而決定，單一元素無法捨重複元素而單獨存在，至少在造形亦隨重複元素之形成或排列之改變而變。

單一元素和重複元素可以被附加在一起而構成建築造形，到底是單一元素被附和於重複元素之上，或是重複元素加諸於單一元素之上，可由其相關比例、輪廓、位置或一些組合來區別出來，通常附加上去的元素是較次要的。

當重複元素具有唯一的共同輪廓時，其重疊可導致並形成單一元素。在某些案例之中，建築中的單一成分乃是重複元素被界定後所剩餘的造形，就此而言，單一元素即建築整體造形除去重複單元之總和後所剩下的部分。

如果單一元素因相近而產生某種關係之時，單一元素便可從重複元素中分離出來。分離的本質是物質的或知覺上的，就像單元對整體的關係一樣。單一元素亦可置於一個領域中，此領域乃因重複單元間之尺度，外形或某種統一的關係使其形成一個較大的單元，且可被界定爲一個完整的領域或網路。在者種關係中，介於重複單元及單一單元之間的差異，會因單一單元使重複領域瓦解而加深。

存在的位置可形成一個元素的獨特性、線狀處理上的單獨安排是單一性的根本。因此，介於中央的單元，不論是位於一條路徑的終端，或一個自線狀組織移出的元素皆可能導致其單一的特性；在一個線狀造形中，亦可將其兩端點視爲結合許多重複元素的兩個「單一元素」。

加成或減除

加成或減除乃以建築造形之集合或移減來導引設

計的一種「形態構成意念」。兩者在觀念上的區別是——加成在意識上通常具有許多部分，而減除則具有一個主要的整體。加成式的設計予人一般意象是，建築物由許多明顯的單元所組合而成，而減除式的建築是從一個易辨的整體形狀上移去許多局部而完成的。建築或許可同時表現出這兩種意象，但分別導致它們是一種加成或減除式建築的觀念乃在其為許多局部之合成，或自一整體移減局部後之結果。通常，這兩種思想在建築物的造形考慮上具有最大的容量，無論如何，當它結合許多其他的造形論點時，空間結果會從這個思想領域所下的決定而產生。雖然加成或減除的造形思想常基於建築物本身的尺度加以運用，但它們在建築設計中亦可被運用於其他尺度，例如建築物之局部或某些房間中。

加成與減除與其他觀念的區別，表現在其為思想的一般範例、他們具有一種可以交替運用而能豐富建築造形的潛能，例如，從一個易辨的整體截去局部而創造新造形，再將許多截掉去的造形合成一個新的整體，爾後有再度減除新的整體……。在這種形態構成意念上，藉著任一個步驟或主宰意識或一系列的程序所生的意象，足使可替選的方案之範疇更臻廣大。

對稱與平衡

對稱與平衡乃以達成建築各成分意識上的平衡感來引導建築設計。建築上，平衡與對稱觀念之實質意義是——「元素」可被明顯地感覺其「對等關係」，對等關係的本質亦可加以區分。平衡與對稱的諸多替選方案是由這些對等關係發展而來，對稱與平衡暗示性的線或線兩端的成分均可能可創造出一種穩定狀況。

一般而言，平衡在意識上著重奠基於元素之組成。當其成分被賦予某些附加價值或意義時，平衡便是一種存於心中的「象」了。

對稱是平衡的一種特殊形式，在本質上是可認知的。對稱與平衡最大的差別在於其在對稱軸兩邊的單元是完全相同的，對稱最為人熟知的形式是成軸的，反射的或謂鏡射的，因其成分在方位上固定，故一個單元好像被鏡子反射而創造了第二個單元。這類的對稱元素在造形上相等而其相關位置剛好相反，左邊的元素在右邊亦將發生。雙軸的或左右式的對稱是一種發生在兩個方向的反射式性對稱。

第二種型式的對稱則是因成分對一個「共同中心」旋轉而達成的。這種情況常有一個穩涵的中心點，由定義建立起各種不同型式與從軸線發展出來的對稱是截然不同的。中心點可以包含在造形之內，亦可能在其邊緣或外部。如果旋轉點在造形之內，可能會產生一系列重疊的形。假如旋轉點被置於不對稱的兩個方向時，這類對稱亦可能在風車的外形上產生。除了旋轉中心的位置之外，另一個重要的變因是旋轉的次數以及在旋轉間所增加的形。

由轉換產生的對稱，在具有完全相同形狀與方向的元素被變換時便可能發生。這種對稱能使線狀組織的發展透過複合或相等單元之集合而產生，在這其中，任兩個元件間皆有對稱關係。輪廓並不局限於直線，其在本質上可以是連續的。在同一個設計中亦可能合併一個以上的轉換，例如烏榮＼的中庭住宅，利用兩組對稱的相關單元，各有其不同的方位。

當對稱被認定為產生於點或線兩邊相等的單元，而平衡的產生，便藉由點，線兩邊的單元會因某種可辨的不同方式存在。這些屬性的不同能夠在元素間產

生平衡的狀況，這些包括幾何方向、位置、大小、輪廓之相異，或一種正負之顛倒。幾何性的平衡是由造形語彙上互異的兩個相等單元之關係達成的。例如，一個元素為圓形，另一個卻成直線進行。

相等的單元除非是「反射式」或「旋轉式」的對稱可藉由給定直線達成平衡，否則都有方向上的差異。由所處位置而獲得的平衡關係繫乎其單元之大小及它們與平衡線之間的相對距離。這和物體在翹翹板上達成平衡的觀念十分接近。

大小不同的單元可藉比例關係使其與「平衡線」之間的「距離感」變得相同。在這種關係中，大小不同可因在較小單元上集中或強調某些特點而達成平衡，使得平衡線介於兩個單元的中心位置，這通常發生在比較特殊的例證中，其重要性就像一顆小小的珠寶可以平衡比它大很多卻不較貴重的物品。舉例而言，兩個大小不同的單元，可藉由在較小單元的特殊物質的使用而在其間的線上取得平衡關係。

平衡也可藉單元於二度及三度之輪廓的不同而達成，表面或造形的視覺平衡是靠面或體在處理上各自不同而達成。這種不同有助於對建築物二度空間之理解及其建築整體之三度空間全貌之建立。在這種關係中，數目、形狀、模式等課題都透過像「開放／封閉」，「少／多」及「簡單／複雜」等各種關係的屬性之考慮而被聯繫起來。

最後，以正負兩種形式存在的相等成分亦可能達成平衡，建築的具體本質者即屬此類的平衡，因為它涵蓋了量體與空間的平衡，據此而論，屬於正性的高塔恰可平衡屬於虛空間的中庭。

幾何形與格子

幾何形「形態構成意念」是利用平面與體的幾何形來決定建築造形。無論如何，幾何形是存在於所有建築之中的，但以一種「形態構成意念」來探討的話，以許多造形思考層面上，幾何是被視為設計決定的中心。

這種「形態構成意念」最根本的應用併入了與以許多基本的幾何形作為「空間」或「外形」的依據來構成整體建築的輪廓。據此，一棟建築可能是圓的、方的、三角形、六角形、八角形或任何簡單而可描述或識別的形式。雖然幾何形不見得要完全介入建築中的每一部分，但基本造形必須具有「支配性」並易於認知的。

雖然建築物可僅以一個幾何形發展出來、亦可組合起來而創造新的建築，同樣地任何兩個或更多的基本造形均可結合，這提供了每個基本形如同整體建築般地可認知。造形可以不必具體存在，至少每一部分都要具有暗示性，在基本形彼此結合的方式中，一個幾何形可存在另一個幾何形之中，亦可能與之相連或重疊。當一個幾何形存於另一個之內時，內部的幾何形可能是一件物體、一個房間、一個庭院、一個被界定的區域或一個具暗示性的空間。

建築上以「幾何形重疊」而產生的特殊造形方式，即一個矩形與一個較小的圓形之結合。一個圓或一系列由圓衍生的造形可與矩形在邊或角重疊，重疊後產生許多特殊造形，包括圓形銜接於矩形長邊中線上，一個在矩形角上的圓，可能與其兩邊重疊，也可能與其中一邊相切。

不同的幾何形可集在一起，相似的幾何形亦可結

合在一起，例如建築物可由一些大小相同或不同的元素組合，如：二個圓，三個三角形或兩個六邊形，當相同的兩個正方形結合在一起時，便產生了某些特殊而有趣的造形。

兩個完全相同的正方形以邊相連則產生一個「2：1」的長方形，亦可有部分重疊而產生一個小於「2：1」之比例的矩形，或將其拉開形成一個大於「2：1」的矩形，兩個正方形重疊的部分或因分開而成為暗示性空間的部分，通常是用來做為特殊的目的，例如做為入口或建築物的主廳。兩個正方形以45度皆可造成一個八角的星形，亦可將一個正方形的面接合於另一個正方形的角。

有種以特殊的方式結合的正方形使其具有一種既為「複合」亦為「等分」的特性。這種組合的特性實因這些正方形，形成另一個大的正方形，即一種「平方關係」。當四個正方形組成一個邊長二單位的田字格時，其結果可被視為將一個大正方形分割成四部分，亦可視為四個小正方形組合成一個邊長為二單位的田字格時，其結果可被視為將一個大正方形分割成四部分，亦可視為四個小正方形的堆積。同樣地，九個正方形亦可組成一個邊長為3×3單位的大正方形；依此類推，正方形可組成16倍、25倍的另一正方形。

九宮格由九個正方形組成的大正方形中，有三種不同的類別——（1）位於角落的四個正方形每個皆有兩個正方形與之鄰界，（2）位於大正方形四邊之中間位置的四個正方形，各以其三邊與其他正方形相連，（3）最後一個正方形位於大正方形的中心位置，被完全包圍起來。這個被包圍的正方形中心在「九宮格」分割的形式之中成為一個易辨而唯一特立的輪廓，由九個正方形構成的大正方形強調一個中心的正方形，

或空間田字格所強調的則是一個點。在九宮格中，移去某些單元後可造成變化之形，例如移去中心的正方形，則其餘八個正方形，則構成一個「×」形。去掉四個角落，而保留其他正方形，則成為一個「十字形」。除去大正方形兩個對稱位居中間的正方形，則可產生一個「H」形。最後移走一個角落的正方形及該正方形相鄰的兩正方形後，將形成一個「階梯狀」的造形。

許多造形也可只利用基本幾何形的部分而形成，最簡單的例子；圓形、正方形，三角形的一半或一小片斷，越複雜的輪廓可能是由許多幾何形的組合所衍生的，雖可知道這些輪廓幾何形的片斷組合而構成，卻無法以簡單的幾何形加以描述。另一種幾何的衍生是由點位於建築輪廓內的大型幾何形所意指暗示出來的。例如在范士利的維娜，范士利住宅，建築物的角可排列投影出一個大三角形。

由一個正方形可演變出三種具特殊邊長的矩形，這些組合都是藉組合兩個正方形而產生小於2：1的比例。第一種是邊長為$\sqrt{2}$的矩形，乃取正方形對角線之中點為中心，旋轉45度而構成的矩形，較長邊，即為1.4邊長的矩形。第二種為1.5：1的矩形，這是將半個同大之正方形連接原正方形之一邊而構成，第三為黃金比例的矩形，此乃取正方形之對角線，以正方形一邊之中點為中心旋轉45度而構成之矩形，即1.6矩形。無論如何，這三種矩形均常被單獨或聯合起來運用於建築物整體或局部之構成。

另一系列的輪廓可藉旋轉、移動或重疊發展而成。這些方法均為一種暗示性的進行程序，可以聯合運用而創造更複雜的造形，例如旋轉與重疊並用。旋轉是依於某個中心而移動一部分或許多部分的理念上之程

序，旋轉中心可以對每一部分而言，可以是同一個，但非必要的。旋轉通常使其涉及的各部分很自然地改變其方向、源自旋轉的某種特殊輪廓爲軸承；其中兩個線形的相連元素通常指向不同的方向。在某些例子中，樞接的接合點，通常以某種造形出現於建築物，在多數的例子中，它是隱而不視的。

移動不像旋轉動作，它是一種僅改變位置而不改變原來方向的手法。在本質上，移動是指在水平面或垂直方向上改變位置，若在對角線方向上產生移動，可產生特殊之結果。因移動導致兩個方向之改變，移動亦可被理解爲兩個局部相對地遠離。當這種情形發生時，通常有第三個造形或空間介入這兩個分離體之間，來中和那個裂縫。

重疊具有一種獨特的本質，即連接兩個形創造第三個造形、極其簡單的形亦可重疊成非常複雜之造形，重疊後之共同區域可能與任一個參與重疊之造形迴異。

輻射形，風車形及漩渦狀具有一個共同屬性——具有一個起源中心。輻射形的建築物必須有許多的主要元素源自中心，這種輻射狀的元素可能與其他做集中排列的元素相交。漩渦狀及風車狀的造形比輻射狀更具動感。漩渦狀以固定的改變率自中心依其旋轉的方向遠離，風車包含許多相連於一個共同核心的線狀元素，這些元素也可能相連而形成一個暗示性的核心，這個造形的各部分均有其定位，故而其中心線並不相交於一個共同的中心。無論如何，這些元素確實隔著固定的間隔作輻射狀的分佈，它們與核心之間的關係及元素，彼此間的關係都是固定的。紡車是一種具暗示性的動態風車造形。

格子是從基本幾何形的重複發展而成。加成、結合、細分，是創造重複元素的種種方法。觀念上，格子是一種無界的領域，其中所有的單元都相同，格子亦可描述爲至少有兩組平行線相交後的結果。

介於線之間的間隔可以不斷重複或變化；在一系列最簡單的形式中，所有的間隔都相等。這些系列的複雜性可因其內部間隔數的增加而改變。特殊間距發生的頻率以及它對其他間隔的關係，將決定可區分的圖案是否存在，以及該種圖案的本質。假設a、b、c代表格子中的間距，而a的發生頻率是每三格發生一次，則這種格子的型式可能是a、b、c、a、b、c、a、b……亦可能a、b、b、a，c、c、a、b……、或a、b、c、a、c、b、a、b……。

格子的另一種現象是由於數組平行線相交後之結果。兩組平行線可能正交、亦可以不正交。如其關係爲正交，而各組線的間隔又相等，則會產生一種正方形的格子，當兩組平行線彼此相交，但分別有其等距的間隔，則形成一種規則的長方形格子。假如兩組正交的平行線，各組線都具有一種以上的間距，就會產生一種複雜的格子花紋。此外，兩組斜交的平形線將產生一種平行四邊形格子；三組平行線若具有共同的交點，則會產生三角形格子。這些平行線的數目就觀念上而言是無限的，但實際上數目是很少的。

由任兩組平行線交織而成的格子是一種精密而并然有序的構造，無論如何，只靠一些交點的存在是無法提供足夠的資料以正確地描述格子的特性。例如一群平行四邊形格子或三角形格子的交點。清楚地界定直線與交點間之關係，乃是對格子作整體認識的重要一環。誠如以上所討論的，線與點在觀念上都應存在並加以清楚地定義。兩者亦可以一種相暗示的方法存在，意即，一條直線須由兩個單獨的點或一個交點來界定，假如在其範疇中有足夠的資料，使我們預知一

種預期的模式，那麼對一個格子中交點或一條線的局部加以移動亦屬可能之事。如此，在暗示性的片斷中，可完成或填充我們預期的東西。對直線與交點的明示將有助於格子重要性之建立，或賦予格子主要或次要的強調性。格子與基本幾何形一樣，可透過旋轉，移動及重疊的程序加以結合或處理。

佈局模式

　　佈局模式也是一種「形態構成意念」，它描述個體的相關位置，這些模式必須具備創造空間或組織空間，造形潛力的主題，這些模式基本上大致歸類成以下數種：中心的、線狀的、簇群的、同心的、巢形的、雙心的、雙核的。

　　中心式的佈局模式被歸類為「中心支配力」或以中心空間來組織其他空間的一種模式，這些案例的主要差異在於中心空間如何被支配運用。第一種可能方案是「趨向中心」或「聚於中心之周圍」，第二種是「穿過中心」，第三種模式並不包括在本研究範圍之內——即一種「實體中心」，例如壁爐的地位即屬之。

　　在中心支配模型當中，中心是焦點的所在，它常將最重要的使用空間置於該處。如果這空間被覆蓋，它很可能被處理成一種中央高於四周的造形，例如一個半球體，穹窿或錐體、金字塔等，如此，中心的意念可被屋頂或天花板來加強。中心的支配性空間有一項主要的特性即該中心通常有駕馭整個「量體」或「造形」的趨勢。這個中心可以在實際功能或象徵意義上具有支配性，在某些情況之下它是神聖的，若非神聖的便不是那麼重要，這種模式常暗示一種獨立個體或一種由中心延伸而來的空間組織。可能導致複雜

造形的「體」之延伸都源於這個中心，每個連續體都強化了中心而減低了本身的重要性，在某一點作過渡的延伸可能減低中心本身的重要性。欲維繫這模式之中心性及支配性在根本上有一個困難——就是入口的位置。在理想上，入口應被置於中心或透過一系列等距分置於建築周邊的連續開口來設置，但這通常不易達成。

　　在以中心為主的造形中，動線系統是朝向中心空間並將之包圍，因此中心可以是個人四處走動的戶外空間，但通常不是個穿透性的空間。迴廊的戶外空間可為一個人們走動的內殿成為一個中庭，這是中心支配空間為虛空間的例子。依此觀念，中心空間與戶外空間並無視覺上的衝突。

　　另一種中心型的模式則是以中心空間作為其他空間的組織元。在這類案例中，中心空間可被視為用來分析動線問題的動線或交換場所或一種服務性空間，古點的圓形建築便屬於這一類空間，它在外觀上或許具有重大意義，它並不像使用空間那麼重要。與中心支配性的建築一樣，這種形狀不一定要在外觀上表現出來，它可以是一個虛空間，像一個院子或中庭之類，作為動線系統之用。

　　與前文所探討由中心觀念發展出來的佈局模式，共不同點是線狀造形著重在線形和移動的觀念。路徑與方向成為它的主題，作為中心造形。線形模式亦可能區分為兩類，兩者的主要區別在於它們與使用空間之間的關係以及如何利用動線來使用它們。在第一種模式中，動線被解釋成一種脊線，它與使用空間是分開的，第二種模式則是動線是穿透過使用空間，並且每個空間都是相連的，可以項鍊的串接方式來比喻之。

　　脊線是一種服務的空間，它對一系列獨立的部分

或場所空間提供管道。通常，這是一條共同的交通動線，使彼此沒有直接關係的個體連接成群。這條脊線可被以建築物的形式或隱藏於内的方式來被支配。在隱藏室的案例中，脊線可能簡化成一個單柱或雙柱的迴廊，沿著脊線排列的可能是對稱或不對稱的個體。

一般而言，脊線並無階層或被賦予的長度，但它所服務的特定對象便開始決定它的極限。另有一些建築要素，例如出入口，也影響著脊線的形狀以及脊線被認知的方式。脊線給人的一般印象是鉛直的，事實上它能因彎曲而造就一個封閉的空間中，也因而能使視線集中或減少其外觀上的長度，並因而與一些互外狀況相呼應。在一個建築物中，可以有一條以上的脊線，這種案例中，相交的脊線及其相交的方式（特質）即可能隱射一種階層化或特殊化的區域。

使用空間在縱向方面上被穿過，或者一系列空間被連接起來而暗示了從某處至某處的行動，這便是線狀模式的第二類。基於以上特點，一條路徑不是穿越空間，便是自線狀模式的第二類。基於以上特點，一條路徑不是穿越空間，便是自某一空間導向至另一個空間的形態，在後者的狀況中，介於空間開口的位置形態決定了整個線狀組織的外觀及其路徑的明晰性。"體"的延伸若能將次要空間倒至主體空間並強化該空間之線形特性時，將會使其路徑豐富起來。

這一類的線狀造形能夠激發其系列演變的潛能。雖然這種演變將於以後的章節單獨討論，但必須瞭解的是——由空間至空間的線狀造形多半是被成列地契合著。因此，在連續性的任何一個空間都有可能賦予其重要性加重的部分。或許在路徑的開端，中心，或終點，亦可能沿著整個路徑分佈。

簇群組織是意指沒有可識別模式的空間或型式群。

型式或空間的單元彼此之間必須很相近，但是其間的關係卻是不規則的，這些關係的隨機特質使得單元不規則空間，可以在全部形式之内及一種可以影響或決定三度空間的方式聚集，聚集的型式雖然不是簇形的不可缺的條件，可能有不是很重要或主宰其間的空間之細小部分。

這種集中性輪廓的模式與滴水穿石的模式類似。當一系列不同大小的單元有相同的中心時，這個模式便具有集中性，内部元素與另一個相連的聚集可用來說明這個輪廓，一個具集中性組織的特質對許多環節而言，開始去看模式是必要的。然而必須要注意的是，雖然這些環節共享一個共同中心，卻不一定有共同型式的語言。

巢狀輪廓模式享有集中性模式的特質。兩者内部都有單元在巢狀模式中，每一個單元的中心是不同的，巢狀單元可以有其他部分，大部分是一個或更多的邊或中心線。二者都可以型式或空間水平面形成，且都暗示著凝集。

輪廓模式有兩個同等重要的"雙中心"，對雙中心，最顯著的瞭解在於它是有明確領域或場所的意念，此領域可能是堅實的或是虛無的，若是虛無的這個場所可以是個房間，一個大的内部的體或一個外在空間，如同一個法院或識別區域。

如果建築物被視為塊體，則領域便是個具體物。不管是具體或虛無的，雙中心在區域内都是相對依存的。如果領域是虛無的，雙中心相當於一定義空間内之事物，如果領域是具體的，則雙中心是從塊體中被挖空的，而其餘部分則被視為附屬。

雙核心輪廓型式主要有二個同等支配部分，如同形式包含了建築的輪廓，這兩種形式建立了一條對稱

或平衡的線而核的部分可能相同，他們也可能因幾何因素旋轉了輪廓或狀況，而產生不同的改變。第三種型式可將模式連結起來，但不是很重要的，通常連結者是個次要或中立空間，而其往往是不在兩支配部分內的。有時，它可以是主要使用空間或一個具體的牆之形狀，支配部分通常藉由進入其間而相吻合，或在一線性風格中藉由進入一個而緊接另一個。

演變

 包含"漸次演變"之形態構成意念所屬的原型主題，主在探討一種漸次改變的模式，其改變通常發生在兩種情勢之間。演變涵蓋的是一種多樣化而不僅是一種雙重性的觀念。因此，為區別出模式兩種以上的漸次改變是必須的；層級、遞變、變形及調解等觀念是本書討論的演變模式中的一般類型。這四個主題和整個演變在涵義上的重要區別是，前者為後者的「有限子集」。演變可以是無止盡的，但例舉的四個主題是有限的，它有明確定義的起始和終點，在這些有定界的子集中，漸次改變的特質在於兩個改變之間是有跡可循而非彼此孤立的。由此可類推改變是以一種對邊界的關係被認知。例如某物在某狀況中是大的，在另一種狀況中卻是小的。

 層級是指具有共同屬性之個體的層次等級。特殊的個體將因所賦予的重要性顯示出來。由神聖到凡俗的，由大到小，由整體形狀到表殼，由中心到邊界，由服務到使用的，由高到矮，由少到多、由界內到界外⋯⋯等等，為常見的一些層級變化。在建築中，這些變化即可單獨存在亦可共同存在，在某些例子中，知道其重要性之前，有必要對其屬性下更多的決定，

例如："大"不見得比"小"來得重要，從大到小與從小到大的等級秩序在建築中皆有明證。

 建築物中的層級支配性常因伴隨一種以上的演變而被強化了。例如，赫魯斯神殿便是藉由多種建築上的層級來加強主神室的重要性。這些建築上的級層支持了一般人有關宗教的及社會的階級信仰。廟宇的層級以"神聖對風俗"之重要性為基礎，在建築的表現上則是——以小對大，以一種對，以黑暗對光明，以房間對面積區域，以封閉對開放。以建築中不同區域的開口為例，在凡俗的區域做大門，而愈是封閉的神聖房室卻給予愈小的開口，透過階梯或斜坡改變室內天花板高度，即令是天然的坡度使然，也是一種趨向神勝的訊號。神殿中最神聖的空間說是以層層的牆體保護起來並獨立於外界。因此，它總是神殿中最小，最封閉、最黑暗、最有房室感的區域。這種地方是為極少數的朝聖者及主神而設的，主神與別區域較不重要的諸神是相對的。在大門廊之後，隨即是一個大庭院，或謂"眾人之聽"，這個區域是廣大的，透天的，在神殿之中亦是最無房室感的房間。

 在他類建築之中，最重要之層級變化通常是建築師以最光彩奪目的飾品，最貴重的材料，最精緻的細部與質感來達成。其位置若在中心或軸線的終端，可加強空間或造形的特異性。一般而言，能夠使某些事物變得特殊或針貴的特質。在建築的片斷中便暗示了一些足使基本創造重要地位的策略。

 遞變是一種有界限的演變，其中只是「屬性的替代」而沒有「造形的改變」。由開放而封閉，室內到戶外，簡單到複雜，運動到休息單獨到集體以及尺寸的變化等都是典型的遞變。和層級相仿的是，它有明確的限制，而與層級相對的是，在限制的終極現象中，

未被賦予價值，也就是説，簡單不見得比複雜來得重要，反之亦然。當終極現象一致時，介於這些終點之間的個別現象也應是一致的。范艾克在有關介入，介於雙生相的研究對於瞭解遞變及其潛能是極有價值的。在遞變中，一系列的中間步驟是必須的，在遞變中，兩個極端的現象將由介於其間的變化暗示出來。因此，亦可在兩端象之間建立一種連繫。

變形是一種演變，在其間物體在本身的界線內發生造形之變化。它與遞變相似，但比較特殊的是其輪廓之改變。這種輪廓改變可能在二向度及三向度之造形上都具有影響。爲確知從一個造形到另一個的改變，故須有一個複合意象的參考架構。變形不是兩造形之間的相似物，而是一系列的造形改變，於是每個造形在層級上是無法區分的。

調解殊異於其他三種演變類形之處是——其端象爲建築物本身以外的情況，該建築被視作一個橋樑或一片連接用的組織，介於其引用的平體所函蓋的狀況之間。於是，這個建築物不可視爲獨立的，但必須視爲與引用平體有關的。爲了將過渡視爲一種形態構成意念必須設定一個地位或於建築物將存在的主體上，作一個相關的説明，這通常藉大量的"抽取"方式而達成，例如參爾＼在新哈姆尼中心所做的圖書館中，則在一邊取河流之形作出浪形之牆，而在另一邊取格狀城鎮之意象而作出了直交之幾何形，這種設定至少引發自然及建築物爲背景的兩種狀況，於是，一個新的建築物可以介於兩個建築之間或兩個天然環境之間，亦可介於一個建築與一個自然環境之間。

就此意念而言，其建築可視爲一個大主體截取出來的片斷，透過中間體，建築物本身消弭了存於背景之差異。在建築物之中，有一系列的姿態來調整造形，

使其反應外在的情況。交互般地，一種情況可以某種造形重覆出現於建築之局部上，爾後再轉變成另一個外在情況。另一種可能性是：建築物爲介於兩外在環境之一系列中間體或中點。

縮減

在縮減的形態構成意念下，將所有造形以較小的尺寸重複於建築之中。這種縮減可以兩種方式發生，即整體之局部"及大對小"。第一種類型中，整體或其大部分，以一種縮小的尺寸作爲一個新的局部。一般而言，這個縮小的片斷都被置於整體之中。第二種類型是：一個大單元及該單元至少一個以上的縮形被結合而形成一棟建築或建築的一部分，縮形可不斷重複或連續縮小，在這種類型中，縮形通常與大單元並排而不存於其中。以上兩種類型，尤其是第一類，其縮形可涉及一種由正變負之狀況改變，例如，當原形狀以一種「實質」或「體」存在時，縮小後的造形可能以一種虛渺或空間展現出來。

第一種類形中的縮形有一個獨特的性質，即觀者可藉由縮形而瞭解整體；這種特質使觀者從直覺而導向觀念認識，因此，藉由觀察一個房室，庭院，或建築之翼之輪廓即可推知建築物之整體輪廓，這種觀念上的移動亦可發生在平面與剖面之間。在這種狀況之下，平面或剖面可以一個縮小的影像重複於對方的地位上，例如一個空間或房屋的剖面可能與整棟建築之平面輪廓相對應，就如磯崎新的矢野邸一般。

另一方面，屬於第二類的縮小，瞭解到其中一個部分僅能得知另一個部分而非整體。所以，這種類型僅能純屬一種意識型態。在許多例子中，大對小的縮

影通常與建築物大大小小的個體結合而存在，於是建築物中較不重要的空間都置於這個縮形之中，典型的例子是許多建築物之服務空間，都存在那些縮小的形體之中，然而一種有趣的例子卻與上述之典型顛倒，縮小空間可能意謂著強調而更形重要，阿瓦·奧圖＼於塞納沙羅所做的鎮公所，便是一個佳例，其縮影即其會議場所，對整個大空間而言，是比較重要的部分。

簇群組織是一種成群的空間或造形，並無明顯可區別的模式，其單元無論是造形或空間，應該彼此比鄰。然而，單元間的關係是不規則的，這種隨意的關係可導致單元產生不規則的造形，但並非其主要因素。空間群可簇集在一個整體造形之中，並以某種方式影響或決定三維空間的造形，簇群造形常產生一些對其本身不重要或不具支配力的細分空間。

同心圓式的造形模式有如將一塊小圓石丟在水中時所產生的紋形。一系列不同大小的單元具有共同的中心，便可謂是一種同心形的模式。這種造形亦可視為一種層狀組織，其中A元素可用B元素的脈絡關係來觀之。同心組織的特性就是具有許多環，無論如何，留意這些環是重要的。它們雖然有一個共同的中心，但是，不見得屬於同一種造形語彙。

巢型模式與同心形有某些共同的特點，兩者皆有單元存在另一單元中的現象，但是，巢型模式中的單元有其各自的中心。巢型組織中的單元可共有某些局部，例如邊線或中心線等。巢型與同心型模式皆可以在空間或造形的層面上被創造出來，兩者並都反映一種層狀的組織。

具有兩個同等重要焦點的造形稱之為雙核心模式的；對雙核心模式瞭解有一個很重要的觀念，就是其領域或範疇須有固定之邊界。它的領域可實可虛，如果是虛的，則可能是一個房間，或是一個大的室內空間；也可能是一個戶外空間，如庭院。如果建築被想像為一個"體"，那麼這個固定的領域便是實體。無論它是虛或實，必定相對存在分屬於虛實兩種領域的中心。如果所對應的領域是虛體，中心則為以界定空間內之其一特定物體〔如某一房間內，可以壁爐（或其它）為其之中心〕；如領域是實體的，則其中心意指整個體挖空後的空間，而挖空後的殘存物體則為其驅殼（Poche）。

雙核心的造形模式有一項主要特質，即具有兩個同樣重要性的部分；它們在形式上分別具有一般建築物的某種造形，而兩個造形間則有一條對稱線或平衡線。雖然雙核心造形的兩個部分可以全然的相同，但是，也可藉幾合性、方位、形狀或客觀情勢之改變，而具有差異性。介於兩個個體之間，可用第三種造形來連繫，但這並非是絕對必要的。一般而言，這個連繫個體往往被摒除於兩個主要個體之外，屬於一種次要或中立的空間；若有特殊必要，它亦可權充為一個重要的使用空間，並可用牆圍成一個實體空間。兩個主要個體通常由介於它們中間的入口區域來銜接；或者一種線形組織方式，先進入一個個體後，再抵達另一個個體。

1. **SNELLMAN HOUSE**
ERIK GUNNAR ASPLUND
1917–1918

2. **SMITH HOUSE**
RICHARD MEIER
1965–1967

3. **PANTHEON**
ARCHITECT UNKNOWN
c. 100

4. **CARLL TUCKER III HOUSE**
ROBERT VENTURI
1975

5. **OLD SACRISTY**
FILIPPO BRUNELLESCHI
1421

6. **VILLA STEIN**
LE CORBUSIER
1927

平面對立面或剖面的關係

相等關係

　平面、立面與剖面，一般都是用來表示建築物的垂直和水平輪廓。它們之間的關係十分密切，任何一部分均可能影響到其它各部分的形式。以下的圖式便是他們之間的幾種關係；有相等、1比1/2、比例、相反、相似。

　平面與剖面或立面最直接的關係便是在他們相等時；在它最簡單的型式中；這種相等關係是指建築物的整體輪廓而言。在阿斯普朗德的史尼爾門住宅中 (1) 中，其房子的主要部份的長方形中，成為立面的造形（不考慮屋頂）。同樣地，在古聖器堂 (5) 中，全體平面的長方形，便重複地用於立面的造形。又如理查麥爾的史密斯住宅 (2)，其平面與剖面均採用 1.4 的長方形，其中小的附屬建築是一個立方體、在平面與剖面上與建築主體之關係十分類似。在帕特農神廟 (3) 中，平面上形成主要空間的圓決定了內部空間的輪廓，而其空間圓頂則為一半球，尖頂的高度相當於圓直徑。事實上，設計者也儘可能地使這個圓頂接近一個球體。又如范士利的塔克三世 (4)，若將屋頂略去，也是一個立方體。柯比意的史丹邸 (6)，便具有相同的平面與立面輪廓。而且不僅止於整體造形，連其中的格狀分割也都相同。

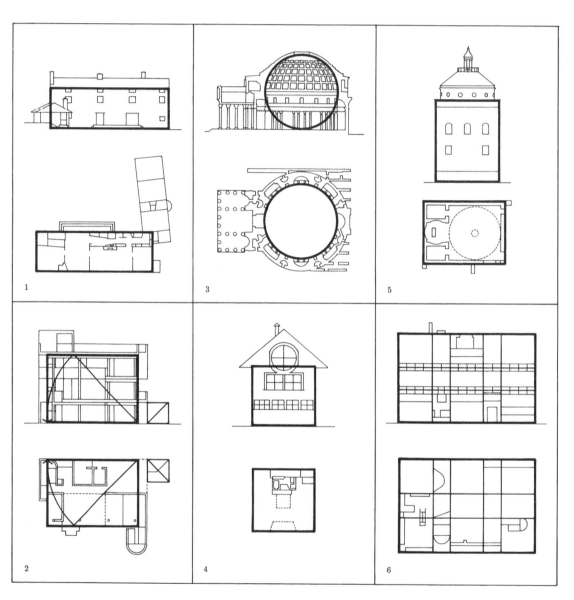

1. **STOCKHOLM EXHIBITION HALL**
 LE CORBUSIER
 1962
2. **NAKAYAMA HOUSE**
 ARATA ISOZAKI
 1964

3. **CHAPEL AT RONCHAMP**
 LE CORBUSIER
 1950-1955
4. **YALE HOCKEY RINK**
 EERO SAARINEN
 1956-1958

5. **RUSAKOV CLUB**
 KONSTANTIN MELNIKOV
 1927
6. **ST. JOHN'S ABBEY**
 MARCEL BREUER
 1953-1961

7. **SAN GIORGIO MAGGIORE**
 ANDREA PALLADIO
 1560-1580
8. **LA ROTONDA**
 ANDREA PALLADIO
 1566-1571

1 比 1／2

整體平面或剖面的輪廓,可能與其他圓面有部分相同。像柯比意的斯德哥爾摩展示館 (1),其立面的牆便與平面的一半相同。而磯崎新的中山邸 (2);構成主要立面的大方框及較小的方形採光井,正是部分平面的重現。大體說來,廊香教堂 (3) 的半個平面,轉變成立面上承載屋頂的厚牆部分。沙里南在耶魯的冰上曲棍球館 (4),其屋頂中心彎樑的曲線,便是利用平面兩側的輪廓。另外,像梅尼可夫的盧沙可夫俱樂部 (5) 以及布魯爾的聖約瀚修道院 (6),其剖面均大略似於平面上的一半。帕底甌的聖馬嘉烈教堂 (7),主要天花板造形的輪廓與其平面造形的一半大略相同。而像羅頓達邸 (8) 的平面便與其著名的外部造形相似。

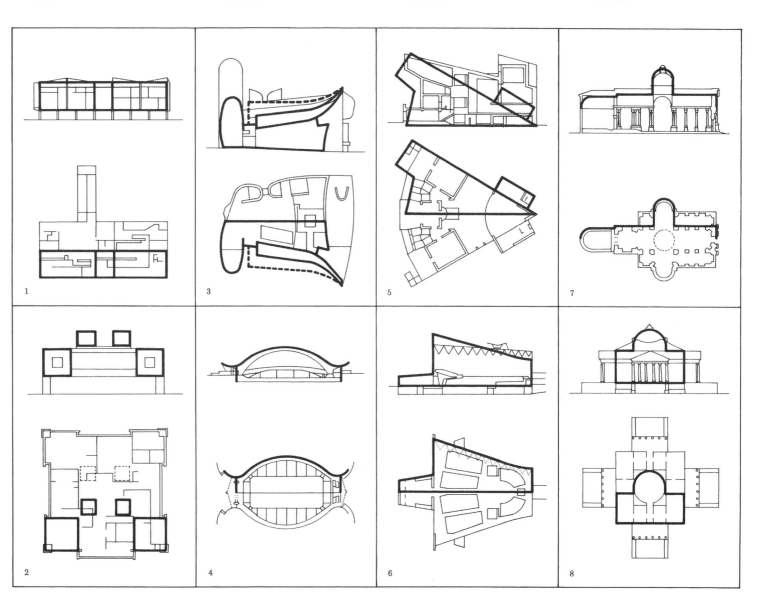

1. **FLOREY BUILDING**
 JAMES STIRLING
 1966
2. **ADULT LEARNING LABORATORY**
 ROMALDO GIURGOLA
 1972

3. **CAMBRIDGE HISTORY FACULTY**
 JAMES STIRLING
 1964
4. **THE PALACE OF ASSEMBLY**
 LE CORBUSIER
 1953–1963

5. **TEMPLE OF THE SCOTTISH RITE**
 JOHN RUSSELL POPE
 1910
6. **POPLAR FOREST**
 THOMAS JEFFERSON
 c. 1806

7. **THE FORD FOUNDATION BUILDING**
 ROCHE-DINKELOO
 1963–1968
8. **EXETER LIBRARY**
 LOUIS I. KAHN
 1967–1972

相似關係

平面與剖面間的相似關係，是指其中之一的輪廓大體類似於另一個。由於不同的造形語言、大小、地點、或不規則的衍生變化，我們只能說它們相似，而不是相等。像皇后學院的福勞瑞大樓 (1) 與成人研習實驗所。(2) 均具有 “U” 形平面與剖面。又如蘇格蘭聖典殿。(5)，傑佛遜的快活林 (6)，亨利・法瑞邸 (9)，及國家農民銀行 (16)，平面與剖面相似，但大小有所不同。至於莫爾的海恩斯住宅 (13)，大小的不同發生在兩個方向。而福特基金會 (7)，落水山莊 (14)、德國沃福斯堡文化中心 (15)、安崇・高塞特總公司 (17) 與法國柏桑松劇院 (18) 等，其平面與剖面的差異則導因於衍生的變化。有的因為平面與剖面間造形語彙的不同，如艾克塞特學院圖書館 (8)，哈佛的西佛廳 (10) 與瑞登特里教堂 (11) 等，位置的變化則使得聖丹尼斯教堂 (12) 的平面略不同於剖面。柯比意的印度香地葛議會 (4) 中平面，剖面的差異則是造形語彙及大小變化的組合。而造形語彙與衍生變化，則使得史特林的劍橋歷史系館 (3)，僅止於相似的平面與剖面，而不是完全相同。

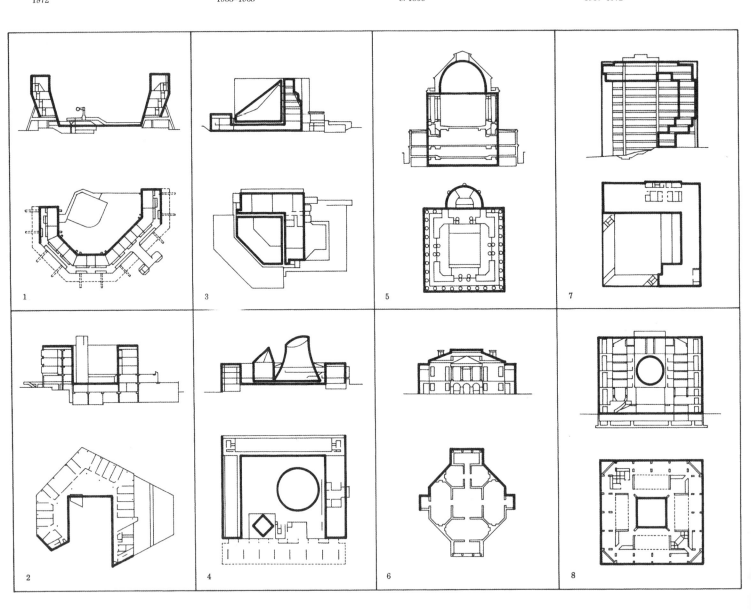

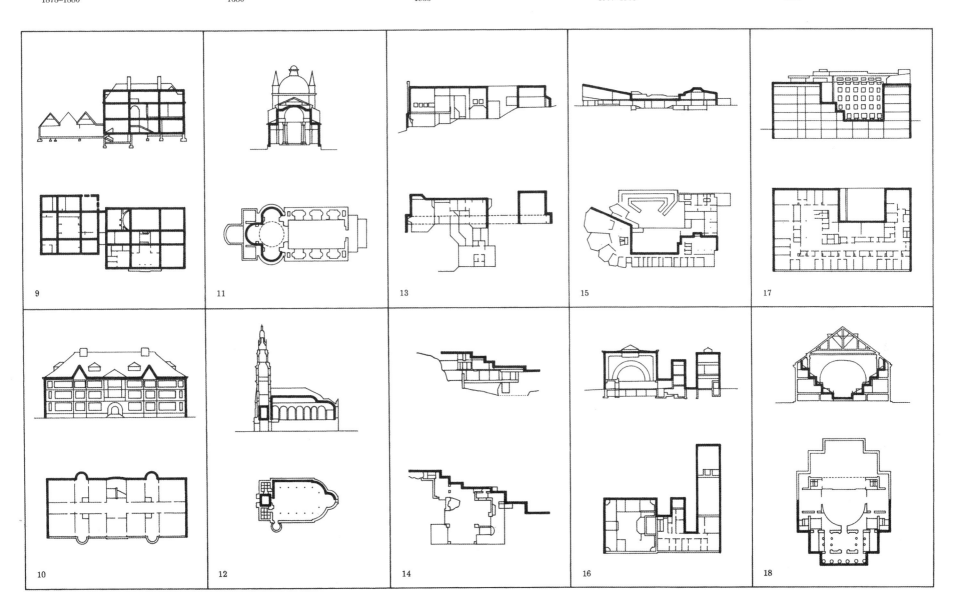

9 11 13 15 17

10 12 14 16 18

1. **FARNSWORTH HOUSE**
 LUDWIG MIES VAN DER ROHE
 1945–1950
2. **HOTEL DE MONTMORENCY**
 CLAUDE NICHOLAS LEDOUX
 1769

3. **VILLA SAVOYE**
 LE CORBUSIER
 1928–1931
4. **RESIDENCE IN BERLIN**
 KARL FRIEDRICH SCHINKEL
 1823

5. **UNITE D'HABITATION**
 LE CORBUSIER
 1946–1952
6. **CHAROF RESIDENCE**
 GWATHMEY-SIEGEL
 1974–1976

成比例的關係

在平面對剖面的比例關係上，平面與剖面或平面與立面，彼此均為完整的個體，但在某個方向上有維度的變化，而且還不只是平面和剖面的輪廓線而已。最常見的情形則是剖面的輪廓成比例的小於平面，但馬賽公寓 (5) 與卡丹納索的住宅 (10) 則為例外。在卡森‧派瑞及史考特百貨店 (11)，其平面上各組件間的格子數則增加了。所在基督教堂 (7)，中，平面、剖面間的比例變化情形則相反，內部輪廓在平面上增大了，而外部反而縮小。在孔納別墅 (13)

中，平面與剖面間各部分均具有不同的變化速率。而伯朗特住宅 (14) 與李斯特郡立法院 (15)，則都修改了平面或剖面上的造形語彙。范斯華特住宅 (1)、蒙特摩倫西旅館 (2)、薩伏伊邸 (3)，辛克爾的柏林住宅 (4) 及郭斯美的查洛夫住宅 (6)，則顯示了剖面較小的平面、剖面比例關係，以及有些相關的內部造形 (非全部)，關於這點，另外還有些例子，如聖瑪莉伍爾諾斯教堂 (8)，蘭恩音樂大樓 (9) 與沙克生物研究所 (12)。

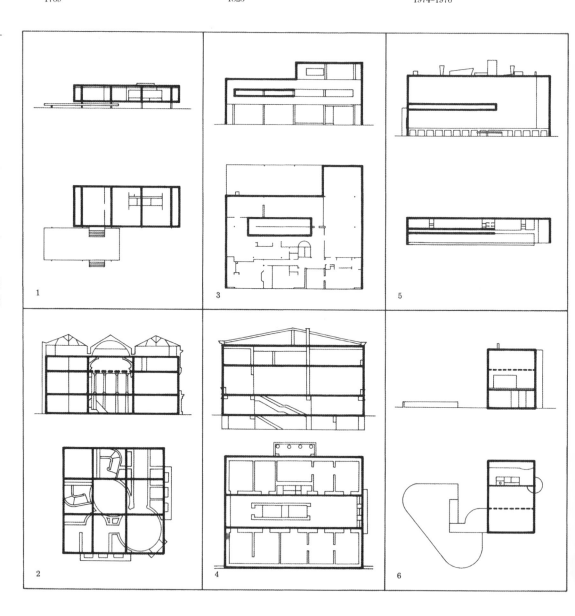

7. **CHRIST CHURCH**
NICHOLAS HAWKSMOOR
1715–1729

8. **ST. MARY WOOLNOTH**
NICHOLAS HAWKSMOOR
1715–1724

9. **LANG MUSIC BUILDING**
ROMALDO GIURGOLA
1973

10. **RESIDENCE IN CADENAZZO**
MARIO BOTTA
1970–1971

11. **CARSON PIRIE AND SCOTT STORE**
LOUIS SULLIVAN
1899–1903

12. **SALK INSTITUTE**
LOUIS I. KAHN
1959–1965

13. **KHUNER VILLA**
ADOLF LOOS
1930

14. **PETER BRANT HOUSE**
ROBERT VENTURI
1973

15. **LISTER COUNTY COURTHOUSE**
ERIK GUNNAR ASPLUND
1917–1921

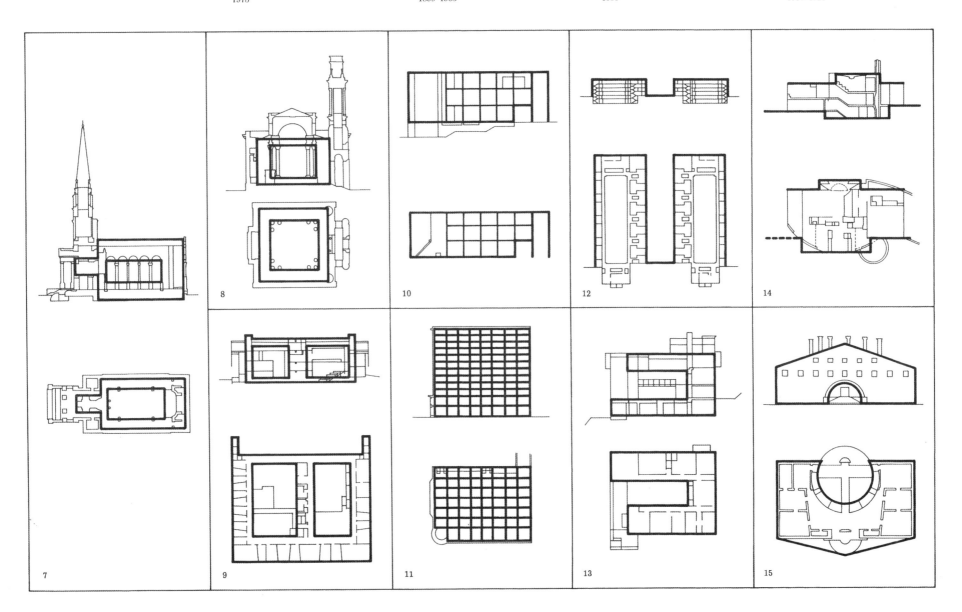

1. **FIRE STATION NUMBER 4**
 ROBERT VENTURI
 1966
2. **ST. MARY LE BOW**
 CHRISTOPHER WREN
 1670–1683

3. **LEICESTER ENGINEERING BUILDING**
 JAMES STIRLING
 1959
4. **STOCKHOLM PUBLIC LIBRARY**
 ERIK GUNNAR ASPLUND
 1920–1928

5. **VOUKSENNISKA CHURCH, IMATRA**
 ALVAR AALTO
 1956–1958
6. **WEEKEND HOUSE**
 EDWARD LARABEE BARNES
 1963

7. **KIMBALL ART MUSEUM**
 LOUIS I. KAHN
 1966–1972
8. **ANNEX TO OITA MEDICAL HALL**
 ARATA ISOZAKI
 1970–1972

相反的關係

平面與剖面間的相反關係，是指二者之中任一個的輪廓與另一個的相反情形有所關聯。如范士利的四號消防站 (1) 與聖瑪莉勒伯教堂 (2)，雖然只是小小的平面造形，在立面上卻相當顯著。像這種反比的效果，在雷斯特大學工學大樓 (3) 中便曾有二度使用到；其主要立面部分在平面上卻只是小小一塊。像斯德哥爾摩公共圖書館 (4) 的反比情形則有正負兩種方式，即立面上中央的鼓狀體及平面上的密室。渥克森尼斯卡教堂 (5) 的平面具有三個漸增的曲線，及與 3 個漸增模式有關的逐漸變大的平面型式，而在相關的立面上則逐漸縮小。在週末別墅 (6) 中，平面的長邊在剖面上位置較低，短邊則較高。有些時候，簡單的平面反具有複雜的立面與剖面，如康的金貝爾美術館 (7) 而磯崎新的大分縣醫師會館 (8)，立面上有兩種造形，一為曲線，一則為垂直變化的直線，但在平面上卻剛好相反。

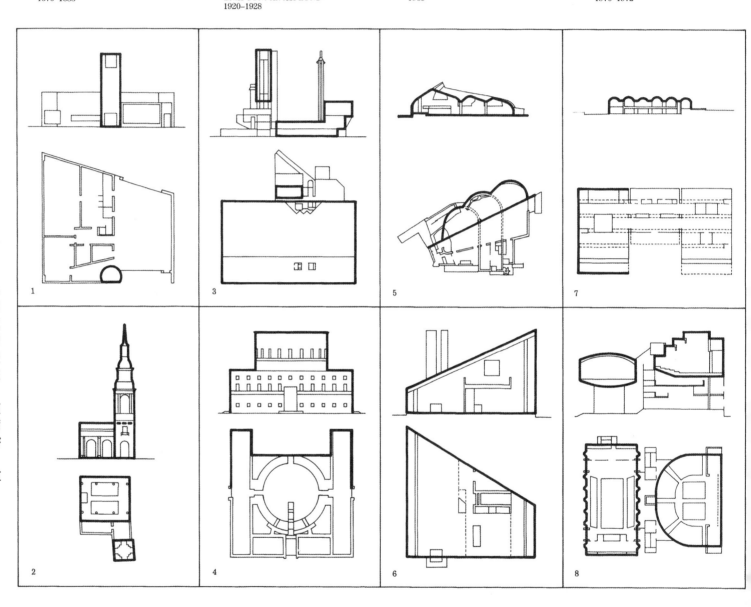

單元對整體的關係

　　單元對整體的關係是一種構形意念，指單元與單元間或單元與整體間創造建築造形的特殊方式。包括下列幾種情形：「單原等於整體」，「單元小於整體」，及「單元集合以形成整體」。

單元等於整體

　　單元與整體最直接的關係為單元與整體相同之情況；如契歐普＼金字塔 (1) 與盧佛住宅 (2)，單元的面材、顏色與造形之表現與整體是一致的。而青蛙谷（住宅）(3) 則運用黑色來統一屋頂、外牆及窗戶，以形成單純的特質。在聯合國廣場大樓 (5) 整齊的格子如包裝一般，同時創造了單元與全體。而克雷斯基大會堂 (6) 則如球面扇形，本身既是單元亦是全體。還有柯比意在威森霍夫的住宅 (4) 與馬里歐‧波塔在瑞士聖維塔勒河之住宅 (7)，則說明了整體得造形是可以簡化的。而艾芬斯頓塔 (8) 的厚牆，便是利用簡單的方塊來統一材質及顏色，使單元能與整體匹配。在這方面，東京的奧林匹克體育館（副館）(9)，是以單純的雕刻造形來達成單元與整體的相等。

1. **SAN GIORGIO MAGGIORE**
 ANDREA PALLADIO
 1560–1580
2. **STUDENT UNION**
 ROMALDO GIURGOLA
 1974
3. **CHURCH OF SAN SPIRITO**
 FILIPPO BRUNELLESCHI
 1434

4. **REDENTORE CHURCH**
 ANDREA PALLADIO
 1576–1591
5. **CARSON PIRIE AND SCOTT STORE**
 LOUIS SULLIVAN
 1899–1903
6. **CHRIST CHURCH**
 NICHOLAS HAWKSMOOR
 1715–1729

7. **AUDITORIUM BUILDING**
 LOUIS SULLIVAN
 1887–1890
8. **ST. MARY WOOLNOTH**
 NICHOLAS HAWKSMOOR
 1716–1724
9. **OLD SACRISTY**
 FILIPPO BRUNELLESCHI
 1421–1440

10. **DIRECTOR'S HOUSE**
 CLAUDE NICHOLAS LEDOUX
 1775–1779
11. **LANG MUSIC BUILDING**
 ROMALDO GIURGOLA
 1973
12. **HOTEL GUIMARD**
 CLAUDE NICHOLAS LEDOUX
 1770

整體之單元

整體中之單元是指構造元件（ structural component ）、一般使用空間或方形的使用空間。整體支配了人們的想像，因單元並沒有表現於外。如基督教堂 (6) 與馬嘉烈教堂 (1) 聖史匹里托教堂 (3) 與瑞登特里教堂 (4) 等，便是由輪廓所蘊含的空間單元組成，強調造形中的主要分割。而學生活動中心 (2) 與卡森‧派瑞及史考特百貨公司 (5)。是以結構模型的單元來設計。在芝加哥大禮堂 (7) 中，單元為方形的使用空間，大致上區分為各種不同的使用形態。而聖瑪莉‧伍爾諾斯教堂 (8)，其較小的空間單元圍繞著中央主要空間排列。古聖器堂 (9) 中，空間量體形成主要單元，圓頂式天花板造形則創造了次要的單元。在指揮著之家 (10) 中，單元通常與動線空間相符合。蘭恩音樂大樓 (11) 與吉瑪得旅館 (12)則是利用主要空間及其他小空間來創造單元。

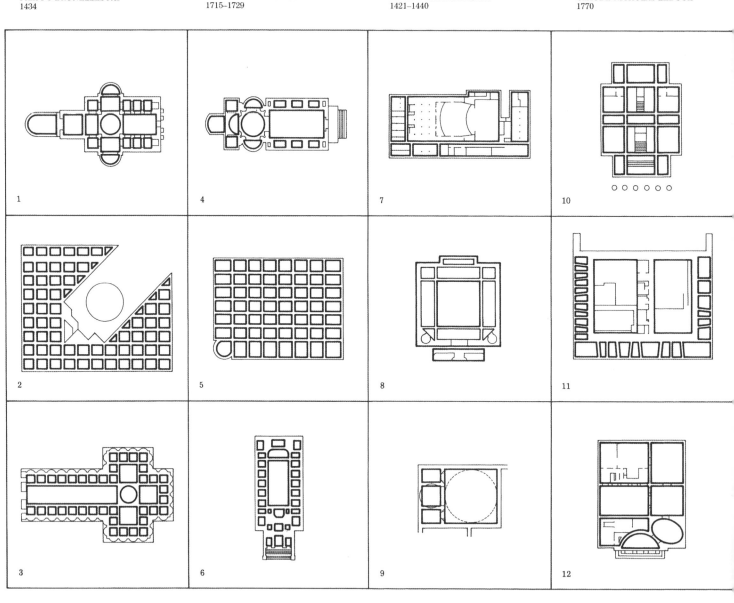

整體大於單元集合

在這個關係中，整體包含了比標準單元更多的建築形式。如艾克塞特學院圖書館 (1)，其中央空間並非用作一般使用的空間，故不將之視為單元 (unit)，崔迪弗林市立圖書館 (2) 的總體，也並不只是由結構彎翼所形成的主要空間而已。蒙特摩倫西旅館 (3)，甸德林廳 (4) 摩根圖書館 (5)，愛爾蘭住宅 (6) 及芬蘭廳 (12)，等，主體使用空間形成單元。而較小的、服務的空間則為附屬。赫魯斯神殿 (7)，其單元就是主要建築區域，置於外牆與所定義的空間之中，而外牆與單元間之不同便是外部空間。在印度香地葛議會 (8) 中，單元是指中心兩個獨立的塊體與周圍方形之使用空間，剩餘的中庭便是單元以外的空間。落水山莊 (9) 的單元則表示於立面上的陽台造形與煙囪量體。面臨基地的剩餘空間。在摩斯根村落 (10) 中，由一面牆定義了全體，不再只是其中的個別單元的結合。加州海濱別墅 (11) 的單元則是指起居空間。至於整體，尚包括中央的空間及次要的附屬空間。

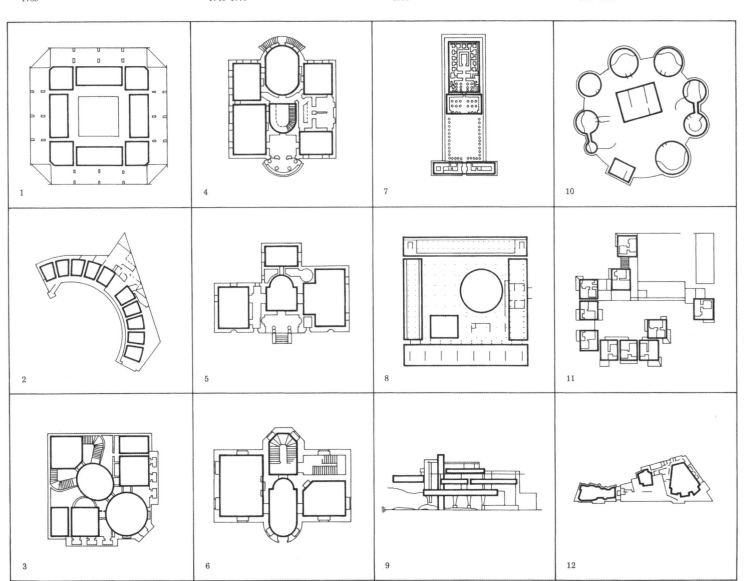

269

1. **LEICESTER ENGINEERING BUILDING**
JAMES STIRLING
1959
2. **CAMBRIDGE HISTORY FACULTY**
JAMES STIRLING
1964
3. **FLOREY BUILDING**
JAMES STIRLING
1966

4. **EASTON NESTON**
NICHOLAS HAWKSMOOR
c. 1695–1710
5. **ST. GEORGE-IN-THE-EAST**
NICHOLAS HAWKSMOOR
1714–1729
6. **THEATER IN BESANÇON, FRANCE**
CLAUDE NICHOLAS LEDOUX
1775

7. **NASHDOM**
EDWIN LUTYENS
1905–1909
8. **TRINITY CHURCH**
HENRY HOBSON RICHARDSON
1872–1877
9. **ALLEGHENY COUNTY COURTHOUSE**
HENRY HOBSON RICHARDSON
1883–1888

單元集合以形成整體

單元集合以形成整體，乃指其與其它單元之大略安排，以建立一套清楚的關係。在這方面，我們可利用單元的聯結，分離與重疊來達成。

單元之聯結

將單元聯結以形成整體，乃指其結合後仍能看出或感知單元的存在，並且單元間是藉面的接觸來結合的。這種技法常出現在史特林的作品中，例如雷斯特工學大樓 (1)、劍橋歷史系館 (2)、與福勞瑞大樓 (3)。在伊斯頓‧尼斯頓堡 (4) 與亞莉柯斯公主邸 (7)，聯合的單元強調傳統式中央入口。而東方之聖喬治堂 (5)，結合了造形與空間單元。而柏桑松劇院 (6) 與三一教堂 (8)，可以看出各單元是沿中央塊體四周配置。理察遜之阿勒根尼郡立法院 (9) 及奧圖的塞納沙羅鎮公所 (13)，所有使用單元沿中庭四周聯結。而奧圖的渥克森尼斯卡 (12)，文化中心 (14) 及帕米歐療養院 (15)，則都是利用單元的聯結來創造建築本體。萊特的統一教堂 (10) 結合了兩組單元。而古根漢美術館 (11) 還使用另一個單元將主要單元及次要單元聯結起來。在羅頓達邸 (16) 中，單元依中央空間對稱分佈。卡斯基契堂 (19) 之使用空間亦是對稱分佈。主要的量體與構造成分構成了第四號消防站 (17) 及伯朗特住宅 (18)。斯德哥爾摩公共圖書館 (20) 及聖瑪莉亞教堂 (21) 單元沿中央空間及造形分佈。在薩伏伊邸 (22)，金貝爾美術館 (23)，及康的多明尼堅修女院 (24) 中，系列的造形中包含了一些空間集合的單元。

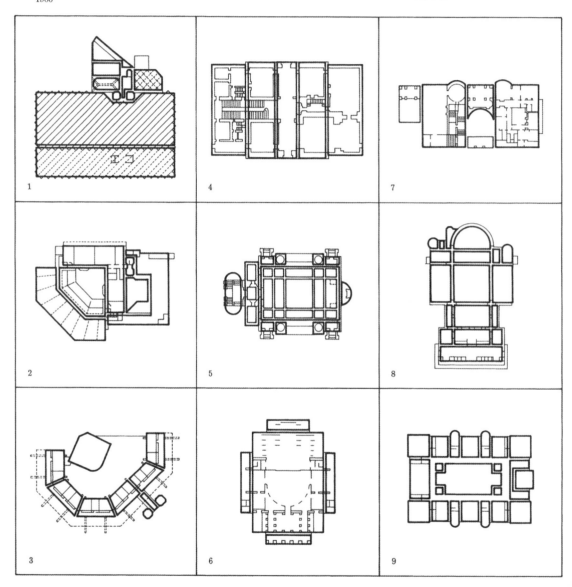

270

10. UNITY TEMPLE
FRANK LLOYD WRIGHT
1906

11. GUGGENHEIM MUSEUM
FRANK LLOYD WRIGHT
1956

12. VOUKSENNISKA CHURCH, IMATRA
ALVAR AALTO
1956–1958

13. SAYNATSALO TOWN HALL
ALVAR AALTO
1958–1962

14. WOLFSBURG CULTURAL CENTER
ALVAR AALTO
1956–1962

15. PAIMIO SANITORIUM
ALVAR AALTO
1929–1933

16. LA ROTONDA
ANDREA PALLADIO
1566–1571

17. FIRE STATION NUMBER 4
ROBERT VENTURI
1966

18. PETER BRANT HOUSE
ROBERT VENTURI
1973

19. KARLSKIRCHE
JOHANN FISCHER VON ERLACH
1715–1737

20. STOCKHOLM PUBLIC LIBRARY
ERIK GUNNAR ASPLUND
1920–1928

21. SANTA MARIA DEGLI ANGELI
FILIPPO BRUNELLESCHI
1434

22. VILLA SAVOYE
LE CORBUSIER
1928–1931

23. KIMBALL ART MUSUEM
LOUIS I. KAHN
1966–1972

24. CONVENT FOR DOMINICAN SISTERS
LOUIS I. KAHN
1965–1968

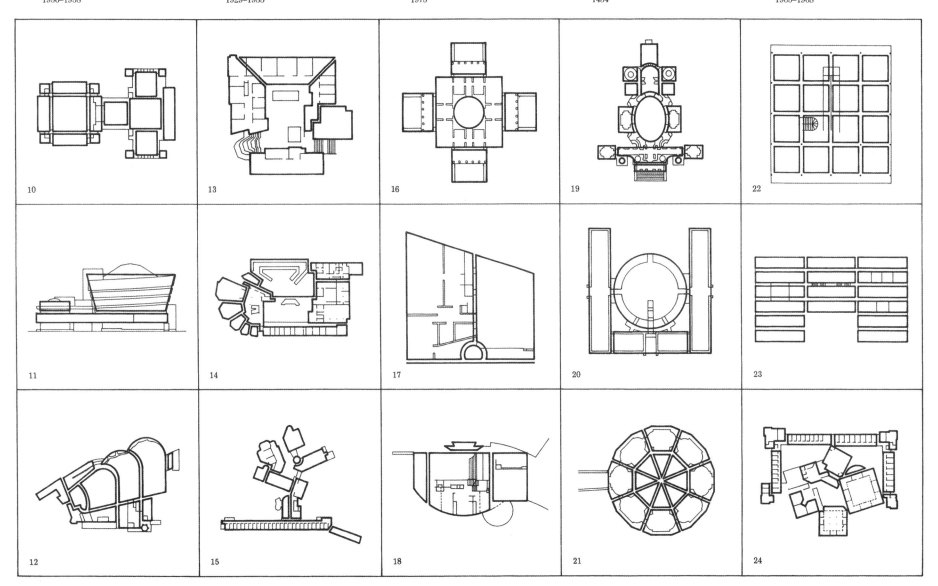

10

13

16

19

22

11

14

17

20

23

12

15

18

21

24

271

1. **SEVER HALL**
 HENRY HOBSON RICHARDSON
 1878–1880
2. **FREDERICK G. ROBIE HOUSE**
 FRANK LLOYD WRIGHT
 1909
3. **YALE ART AND ARCHITECTURE**
 PAUL RUDOLPH
 1958

4. **LISTER COUNTY COURTHOUSE**
 ERIK GUNNAR ASPLUND
 1917–1921
5. **CARLL TUCKER III HOUSE**
 ROBERT VENTURI
 1975
6. **ERDMAN HALL DORMITORIES**
 LOUIS I. KAHN
 1960–1965

7. **OCCUPATIONAL HEALTH CENTER**
 HARDY-HOLZMAN-PFIEFFER
 1973
8. **PRATT RESIDENCE**
 HARDY-HOLZMAN-PFIEFFER
 1974
9. **SALISBURY SCHOOL**
 HARDY-HOLZMAN-PFIEFFER
 1972–1977

10. **RESIDENCE IN BRIDGEHAMPTON**
 GWATHMEY-SIEGEL
 1969–1971
11. **COOPER RESIDENCE**
 GWATHMEY-SIEGEL
 1968–1969
12. **BARCELONA PAVILLION**
 LUDWIG MIES VAN DER ROHE
 1929

單元之重疊

　　單元之重疊來形成整體是將塊體彼此貫穿以構成整體。如哈佛的西佛廳 (1)，將四個塔構成的兩個長形塊體重疊於主要排屋之上。羅比住宅 (2) 則以上方的水平翼在垂直方向連結兩個塊體。耶魯藝術及建築館 (3) 由一系列重疊排屋定義出內容空間。李斯特郡立法庭 (4) 主要圓形空間有部份嵌於中央塊體。塔克三世住宅 (5) 中，以圓形聯結三角形的屋頂與方形的建築體。賓州布林莫爾大學宿舍 (6) 則將建築物角隅重疊，以利通行。在職業病健診中心 (7)、普瑞特住宅 (8) 及沙利布里學校 (9) 中，迴旋狀集合重疊了。布里契漢普敦住宅 (10) 中，兩個暗示性的圓彼此交疊，並重疊於長方形上。而在古柏住宅 (11) 中，重疊的部分同時完成了空間的分割，而且有點內含了一個紙風車。巴塞隆納館 (12) 則是一個複合體，使用各項技巧，包括貫穿、正交、及穩函之空間量體。

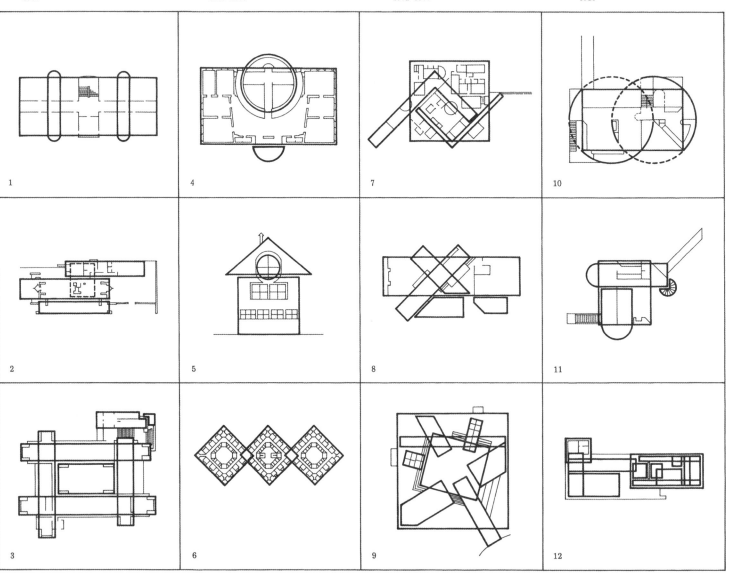

1. **DEERE WEST OFFICE BUILDING**
 ROCHE-DINKELOO
 1975–1976
2. **OLYMPIC ARENA**
 KENZO TANGE
 1961–1964
3. **RESIDENCE IN STABIO**
 MARIO BOTTA
 1981
4. **COLLEGE LIFE INSURANCE COMPANY**
 ROCHE-DINKELOO
 1967–1971
5. **RESIDENCE ON MT. DESERT ISLAND**
 EDWARD LARABEE BARNES
 1975
6. **PAUL MELLON ARTS CENTER**
 I. M. PEI
 1970–1973
7. **EVERSON MUSEUM OF ART**
 I. M. PEI
 1968
8. **NATIONAL ASSEMBLY**
 LOUIS I. KAHN
 1962–1974
9. **CHAPEL AT RONCHAMP**
 LE CORBUSIER
 1950–1955

單元之分離

　　相關的單元間，可以利用隔離或清晰的接點加以分離，以達到人們能感知的程度。如迪瑞西區辦公大樓 (1) 的單元是藉引導動線之玻璃及前庭來分離。東京奧林匹克體育館 (2) 與馬里歐・波塔所設計，位於瑞士的住宅 (3)，則採用玻璃作視線上的分離。美國學院壽險公司 (4) 爲一些獨立的造形，而在同一平面以橋微細地連接起來。沙漠島住宅 (5) 則是以平台來統一各分離的部分。保羅・梅倫藝術中心 (6) 的分離部份共有一共同屋頂。愛佛森美術館 (7)，以玻璃來分離，但在視線上仍能穿透。這種方式也應用於康的巴基斯坦國家議會廳 (8)，及柯比意的廊香教堂 (9) 而創造了明顯的分離單元。

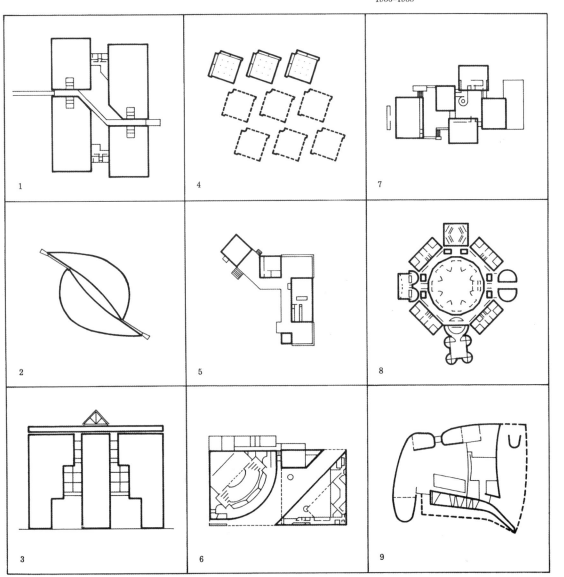

273

1. **ALTES MUSEUM**
 KARL FRIEDRICH SCHINKEL
 1824–1830

2. **HUNTING LODGE**
 KARL FRIEDRICH SCHINKEL
 1822

3. **RHODE ISLAND STATE CAPITOL**
 McKIM, MEAD, AND WHITE
 1895–1903

4. **UNITY TEMPLE**
 FRANK LLOYD WRIGHT
 1906

5. **GUGGENHEIM MUSEUM**
 FRANK LLOYD WRIGHT
 1956

6. **SHENBOKU ARCHIVES**
 FUMIHIKO MAKI
 1970

7. **ST. GEORGE-IN-THE-EAST**
 NICHOLAS HAWKSMOOR
 1714–1729

8. **CHRIST CHURCH**
 NICHOLAS HAWKSMOOR
 1715–1729

9. **KHUNER VILLA**
 ADOLF LOOS
 1930

重複單元對應獨立個體

　　重複與獨立要素的形態構成意念，是指建築物的設計是建立在單元與多元構件間的關係。圖示所包括的情形有：重複單元包圍獨立單元；改變重複單元以發展個體；個體依附於重複單元；由重複單元所定義的個體。

重複單元包圍獨立個體

　　重複單元包圍獨立個體，是指獨立個體是一有界的型式而且由許多重複相等的單元圍繞而成的造形。獨立的個體便置於其中的大空間。如辛克爾的阿爾提斯博物館（1）、史特林的福勞瑞大樓（10）及柯比意的香地葛議會（18）。在獵人小屋（2）中，獨立中心亦受到圍繞。在成人研習實驗所（16）則是部分的包圍。圍繞的例子還有；羅德島州議會廳（3）、統一教堂（4）與聖史匹里托教堂（23）。部分圍繞的例子則如：古根漢美術館（5）、多明尼堅修道院（13）、芝加哥大會堂（15），及蘭恩音樂大樓（17）泉北考古資料館（6）的重複單元形成風車形。而庫納邸（9）及斯德哥爾摩公共圖書館（22）則為"Ｕ"字形。東方之聖喬治堂（7），劍橋歷史系館（11）、三一堂（12）與聖史匹里托教堂（23），均有兩種重複單元。在基督教堂（8）與佛斯卡里邸（20），多元化的單元與獨立個體間有許多不同的關係。中心個體被完全圍繞的例子有：艾克塞特學院圖書館（14），柏桑松劇院（19）及羅頓達邸（21）。聖瑪莉亞教堂（24）有單一的中心，其被兩組重複的元素包圍；一為空間上的，一為結構上得的。

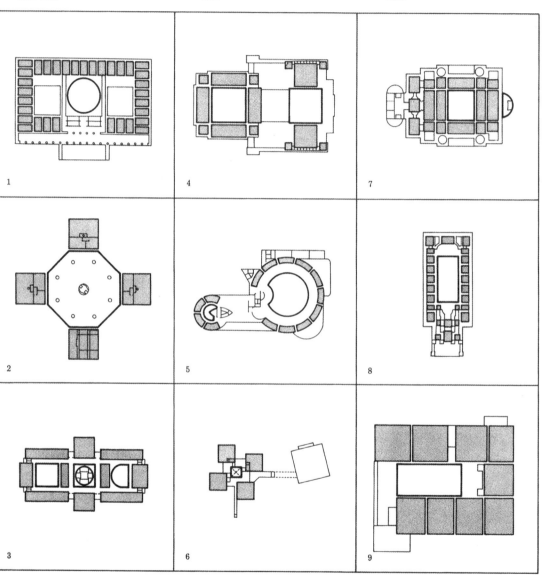

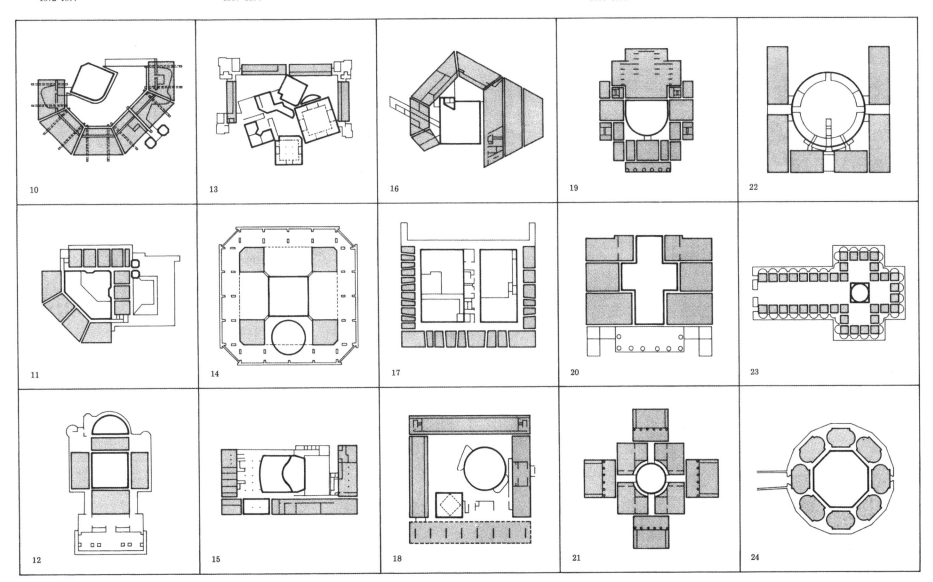

10. **FLOREY BUILDING**
JAMES STIRLING
1966

11. **CAMBRIDGE HISTORY FACULTY**
JAMES STIRLING
1964

12. **TRINITY CHURCH**
HENRY HOBSON RICHARDSON
1872–1877

13. **CONVENT FOR DOMINICAN SISTERS**
LOUIS I. KAHN
1965–1968

14. **EXETER LIBRARY**
LOUIS I. KAHN
1967–1972

15. **AUDITORIUM BUILDING**
LOUIS SULLIVAN
1887–1890

16. **ADULT LEARNING LABORATORY**
ROMALDO GIURGOLA
1972

17. **LANG MUSIC BUILDING**
ROMALDO GIURGOLA
1973

18. **THE PALACE OF ASSEMBLY**
LE CORBUSIER
1953–1963

19. **THEATER IN BESANÇON, FRANCE**
CLAUDE NICHOLAS LEDOUX
1775

20. **VILLA FOSCARI**
ANDREA PALLADIO
c. 1549–1563

21. **LA ROTONDA**
ANDREA PALLADIO
1566–1571

22. **STOCKHOLM PUBLIC LIBRARY**
ERIK GUNNAR ASPLUND
1920–1928

23. **SAN SPIRITO**
FILIPPO BRUNELLESCHI
1434

24. **SANTA MARIA DEGLI ANGELI**
FILIPPO BRUNELLESCHI
1434–1436

275

1. **CARSON PIRIE AND SCOTT STORE**
 LOUIS SULLIVAN
 1899–1903
2. **STEINER HOUSE**
 ADOLF LOOS
 1910
3. **ALEXANDER HOUSE**
 MICHAEL GRAVES
 1971–1973

4. **SNELLMAN HOUSE**
 ERIK GUNNAR ASPLUND
 1917–1918
5. **HOTEL DE MONTMORENCY**
 CLAUDE NICHOLAS LEDOUX
 1769
6. **TENDERING HALL**
 JOHN SOANE
 1784–1790

7. **CARLL TUCKER III HOUSE**
 ROBERT VENTURI
 1975
8. **HOMEWOOD**
 EDWIN LUTYENS
 1901
9. **EASTON NESTON**
 NICHOLAS HAWKSMOOR
 c. 1695–1710

10. **MOORE HOUSE**
 CHARLES MOORE
 1962
11. **FALLINGWATER**
 FRANK LLOYD WRIGHT
 1935
12. **GUMMA MUSEUM OF FINE ARTS**
 ARATA ISOZAKI
 1971–1974

改變獨立單元以發展個體

獨立的個體能藉重複單元之變化來發展,如改變單元之大小、形狀、輪廓、方位、幾何形、顏色以及條理等。形狀與幾何形的改變極為類似且有相關性、但通常形狀對造形之影響較不若幾何來得大。卡森·派瑞及史考特百貨公司 (1)、史尼爾門住宅 (4) 與蒙特摩倫斯旅館 (5) 便是由幾何變形發展而來。還有甸德林廳 (6),塔克三世住宅 (7) 及李頓伯爵住宅 (8) 亦是如此。由形狀變化發展的則如史丹納住宅 (2) 及亞歷山大住宅 (3),而伊斯頓·尼斯頓堡 (9) 則在大小上變化以創造獨立之雙層空間。摩爾住宅 (10) 說明了改變重複單元的條理所產生的特質。萊特的落水山莊 (11) 及古根漢美術館 (12) 均藉改變重複元素的方位來創造建築造形。

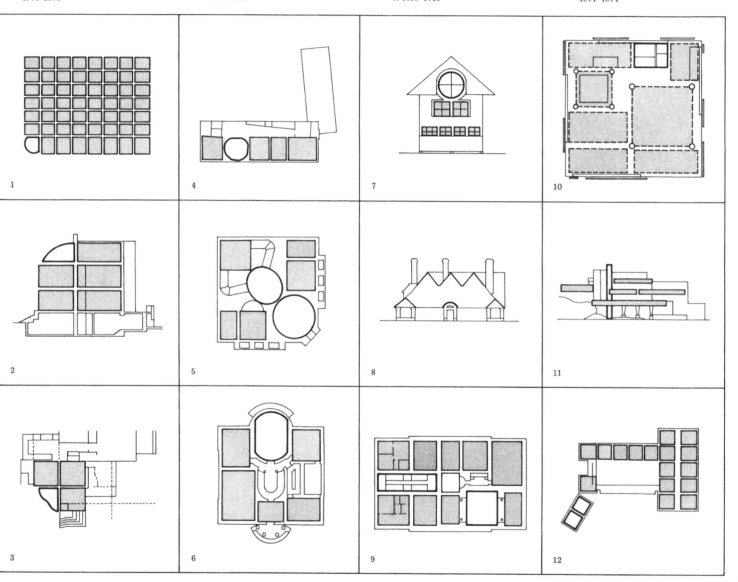

重複陣列中之個體

　　把許多相同的單元整齊的排
列成網狀或陣列，可以因一些獨
立個體的介入而打破其原先的印
象。在亞特米斯神廟 (1) 中，將
牆置於柱廳之中。金貝爾美術館
(2) 與紐約州立大學學生活動中心
(4)，其開放式的前庭打破了結構
系統所形成的獨立造形。在發展
研究所 (3) 中，將獨特的幾何形
置於正交的結構格架上。布魯克
林兒童博物館 (5) 則把動線元素
在結構中旋轉一個角度，形成獨
特之元素。而在職業病健診中心
(6) 便是把天窗在正交格子中加以
旋轉，使其顯得突出。結構系統
的分隔在羅比住宅 (7) 是藉助壁
爐之造形，聖史蒂芬堂 (8) 為圓
頂，而薩伏伊邸 (9) 則是以兩個
不同的垂直動線元素來達成。

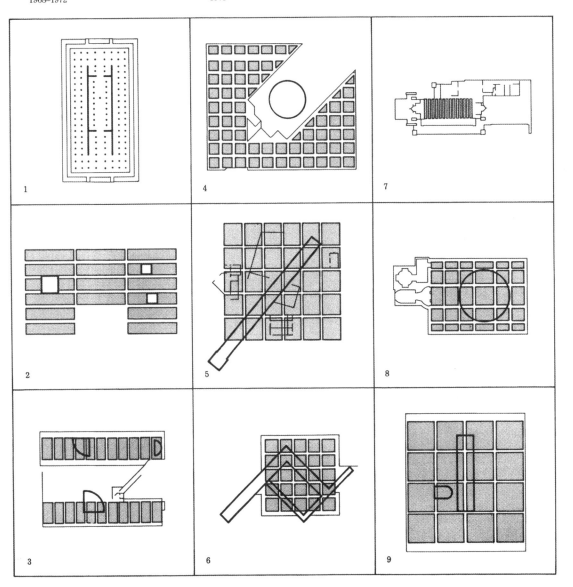

277

個體依附於重複單元

當重複單元的尺度及**量體**較顯著時，我們將獨特的個體視同依附於重複單元之上。如奧圖的**賽納喬基市政廳** (1) 將獨特的個體依附於重複單元的一端，而成為其終點。磯崎新的神岡町公所 (2)，將獨立的造形依附整排聯結單元的中點。在波義爾科學館 (3) 的廣場中，有三個獨立的個體依附在一暗示性的區域上。柯比意的勒圖瑞特修女院 (4) 將獨特個體與重複單元合併，而其間則形成迴廊。馬賽公寓 (5) 的立面上，有特殊得造形分別依附於主要塊體的頂部及底部。溫萊特大樓 (6) 的上下兩端各有不同表現，其頂部依附一獨特的塊體。聖尼古拉斯修道院 (7) 正面有一特殊造形。在奧里維提訓練中心 (8)，將兩個特殊造形位置於重複單元的中點，並且比作一轉折。雷斯特大學工學大樓 (9) 則有兩個獨立元件連接於主要的建築旁邊。

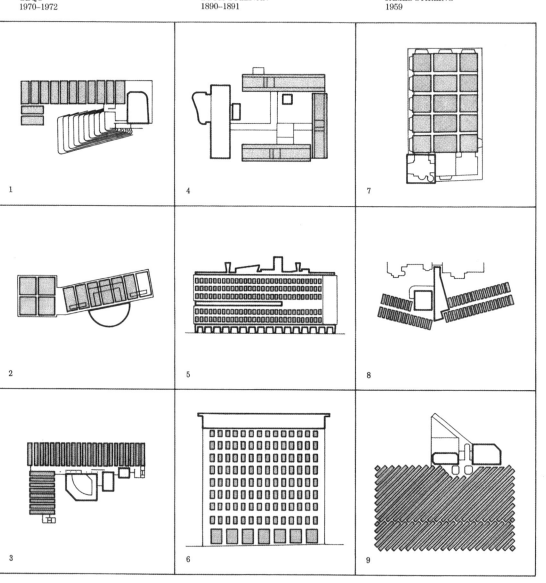

1

4

7

2

5

8

3

6

9

1. **COLOSSEUM**
 ARCHITECT UNKNOWN
 70–82

2. **ST. LEOPOLD AM STEINHOF**
 OTTO WAGNER
 1905–1907

3. **ST. ANTHOLIN**
 CHRISTOPHER WREN
 1678–1691

4. **HOUSE OF THE MENANDER**
 ARCHITECT UNKNOWN
 C. 300 B.C.

5. **BOSTON PUBLIC LIBRARY**
 MCKIM, MEAD, AND WHITE
 1898

6. **SAYNATSALO TOWN HALL**
 ALVAR AALTO
 1950–1952

7. **YALE ART AND ARCHITECTURE**
 PAUL RUDOLPH
 1958

8. **LARKIN BUILDING**
 FRANK LLOYD WRIGHT
 1903

9. **ALLEGHENY COUNTY COURTHOUSE**
 HENRY HOBSON RICHARDSON
 1883–1888

由重複單元所定義的獨特個體

　　當獨特之要素是由重複單元之佈列而定義時，我們可以說這個獨特個體是由重複單元所定義的。本處所舉的例子，其獨特處不是外部空間，就是內部空間。古羅馬的圓形鬥獸場 (1)，麥南德住宅 (4) 與波士頓市立圖書館 (5)，他們主要的外部空間便是由重複的單元形成的。還有奧圖的塞納沙羅鎮公所 (6) 及理查遜的阿勒根尼郡立法院 (9) 也是如此。在聖史丹霍夫教堂 (2) 與聖安梭林教堂 (3)，其主要的內部空間成爲其僅有的單元。至於由重複單元所圍出之多層且獨特的空間焦點則如：耶魯藝術及建築系館 (7) 及拉金氏辦公大樓 (8)。

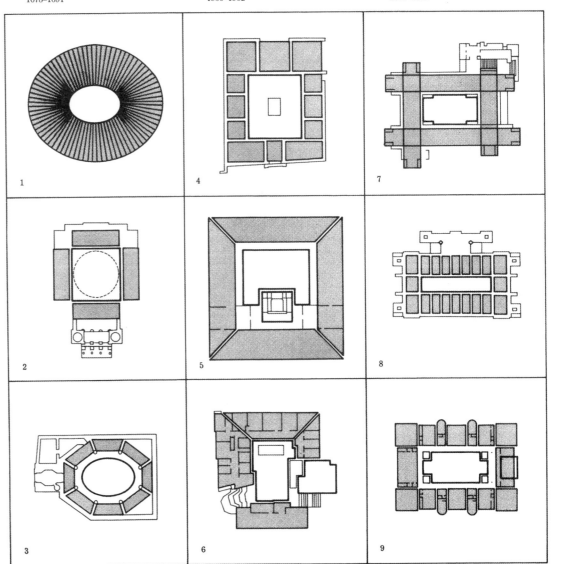

加成與減除

形態構成意念中的加成與減除是意味各單元的合併，或自一整體中移開部分來創造建築物造形。以加成的意念來說，各單元的部分是較具支配性的，而減除的意念則是以整體較具有支配性。

減除

本節所有範例，都是利用簡單的矩型開始減除而完成設計。李頓伯爵住宅 (1) 的平台及入口就是減除的手法所發展而成。而溫萊特大樓 (2) 則是設計了一個採光井。惠特尼美國美術館 (3)，由剖面上可以看出挖空的部分，光線能抵達較低樓層，造成入口的感覺，並使建築物與街道有一種獨特的接觸。在薩伏伊邸 (4) 中，減的手法是用於一有界的框架之中。而斯德哥爾摩公共圖書館 (5)，其中庭便是挖空形成的，中央附加一個鼓形建築。維娜・范士利住宅 (6) 與安索・高塞特總公司 (7) 類似，都是以減除手法創造入口的感覺。在安索・高塞特總公司還可將光線引入內部。艾克塞特圖書館 (8) 主要的中央內部空間也是利用裁減的手法作成的。而學生活動中心 (9) 主要的外部空間、包括入口、以及較小的內部空間則是藉移去的手法完成。

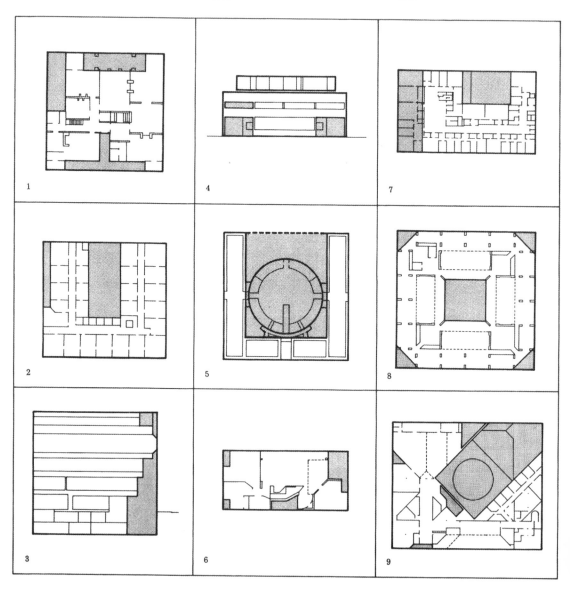

280

1. **LA ROTONDA**
 ANDREA PALLADIO
 1566–1571
2. **RICHARDS RESEARCH BUILDING**
 LOUIS I. KAHN
 1959–1961
3. **THE SALUTATION**
 EDWIN LUTYENS
 1911

4. **LISTER COUNTY COURTHOUSE**
 ERIK GUNNAR ASPLUND
 1917–1921
5. **FLOREY BUILDING**
 JAMES STIRLING
 1966
6. **SEA RANCH CONDOMINIUM I**
 CHARLES MOORE
 1964–1965

7. **UNITY TEMPLE**
 FRANK LLOYD WRIGHT
 1906
8. **ALLEGHENY COUNTY COURTHOUSE**
 HENRY HOBSON RICHARDSON
 1883–1888
9. **ST. GEORGE-IN-THE-EAST**
 NICHOLAS HAWKSMOOR
 1714–1729

10. **WOLFSBURG CULTURAL CENTER**
 ALVAR AALTO
 1958–1962
11. **SAN MARIA DEGLI ANGELI**
 FILIPPO BRUNELLESCHI
 1434–1436
12. **BASILICA OF SAN VITALE**
 ARCHITECT UNKNOWN
 c. 530–548

加成

我們知道，加成的設計是"部分"較爲重要的、在羅頓達邸 (1) 中，四個方形塊體依附於中央主要單元。理察醫學研究中心 (2) 中，有許多聯結的情況，如服務塔台依附於個人研究室而形成一體，再依附於其他類似個體最後通到服務核心。在亨利‧法瑞邸 (3) 中，僕役的住處爲一小單元，連接於主要造形之上。在李斯特郡立法院 (4) 之中，主要使用空間依附於大的建築塊體之上。福勞瑞大樓 (5) 由許多部分聯合創造了一個外空間，其上則附加了一個獨特的造形。在加州海濱別墅 (6) 中的單元，美個建築組群有一個共同的屋頂。統一教堂 (7) 則由兩組重複、正交的單元連結形成兩個重要的建築部分。阿勒根尼郡立法院 (8) 由各單位結合，形成中央開放的空間。東方之聖喬治堂 (9) 則利用一些較少單元圍繞中央的正廳。而沃福斯堡文化中心 (10) 各構成單元大致與使用空間一致。在聖瑪利亞教堂 (11) 及聖維帖兒教堂 (12) 中，分別有一系列的小空間圍繞主要空間。

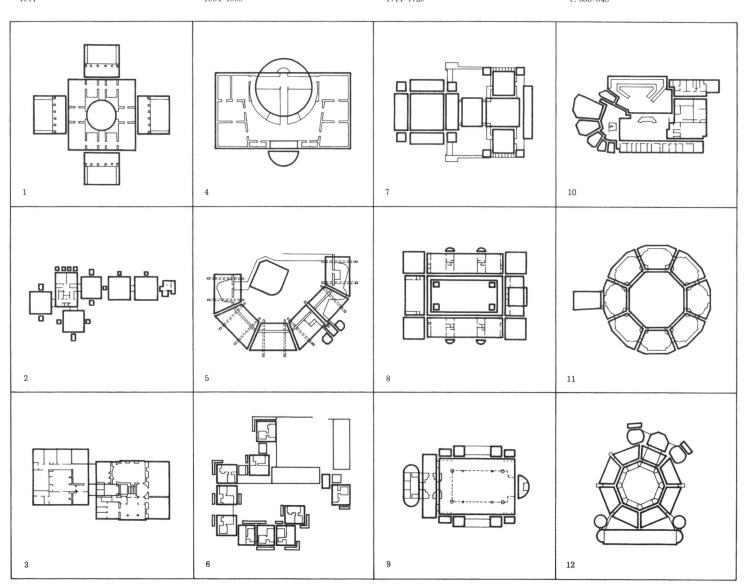

1. **SALK INSTITUTE**
 LOUIS I. KAHN
 1959–1965
2. **DIRECTOR'S HOUSE**
 CLAUDE NICHOLAS LEDOUX
 1775–1779
3. **UNITY TEMPLE**
 FRANK LLOYD WRIGHT
 1906

4. **CHRIST CHURCH**
 NICHOLAS HAWKSMOOR
 1715–1729
5. **REDENTORE CHURCH**
 ANDREA PALLADIO
 1576–1591
6. **CHURCH OF SAN SPIRITO**
 FILIPPO BRUNELLESCHI
 1434

7. **SAN MARIA DEGLI ANGELI**
 FILIPPO BRUNELLESCHI
 1434–1436
8. **LISTER COUNTY COURTHOUSE**
 ERIK GUNNAR ASPLUND
 1917–1921
9. **STOCKHOLM PUBLIC LIBRARY**
 ERIK GUNNAR ASPLUND
 1920–1928

對稱與平衡

　　對稱與平衡的形態構成意念是指各構件間視覺及想像所建立的平衡狀態，而以此來創造建築造形。圖示的範例有單軸線、雙軸線、旋轉與移動的對稱，以及依照形態、幾何、正負所得到的平衡關係。

對稱

　　對稱是一種特殊的造形平衡，將相同的的單元依一隱含的軸線或點分佈。在沙克生物研究所 (1) 對稱軸於主要外空間。而在指揮家之家 (2)、統一教堂 (3)、基督教堂 (4)、瑞登特里教堂 (5) 與聖史匹里托教堂 (6) 則貫穿主要使用空間。在聖瑪莉亞教堂 (7) 中，因兩側各具有出口，故使其放射形之對稱變為軸向式。李斯特郡立法院 (8) 及斯德哥爾摩公共圖書館 (9)，其主要內空間也是對稱的。維納斯及羅馬神廟 (10) 為雙軸對稱並貫穿主要空間。艾克塞特圖書館 (11) 亦將重要空間二等分。在羅頓達邸 (12) 對稱軸位於主要動線上。聖馬克大樓 (13) 由旋轉而成，有四個單元依一對稱點分佈，孟特堡 (14) 有八個，聖約翰·尼波馬克教堂 (15) 則有五個、聖伊弗教堂 (16)、朝聖教堂 (17) 與安息教堂 (18) 均具有三個單元因旋轉而成對稱。在聖安德魯斯學校宿舍 (19) 及波塔所設計的學校 (20) 中，房間單元及組群均依直線對稱。在烏榮的中庭集合住宅 (21) 中，兩組單元依不同的方向任意移動。

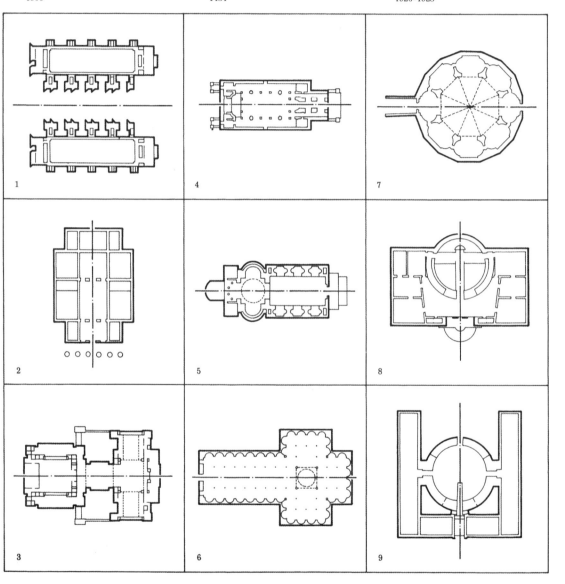

10. TEMPLE OF VENUS AND ROME
HADRIAN
123–135

11. EXETER LIBRARY
LOUIS I. KAHN
1967–1972

12. LA ROTONDA
ANDREA PALLADIO
1566–1571

13. ST. MARK'S TOWER
FRANK LLOYD WRIGHT
1929

14. CASTLE DEL MONTE
ARCHITECT UNKNOWN
c. 1240

15. ST. JOHN NEPOMUK CHURCH
JAN BLAZEJ SANTINI-AICHEL
1719–1720

16. SAN IVO DELLA SAPIENZA
FRENCESCO BORROMINI
1642–1650

17. PILGRIMAGE CHURCH
GEORG DIENTZENHOFER
1684–1689

18. SEPULCHRAL CHURCH
JOHN SOANE
1796

19. ST. ANDREWS DORMITORY
JAMES STIRLING
1964

20. SCHOOL IN MORBIO INFERIORE
MARIO BOTTA
1972–1977

21. ATRIUM HOUSING
JØRN UTZON
1956

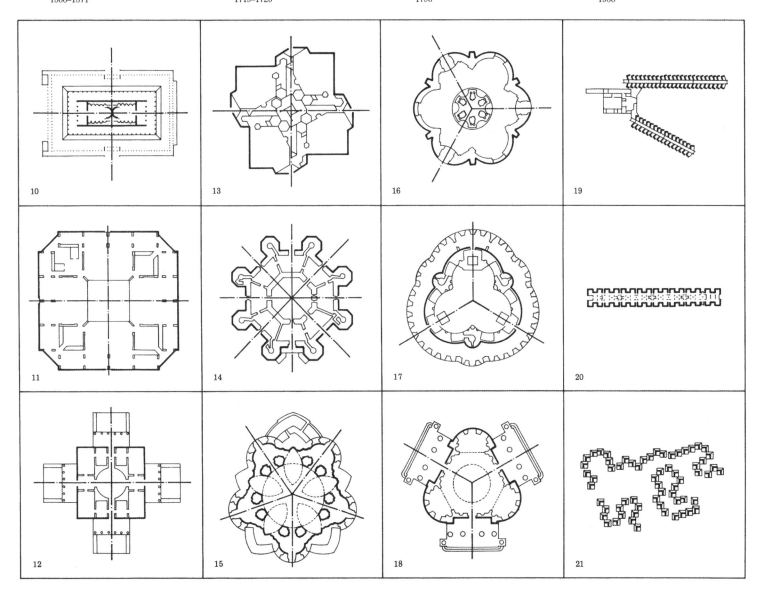

283

1. **OLIVETTI TRAINING SCHOOL**
 JAMES STIRLING
 1969

2. **OSPEDALE DEGLI INNOCENTI**
 FILIPPO BRUNELLESCHI
 1421–1445

3. **SEA RANCH CONDOMINIUM I**
 CHARLES MOORE
 1964–1965

4. **UNITY TEMPLE**
 FRANK LLOYD WRIGHT
 1906

5. **FREDERICK G. ROBIE HOUSE**
 FRANK LLOYD WRIGHT
 1909

6. **J. J. GLESSNER HOUSE**
 HENRY HOBSON RICHARDSON
 1885–1887

7. **ADULT LEARNING LABORATORY**
 ROMALDO GIURGOLA
 1972

8. **SAN GIORGIO MAGGIORE**
 ANDREA PALLADIO
 1560–1580

9. **PETER BRANT HOUSE**
 ROBERT VENTURI
 1973

佈局之平衡

佈局之平衡乃指不同造形或形狀平衡的構件中之平衡狀態。奧里維提訓練中心 (1) 一方面平衡了既存的長翼部。殷諾森育嬰醫院 (2) 例示了量體的平衡，一邊為"虛"，另一邊則為附加單元。在加州海濱別墅 (3) 的住宅群為斜對線的平衡，一邊有六個居住單元，另一邊則有四個，外帶兩個車庫。在統一教堂 (4) 中，兩個相同核心因四周附加的次要單元不同，因而算是平衡。羅比住宅 (5) 及葛雷斯納住宅 (6) 一平衡線區分了公共及私人區域。喬格拉的成人研習實驗所 (7) 是藉由幾何及量體來形成平衡。聖馬嘉烈教堂 (8) 中，有一個方向是對稱的，而在另一方向則達成平衡，並分別用簡單及複雜的造形來反映神聖及凡俗區域。伯朗特住宅 (9) 中，由於樓層平面及量體的改變，導致輪廓的差異。廊香教堂 (10) 的平面，以及里歐拉教區中心 (14) 的剖面上、均以單一而較大的單元去平衡複雜而較小的單元。落水山莊 (11) 則設法在較小的被包圍空間與廣大的開放空間之中取得平衡。李斯特郡立法院 (23) 與道爾維奇藝廊 (13) 均沿某方向對稱，但在另一個方向，分別由李斯特郡的立法院的公共區域與道爾維奇的藝廊大小的變化，而定義了平衡。吉瑪德旅館 (15) 因配置了三個主要起居室，而達到外部平衡。在福勞瑞大樓 (16) 中，主要塊體上承載一對塔形建築，並與另外的特殊空間達成平衡。奧圖的塞納沙羅鎮公所 (17)，一個特殊空間及另一個"ㄇ"形的分離建築，平衡了建築的剩餘空間，而在芝加哥大會堂中 (18) 塔以兩個方向平衡了主要空間的虛無。在伊斯頓·尼斯頓堡 (19) 中，有種獨特的雙層空間，產生了輪廓的差異。在李頓伯爵住宅 (20) 中，前後兩個區域、其平衡線有一位移。在史尼爾門住宅 (21) 中，輪廓的變化有兩個方向，分別位於服務及主要空間之間。馬賽公寓 (22) 中，購物街恰好定出了挑挖的基礎與附加的頂加的頂部間之平衡線。在雷斯特大學工學大樓 (12) 中，輪廓的變化發生在水平面及垂直線上。維娜·范士利住宅 (24) 則因窗戶形式的變化而使對稱成為平衡。

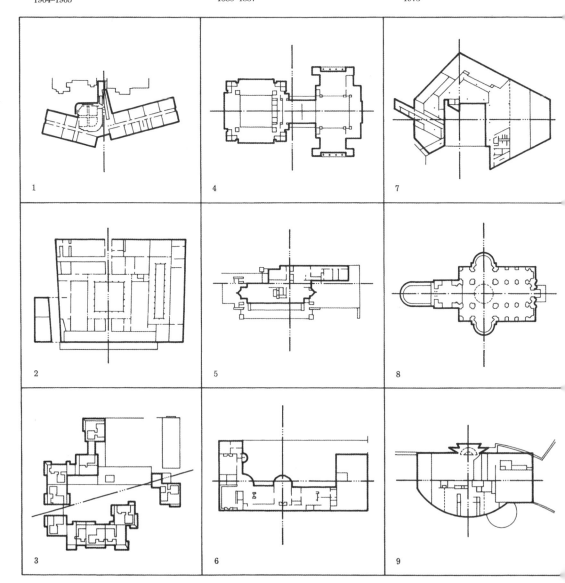

10. CHAPEL AT RONCHAMP LE CORBUSIER 1950–1955	**13. DULWICH GALLERY** JOHN SOANE 1811–1814	**16. FLOREY BUILDING** JAMES STIRLING 1966	**19. EASTON NESTON** NICHOLAS HAWKSMOOR c. 1695–1710	**22. UNITE D'HABITATION** LE CORBUSIER 1946–1952
11. FALLINGWATER FRANK LLOYD WRIGHT 1935	**14. RIOLA PARISH CENTER** ALVAR AALTO 1970	**17. SAYNATSALO TOWN HALL** ALVAR AALTO 1950–1952	**20. HOMEWOOD** EDWIN LUTYENS 1901	**23. LISTER COUNTY COURTHOUSE** ERIK GUNNAR ASPLUND 1917–1921
12. LEICESTER ENGINEERING BUILDING JAMES STIRLING 1959	**15. HOTEL GUIMARD** CLAUDE NICHOLAS LEDOUX 1770	**18. AUDITORIUM BUILDING** LOUIS SULLIVAN 1887–1890	**21. SNELLMAN HOUSE** ERIK GUNNAR ASPLUND 1917–1918	**24. VANNA VENTURI HOUSE** ROBERT VENTURI 1962

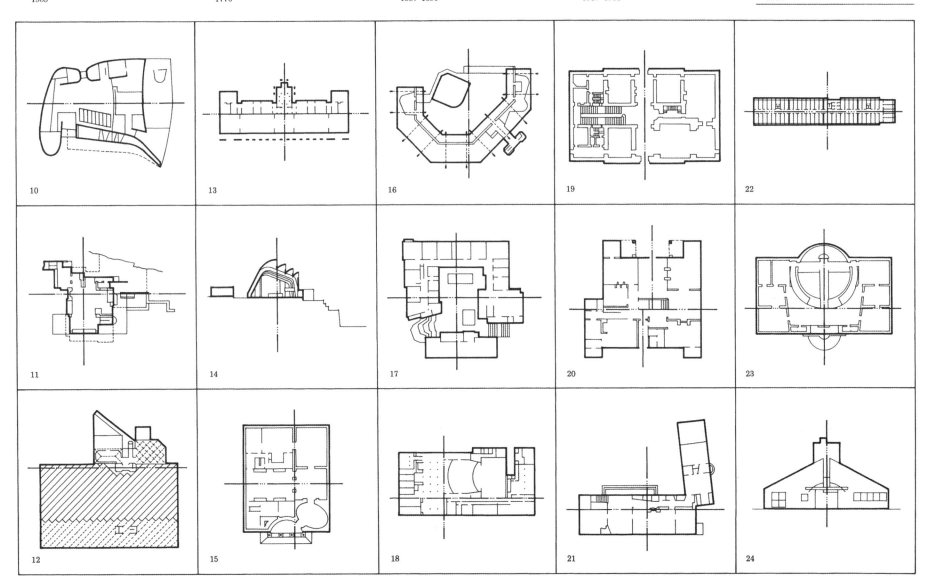

285

1. **ST. PAUL'S CHURCH**
 LOUIS SULLIVAN
 1910–1914
2. **ANNEX TO OITA MEDICAL HALL**
 ARATA ISOZAKI
 1970–1972
3. **PAUL MELLON ARTS CENTER**
 I. M. PEI
 1970–1973
4. **OBSERVATORY IN BERLIN**
 KARL FRIEDRICH SCHINKEL
 1835
5. **REDENTORE CHURCH**
 ANDREA PALLADIO
 1576–1591
6. **SANTA MARTA CHURCH**
 COSTANZO MICHELA
 1746
7. **VOUKSENNISKA CHURCH, IMATRA**
 ALVAR AALTO
 1950–1952
8. **WOLFSBURG CULTURAL CENTER**
 ALVAR AALTO
 1958–1962
9. **TREDYFFRIN PUBLIC LIBRARY**
 ROMALDO GIURGOLA
 1976
10. **DOMUS AUREA**
 SEVERUS AND CELER
 c. 64
11. **S. MARIA DELLA PACE**
 DONATO BRAMANTE
 1478–1483
12. **ARCHITECTURAL SETTING**
 DONATO BRAMANTE
 1473

幾何之平衡

幾何之平衡是指兩種不同的造形語言，位於平衡線之兩側時所達成的平衡狀態。如聖保羅教堂 (1)，以一道牆將矩形的支撐空間與半圓形的信仰空間分開。在磯崎新之大分縣立醫師會館 (2) 及保羅‧梅倫藝術中心 (3)，兩個不同的簡單幾何形達成平衡。柏林的天文台 (4) 及瑞登特里教堂 (5) 均以許多附加的造形，來平衡一個單一再細分的個體。聖馬爾它教堂 (6) 則例示了環狀的兩種表現方式。而渥克森尼斯卡教堂 (7) 中具有一種視覺張力，這是由於兩種不同的造形語言在走廊處遭遇所形成。奧圖的沃福斯堡文化中心 (8) 亦有兩種不同的造形語言，也形成一種張力。崔迪弗林市立圖書館 (9) 其彎曲的幾何形由另一邊的直線加以平衡。在布拉曼特的聖瑪莉亞堂 (11) 由不同的幾何形與方位建立了平衡。還有他的建築的佈景 (12) 以兩個完整且不同的幾何形，說明了幾何平衡的菁華觀念。

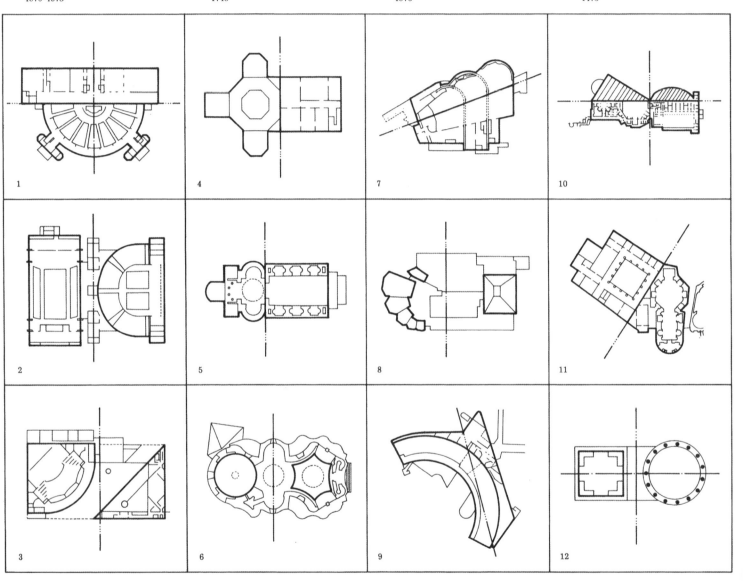

1. **SMITH HOUSE**
 RICHARD MEIER
 1965–1967
2. **LANG MUSIC BUILDING**
 ROMALDO GIURGOLA
 1973
3. **WOLFSBURG CULTURAL CENTER**
 ALVAR AALTO
 1958–1962

4. **HANSELMANN HOUSE**
 MICHAEL GRAVES
 1967
5. **POWER CENTER**
 ROCHE-DINKELOO
 1965–1971
6. **WOODLAND CHAPEL**
 ERIK GUNNAR ASPLUND
 1918–1920

7. **CROOKS HOUSE**
 MICHAEL GRAVES
 1976
8. **THE FORD FOUNDATION BUILDING**
 ROCHE-DINKELOO
 1963–1968
9. **VILLA SAVOYE**
 LE CORBUSIER
 1928–1931

正與負之平衡

正與負之平衡，指份量相當的空間，僅只是 "實" 或 "虛" 的形式不同而已。如麥爾的史密斯住宅 (1) 封閉的私人空間，便由開放的公共空間來平衡這兩個主要的使用空間、在蘭恩音樂大樓 (2) 中則為封閉的聽眾席與開放的大廳。奧圖的沃福斯堡文化中心 (3) 在某方向為輪廓上的平衡，但另一個方向則是由單元中最大的特殊空間，與中央庭園達成平衡。在漢塞爾曼住宅 (4)，伍德蘭教堂 (6)，及葛瑞夫的克盧克住宅 (7) 中，建築物代表正的形體，而入口前庭表示負的。類似的情形也存在於羅奇一個克盧的鮑爾中心 (5)，建築物為正，而鄰近公園為負。福利基金會 (8) 中，其內部溫室之空間為虛，而辦公室則為正的輪廓。在薩伏伊邸中 (9) 由於外部與內部起居空間的差異，因而建立了正與負的平衡線。

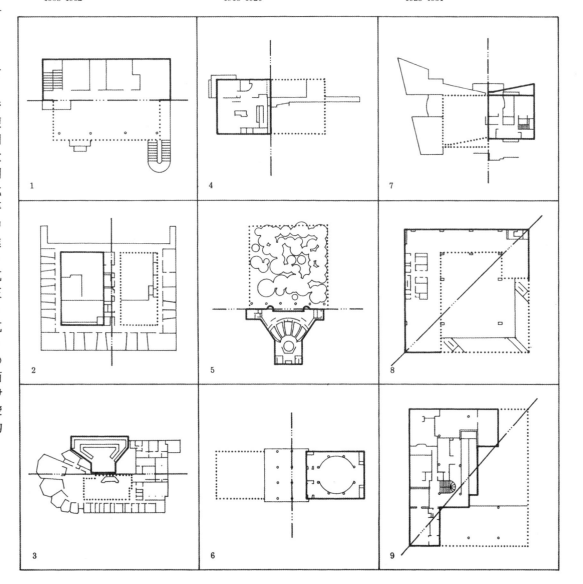

1. **MOORE HOUSE**
 CHARLES MOORE
 1962
2. **CARLL TUCKER III HOUSE**
 ROBERT VENTURI
 1962
3. **RUFER HOUSE**
 ADOLF LOOS
 1922

4. **SANT' ELIGIO DEGLI OREFICI**
 RAPHAEL
 1509
5. **ST. MARY WOOLNOTH**
 NICHOLAS HAWKSMOORE
 1716–1724
6. **VILLA SAVOYE**
 LE CORBUSIER
 1928–1931

7. **RESIDENCE IN RIVA SAN VITALE**
 MARIO BOTTA
 1972–1973
8. **BOSTON PUBLIC LIBRARY**
 McKIM, MEAD, AND WHITE
 1898
9. **NEW NATIONAL GALLERY**
 LUDWIG MIES VAN DER ROHE
 1968

幾何

　　幾何是一種形態構成意念，它是利用平面及實用幾何的觀念來決定建築的造形。因此，除了基本的幾何圖形的例子之外，在此將圖示：結合、複合、衍生，與幾何的操作。也包括了格子的範例。

基本幾何形

　　決定建築造形的基本幾何形有：正方形、如摩爾住宅(1)、塔克三世住宅(2)、魯佛住宅(3)拉斐爾的聖歐里菲斯住宅(4)、與聖瑪麗伍爾諾斯教堂(5)。正方形的例子還有：薩伏伊邸(6)，波塔的瑞士住宅(7)、波士頓市立圖書館(8)與密斯的新國家藝廊(9)。圓形的則有梭羅斯的帕里克萊特斯(10)、沙里南的麻省理工學院教堂(11)、聖科斯坦薩教堂(13)、與羅馬的帕特農神廟(15)。傑佛遜總統亦利用圓去設計維吉尼亞大學中的圓廳(14)，梅尼可夫則利用兩個圓設計自己住宅(12)。而基本的三角形則如盧沙可夫俱樂部(16)、還有廣場大樓(17)、與海芬卡教區中心(18)。六角形的則有北基督教堂(19)、尼吉猶太教會堂(20)、普菲弗小教堂(21)的設計。最後，八角形的有：正教浸禮所(22)、快活林(23)與聖瑪莉亞教堂(24)。

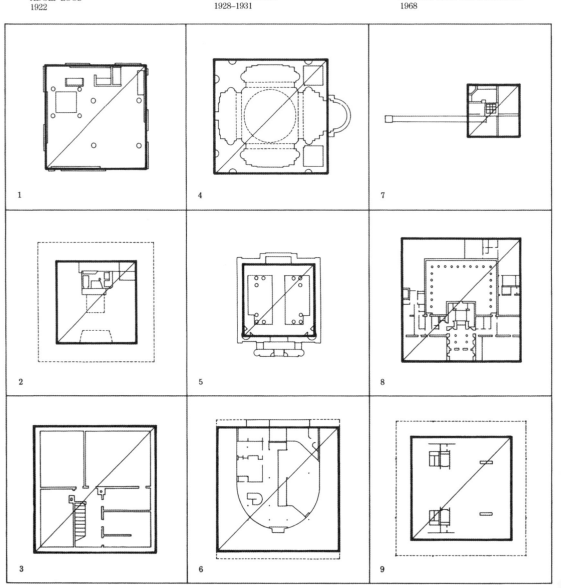

288

10. THOLOS
POLYKLEITOS THE YOUNGER
c. 365 B.C.

11. KRESGE CHAPEL
EERO SAARINEN
1955

12. MELNIKOV HOUSE
KONSTANTIN MELNIKOV
1927

13. ST. COSTANZA
ARCHITECT UNKNOWN
c. 350

14. UNIVERSITY OF VIRGINIA ROTUNDA
THOMAS JEFFERSON
1826

15. PANTHEON
ARCHITECT UNKNOWN
c. 100

16. RUSAKOV CLUB
KONSTANTIN MELNIKOV
1927

17. ARENA BUILDING
LARS SONCK
1923

18. CHURCH AND CENTER IN HYVINKAA
AARNO RUUSUVUORI
1959–1961

19. NORTH CHRISTIAN CHURCH
EERO SAARINEN
1959–1963

20. NEGEV DESERT SYNAGOGUE
SVI HECKER
1967–1969

21. PFEIFFER CHAPEL
FRANK LLOYD WRIGHT
1938

22. BAPTISTRY OF THE ORTHODOX
ARCHITECT UNKNOWN
c. 425

23. POPLAR FOREST
THOMAS JEFFERSON
c. 1806

24. SAN MARIA DEGLI ANGELI
FILIPPO BRUNELLESCHI
1434

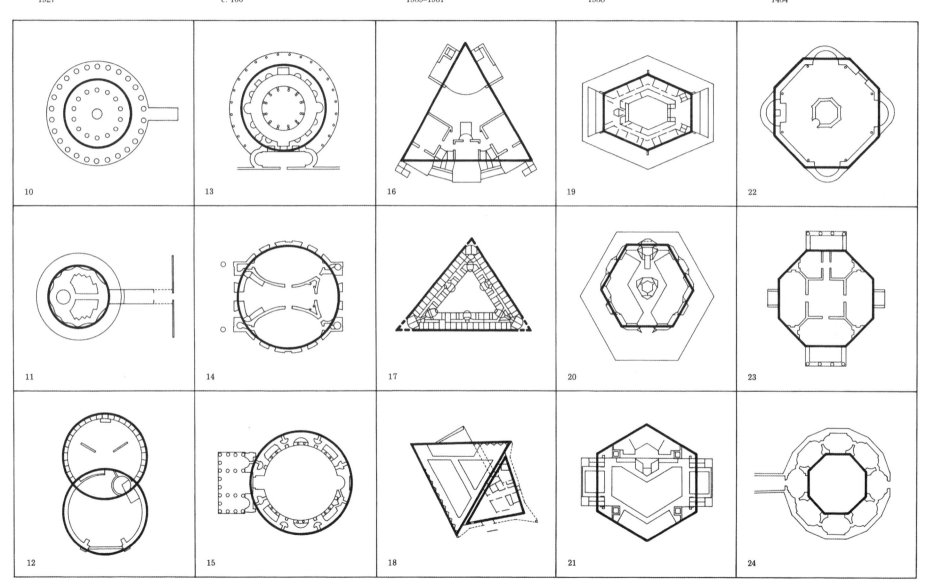

1. **LA ROTONDA**
 ANDREA PALLADIO
 1566–1571

2. **OLD SACRISTY**
 FILIPPO BRUNELLESCHI
 1421–1440

3. **TEMPIETTO OF SAN PIETRO**
 DONATO BRAMANTE
 1502

4. **JOHNS HOPKINS UNIVERSITY HALL**
 JOHN RUSSELL POPE
 c. 1930

5. **STOCKHOLM PUBLIC LIBRARY**
 ERIK GUNNAR ASPLUND
 1920–1928

6. **WOODLAND CHAPEL**
 ERIK GUNNAR ASPLUND
 1918–1920

7. **PALACE OF CHARLES V**
 PEDRO MACHUCA
 1527

8. **TOMB OF CAECILIA METELLA**
 ARCHITECT UNKNOWN
 c. 25 B.C.

9. **EXETER LIBRARY**
 LOUIS I. KAHN
 1967–1972

圓形與正方形

圓與正方形最直接的結合方式即兩個圓形同心的時候，兩個圖形大抵應能辨認其形狀、甚至可十分完整的看出來。如羅頓達邸 (1)、古聖器堂 (2)、聖派亞特羅堂 (3) 與約翰·霍普金斯大學廳 (4)、阿斯普朗德的伍德蘭教堂 (6) 包含了完整的圓與正方形。而斯德哥爾摩圖書館 (5) 則由一個完整的圓及極易聯想的方形組成。在查理五世皇宮 (7) 中，圓形部分為庭園；而在梅特拉的墓室中則為圓錐體。艾克塞特圖書館 (9) 方形中的圓指內部空間立面上的圓形開口。在聖彼德教堂 (10) 與美國海關 (11) 中，方形嵌於一個較大的塊體之內。而在聖瑪莉總教堂 (12) 中，方形則與圓

形毗鄰。史特林在達賽爾道夫的藝術博物館 (13) 中，使用了兩組的圓與方的型式。阿爾赫姆會館 (14) 與香地葛議會 (15) 亦是由方形包含圓形的例子。哥倫布大樓 (16) 中，以四個圓形重疊於中央方形塊體的四角。而蒙特磨倫斯旅館 (17) 則為一個方形外框及偏離的圓形。東京奧林匹克體育館 (18) 及塔奎尼亞墓室 (19)，均為圓包含方的例子。奧圖的工作室 (20) 則是以圓形在方形內移動而得。而史佛爾薩教堂 (21) 則為一對緊接的圓與方。巴恩斯的主教總教堂 (22)、塔克三世住宅 (23)、與維娜·范士利住宅 (24) 均例示了圓，方及三角形的組合。

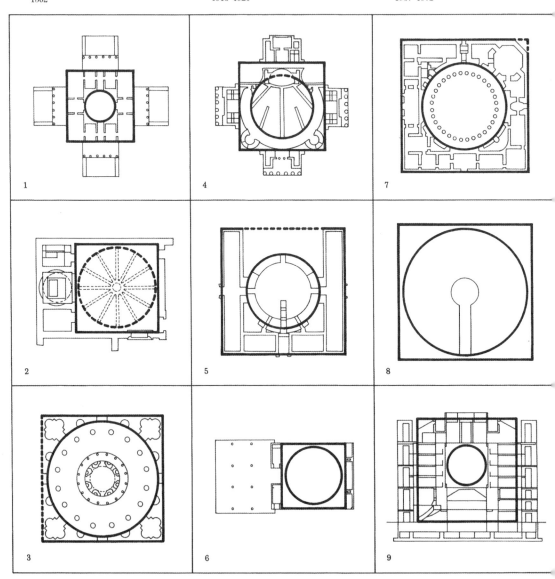

10. ST. PETER'S
MICHELANGELO
1506–1626

11. UNITED STATES CUSTOMSHOUSE
TOWN AND DAVIS
1833–1842

12. ST. MARY'S CATHEDRAL
BENJAMIN HENRY LATROBE
1814–1818

13. DUSSELDORF MUSEUM OF ART
JAMES STIRLING
1980

14. PAVILION IN ARNHEIM
ALDO VAN EYCK
1966

15. THE PALACE OF ASSEMBLY
LE CORBUSIER
1953–1963

16. KNIGHTS OF COLUMBUS BUILDING
ROCHE-DINKELOO
1965–1969

17. HOTEL DE MONTMORENCY
CLAUDE NICHOLAS LEDOUX
1769

18. OLYMPIC ARENA
KENZO TANGE
1961–1964

19. TOMB AT TARQUINIA
ARCHITECT UNKNOWN
c. 600 B.C.

20. AALTO STUDIO HOUSE
ALVAR AALTO
1955

21. SFORZA CHAPEL
MICHELANGELO
c. 1558

22. CATHEDRAL OF THE IMMACULATE CONCEPTION
EDWARD LARABEE BARNES
1977

23. CARLL TUCKER III HOUSE
ROBERT VENTURI
1975

24. VANNA VENTURI HOUSE
ROBERT VENTURI
1962

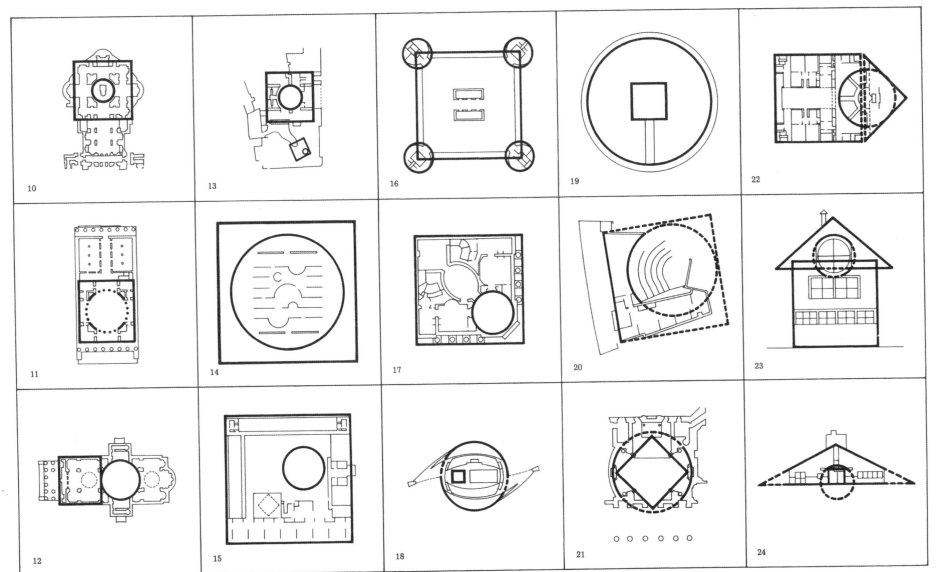

291

圓重疊於長方形

有一特殊的幾何結合方式，即在長方形上重疊一個較小的圓。如李斯特郡立法院 (1)、綠園管理員住宅 (2)、羅馬賭場 (3)、卡拉克拉的公共澡堂 (4)、與史旺住宅 (5) 均顯示圓半嵌於矩形長邊的中心線上；在此，因爲其主要使用空間。而波塔的馬薩格諾邸 (6) 亦具有相同的重疊方式，但其圓形則作樓梯間使用，而且在尺寸上縮小了，噶堡 (7) 中，長方形在中線被一橢圓重疊。甸德林廳 (8) 則是一個圓及一個橢圓重疊在矩形上。在奧斯汀廳中 (9) 有兩個矩形正交，交點處理成兩個圓，而第三個圓則重疊於入口處。理查遜的海金森住宅 (10) 兩個圓分別爲於矩形相對的角隅上，而暗示出對角線的存在，在蓼科的天文館 (11) 兩個圓則重疊於同一邊，又如天輪教堂 (12) 各具主要及次要圓形的兩組圓分別重疊於長方形兩相對邊。在雷特堡 (13) 與畢特畢西堡 (14) 中，圓分別重疊於不同角隅。而法國的香伯德堡 (15) 在許多角隅上均重疊了圓形。

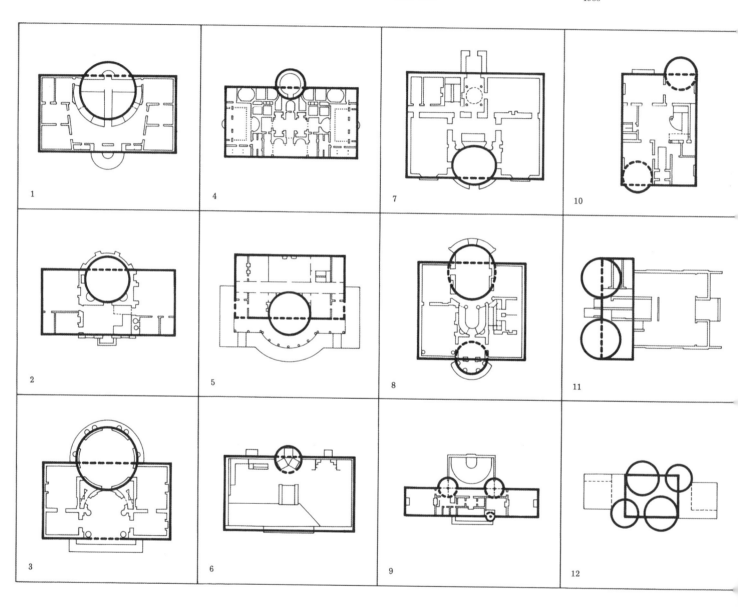

13. **RAIT CASTLE**
ARCHITECT UNKNOWN
c. 1300

14. **PITFICHIE CASTLE**
ARCHITECT UNKNOWN
c. 1550

15. **CHATEAU DE CHAMBORD**
DOMENICA DA CORTONA
1519–1547

1. **SEVER HALL**
HENRY HOBSON RICHARDSON
1878–1880

2. **CHRIST CHURCH**
NICHOLAS HAWKSMOOR
1715–1729

3. **VANNA VENTURI HOUSE**
ROBERT VENTURI
1962

4. **PETER BRANT HOUSE**
ROBERT VENTURI
1973

5. **EASTON NESTON**
NICHOLAS HAWKSMOOR
c. 1695–1710

6. **ALLEGHENY COUNTY COURTHOUSE**
HENRY HOBSON RICHARDSON
1883–1888

7. **VILLA TRISSINO**
ANDREA PALLADIO
1553–1576

8. **DRAYTON HALL**
ARCHITECT UNKNOWN
1738–1742

9. **FARNESE PALACE**
ANTONIO DA SANGALLO
1534

13

14

15

兩個正方形

　　有時，我們可以利用兩個相鄰正方形，直接定出平面的輪廓線，如哈佛的西佛廳 (1)、基督教堂 (2)、維娜·范土利住宅 (3)。在伯朗特住宅 (4)、兩個相鄰正方形定出整體平面的輪廓線，而其公用邊即其主要圓形的半徑。兩個正方形也可以重疊以造成特殊的共同區域。在伊斯頓，尼斯堡 (5) 中，兩個正方形的重疊部分成為其中央走廊。阿勒根西部立法院 (6) 中，重疊處則為塔台位置。帕拉底歐的崔西諾邸 (7) 與達雷頓廳 (8)、其重疊部分作為主要使用空間及入口。法爾尼斯宮 (9) 則由兩個相鄰的正方形定出主要立面的邊界。

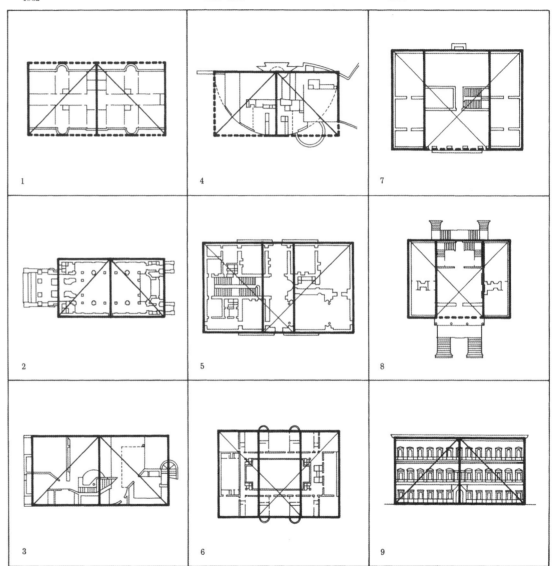

293

九宮格

　　九宮格是一種古典的幾何造形。以三組相鄰的三個正方形聯結起來，成爲一個更大的方形。使用的是三乘三的安排方式，此即我們熟見的“九宮格”的形式。即使其中的單元不是正方形，我們仍習慣於將整體處理成正方形，羅頓達邸(1)、契斯維克住宅(2)、約克住宅(3)聖路易療養院(4)、與聖瑪莉亞教堂(5)均爲這種古典造形的範例。聖蘇菲亞教堂(6)與蒙特摩倫斯旅館(7)則是九個長方形的排列。我們也可以在九個單元中選取一些特定單元，而創造出特殊的造型。如聖福若多堂(8)即爲一個十字架的變形的建築，我們可以聯想四個角隅。又如威靈斯堡的首府(9)在中心單元之兩側配置兩排建築體（相當於三個單元）、構成“H”型。美國最高法院(10)則爲“×”型之造型，每個單元均以角隅相連。柯比意的週末別墅(11)爲一、二、三階狀的輪廓。艾克塞特圖書館(12)則空出了中心單元成爲正方形環。

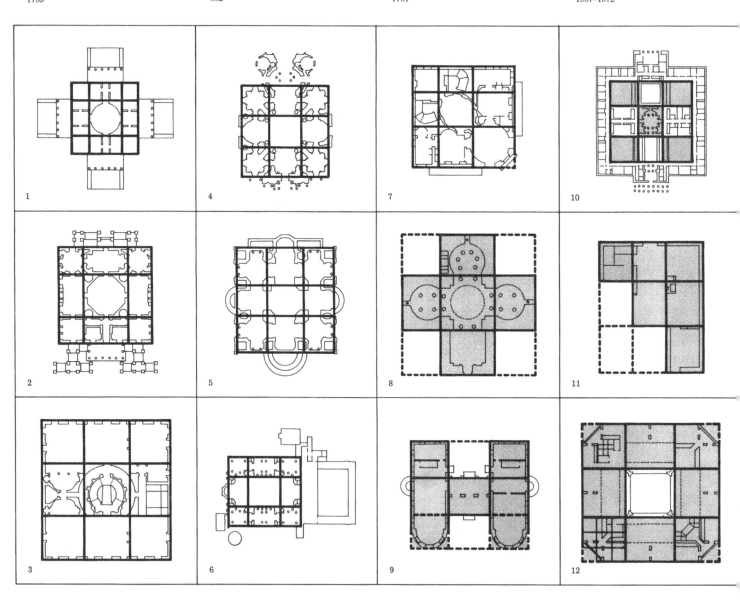

1. **THEATER IN BESANÇON FRANCE**
CLAUDE NICHOLAS LEDOUX
1775

2. **ST. GEORGE-IN-THE-EAST**
NICHOLAS HAWKSMOOR
1714–1729

3. **ADULT LEARNING LABORATORY**
ROMALDO GIURGOLA
1972

4. **VILLA SAVOYE**
LE CORBUSIER
1928–1931

5. **MUSEUM OF DECORATIVE ARTS**
RICHARD MEIER
1981

6. **TRUBEK HOUSE**
ROBERT VENTURI
1972

7. **ELIA-BASH HOUSE**
GWATHMEY-SIEGEL
1971–1973

8. **VILLA MAIREA**
ALVAR AALTO
1937–1939

9. **VIKING FORTRESS**
ARCHITECT UNKNOWN
c. 1000

10. **YALE CENTER FOR BRITISH ART**
LOUIS I. KAHN
1969–1974

11. **SALK INSTITUTE**
LOUIS I. KAHN
1959–1965

12. **HOMEWOOD**
EDWIN LUTYENS
1901

田字格

　　田字格爲一種二乘兒二的幾何造形，相鄰處產生一共同中心。最明顯的例子如維京堡、(9) 柏桑松劇院 (1)、與薩伏伊邸 (4) 均以田字格爲其整體造型。而東方之聖喬治堂 (2) 則以之發展內部空間造型。在成人研習實驗所 (3) 與法蘭克福美術館 (5) 中，原存建築物本來就是一個田字格，然後再發展爲較大之田字格中的一個象限。此外，田字格的四個單元不一定得清清楚楚地加以劃分。例如都貝克住宅 (6) 中，便具有兩組大小不同的單元。艾利·貝希住宅 (7) 包含了一個定義中心的暗示田字格。瑪麗亞邸 (8) 中，有三個單元爲建築形式體，第四個則爲庭園。康的耶魯英國藝術中心 (10) 結合了田字格與九宮格，他先以兩個九宮格重疊，定出整體輪廓，然後在把每個單元四等分而形成。而他的沙克生物研究所 (11) 又恰好相反。在李頓伯爵邸 (12) 的巢狀結構中，一個田字格和一個九宮格共享兩公用邊。

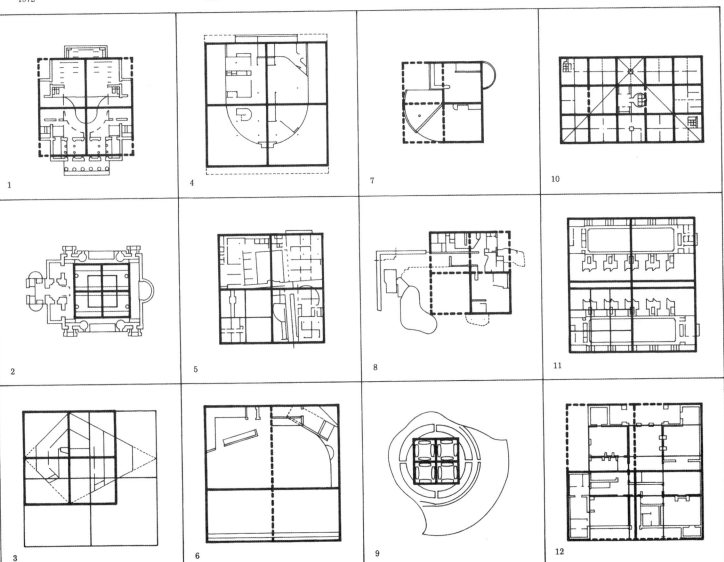

295

1. **SHAMBERG RESIDENCE**
RICHARD MEIER
1972–1974

2. **OLD SACRISTY**
FILIPPO BRUNELLESCHI
1421–1440

3. **LANG MUSIC BUILDING**
ROMALDO GIURGOLA
1973

4. **ST. JAMES**
CHRISTOPHER WREN
1674–1687

5. **LISTER COUNTY COURTHOUSE**
ERIK GUNNAR ASPLUND
1917–1921

6. **NASHDOM**
EDWIN LUTYENS
1905–1909

7. **ALTES MUSEUM**
KARL FRIEDRICH SCHINKEL
1824–1830

8. **SAN MIGUEL**
ARCHITECT UNKNOWN
913

9. **COUNCIL CHAMBER OF MILETOS**
ARCHITECT UNKNOWN
170 B.C.

10. **VILLA STEIN**
LE CORBUSIER
1927

11. **CONVENT OF LA TOURETTE**
LE CORBUSIER
1957–1960

12. **IL TEATRO DEL MONDO**
ALDO ROSSI
1979

1.4 與 1.6 的矩形

1.4 的矩形是將正方形之對角線旋轉四十五度角，來決定其長邊。如麥爾的香伯格住宅 (1)、古聖器堂 (2)，蘭恩音樂大樓 (3) 與聖詹姆斯教堂 (4)，皆是以這種矩形來設計其輪廓或內部的造形。而像李斯特郡立法院 (5) 與亞莉柯斯公主邸 (6)，則是將正方形的兩條對角線均旋轉四十五度來決定出其平面輪廓。至於 1.6 矩形，是將半個正方形的部分對角線旋轉，與底邊共同成為矩形的長邊，此即 1.6 得矩形。如阿爾提斯美術館 (7)、麥高爾聖堂 (8) 與密勒土斯會堂便是採用這種平面。若不考慮衍生體，柯比意的史丹住宅 (10) 也是採用 1.6 矩形；還有柯比意的勒·圖瑞特聖修女院 (11) 也是使用 1.6 矩形來設計中庭的形狀。威尼斯的蒙多戲院 (12) 的平面中，有兩個同心的正方形，其比例關係為 1：1.4，較大的正方形為其整體平面輪廓（不包含樓梯）而較小的平面則是座位區的界線。

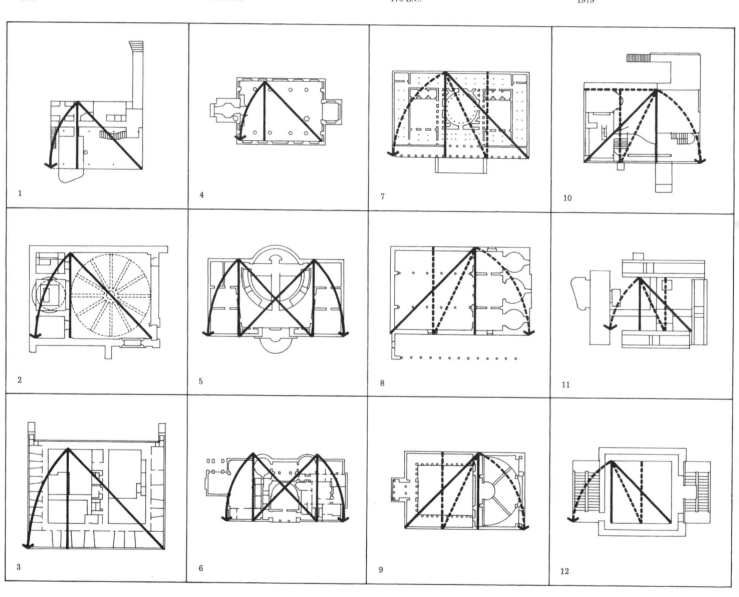

幾何圖案的衍生

　　基礎的幾何圖形經過組合，分解以及各部分的運用，可以成爲各式各樣種類繁多的圖案。史尼爾門住宅 (1) 是由三個毗連的正方形所設計而成的平面。吉馬德旅館 (2) 是由二個正正方形和四個 1.4 的矩形所組合而成。黑達克的半屋 (3) 運用了一個半圓，和中線平分，以及對角平分的兩個半正方形。新路德教派教堂 (4) 和哈伯特‧傑寇伯斯住宅 (5) 的設計則是來自兩個同心圓。皮爾葛利麥格教堂 (6) 是由兩個不同圓心所發展成的兩個圓所構成的。這種常見的二圓重疊同樣決定了歐里維西教堂 (7) 的平面造形。波洛米尼利用四個圓形而衍生出來的橢圓形造就了聖卡羅‧亞利教堂。雪梨歌劇院 (9) 則是利用許多球面部分而完成的一系列複雜的造形。郵政儲金銀行 (10)，基爾特老人之家 (11) 與皇家大使館 (12) 均由三角形設計而成。後二者的三角形，是藉由建築物之角隅來暗示其一連串的頂點。皇家大使館 (12) 同時也是兩個三角形的複合體。

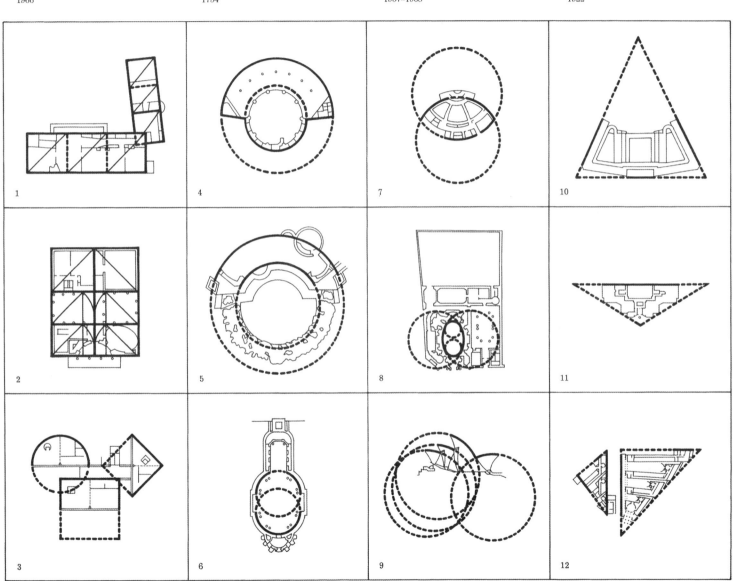

旋轉、平移及重疊

　　旋轉、平移及重疊是屬於基礎幾何圖形的運用，可以做為創造建築形式的參考。在聖瑪莉亞教堂 (1) 當中，兩個同心的正方形旋轉45度角。聖史匹里托教堂 (2) 為三個連續的正方形其中各包含兩個旋轉互成45度的方形。職業病健診中心 (3) 中，兩個不同形狀的矩形相互旋轉，並且重疊。諾曼·菲雪住宅 (4) 是由兩個相似而且互成角度的方形，以最小部分的相連而形成。在蘭德銀行 (5) 中，是以圓形為軸，做為兩個造形間的樞紐。紐約先鋒大樓 (6)，聖安德魯斯學生宿舍 (7)，古諾住宅 (8)，以及史尼爾門住宅 (9)，以上所提的例子同樣均利用以共同點為軸心的概念而構成樞接式的造形。在迪瑞西區辦公大樓 (10)，因動線的改變而加強了塊體平移的效果。柯比意的卡本特中心 (11)，二個相似的造形經過反向轉動，並依照動線的坡道做一位移。透過對角線的平移以及重疊，史特林創造了劍橋歷史系館 (12) 的主要空間運用。其他像是幾何圖形重疊的例子還有：邁尼可夫住宅，達雷頓廳，伊斯頓·尼斯頓堡，以及耶魯英國藝術中心。

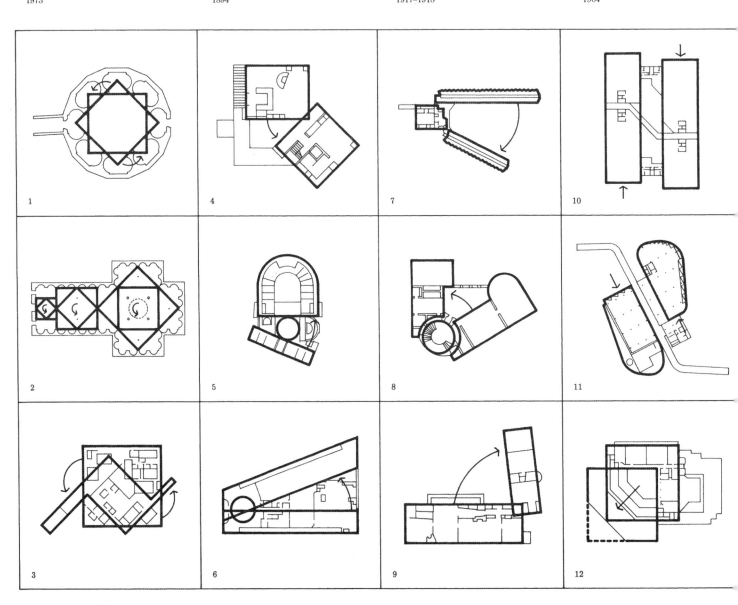

風車形，放射形及螺旋形

　　風車形、放射形及螺旋形是指具有共同中心或原點的空間造形。如萊特的風車住宅 (1)，便是由線性元素，循著既定的核心及一定的方向排列而成的風車形。或者是古根漢美術館 (2)，則是利用隱藏的核心來排列。在新公園 (3) 中，相鄰的矩形依照動線核心而排列成風車形。在理察醫學研究中心 (4) 中，服務空間是由三個複雜的個體所排成的風車形。亞美達巴德美術館中 (5) 有兩個風車，其一是在主要畫廊中，而第二個則由三個單元鄰接建築主體而形成。放射形的造形是由許多元素所構成，它或許有明顯的中心，或者只是隱含的聚點。譬如福勞瑞大樓 (6) 是由兩個中心點發展而成的。而奧古斯都黃蒂陵 (7) 是一個屬於古典的放射形建築。在沃福斯堡教堂 (8) 的建築結構則是由同一中心點做放射狀。奧圖的納育・瓦赫公寓 (9)，牆自不同的中心放射出來。至於螺旋形的造形有東京奧林匹克體育館 (10)，聖安東尼奧教堂 (11)，在新英格蘭水族館 (12) 中，是由兩個螺旋形造形所發展出來的，在友擒中央的為圓形，以及在周邊的則為長方形的折線。

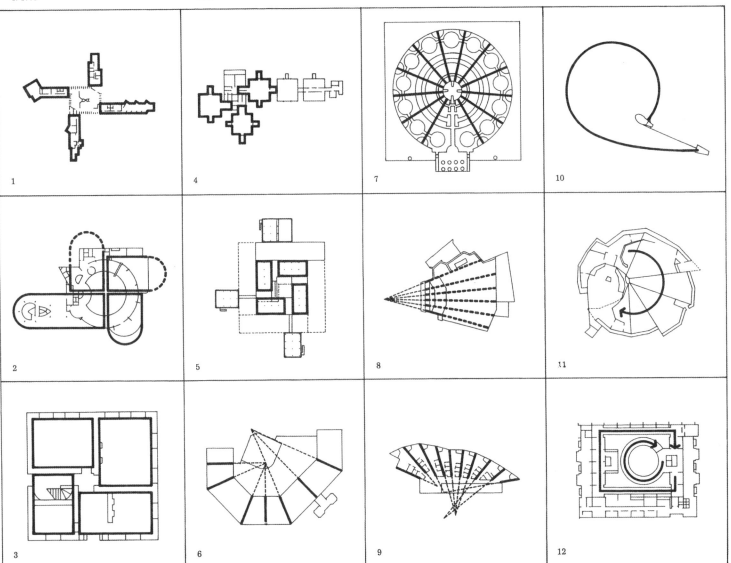

299

格子

　　格子是由基本幾何圖形的重覆排列而形成的。諸如佛斯卡里邸(1)、海濱別墅(2)、王冠廳(3)及阿波羅神廟(4)，均是以方形格子狀做為設計的重點。在落水山莊(5)與安索‧高塞特總公司的立面圖(6)中，格子仍是做為主要及次要的強調所在。此外，在卡森‧派瑞和史考特百貨公司(7)、聖吉那維福圖書館(8)與席拉神廟(12)中，直線所形成的格子恰好為結構所在的位置。這種使用正交直線格子的例子同樣出現在范斯華斯住宅(9)、拉金辦公大樓(10)、比瑞恩斯的渦輪機工廠(11)。另外像金貝爾美術館(13)、特崙頓澡堂(14)和賽伯斯提亞諾聖堂(15)則為格子布花紋的例證。美國納布拉斯加州議會(16)則是以三種基本單位的格子來發展，就如同聖瑪莉亞總教堂(17)與維塞爾住宅(18)。布摩爾住宅(19)以及統一教堂(21)則使用等邊三角形的格子做為設計導向。貝聿銘的國家藝廊東廂(20)則為等腰三角形的格狀排列。雷斯特工學大樓(22)、芝加哥大會堂(23)及杜蘭‧薩諾瑪辦公大樓(24)則顯示了格子的平移發生在主要造形或空間連接的狀態。威爾斯學院圖書館(25)是由格子的旋轉而後重疊的過程所形成。其他像格子經由旋轉而成的例子還有安克爾大樓(26)，以及群馬縣立美術館(27)。

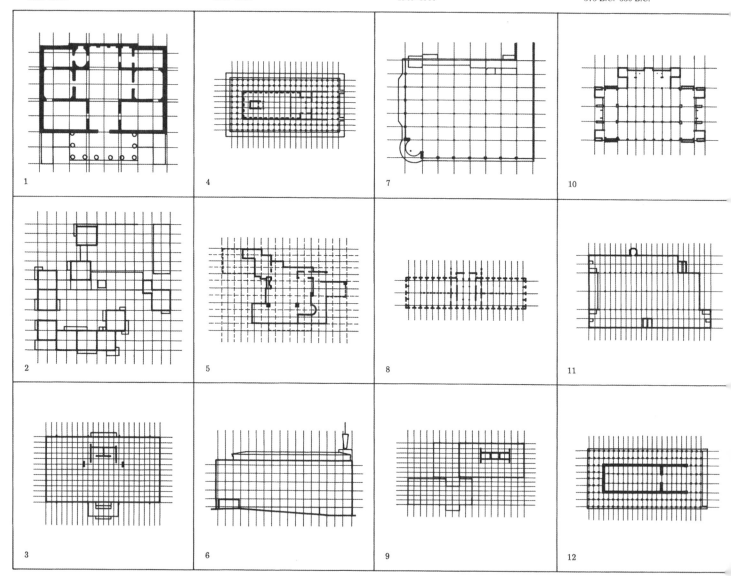

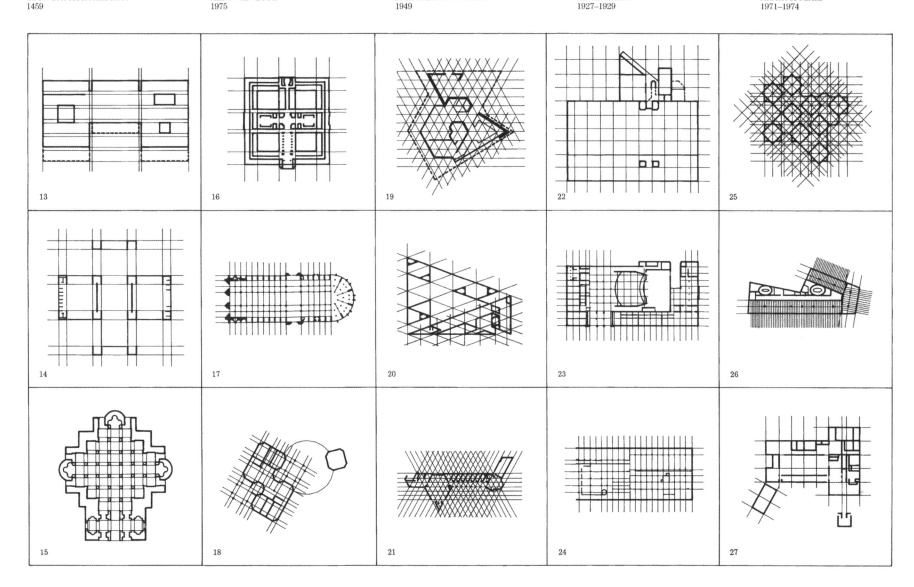

13 16 19 22 25

14 17 20 23 26

15 18 21 24 27

1. **TEMPLE AT TARXIEN, MALTA**
ARCHITECT UNKNOWN
2100 B.C.–1900 B.C.
2. **SOLOMON'S TEMPLE**
ARCHITECT UNKNOWN
1000 B.C.
3. **HOTEL DE MONTMORENCY**
CLAUDE NICHOLAS LEDOUX
1769

4. **TEMPLE OF HORUS**
ARCHITECT UNKNOWN
237 B.C.–57 B.C.
5. **TOMB OF SETNAKHT**
ARCHITECT UNKNOWN
13th CENTURY B.C.
6. **DULWICH GALLERY**
JOHN SOANE
1811–1814

7. **HOUSE IN CENTRAL PENNSYLVANIA**
HUGH NEWELL JACOBSEN
1980
8. **REDENTORE CHURCH**
ANDREA PALLADIO
1576–1591
9. **LAURENTIAN LIBRARY**
MICHELANGELO
1525

形態構成模式

形態構成模式是在描述相關各部分的配置，同時也是設計空間及組織空間與造形的主要課題，以下將以直線形，中央形、雙心、簇集、巢狀、同心與雙核等圖形加以說明。

直線形：使用

有兩種形式的直線形組合是藉著通道貫穿使用空間而成的。第一種是相連的空間而動線穿梭其間。第二種則是藉由長直的空間而形成。在馬爾他神廟(1)中，空間因軸線而相連，因此可將縱向空間改變爲三個部分。如所羅門神廟(2)和赫魯斯神殿(4)，軸線通過一系列的空間而將其重點擺在通道的開始與尾端。在蒙特摩倫斯旅館(3)中，因爲通道的折返在二樓出現，所以起點及終點是處於不同高度的同一位置。塞特納克墓園(5)爲一直線形造形，其包括橫向及縱向兩種。在道爾維奇藝廊(6)中，入口是在聯結空間的直線軸的中央部分。此外，在傑柯布遜的賓州中部住宅中(7)，串聯的空間位於中央而且邊緣也有通道配置在一旁。瑞登特里教堂(8)和勞倫提恩圖書館(9)都是單一空間直線造形的例子。而勞倫提恩圖書館與塞納克墓園(5)類似，均刻意強調軸線的重要。

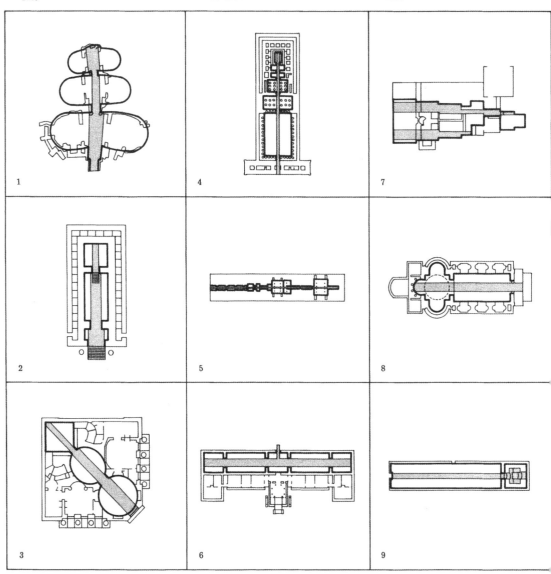

直線形：動線

　　直線形造形中若動線與使用空間分離者，為走廊或骨幹。希臘塞克的柱廊 (1) 中，就是這種造形中最為簡單的一種。而艾克塞特學院的體育館 (2)，則為一個典型的骨幹計劃。在這個計劃之中，骨幹既決定了造形。烏榮的巴格斯瓦爾德教堂 (3)，運用「創造空間」以提供「使用空間」的理念，是重複的造形語言的具體表現。單邊走廊的例子如：沙農堡 (4) 史尼爾門住宅 (5) 與貝克之家 (6)，均說明了線形動線不必一定是直的或對稱。而柯比意的馬賽公寓 (7)，其動線在平面上相當的明顯。史特林的福勞瑞大樓 (8) 與聖安德魯學生宿舍 (9) 兩棟建築，均可從建築物之外側看到動線，而且它們還顯示了轉折動線的可能性。同樣的在莫爾的史丹住宅 (10) 中，我們看到一座建築也可能存有兩個動線系統；這是從住宅中交叉的動線所發覺的、在畢爾柏格中心 (11) 中，兩條動線是相互平行的，一個是垂直動線而另一個則供水平使用。范土利在皮爾森住宅中 (12) 亦使用兩種直線形模式。私有空間是由一個分離的動線系統所連結，而公共的空間則由一暗示性的動線貫穿。

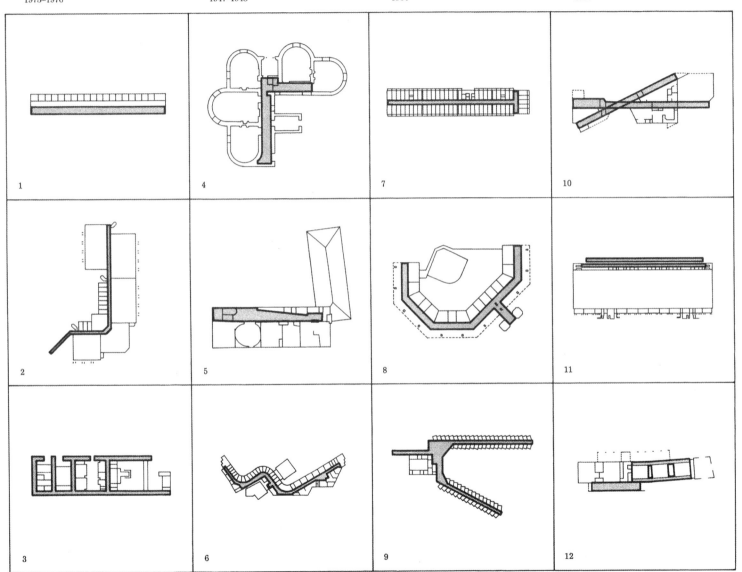

303

1. **FIRST UNITARIAN CHURCH**
 LOUIS I. KAHN
 1959–1967
2. **WOLLATON HALL**
 ROBERT SMYTHSON
 1580–1588
3. **SHAKER BARN**
 ARCHITECT UNKNOWN
 1865
4. **HUNTING LODGE**
 KARL FRIEDRICH SCHINKEL
 1822
5. **PALACE OF CHARLES V**
 PEDRO MACHUCA
 1527
6. **FARNESE PALACE**
 ANTONIO DA SANGALLO
 1534
7. **ST. COSTANZA**
 ARCHITECT UNKNOWN
 c. 350
8. **TRINITY CHURCH**
 HENRY HOBSON RICHARDSON
 1872–1877
9. **ST. MARY WOOLNOTH**
 NICHOLAS HAWKSMOOR
 1716–1724
10. **SECOND BANK OF THE U.S.**
 WILLIAM STRICKLAND
 1818–1824
11. **STOCKHOLM PUBLIC LIBRARY**
 ERIK GUNNAR ASPLUND
 1920–1928
12. **SAN MARIA DEGLI ANGELI**
 FILIPPO BRUNELLESCHI
 1434–I 436

中央形：使用

　　若我們將最重要的空間放置於中央部份時，其外周區常用於接通或環繞此區域。在康的第一神教會 (1) 及辛特森的渥拉頓廳 (2) 中，其中央廳的採光來自上方，而且在造形上十分獨特，原因在於周圍是由較小的使用空間及分離的走廊所圍繞。在雪克穀倉中 (3) 中，動線即環境中央的乾草棚，在象徵及功能上均十分的重要。辛克爾的獵人小屋 (4) 中，八角形的中央廳在四邊連結了小型的使用空間，此外，四周亦被動線所圍繞。在查理五世皇宮 (5) 及法蘭尼斯宮 (6) 中，中央空間為一庭園，並以柱廊圍繞形成觀賞的動線。在聖科斯坦薩堂 (7)，中央部分是最神聖的地方。而在三一教堂 (8) 與聖瑪莉伍爾諾斯教堂 (9) 中，中心是座落於大型的空間之中。美國第二銀行 (10) 中央為最重要的空間，而在兩邊有隱含的動線及小型的使用空間。斯德哥爾摩公共圖書館 (11) 的動線便分布在中央空間的周圍。聖瑪莉亞教堂 (12) 具有一個十分獨特的中央空間而四周被較小的空間所圍繞。一般來說，動線常用來接通或包圍中央主要空間而通過較小的使用空間。

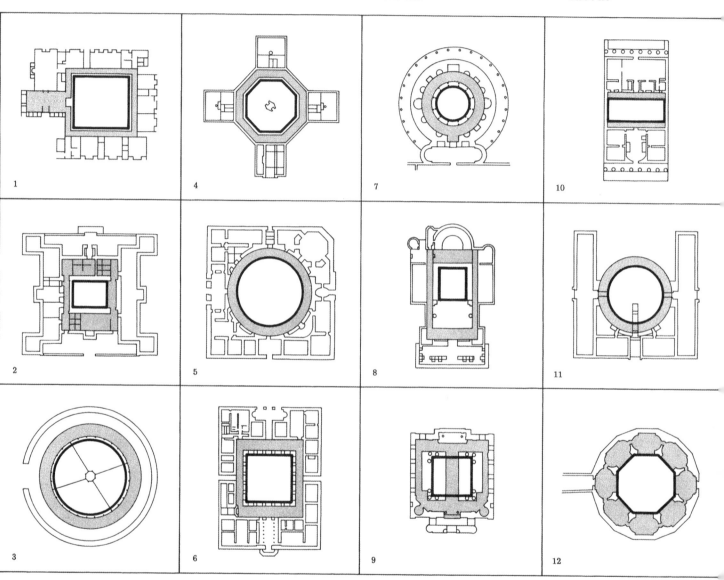

中央形：動線

羅頓達住宅 (1)、北卡羅萊納州議會 (2) 與美國國會 (3)，均為古典圓頂式建築的例子。在這些例子之中，中央空間雖然僅主宰外部區域，實際上卻用於走廊或組織其他的空間而已。位於 UR 的住宅 (4) 及畢歐費旅館 (5)，以中庭取代了古典的圓頂。這兩座建築，中庭用於組織動線及一些次要空間，但卻沒有外部造型。在布魯門威爾住宅 (6)、巴的摩爾――俄亥俄線鐵路車站 (7)、伯恩廳 (8) 與亨利・法瑞住宅 (9)，中央空間為垂直動線，在垂直方向上將各空間組織起來。艾克塞特圖書館 (10)，中央空間在主要樓層為圓頂式，但到了更高的樓層時，動線卻圍繞著空間分布。勒圖瑞特修女院 (11)，是一個蠻類似的例子，其中，中庭併用了中央空間兩種型態的特質。有些例子中，動線是分布在中庭的四周，如迴廊；而有些情形則是穿越中庭。斯特拉弗德 (12) 的中央空間是做為主要使用空間，同時也充作圓頂的功用，其動線從中穿過而聯絡了次要的空間。

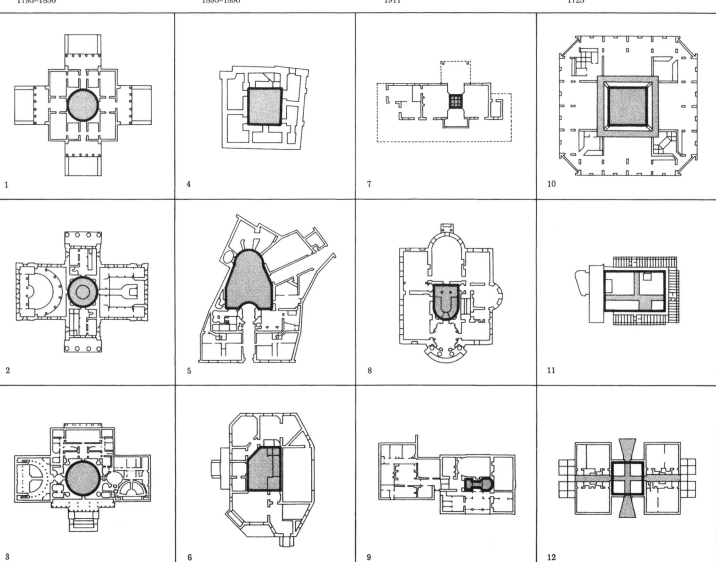

1. **TEMPLE OF VENUS AND ROME**
 HADRIAN
 123–135
2. **HORYU-JI TEMPLE**
 ARCHITECT UNKNOWN
 607
3. **MARKET IN LEPTIS MAGNA, LIBYA**
 ARCHITECT UNKNOWN
 8 B.C.

4. **MOORE HOUSE**
 CHARLES MOORE
 1962
5. **THE PALACE OF ASSEMBLY**
 LE CORBUSIER
 1953–1963
6. **BRION-VEGA CEMETERY**
 CARLO SCARPA
 1970–1972

7. **DOVER CASTLE**
 ARCHITECT UNKNOWN
 c. 1180
8. **PENNSYLVANIA ACADEMY OF ART**
 FRANK FURNESS
 1872
9. **YALE CENTER FOR BRITISH ART**
 LOUIS I. KAHN
 1969–1974

10. **OSPEDALE DEGLI INNOCENTI**
 FILIPPO BRUNELLESCHI
 1421–1445
11. **CHANCELLERY PALACE**
 ARCHITECT UNKNOWN
 1483–1517
12. **CASA MILÀ**
 ANTONIO GAUDI
 1905–1907

雙心

雙心是指在建築物的內部或基地上,有兩個同樣重要的焦點。在維納斯及羅馬神廟 (1) 中,有兩個相等的主要房間,方向相反,座落於廟堂建築的剩餘空間之中。每一個中心都是實體,而位於一個"虛"的空間中。在夏優——吉神廟 (2) 與里提斯·馬卡納的市場 (3) 中,這個"虛"空間其實是一個戶外中庭。而摩爾住宅 (4) 與香地葛議會 (5) 中,則是指一個房間及室內空間。布里翁——維嘉墓園 (6) 有兩個中心,一個是在戶外的建築,另一則是在建築物內的房間。若建築範圍本身是實體,則中心則為從中挖空之虛空間。在那佛爾堡 (7) 中,虛空間為主要的房間,而在賓州的藝術學院中 (8) 中,此虛空間則為特殊之空間。另外一種可能,就是利用虛空間做為雙中心來組織四周的空間,並能使光進入建築物內部,如:耶魯的英國藝術研習中心 (9)、殷諾森育嬰院 (10)、皇家辦事處 (11) 與米羅住宅 (12)。

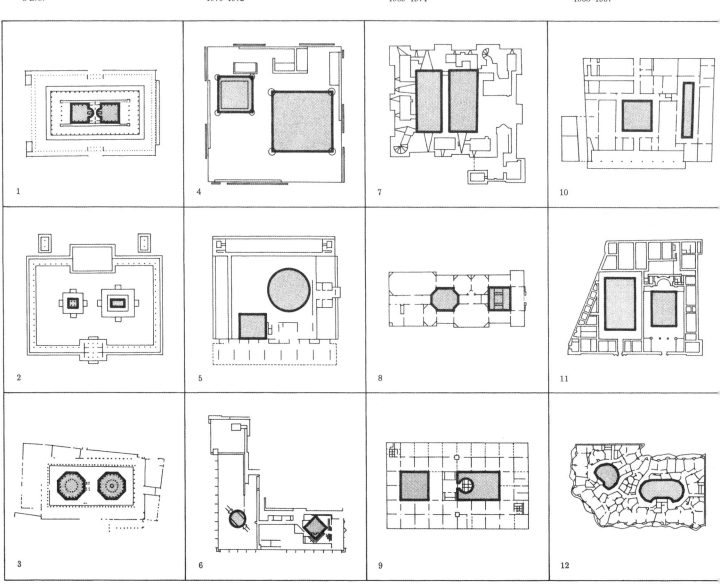

1. **TOWER OF LONDON**
 ARCHITECT UNKNOWN
 1070–1090
2. **FORTRESS NEAR RUDESHEIM**
 ARCHITECT UNKNOWN
 1000–1050
3. **HOUSE OF VIZIER NAKHT**
 ARCHITECT UNKNOWN
 1372 B.C.–1350 B.C.

4. **W. WATTS SHERMAN HOUSE**
 HENRY HOBSON RICHARDSON
 1874
5. **D. L. JAMES HOUSE**
 GREENE AND GREENE
 1918
6. **OLAVINLINNA CASTLE, FINLAND**
 ARCHITECT UNKNOWN
 1475

7. **CASTLE IN SOBORG, DENMARK**
 ARCHITECT UNKNOWN
 c. 1150
8. **OCCUPATIONAL HEALTH CENTER**
 HANDY-HOLZMAN-PFIEFFER
 1973
9. **CONVENT FOR DOMINICAN SISTERS**
 LOUIS I. KAHN
 1965–1958

10. **HOUSE IN TUCKER TOWN, BERMUDA**
 ROBERT VENTURI
 1975
11. **OLIVETTI TRAINING SCHOOL**
 JAMES STIRLING
 1969
12. **FONTHILL-MERCER CASTLE**
 HENRY MERCER
 1908–1910

簇群

　　當空間或塊體組合起來而不具有原光可辨識的模式時，我們稱之為簇群。空間的簇集時常可以決定整體的形式，或者至少會對形式有所衝擊。如倫敦塔 (1) 與謝爾門住宅 (4)，然而，各空間也可以依預先計劃好的外部造形來安排。盧迪斯赫姆城堡 (2) 與維契葉‧納克特住宅 (3)，便說明了空間性簇集的範疇。而詹姆斯住宅 (5) 中則同時具有以上所說的兩種特性，但以第二種特性較為顯著。奧拉凡里納堡 (6) 與丹麥梭勒格城堡 (7)，則同時為空間與造形的簇集的準則，可視簇群元素間的相似度來決定。奧拉凡里那城的城牆便為其提供了相似度。而在職業病健診中心 (8) 中，相似性仍建立在建築體為簇集的大空間中，這些簇群本身雖然很小，卻可以再分割。像多明尼堅修女院 (9)、塔克三世住宅 (10)、奧里維提訓練中心 (11)、與范希爾──馬瑟堡 (12)，都是為建築體的簇集。

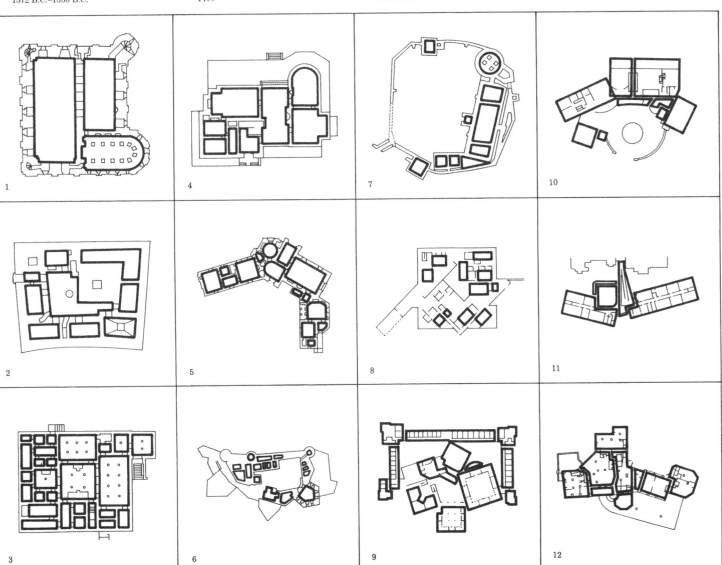

1. **TEMPLE OF APOLLO**
ARCHITECT UNKNOWN
c. 400 B.C.
2. **TEMPLE OF KOM OMBO**
ARCHITECT UNKNOWN
181 B.C.–30 A.D.
3. **THE PALACE OF ASSEMBLY**
LE CORBUSIER
1953–1963

4. **MOORE HOUSE**
CHARLES MOORE
1962
5. **ENSO-GUTZEIT HEADQUARTERS**
ALVAR AALTO
1959–1962
6. **CAMBRIDGE HISTORY FACULTY**
JAMES STIRLING
1964

7. **J. J. GLESSNER HOUSE**
HENRY HOBSON RICHARDSON
1885–1887
8. **CHANDLER HOUSE**
BRUCE PRICE
1885–1886
9. **HOMEWOOD**
EDWIN LUTYENS
1901

巢形

巢形乃是指每個單元經順序
大小排列，每個單元按大小依序
排於次個較大的單元之中，而每
個單元的中心點並不相同所形成
的圖形。如阿波羅神廟 (1) 與孔‧
翁柏神廟 (2) 中的單元均有相同
的平分線。幾何圖形在香地葛議
會 (3) 的改變說明了巢形單元不
一定要有相同的造形語言。摩爾
住宅 (4) 中則包含了兩組巢形造
形。在奧圖的安索‧高塞特總公
司 (5) 中，認為旣然巢形造形不
必擁有同一中央點，其巢狀的組
織型態可能有尋求其他發展的可
能性，故其每個單元都依附於一
共同邊。更普遍的是，巢形單元
共用兩邊及一角，且這些單元多
半依對角線方向排列，如史特林
的歷史系館 (6)、葛雷斯納住宅
(7)、普萊斯的香德勒住宅 (8) 與
李頓伯爵邸 (9)，都是此類例子。

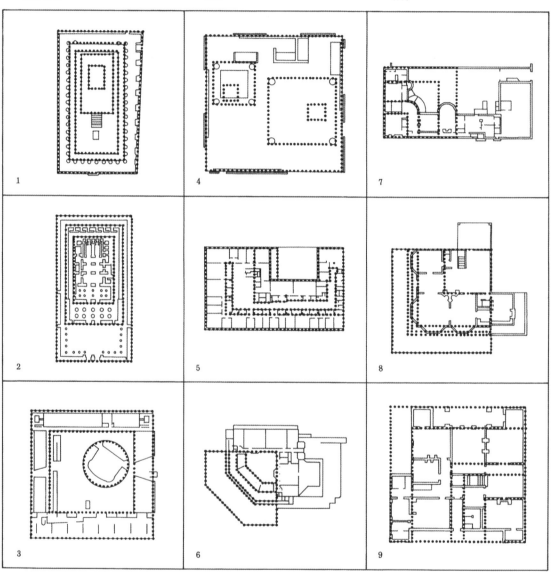

1. **EXETER LIBRARY**
 LOUIS I. KAHN
 1967–1972
2. **STOCKHOLM PUBLIC LIBRARY**
 ERIK GUNNAR ASPLUND
 1920–1928
3. **PANTHEON IN PARIS, FRANCE**
 JACQUES GERMAIN SOUFFLOT
 1756–1797
4. **SANTO STEFANO ROTONDO**
 ARCHITECT UNKNOWN
 468–483
5. **ALLEGHENY COUNTY COURTHOUSE**
 HENRY HOBSON RICHARDSON
 1883–1888
6. **UNITY TEMPLE**
 FRANK LLOYD WRIGHT
 1906
7. **FONTEVRAULT ABBEY**
 ARCHITECT UNKNOWN
 1115
8. **VILLA FARNESE**
 GIACOMO DA VIGNOLA
 1559–1564
9. **CHURCH OF SAN LORENZO**
 GUARINO GUARINI
 1666–1679
10. **ST. GEORGE-IN-THE-EAST**
 NICHOLAS HAWSKMOOR
 1714–1729
11. **THEATER IN BESANÇON, FRANCE**
 CLAUDE NICHOLAS LEDOUX
 1775
12. **PARTHENON**
 ICTINUS
 447–430 B.C.

同心

　　同心形是將各單位依序由內而外排列，並且每個單位具有相同的中心。如艾克塞特圖書館 (1)，便是一個以簡單幾何造形所發展的同心形。阿斯普朗德在斯德哥爾摩公共圖書館 (2) 中，便採用了造形簡單但相異的幾何造形。而巴黎的萬神殿 (3) 採用了比較複雜但基本上仍是一些重複的單元。羅頓多聖堂 (4) 中，重複了基本的幾何造形，但各層的表現手法不太相同。阿勒根尼郡立法院 (5) 說明了每個同心單元均具有不同的功能。在統一教堂 (6) 中，同心組織僅置於主要空間之中。芳提夫洛爾特修道院 (7)，法爾尼斯邸，聖羅倫所教堂 (9) 則說明了改變任一同心單元的幾何圖形所可能產生的複雜性。霍克斯膠的東方之聖喬治堂 (10) 中，同時採用了巢狀與同心的結構。法國柏桑松劇院 (11)，有類似巢形的半平面，因此，若推想其完整的平面，則應可算是同心形。帕特農神廟 (12) 的圖形在外部是同心型，在中心的部分則改變為巢形。

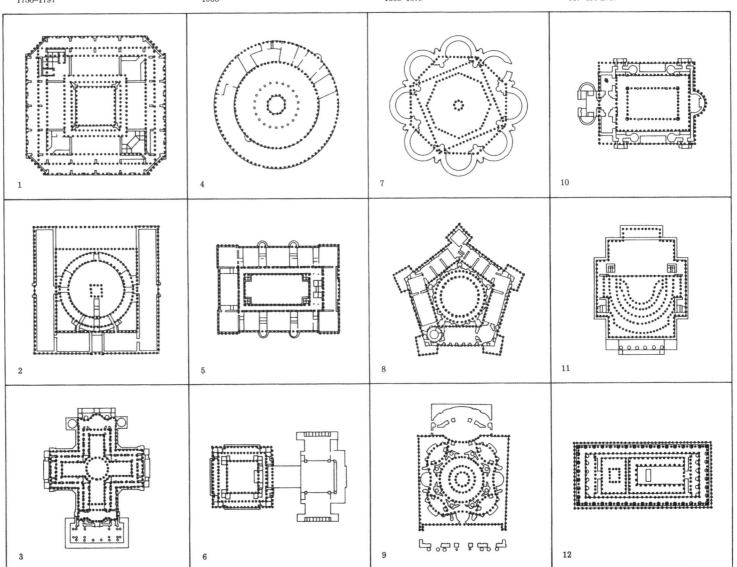

雙核

　　雙核是指建築形式具有兩個相等分量的部分。兩個相等部分的連接處可以是建築物的入口，如魯賓遜住宅 (1)、威廉斯堡議會 (2) 與統一教堂 (4)。建築物的連接處也有可能是主要的使用空間，如史特拉佛廳 (3)，或是皇后之家 (5)。雙核之間也有可能為虛空間所聯繫，而且具有實際效用，如沙克生物研究所 (9)，或者具有隱含作用，如奧里維提訓練中心 (8)、與娜希登（亞莉柯絲公主）邸 (7)。而大分縣醫師會館 (10)、赫爾辛基文化之家 (11) 與保羅・梅倫藝術中心 (12)，則為分離之幾何圖形相互結合的例子。聖保羅教堂 (13) 和迪波里會議中心 (19)，直接地聯結了兩個不同的幾何圖形。柏林的天文台 (14) 與瑞登特里教堂 (15)，將複雜及簡單的形式表現出來。在范斯華斯住宅 (16)、羅馬的美國學院 (17) 和羅許――丁克盧的鮑爾中心 (18)，其雙核為實與虛的關係。相似的雙核元素可以有不同的朝向，如同卡本特中心 (20) 和諾曼菲雪住宅 (21)。兩個元素也可以是形式相同但功能互異，如蘭恩音樂大樓 (22)，與羅比住宅 (23)，雙核也可以明顯的運用在位面上，如柯比意在蘇黎士做的展示館 (24)。

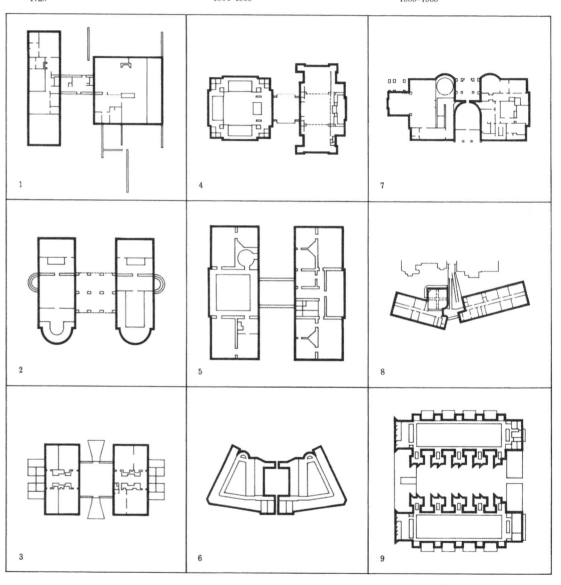

10. ANNEX TO OITA MEDICAL HALL
ARATA ISOZAKI
1970–1972

11. HOUSE OF CULTURE IN HELSINKI
ALVAR AALTO
1955–1958

12. PAUL MELLON ARTS CENTER
I. M. PEI
1970–1973

13. ST. PAUL'S CHURCH
LOUIS SULLIVAN
1910–1914

14. OBSERVATORY IN BERLIN
KARL FRIEDRICH SCHINKEL
1835

15. REDENTORE CHURCH
ANDREA PALLADIO
1576–1591

16. FARNSWORTH HOUSE
LUDWIG MIES VAN DER ROHE
1945–1950

17. THE AMERICAN ACADEMY IN ROME
McKIM, MEAD, AND WHITE
1913

18. POWER CENTER
ROCHE-DINKELOO
1965–1971

19. DIPOLI CONFERENCE CENTER
REIMA PIETILA
c. 1966

20. CARPENTER CENTER
LE CORBUSIER
1961–1963

21. NORMAN FISHER HOUSE
LOUIS I. KAHN
1960

22. LANG MUSIC BUILDING
ROMALDO GIURGOLA
1973

23. FREDERICK G. ROBIE HOUSE
FRANK LLOYD WRIGHT
1909

24. ZURICH EXHIBITION PAVILION
LE CORBUSIER
1964–1965

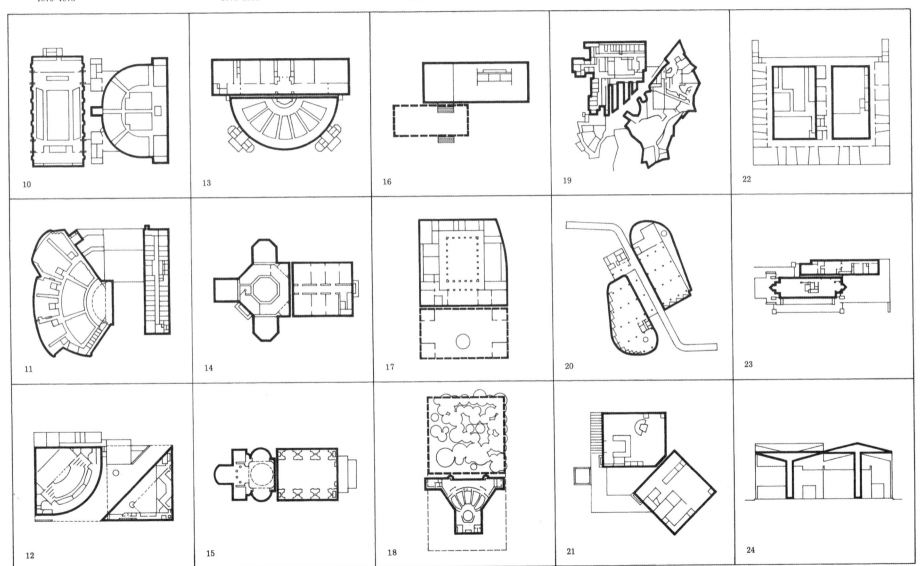

311

演進

演進是一種漸進的變化過程，表示由一種狀態驅向另一個狀態的活動。變化的性質決定了演進的形態。以下將以層級、遞變、變形與中間體來加以說明。

層級

層級是建築物中各元素的排序，與建築物的性質相關，而層級的重要性或價質取決於這種性質的存在與否。如奧斯特拉教堂(1)是由內部空間的尺寸大小來決定。迪爾城堡(2)，是同心形的例子，表現了向心形的排序。即愈趨向中心，則愈是重要的空間。警察總部(3)中，層級是藉由造形、空間的尺寸，完整性與紀念性來決定，變化的範圍是由最重要的主體，到背景或其剩餘空間。而愛塞得稜修道院(4)，赫魯斯神殿(5)及指揮家之家(6)三者是由神聖到世俗來建立起它們的層級空間。不同的是，在愛塞得稜修道院中，有兩個部分是屬神聖的空間。而在艾德夫神廟與指揮之家中，則位於軸線的終點。指揮之家並以斷面來說明其層級的關係。在理查醫學研究中心(6)中，層級的演進由整體性服務，個別性服務至非服務性空間。魯坦的海明威住宅(8)，顯示其排序的基準是以接近中央點為準。而廊香教堂(9)中，層級則是高度及開口複雜性的功能表現。

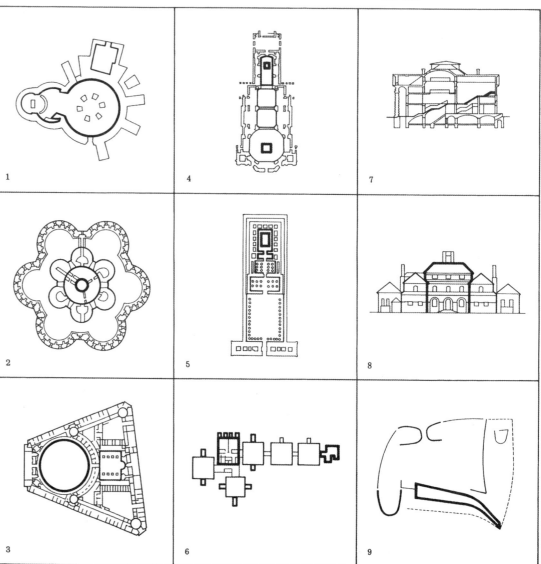

312

1. **GUILD HOUSE**
 ROBERT VENTURI
 1961

2. **TEMPLE IN TARXIEN, MALTA**
 ARCHITECT UNKNOWN
 2100 B.C.–1900 B.C.

3. **BOYER HALL OF SCIENCE**
 GBQC
 1970–1972

4. **HOUSE OF THE FAUN**
 ARCHITECT UNKNOWN
 2nd CENTURY B.C.

5. **HOUSE IN CENTRAL PENNSYLVANIA**
 HUGH NEWELL JACOBSEN
 1980

6. **HOLY TRINITY UKRANIAN CHURCH**
 RADOSLAV ZUK
 1977

7. **SOUTH PLATFORM AT MONTE ALBAN**
 ARCHITECT UNKNOWN
 c.500

8. **MOORE HOUSE**
 CHARLES MOORE
 1962

9. **PAZZI CHAPEL**
 FILIPPO BRUNELLESCHI
 1430–1461

10. **WOODLAND CHAPEL**
 ERIK GUNNAR ASPLUND
 1918–1920

11. **THE PALACE OF ASSEMBLY**
 LE CORBUSIER
 1953–1963

12. **FALLINGWATER**
 FRANK LLOYD WRIGHT
 1935

遞變

遞變是指在一個有限範圍的逐漸變化。在范土利的基爾特老人之家 (1) 中，將輪廓線自建築物單純的一側，推衍到另外複雜的一側。馬爾它神廟 (2)、波義爾廳 (3)、佛恩之住宅 (4) 與賓州的住宅 (5)，均是在尺寸大小上遞變的例子。此外，如三一教堂 (6)，阿爾班神廟 (7) 與摩爾住宅 (8)，也是同樣的例子。貝西小教堂 (9)、伍德蘭教堂 (10)、香地葛州議會 (11)、與萊特的落水山莊 (12) 則是由開放到封閉空間演進的例子。

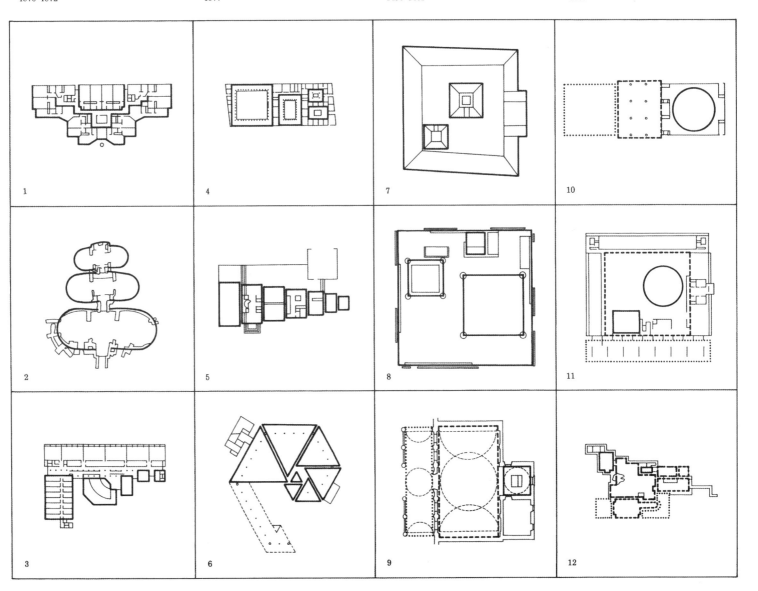

變形

　　變形是指由一個形狀逐漸變成另一個形狀的情況。如羅倫索聖教堂 (1)、芳提夫洛爾特修道院 (2)、馬利泰姆劇院 (3) 與達卡國會堂 (5) 均是同心式變形的例子。在這些建築物中，中央部分的造形產生變化，而在外圍部分形成了完全不同的造形。在聖瑪莉總教堂 (6) 和柯比意的費米尼教堂 (7) 中，由地面至頂層發生垂直的變化。聖瑪莉總教堂是由鑽石形變化成十字形，費米尼教堂則由正方形變成圓形。李斯特郡立法院 (8) 與成人研習實驗所 (9) 則是說明了在建築物內，主要元素的造形由外而內的改變。方向以及毗連造形的改變可以用卡爾斯基契堂 (10) 作為代表。此外，在奧斯提亞的浴場 (11) 及勒杜的蒙特摩倫斯旅館 (12) 中，我們也可以看到相鄰單元變形的例子。

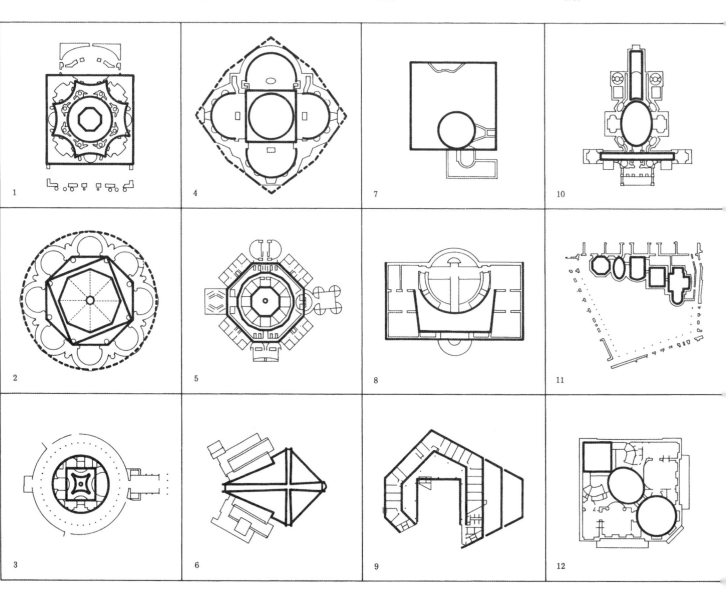

中間體

　　「中間體」是指在兩種相異的環境中，嵌入一緩衝的造形，此造形即所謂的「中間體」，常見的情形有三：兩種自然環境間，建築物與自然環境間與建築物之間。皇家大使館 (1)、歐拉姆大樓 (2)、亞拉查維鎮公所 (3) 與范土利的艾倫藝術館及 AIA 總部 (5)，均在旣存建築物間所設計的中間體建築。週末別墅 (6) 則是兩個自然環境間的中間體建築，這兩個自然環境爲－－水平方向的水及垂直方向的樹木。新哈姆尼中心 (7)、崔迪格林市立圖書館 (8) 與渥克森尼斯卡教堂 (9)，都是自然環境和建築物之間的中間體建築。像新哈姆尼中心位於河流的曲線形與正交的格式城鎮之間，崔迪格林市立圖書館則是介於樹及正交的建築環境之間，而渥克斯尼斯卡教堂則是介於建築物以及自然的樹林之間。

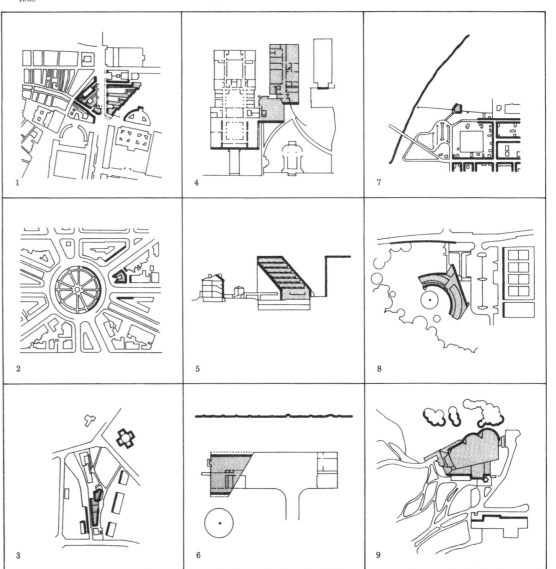

315

1. **THE SALUTATION**
 EDWIN LUTYENS
 1911
2. **VILLA SHODHAN**
 LE CORBUSIER
 1951
3. **SYDNEY OPERA HOUSE**
 JØRN UTZON
 1957–1968
4. **GOETHEANUM I**
 RUDOLF STEINER
 1913–1920
5. **SHUKOSHA BUILDING**
 ARATA ISOZAKI
 1974–1975
6. **SNELLMAN HOUSE**
 ERIK GUNNAR ASPLUND
 1917–1918

縮減

縮減是將整個建築物或其主要部分加以縮小化。這個縮小的構成物可以是整個建築物的一部分，或是附加於主體建築物的次要元素。

大加小之縮減

縮減最常見的用途是為輔助。如亨利・法瑞邸 (1)、蕭德漢邸 (2)，秀巧社 (5)、史尼爾門住宅 (6)、羅比住宅 (7) 與孔萊住宅 (8)。統一教堂 (9) 也是採用相同的手法，不過其縮減是出現在立面之處。利用縮減作為比較用途的例子有雪梨歌劇院 (3)、哥德亞諾工 (4)、曼莫爾戲院 (11)、伍德蘭火葬場 (12)、布倫住宅 (13) 及渥福斯堡教區中心 (14)。大加小之縮減並沒有限定一個比例只能有一個縮減的單元，孟特城堡 (10) 便是一個由許多小單元附加於主要造形例子。有趣的是使用縮減的概念也包括了附加體的設計，如克勒格宏住宅 (15) 中的縮減以及議院的設計。其他整棟建築物的縮減，如奧圖的塞納沙羅鎮公所的會議室 (16)。

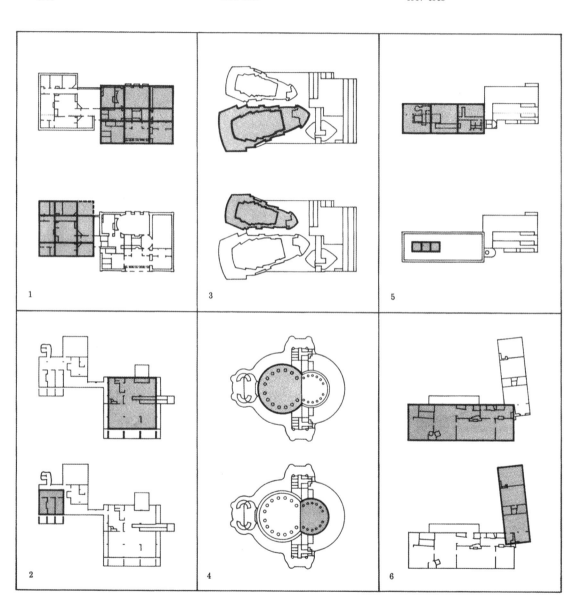

7. FREDERICK G. ROBIE HOUSE
FRANK LLOYD WRIGHT
1909

8. AVERY COONLEY HOUSE
FRANK LLOYD WRIGHT
1907

9. UNITY TEMPLE
FRANK LLOYD WRIGHT
1906

10. CASTLE DEL MONTE
ARCHITECT UNKNOWN
c. 1240

11. MUMMERS THEATER
JOHN M. JOHANSEN
1970

12. WOODLAND CREMATORIUM
ERIK GUNNAR ASPLUND
1935–1940

13. TRAVIS VAN BUREN HOUSE
BRUCE PRICE
1885

14. WOLFSBURG PARISH CENTER HALL
ALVAR AALTO
1960–1962

15. CLAGHORN HOUSE
MICHAEL GRAVES
1974

16. SAYNATSALO TOWN HALL
ALVAR AALTO
1950–1952

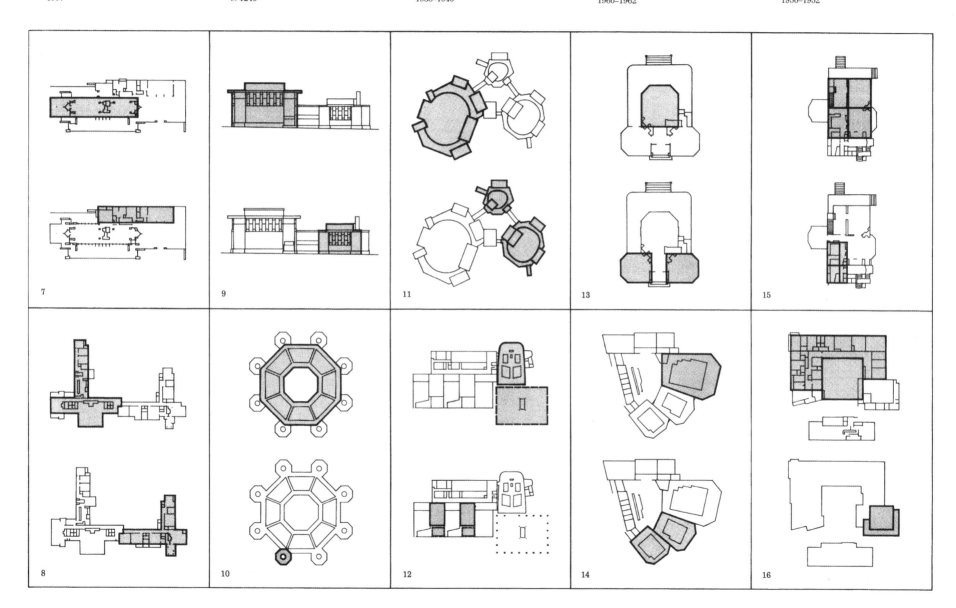

1. **EASTON NESTON**
 NICHOLAS HAWKSMOOR
 c. 1695–1710
2. **THE SALUTATION**
 EDWIN LUTYENS
 1911

3. **STRATFORD HALL**
 ARCHITECT UNKNOWN
 1725
4. **BANK OF PENNSYLVANIA**
 BENJAMIN HENRY LATROBE
 1798–1800

5. **ERDMAN HALL DORMITORIES**
 LOUIS I. KAHN
 1960–1965
6. **ALLEGHENY COUNTY COURTHOUSE**
 HENRY HOBSON RICHARDSON
 1883–1888

7. **OLD SACRISTY**
 FILIPPO BRUNELLESCHI
 1421–1440
8. **LANDERBANK**
 OTTO WAGNER
 1883–1884

單元部分為主體的縮減

主要房間、空間以及空間集合形成了整體建築物的縮減，如伊斯頓‧尼斯頓堡 (1)、亨利‧法瑞住宅 (2)、史特拉弗廳 (3)，及賓州銀行 (4)。同樣的，賓州艾德門學生宿舍 (5)、阿勒根西尼立法院 (6) 和基爾特老人之家 (14)，也是相同的例子，在古聖器室 (7) 與華格納的蘭德銀行 (8) 中，變化的空間及主要的樓梯是建築物之主要空間及造形的縮影。基督教堂 (9) 與聖丹尼斯聖堂 (10) 中，在相鄰而由柱廊作為造形的空間中，是由建築物及塔縮減而成。〕摩爾住宅 (11) 中的兩個方形及映出整體造形。而聖瑪莉總教堂 (12)，中央空間縮減為較小的圓頂以及毗鄰的空間。在海明威住宅 (13) 中，房子旁花園的輪廓縮減而成為入口處。在帕特農神廟 (15) 中，縮減包括了空間的界定中牆或柱廊的反轉。漢塞爾曼住宅 (16) 正負空間的整體輪廓，（包括前庭），縮減而形成了主要起居空間。在矢野邸 (17) 中，平面縮減是為了形成剖面中的一部分。而在范土利的塔克三世住宅 (18) 中，立面的縮減則形成為壁爐的造形。

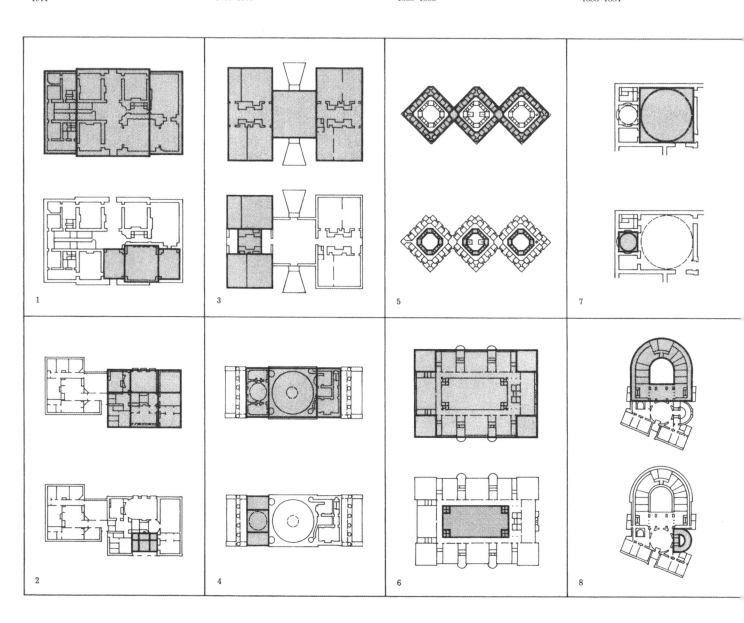

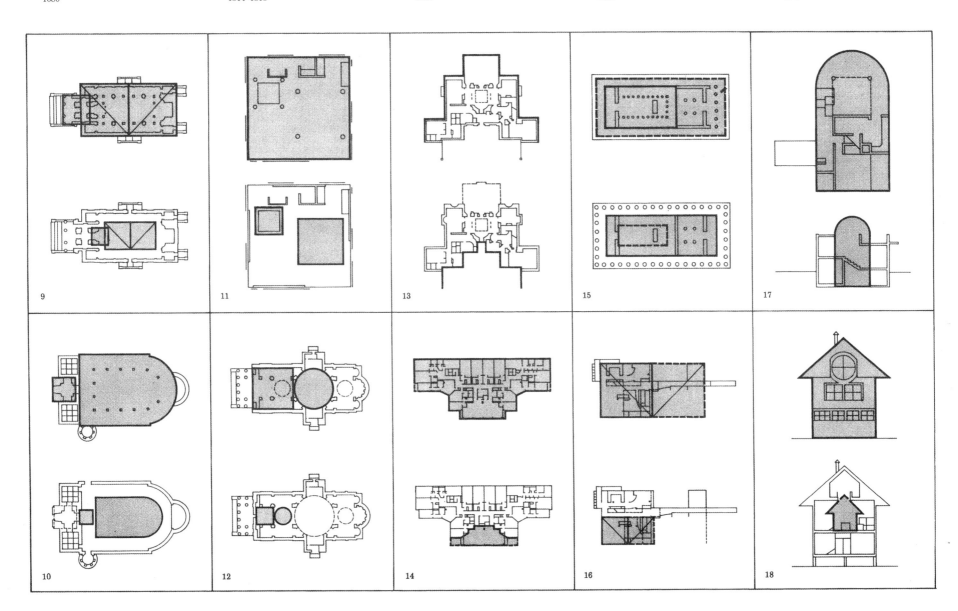

9

11

13

15

17

10

12

14

16

18

建築典例（第四版）

原　　著／Roger H. Clark
　　　　　Michael Pause

譯　　者／林明毅・陳逸杰

發行人／吳秀蓁

出版者／六合出版社

發行部／台北市大安區新生南路一段 103 巷 33 號 1 樓

電　　話／27521195・27527651・27520582

傳　　真／27527265

郵　　撥／０１０２４３７７　六合出版社 帳戶

登記證／局版北市業字第 1615 號

第四版／中華民國一○一年八月

定　　價／新台幣 550 元整

ISBN ／ 978-957-0384-96-3

E-mail／liuhopub@ms29.hinet.net